台灣老花磚全圖錄

The Book of
Old Taiwan Tiles

目 次

推 薦 序　賀《台灣老花磚全圖錄》出版 ………………………………………………… 004

作 者 序　彩瓷之美──用瓷磚寫出歷史 …………………………………………… 006

彩瓷面磚概論

瓷磚文化面面觀 ………………………………………………………………… 010

彩瓷面磚的技藝 ………………………………………………………………… 023

各國彩瓷面磚文化 ……………………………………………………………… 089

東南亞彩瓷面磚歷史 …………………………………………………………… 120

台灣彩瓷面磚文化 ……………………………………………………………… 130

彩瓷面磚在台灣的廣泛應用 …………………………………………………… 162

台灣老花磚圖錄

花卉類 ⋯⋯⋯⋯⋯⋯⋯⋯⋯⋯⋯⋯⋯⋯⋯⋯⋯⋯ 190

瓜果類 ⋯⋯⋯⋯⋯⋯⋯⋯⋯⋯⋯⋯⋯⋯⋯⋯⋯⋯ 285

動物類（含花鳥）⋯⋯⋯⋯⋯⋯⋯⋯⋯⋯⋯⋯⋯⋯ 304

幾何類 ⋯⋯⋯⋯⋯⋯⋯⋯⋯⋯⋯⋯⋯⋯⋯⋯⋯⋯ 355

山水風景類 ⋯⋯⋯⋯⋯⋯⋯⋯⋯⋯⋯⋯⋯⋯⋯⋯ 374

人物類 ⋯⋯⋯⋯⋯⋯⋯⋯⋯⋯⋯⋯⋯⋯⋯⋯⋯⋯ 380

文字類 ⋯⋯⋯⋯⋯⋯⋯⋯⋯⋯⋯⋯⋯⋯⋯⋯⋯⋯ 410

其他類 ⋯⋯⋯⋯⋯⋯⋯⋯⋯⋯⋯⋯⋯⋯⋯⋯⋯⋯ 413

附錄

附錄一　台灣彩瓷代表性建築 ⋯⋯⋯⋯⋯⋯⋯⋯⋯ 420

附錄二　圖案紋樣比列表 ⋯⋯⋯⋯⋯⋯⋯⋯⋯⋯⋯ 438

附錄三　參考資料 ⋯⋯⋯⋯⋯⋯⋯⋯⋯⋯⋯⋯⋯⋯ 439

賀《台灣老花磚全圖錄》出版

欣 悉康鍩錫老師新書《台灣老花磚全圖錄》出版，我在此致以熱烈的祝賀。

彩磚文化淵遠流長，不只是互補建築裝潢的一部分，也是富貴家庭財富的象徵，早在二十世紀初英國、德國、比利時、法國及日本大量生產，分布在當時印度、泰國、緬甸、新加坡、馬來西亞和台灣的建築上。彩磚花色綻放美麗的圖案，其工法、設計、拼貼也闡明了藝術年代的遷移和繪畫的轉變。惜壯麗輝煌的彩磚只維持了三十多年的時間，因到二戰前，鉛釉為禁品，全球下令停產。戰爭後隨著世界各地，尤其是發展中國家大興土木，建築上彩磚的蹤跡卻逐漸沒落，慢慢地消失在人們的記憶中了。

2014 年，在老友耀威的引薦下，初識了刻意到新加坡考察彩磚的台灣康鍩錫老師，知悉康老師懷著對台灣古建築裝飾的深厚情感，費盡三十多年的努力，周遊世界各地做田野調查研究，並蒐集了世界各地的彩磚樣本及圖案，那不就跟我的嗜好雷同嗎？也就因著我倆志趣相投，所以更是一見如故，相談甚歡。我當時刻意也很榮幸的能請到康老師來舍下做客幾天，好讓我們有更多的時間一起去實地考察，研究在新加坡建築上，來自世界各地，如英國、比利時、日本彩磚等產地的生產過程、時代演變、各國歷史價值和圖案設計、名人畫作等不同特色，並分享如何清洗髒磚、破損修復的過程和各種技巧。

　　康老師回國後,很快的將這幾天的結論薈萃編輯成《台灣老花磚的建築記憶》,不僅為台灣建築史留下記錄,也讓後代重新體會到彩磚往日的美感與創意,康老師這種百折不撓對彩磚研究的精神,實是大家學習的好榜樣。

　　這次能夠為康老師第二本老花磚新書《台灣老花磚全圖錄》寫推薦序,是我的榮幸,沒有康老師的辛勞和努力付出,我們的下一代就失去了解彩磚文化價值的機會了。康老師的貢獻和付出將再一次引導我們對彩磚的認知和熱愛!我在此謹祝康老師所付出的努力邁向成功,獲得美滿的成果,並祝願讀者們閱讀愉快,開卷有益!

Victor Lim

4/29/2023 於新加坡
娘惹磚家

Victor Lim 林明輝

作者序

彩瓷之美
── 用瓷磚寫出歷史

從事台灣傳統建築田野調查研究，不覺已過三十多個年頭。猶記我1990年，我第一次踏上金門那片土地時，立即被那些保留完整、風格獨具的閩南古厝吸引，其紅磚古厝的門面上黏貼了形形色色的「彩瓷面磚」，更是令我驚豔。從此，我就一頭栽進老建築的彩瓷世界裡，面對這些色彩豐潤、萬千變化且相融於閩南紅磚建築中的「彩瓷」，每每讓我流連忘返。我對這種建築用的「彩瓷面磚」可說是一見鍾情且情有獨鍾，多年來南北走訪，一直很想追溯它的起源，經過持續的尋找資料與訪談後，得知原來這些彩瓷當年大都是從日本進口的，心中疑問頓時而起：那麼，為何這種裝飾用的建材會如此大量出現在這片土地上呢？其背後的供需關係為何？就這樣，我一步步地嘗試尋找、蒐集更多彩瓷的圖案，以及研究與彩瓷有關的所有文字資料。

在多次出國考察及旅遊之際，我都會在旅途中特地抽出時間，安排一趟彩瓷之旅，尋找散落各地的彩瓷蹤跡，或是蒐集與彩瓷相關的紋樣、資料與出版品。中國沿海的廣東汕頭、絲路上的新疆喀什，以至東南亞的澳門、南洋的新加坡、馬來西亞的檳城及麻六甲、印度、泰國曼谷、緬甸仰光、印尼的峇里島，甚至是歐陸的義大利龐貝、佛羅倫斯及威尼斯、希臘雅典、克里特島及聖托里尼島，還有東歐的奧地利維也納、匈牙利布達佩斯、捷克布拉格、荷蘭鹿特丹、法國巴黎及夏特、英國倫敦，以及南歐彩瓷故鄉的西班牙及葡萄牙、美國東岸的紐約及邁阿密、西岸

的洛杉磯及聖卡塔莉娜島、中亞土耳其的伊斯坦堡⋯⋯一路走來,居然繞遍了快半個地球,只為了那是彩瓷面磚可能存在的地方。

從 2015 年出版《老花磚的建築記憶》一書之後,匆匆又過了八個年頭,時間的腳步從不停歇,走得又急又快。這些年間,有不少老屋花磚消失,與此同時我也陸續又收集了些彩瓷新資料及圖片,綜合過去圖資與近幾年的累積成果,個人深感應該也需重新整理,好讓這短暫存在的彩瓷歷史能夠以更有系統的方式留存,並將曾出現過的彩瓷風華傳承下去。這是我對於彩瓷喜愛與追尋的初衷,也是我再版出書的最大心願。

而回顧當年出版時的自序,發現經過這些年,我人是老了些,但是對於彩瓷的初心居然沒有太大改變。朋友曾笑我說是一往情深、童心未泯,這確實是我追求美的事物時的態度。

台灣歷經了漢民族的移民墾拓、日本人的統治等,在不同政權的交替下,近數百年來台灣可說是在一個複雜的環境下成長的,「文化包羅萬象,當多種文化交融時,往往會有一些新的象徵體系產生,表現形式也會有所不同」,建築上的彩瓷裝飾即是最明顯的一個例子。

近年來與現存古建築創建年代比對、印證,更驚嘆於台灣彩瓷歷史存在,僅短暫十五年而已,就算只消失一片也如全軍覆沒似的不復存在,故能記錄的圖案都極其珍貴,能留下來的「彩瓷面磚」更是難能可貴。即使在近些年,古厝保存概念越來越提升,仍有不少陪伴居住者走過歲

月的老屋，陸續被輕易地夷為平地。昔日風華總在改建新屋後煙消雲散，甚至連可供憑弔追憶的影像都沒了，甚為可惜。

為這美好卻快要消失的台灣建築史的一段時代故事留下見證，是我以「彩瓷」為題出版專書的主要理由，也是我三十多年來的心願，更希望此書能對於後人探討近代建築的年代判定、實際保存、維護再利用及美術設計的研究上有所助益。

本書收錄的彩瓷照片，大部分是三十多年來我在田野調查中直接從建築物上拍攝下來的，回來後再經裁切而成，所以品相並不算最佳。近年來雖然曾多次再訪舊地補拍，但很多老建築已經消失不見了。另外少部分是好友提供的珍貴收藏，在此要感謝 Victor Lim、蔡文士、陳達明、林佳仕、張瀚陽等同好，他們收藏彩瓷的歷史都有數十年了。

最後要感謝的是，讓我美夢成真的貓頭鷹出版社總編輯謝宜英小姐，在這電腦、手機 3C 產品橫行的時代，還能堅持愛護台灣這塊土地的心，萬般敦促並排除萬難出版這本書。在此也要感謝許多好友在背後默默支持、協助，他們都是我生命中的「貴人」。

康鍩錫

文史工作者、社區大學講師
1985 年起從事台灣古建築田野調查研究至今。

與古建築相關著作有：
《台灣古厝圖鑑》《台灣廟宇圖鑑》《台灣古建築裝飾圖鑑》《台灣門神圖錄》《台灣老花磚的建築記憶》《空中看古厝》（以上均為貓頭鷹出版），以及《大龍峒保安宮建築與裝飾藝術》《新竹市都城隍廟建築藝術與歷史》《摘星山莊：九天星斗煥文章》《雕刻之美——林本源園邸細賞系列》《桃園景福宮大廟建築藝術與歷史》《板橋接雲寺建築藝術與歷史》《泥塑剪黏之美——林本源園邸細賞系列》等。

彩瓷面磚概論

瓷磚是實用與美觀兼具的建築材料，

數個世紀以來，其裝飾效果隨著生產、製作方式的更新，

以及各個時代審美觀、喜好的不同，發展更趨多元，

進而演變成現今琳瑯滿目、別具一格的「瓷磚文化」。

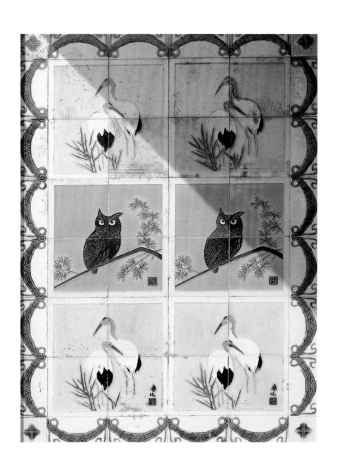

瓷磚文化面面觀

瓷磚是實用與美觀兼具的建築材料，數個世紀以來，其裝飾效果隨著生產、製作方式的更新，以及各個時代審美觀、喜好的不同，發展更趨多元，進而演變成現今琳琅滿目、別具一格的「瓷磚文化」。

華人對藝術的偏好，可從日常生活中窺知深遠。自飲食起居到生活細節，無一不與美和藝術結合，總顯現著一股溫文典雅有若涓涓細流的婉麗，抑或是氣勢宏偉猶如長江大河的壯觀，中國傳統建築更將之具體表現，使虛與實緊密融入了深厚的民族情感，表現於生活之中。

就舉金門一地而言，到過此地的人總一致認為，它是最令人沉醉的世外桃源，尤其是錯落於城鄉之間的傳統閩南建築，在青山環繞下更襯得美景如畫，方寸土地處處是自然與藝術的結晶，行走其間，無異進入人間仙境。而我更迷戀那色彩豐潤、變化萬千的建築磚飾，「它」亦是金門文化的一部分，彷彿正娓娓訴說著一段段燦爛光輝的歷史故事。

走在金門村莊或街道上，觸目所及不難發現民宅、祠堂或廟宇建築上，運用「彩瓷面磚」的範圍甚為廣泛，各式各樣的面磚，更襯托出傳統古建築的迷人風采。探訪金門古厝，令人驚訝於島上人家在家居建築上的用心之深，上百種不同圖案、種類、形式的「彩瓷面磚」，活絡地點畫著這美麗的島嶼，同時也形成了金門建築的另一番風情。

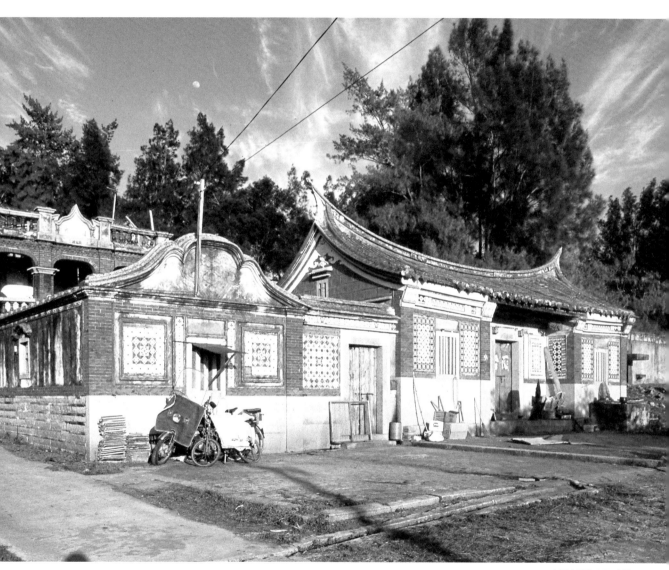

金門水頭的民居建築

何謂彩瓷面磚？

　　「彩瓷面磚」在台灣俗稱「花磚」，又稱「彩瓷」、「瓷板」、「瓷磚」、「彩釉瓷板」、「彩色瓷磚」、「日本花磚」、「玉仔（台語）」或「馬約利卡瓷磚（Majolica tile）」。在英國稱「維多利亞瓷磚（Victorian tile）」，荷蘭稱「台夫特瓷磚（Delft tile）」，法國稱「法恩西斯瓷磚（Faience tile）」，美國稱「亞美利堅瓷磚（American tile）」，在日本

未上釉瓷磚

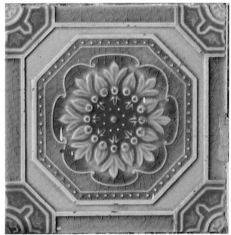

上釉磁磚（浮凸磁磚）

釉下彩瓷磚（型版瓷磚）

釉上彩瓷磚（手繪瓷磚）

則稱「裝飾瓷磚、式樣瓷磚、牆面瓷磚（Wall tile）」，在新加坡稱娘惹瓷磚（Peranakan tile）。本書以「彩瓷面磚」或「彩瓷」通稱。

其實，瓷磚最早的起源應可以追溯至拉丁文「tegula」，在古羅馬時期指的是覆蓋屋頂的瓷磚，用途就像現代通稱的瓦片。而英文 tile，指的是用黏土上釉燒製而成的建築鑲嵌材料，至於彩瓷則是上多色釉經高溫燒出的瓷磚，可以燒出更豐富多樣的顏色，跟 tile 的單調截然不同。

彩瓷燒製成品又可分「釉下彩」與「釉上彩」兩種。「釉下彩」瓷磚是在未窯燒前，瓷磚先上彩釉，後經高溫一次燒製而成，多為單片，為一單獨主體居多。

「釉上彩」瓷磚則是以上釉燒製過的白瓷磚為底，瓷磚表面再手繪圖案，然後進窯二次燒成品，通常多由數片瓷磚共同組合成一幅完整的畫面，這一類彩瓷通稱「手繪瓷磚」。

彩瓷能營造出精緻亮麗、晶瑩剔透的特殊效果，色彩引人注目，尤其因瓷磚經高溫瓷化過，使得釉面歷經風吹日曬雨淋仍不易褪色，色澤如新，在台灣、金門、澎湖通常是傳統建築裝飾不可或缺的組成部分。一般來說，使用彩瓷面磚裝飾的主要目的有三：其一，美化建築物，營造視覺美感；其二，彰顯主人的身分地位或財力；其三，寄寓祈福、教化功能。由於彩瓷面磚美觀又極易保存、清潔，因此都安置在建築物最明顯的部位，比如宅第大門立面、正身立面，或廟宇三川殿壁堵等處，也點綴在陰宅墓園碑碣與屈手部位，或室內擺設的家具。

瓷磚文化的源頭

瓷磚是指以各種土壤（如黏土、高嶺土、石英等）研磨成粉末，依不同比例調和後，以模具壓縮成形，並經過窯燒後之成品。其主要用途是做為建築方面的裝飾材料，稱為瓷磚。

考古發現，距今兩千多年前的古羅馬時期，公共浴池就已經使用陶製的平鋪磚瓦為地面裝飾材料。到了十二世紀，伊斯蘭建築則大量使用彩色瓷磚裝飾建築物的牆壁，形成伊斯蘭建築特有的風格，進而影響歐洲各地的新建築風格。

要探討瓷磚文化，必須從實用性的「磚文化」談起，後來受到「瓷器文化」的影響，透過上釉及窯燒等技術，為單調的面磚添增豐富多變的顏色，成為實用與美觀兼具的建築材料；又為了方便黏貼，把零碎不規則的粒狀「馬賽克」，改良為塊狀、規則、有固定形制的成型尺寸，以利快速施作。

數個世紀以來，瓷磚的裝飾效果隨著生產、製作方式的更新，以及各個時代審美觀、喜好的不同，瓷磚的發展更趨多元豐富，進而演變成建築史上琳琅滿目、別具一格的「瓷磚文化」。

歷史悠久的磚文化

人類使用磚做為建築材料，已經有悠久漫長的歷史。最早的磚，是單純地將原料放在陽光下曬乾製成，完全未經燒製。比如說，古埃及的泥磚，便是以黏土和稻草的混合物做成的建材，中國也有「傳說起於版築」[1]的傳說。現今世界上仍有相當多的地區，依舊按照老祖宗們的這種方法製作土胚磚或版築夯土牆。但這種生土磚牆最大的缺點，就是怕受到雨水的浸蝕。

古羅馬時期，人們開始利用火成磚和火山灰來砌牆，是西洋建築史上相當重要的一個里程碑。至於中國早在遠古時期就有伏羲、神農二氏掘地為穴、竈燒土器的記載，此應為我國史前先民使用「窯」燒器之始，今諸多出土的彩陶、黑陶文物，可充分為這段文明發展過程提供證據。由於製磚原料比石頭更易取得且易於搬運，於是隨著建築形態的改變，

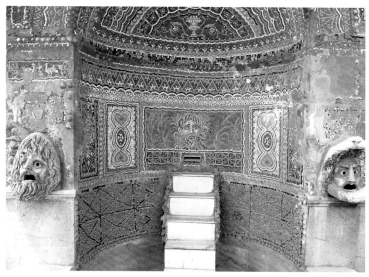

龐貝的澡堂鑲嵌畫／義大利　　　　　　　　　　　　　　　　　鑲嵌畫／羅馬

磚的種類與使用也就日趨多元了，其中的火燒土成磚，論強度和耐候性都遠較生土磚來得好。

　　中國早期社會的燒磚技術已經有相當高的成就，而舉世聞名的精美「瓷器」，在製作原理上與燒磚並無二致，更帶動了磚瓦的技術研究，對於窯形、理胚、燃料、裝窯、火候等各個工序都有一套嚴密的控制方法，燒製成品的外觀與質地都有一定水準。一般的瓷磚是由黏土和其他礦物製成，其特色在於先將原料調製成可製作的程度，再壓製成系統化的標準尺寸，然後才置於窯內烘燒，使其成為一種兼具堅固、耐久與附著力的建築材料。在建築材料上，除了耳熟能詳的花崗石或大理石等各式原石之外，陶瓷工業的發展與工藝設計之加入，更將磚的實用性與藝術性推向極致。

　　製磚工藝歷經千年的演變，按照形制不同，可分為「磚塊」和「面磚」兩大類。面磚又細分為「外牆磚」、「內壁磚」和「地磚」三種，其中

1. 版築法是用兩塊木板相夾，兩邊各置兩根木椽，中間填滿濕土或夾以石灰、草泥，以杵搗實築成土牆。

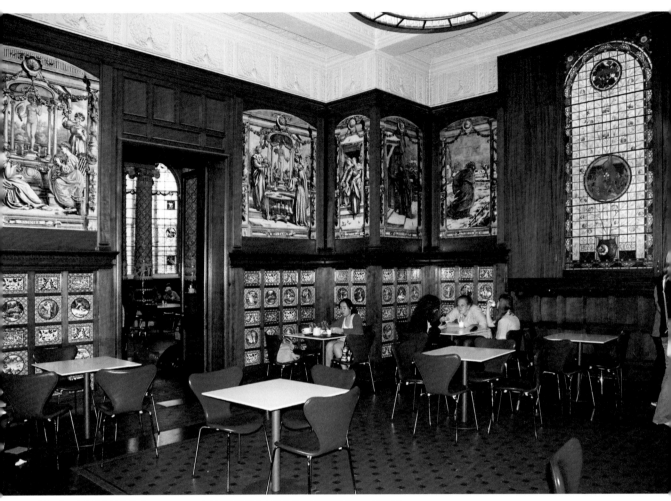

維多利亞和艾伯特博物館（V&A Museum）是英國倫敦的工藝美術、裝置及應用藝術博物館。

　　尤以運用在室內外的「瓷面磚」變化最多，不論尺寸、釉彩、花色設計
及拼貼技術，在在令人嘆為觀止。宛如壁畫般的「花磚」，是裝飾生活
空間的美麗精靈；而即使純粹如「素面磚」，也可鋪就成另一種馬賽克
式的拼貼藝術，如何物盡其用、各擅勝場，端視使用者的創意巧思。

瓷器文化的傳播

「瓷器文化」隨著時代、社會的變遷而逐漸西移，從最早中國的瓷器（China），由陸上絲路輸送到中亞，或由海上絲路運抵地中海岸，透過義大利商人銷售到歐洲各地。然而，由於中國瓷器必須長途輾轉運輸，使得波斯及西歐等具有陶器製造歷史的國家，也嘗試以各種方法製造價格昂貴的瓷器，但是始終功虧一簣，未能如願。

波斯人為了模仿瓷器的質感和光澤，在陶器土胚上全面塗錫釉。然後再以鈷土礦粉末製成的暗藍色釉藥繪圖。燒製後的陶器表面，錫釉部分為純白色，圖案部分則成為深藍色，彷如中國的青花瓷。這種「形似而神不似」的陶器，表面看起來類似瓷器，但是敲擊時仍然發出陶器的咚咚聲響，與瓷器真品的音色差很多。

這種製造技術後來隨著伊斯蘭回教文化的擴張，傳入伊比利半島，並透過當時在地中海進行轉運貿易的馬約卡島（Mallorca）的商人，輸往義大利。十六世紀時，義大利的陶工也曾經嘗試製造瓷器，但同樣屢試不成。最後這種類似瓷器的進口陶器，竟也開始大量生產製造。因為這種陶器是從馬約卡島引進，所以義大利人就把這種外表顏色近似中國青花瓷的陶器，一律統稱為馬約利卡（Majolica）。

彷如中國青花瓷的馬約利卡磚／攝於西班牙及葡萄牙

聖經故事／西班牙格拉納達

馬賽克鑲嵌藝術，人物多半以神話故事為主，攝於博物館／義大利

瓷磚文化的演進

　　「瓷磚文化」用於建築上已有千年歷史，這是屬於地中海文明的產物，這可從兩方面來看：其一，從中世紀到近代，義大利、西班牙等瓷磚的主要產地都位於地中海沿岸；其二，這種「塊狀組合」的平面構想，起源自羅馬馬賽克（Mosaic）的延續。

　　藝術有各種不同的表現手法，自古以來人們就一直在尋找創造一種能

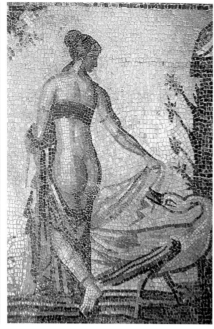

「小姐與天鵝」鑲嵌畫／義大利

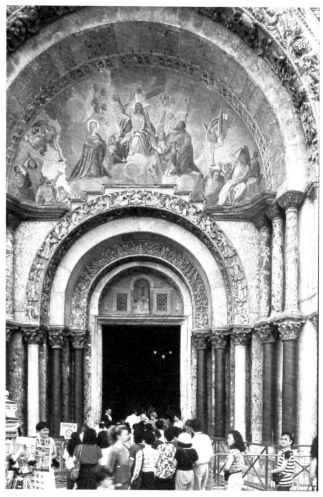

聖馬可教堂拱門／威尼斯

夠歷久不變的作品保存方式，而馬賽克的鑲嵌藝術就是在這種構思之下
誕生的創作形式。馬賽克最早起源於距今二千到三千年前的古希臘時代，
在美索不達米亞平原一帶的神廟牆上，可以見到蘇美人留下的鑲嵌圖案。
當時創作內容大都是簡單裝飾的花紋，或生活周遭的事物，顏色也比較
單調。但隨著拜占庭藝術的發展，馬賽克製作得更為精巧，顏色也更為
豐富鮮豔，主要施作於地板及壁畫上面，成為拜占庭藝術的一大特色，
也因為基督教教堂追求華麗的需求，造就了壁畫式馬賽克的高度發展。

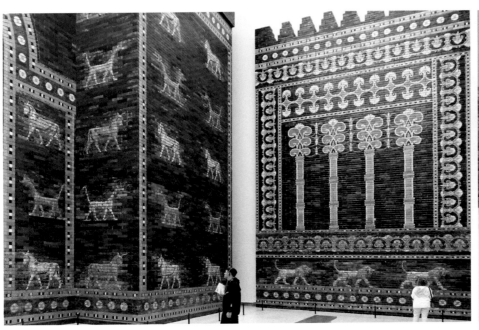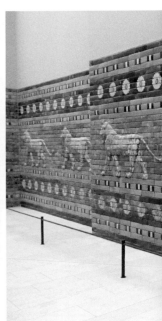

巴比倫伊絲塔城門的複製品／德國柏林佩加蒙博物館，Yuyen Ho 攝

例如威尼斯建於十七世紀的聖馬可教堂（Basilica of San Mark），中央大拱門鑲嵌畫中的耶穌與門徒像，使用了金、玉石等材料來呈現斑爛閃爍的鑲嵌效果，充滿了彷如立體繪畫的趣味。

馬賽克是一種鑲嵌裝飾藝術，難度就在於如何巧妙地運用各種大小、不同色彩的嵌片做適當的配置鑲嵌，以便能夠與建築物的造型相互輝映，並為我們的生活帶來美麗的色彩。「馬賽克」是 mosaic 直接音譯而來，意思是「鑲嵌細工」、「拼嵌」，從字面意思可以了解到，「鑲」是把一種物質嵌在別種物質中間或上面，而「嵌」則是填補縫隙，這種填補和置放的過程就是鑲嵌。國外的馬賽克作品大都取用大自然的石頭、次寶石、玻璃等當嵌材，具有質樸、色彩層次多變的特色。

從義大利龐貝城的遺跡中，我們可以多少窺見公元一世紀時羅馬古文明的鑲嵌畫水準，這個挖掘工作始於 1748 年，至今仍在進行。這座掩埋在維蘇威火山灰中的古城，曾以富有與奢豪著稱於世，也因此保存了甚

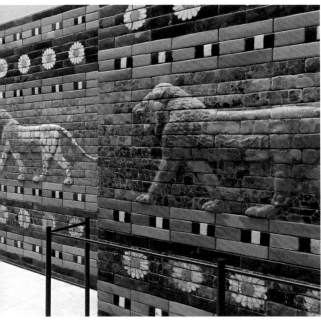

伊絲塔城門的瑞獸浮雕牆堵／Victor Lim 攝　　　　　　　　　　　　　　　　藍色上釉瓷磚／格拉那達

多精湛的藝術品，包括很多的具象鑲嵌畫，連公共澡堂都能發現使用馬賽克拼貼的鑲嵌壁畫遺跡。其中描繪波斯人與馬其頓人會戰的大場面，讓我們可以透過鑲嵌畫進一步確認歷史事蹟。

　　至於使用彩釉瓷磚塊狀組合來裝飾牆面的技法，則始於波斯（伊朗舊稱）。在現今德國柏林的佩加蒙博物館（Pergamon Museum）中，展覽著一座巴比倫（Bobylon）的伊絲塔城門（亞述語：Darwaza D'Ishtar），原始建物建造於西元前 575 年左右，是巴比倫內城的八個城門之一，其城門上的瓷磚還裝飾著龍、牛、羊等神話瑞獸浮雕，牆高 14 公尺、寬 10 公尺。現在這座城門是用挖掘回來的材料於 1930 年代重建，城牆所用的原有瓷磚為世界上最早的歷史見證。

　　彩瓷和伊斯蘭教的建築文化在同一時期傳入伊比利半島。開始時是以釉為主，使用藍色顏料繪上圖案，所以才有「阿茲雷赫」或「阿茲雷喬」（azulejo）一詞。「azulejo」是拉丁文，意指「藍色上釉瓷磚」（另一

種說法指 azulejo 是源自瓷磚的阿拉伯語「alzuleich」）。

藍色顏料是中國及日本白瓷經常使用的染畫顏料，以畫出美麗的藍彩而聞名。在西班牙或葡萄牙，除了使用藍色顏料之外，也多方嘗試各種釉料，雖然調出了不同於藍色的多種色調，但仍然沿用「阿茲雷赫」的稱法。

彩瓷面磚的演進

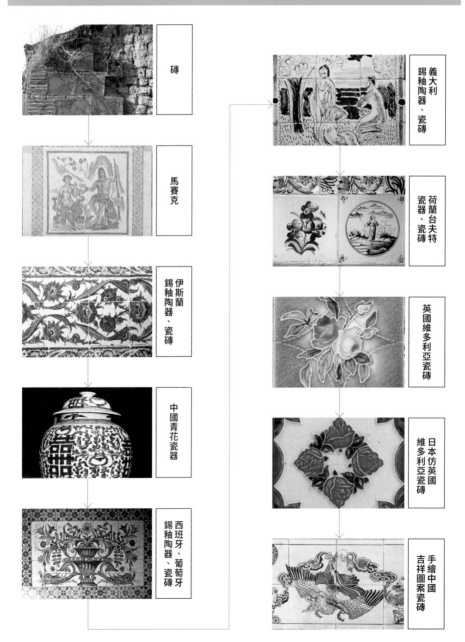

磚

馬賽克

伊斯蘭錫釉陶器、瓷磚

中國青花瓷器

西班牙錫釉陶器、葡萄牙、瓷磚

義大利錫釉陶器、瓷磚

荷蘭台夫特瓷器、瓷磚

英國維多利亞瓷磚

日本仿英國維多利亞瓷磚

手繪中國吉祥圖案瓷磚

彩瓷面磚的技藝

彩瓷面磚的規格

彩 瓷是指有上釉或彩繪圖案的瓷磚，其規格有正方形與長方形兩大類。以 6 英寸 ×6 英寸的正方形規格為例，英制換算公制是：6 英寸 = 6"×2.54 = 15.24 公分（參見表 I）。

就用途來說，正方形彩瓷大都做為獨立或連續圖案，而長方形彩瓷則搭配其他面磚使用，多用於腰線鋪設成帶狀面磚，或用於邊框。至於小尺寸的正方形彩瓷，則用於貼邊框轉角銜接處（見下圖所示）。

- 3 英寸 ×3 英寸的正方形彩瓷：用於邊框轉角銜接處。
- 3 英寸 ×6 英寸彩瓷：用於邊框，鋪設成帶狀面磚。
- 6 英寸 ×6 英寸的正方形彩瓷：可單獨使用或組成連續圖案。

　　至於圖案大都為連續圖形，如回字紋、海浪紋、雷紋、花朵、卷草、水滴或卍字紋等。所有規格的彩瓷，厚度約為 0.8 公分至 1 公分不等。

　　一般來說，彩瓷的背面通常會烙上品牌、產地及型號等立體字樣，想知道該片彩瓷的製造商，可從其背後的形狀、商標、品牌、公司名稱來判斷（參見表 2）。但是，也有無烙印字樣者，推判有兩種可能：一是

正方形彩瓷的不同規格

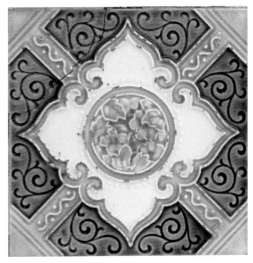

15.24 公分×15.24 公分（6 英寸×6 英寸）

7.62 公分×7.62 公分（3 英寸×3 英寸）

長方形彩瓷的不同規格

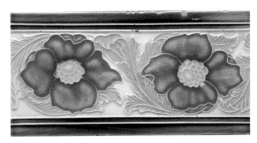

15.24 公分×5.08 公分（6 英寸×2 英寸）

15.24 公分×7.62 公分（6 英寸×3 英寸）

15.24 公分×3.81 公分（6 英寸×1.5 英寸）

【表1】五種主要彩瓷尺寸換算表

規格＼尺寸	英制（英寸）	公制（公分）	形狀
1	6 × 6	15.24 × 15.24	正方形
2	6 × 3	15.24 × 7.62	長方形
3	3 × 3	7.62 × 7.62	正方形
4	6 × 2	15.24 × 5.08	長方形
5	6 × 1.5	15.24 × 3.81	長方形

彩瓷背面的凹凸丁掛溝，可以增加與牆壁之間的黏合度。

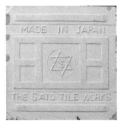

彩瓷背面通常會烙上品牌、商標、型號或廠商名。

從異地輸入者（後經證實，部分產品的確是由中國東北生產）；二是仿製他廠圖案，因而不便印字。此外，為了加強與牆壁間的黏合度，每片瓷磚背面都會壓出數道明顯的凹凸丁掛溝紋，掛溝紋的樣式，每家製造廠都不一樣，也能做為判斷源頭廠商的線索之一。不過，由於沒有見到正確的記載，哪家廠商背面究竟是哪種圖形的溝紋並無法確知，何況同一家廠商生產的彩瓷，背面溝紋也有好幾款不同式樣。

小尺寸造型瓷磚

還有一種別致的「造型瓷磚」，這是常與彩瓷配套出現的小尺寸，寬約3公分左右，採不規則的單獨圖案，有櫻花、菊花、葫蘆、蝴蝶、楓葉、小鳥等等，都用來陪襯主體設計使用，比如框邊。也見單獨用於裝飾屋瓦簷口部位，或是各種圖案組合成一長列點綴，十分顯眼可愛。

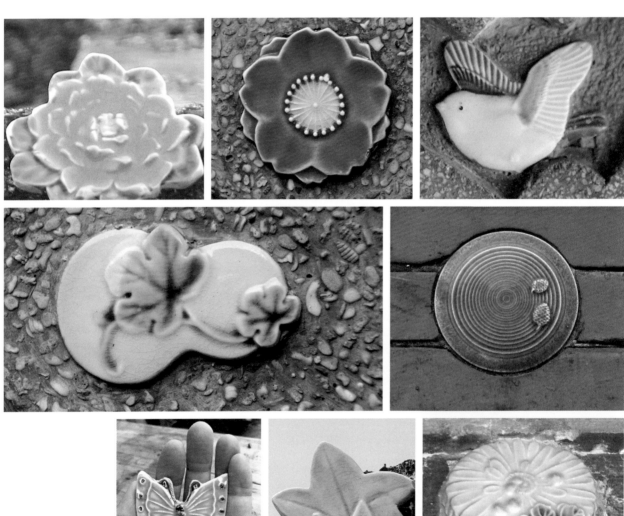

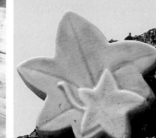

小尺寸造型瓷磚，採不規則的單獨圖案設計，可以隨匠師的巧思搭配使用，有畫龍點睛的效果。

彩瓷面磚的製作

　　彩瓷面磚主要原料，是一種取自高嶺土、矽石、長石所磨成的細微粉末，但由於較難成形，因此會混合雜質較少的良質黏土，經破碎混合、揉煉、造土、養土等過程，再注入適當的模具後以機器或手工壓製成陶板或陶磚。等乾燥後，必須使用效率較高的好窯，以攝氏 1200 度到 1400 度高溫鍛燒堅硬成形，但仍保留含氧釉水的包容特性。如此做成的素坯，再經巧工立線「彩繪」或施予噴、淋、塗、浸等上釉後，入窯再以攝氏 900 到 1000 度燒製成色。這些繁複的工序缺一不可，最後才能完成或平面或立體造型的藝術品。

　　彩瓷面磚的可貴之處，在其表面具有光可鑑人的光澤，由於每塊（幅）畫面圖案均以手工上色完成，即便題材相同，其色釉在窯中高溫燒結過程中會因溫差變化（俗稱窯變）造成自然流動和滲合，出現一般油彩創作或傳統手繪瓷磚拼圖所難以達到的藝術效果，每件作品都各具特色，皆是獨一無二的塊寶，這是彩瓷最難得的一大特色。

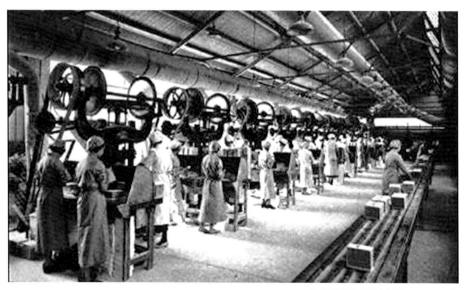

生產瓷磚廠（圖片來源：Victor Lim）

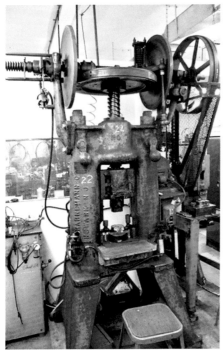

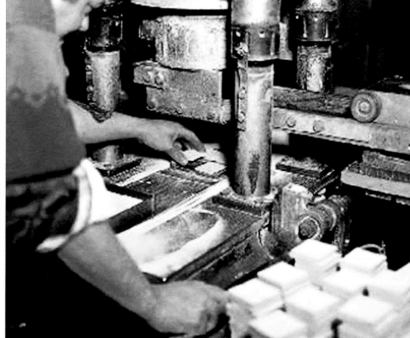

彩瓷生產機器：高壓沖床（圖片來源：Victor Lim）　　　沖壓成型（圖片來源：Victor Lim）

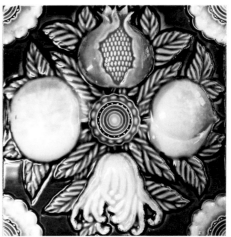

凸凹銅鑄模　　　　　　　　　　　　　成品

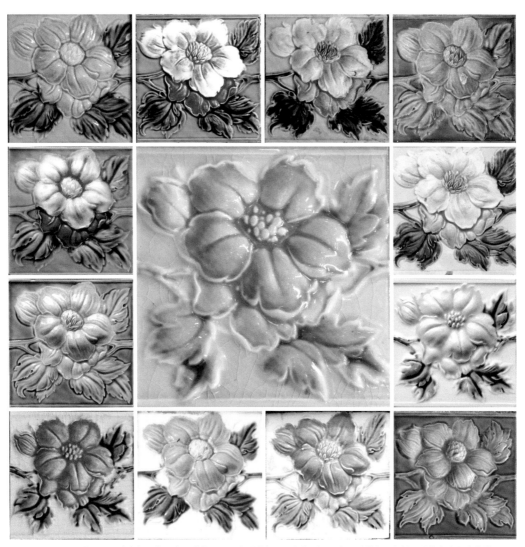

沒有兩片一模一樣的彩瓷：它們都是獨一無二的作品，即便圖紋相同，但經手工上色及窯變後，每塊彩瓷的顏色都有些微差異。

彩瓷製作技法

　　彩瓷製作技法有浮凸瓷磚、印花瓷磚、單色瓷磚、型版瓷磚、手繪瓷磚等多樣技法，以下分別概述。

浮凸瓷磚

　　浮凸彩瓷可分為平浮瓷、深浮瓷二種，通常瓷磚的表面紋樣線條略微凸起，在製作時，模具已決定其正面有平面、淺凹凸紋或立體紋樣。一般彩瓷大都是正面上釉而背面不上釉，彩瓷正面溝紋區塊會以手工填上不同釉料，因有壓印出浮凸溝紋，為上色的分界線，所以顏色不易混合在一起，容易明顯區分開來。這樣的效果，成品出來就像用不同顏色、形狀的馬賽克拼成的圖案一樣。手工上色有濃淡差別，窯燒溫度不同也會產生窯變，因此出來的成品，每片顏色多少會有些差異，即使同一圖紋的一組瓷磚，每片的色澤也略有不同，由此也造成了彩瓷的多樣化趣味。

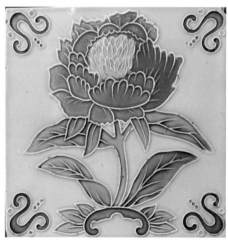

平浮瓷磚

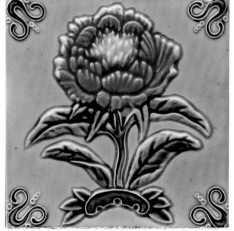

深浮瓷磚

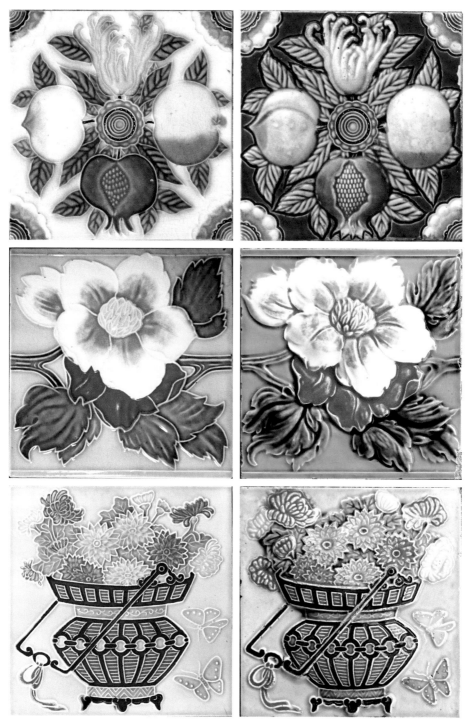

同一組圖紋，平浮瓷磚（左圖）與深浮瓷磚（右圖）對照來看，就可明顯看出平面與凹凸立體的效果不同。

印花瓷磚

印花瓷磚又稱為轉印瓷磚，這是工廠在無法大量雇用人工的情況下，為了能快速生產，所以不全用人工上色，而改為熱轉寫紙印釉加溫而成。

轉寫紙印釉的技術，是在經過低溫燒的瓷板上使用轉寫紙，以每一英寸三千公斤的高壓沖出，少部分有再經人工上釉色手繪修飾，再入窯以攝氏 700 度至 800 度烘燒半小時即完成。轉寫紙印釉的彩瓷，色彩層次比較沒有變化，筆觸單調，無法與手工上色釉的彩瓷質感相比擬，但因可印刷出精緻的圖案，又生產快速、價格低廉，極具競爭優勢。此類瓷磚在台灣發現的數量極少，主要原因是製造商都遠在英國。日本曾有生產，但顏色素雅，並未受歡迎，只見極少數量。

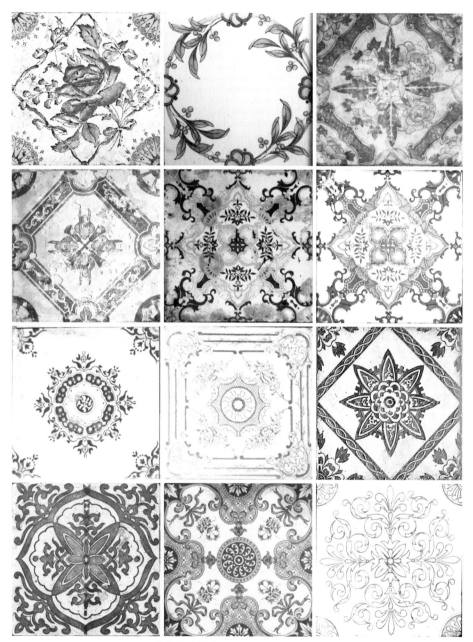

印花瓷磚的色彩層次不如手工上色釉的彩瓷,優點是可大量生產、價格低廉。

單色瓷磚

單色瓷磚（Plain Tile）又稱為打底瓷磚，平面無花紋，僅上一種釉色燒製。這類成品有光澤，生產快速，但由於顏色平淡素雅，沒有任何花樣，比較不受國人喜愛。施作中，都用於陪襯背景打底的部位，一般的手繪瓷磚就是用白色的單色瓷磚來上彩的。

顧名思義，單色瓷磚就是每塊素面瓷磚都只有單一的顏色，沒有任何花樣。

型版瓷磚

型版設計（Stenciled Designs）的瓷磚又稱為網版磁磚、噴畫瓷磚，在中國稱「民國花磚」，是民國初年在滿洲國生產的彩瓷。

不同於手繪瓷磚，這是一種由工廠生產、完成度很高的預製型產品。廠商在瓷磚未窯燒之前，採用設計好的預製多片模版，同一顏色為一模版，每色分開上色，經多次套版噴釉料於瓷磚上，完成後會在少數細部（如枝幹、花梗）再經手工修飾，使層次更為豐富。噴色比起手工上色或人工畫圖，當然又快又精準，這種機械化的快速上色，成本低、產值高、價格便宜，對於不要求高品質、只求價位低廉的客群來說，還是有廣大的市場。

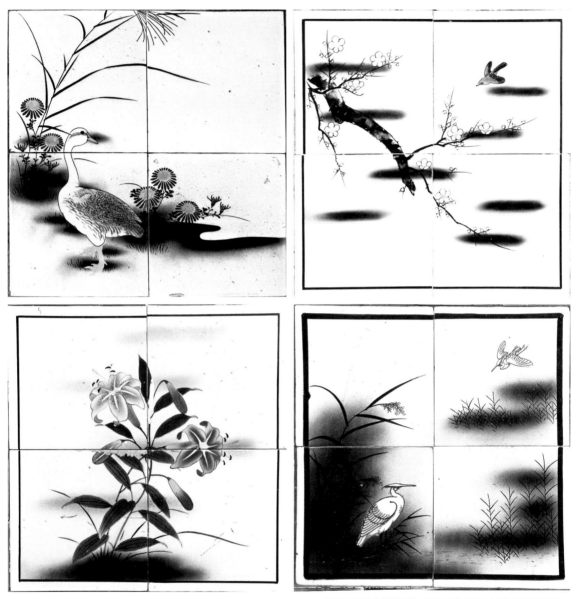

這種中國風的型版瓷磚，是為了迎合華人市場而特別設計的。

　　大致來說，型版瓷磚的色彩差異變化不大、圖案種類不多，雖然有些日本廠商會特別針對華人市場設計討喜的中國吉祥圖案，但比起色彩豔麗的「浮雕瓷磚」及精緻度高的「手繪瓷磚」，在台灣民宅中較少見這類產品。

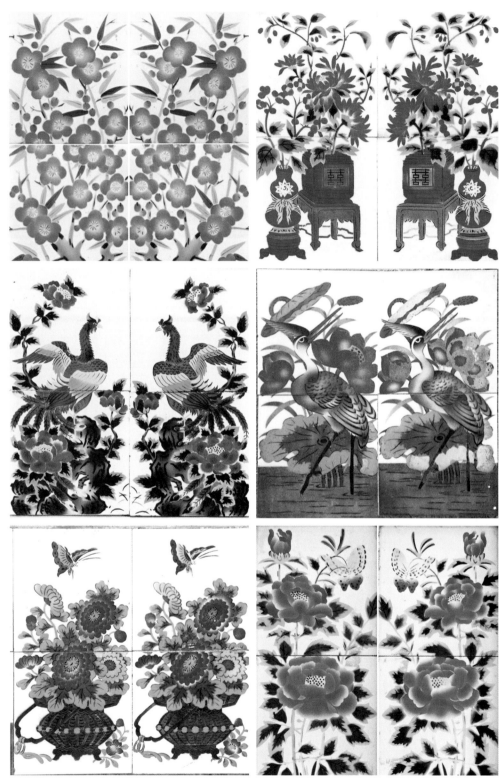

相同圖案的型版瓷磚，細節會再以手工修飾，因此每片顏色略有不同。

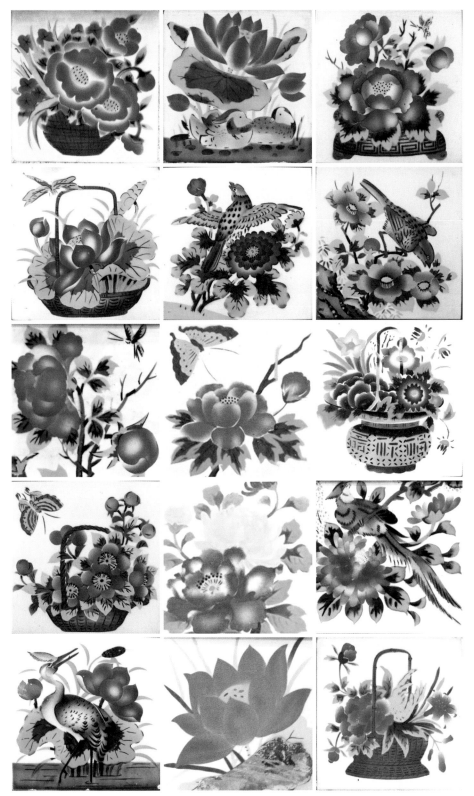

濃墨重彩、富貴吉祥的民國花磚

手繪瓷磚

手繪瓷磚又稱為「彩繪瓷磚」或「瓷磚畫」，類似中國清初御寶多寶格上出現的「瓷板畫」（China Painting）。這種瓷磚是在日本產製，在經過上白色釉素燒後的平面瓷磚（陶板）上，以純手工彩繪圖案後再經過窯燒。

焙燒溫度的掌控很重要，除了溫度高低會影響彩瓷品質外，如何控制燒磚過程不會破損，以及顏色彩度能夠貼近原設計等，都需要有豐富的經驗才會成功。經過彩繪後的瓷片，會再依圖案的連貫性逐片安裝在壁堵上。此一技法於 1930 年後，隨著進口「彩瓷面磚」而在台灣流行開來。

進口的彩瓷面磚，是每片瓷磚都經過模型壓紋後再上彩，題材多為花卉、幾何圖案等，圖案生產時已經固定，產品要經過多片組合才能表現出壁面的裝飾性效果。然而，「手繪瓷磚」則是在進口的白色平面瓷磚上，由台灣本地的彩繪畫師不依壓紋而隨意施彩，圖案造型變化大且能自由發揮。在台灣各地，可以見到傳統建築立面上留有白瓷上彩的字畫聯對，或山水、花鳥、人物故事，更能表現出傳統中國水墨畫的特色。

此外，台灣人熟悉的民俗題材也可拿來當作磚畫題材，更貼近民情，其中又以描繪八仙、二十四孝、三國演義故事人物的圖案最受青睞。這些具有典故的圖案，在壓模的彩瓷紋樣中本來就沒有，手繪瓷磚正好可以補足這一塊。更難得的是，在中國建築中有別於他國裝飾特色的文字，也能在手繪瓷磚中占一席之地。

當然手繪瓷磚的紋樣也不乏花鳥圖，其中花卉紋樣以牡丹、梅花、博古圖居多；飛禽走獸則以喜鵲、仙鶴、飛鳳、龍等祥禽瑞獸為主。經畫師彩畫後的瓷磚可拼組成大畫面，作品均憑彩繪師喜好，有如在白灰壁上作畫，只是基材不同，而且作品還可分開施作，於平面畫好後再組黏上牆體，繪師不用親臨現場施繪，效果又能像「彩瓷面磚」一樣亮麗、耐久、美觀。

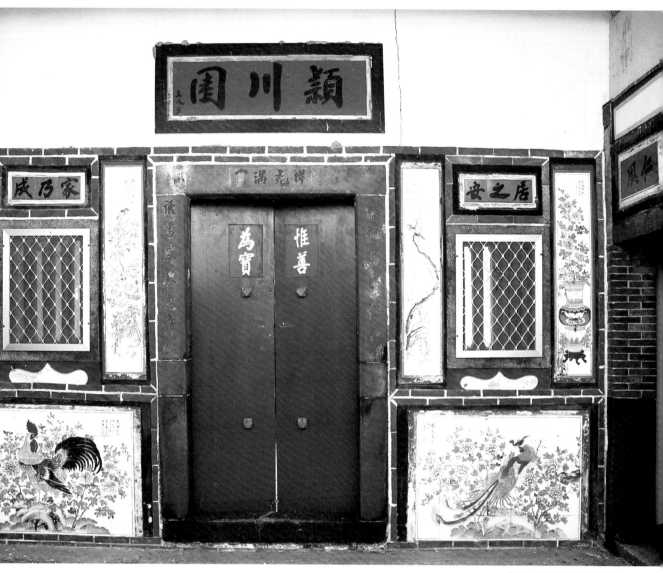

澎湖二崁民宅的手繪瓷磚裝飾

　　嘉義、台南、屏東、澎湖許多民宅可以見到這類作品，同一畫師的作品常可見於台灣各地，這是因為師傅不需要到現場施繪之故。當年台南赤崁彩繪大師陳玉峰、洪華、洪兼、東義、羅志成、蔡草如、潘麗水、李泰德、陳汶瀾、汶淵、文彬，以及宜蘭顏金鐘、顏文伯、景陽、清玉，都會在作品中落款，監製有安平大山、安平天山²、嘉義市五全德商店、

手繪瓷磚

題材不拘，可以自由創作。除了傳統的山水、花鳥等喜慶圖案，還可以表現生動的人物及故事，更貼近民情，也更有本土特色。

秋菊有佳

三顧茅廬

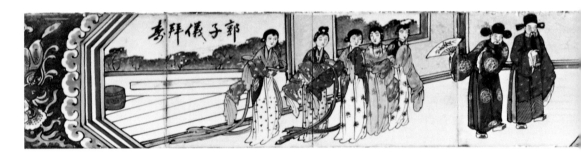

安平劍獅

據聞為台灣最早的手繪瓷磚（安平大山）

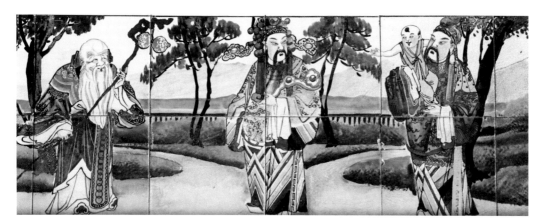

福祿壽三仙

郭子儀拜壽

　　屏東一一七番地吳安林、新竹曾義發、宜蘭新永昌。至於落款年代則在
民國二十年代到五、六十年都有，大約到了日治中期到光復後期逐漸減
少，而至民國六十、七十年間又有增多趨勢，比如「庚午（1930）年秋
之月上畫於台南赤崁城洪華作」、「昭和壬申（1932）孟冬月東義作此」、
「昭和丁酉（1937）秋月台南洪華」、「昭和戊寅（1938）桐月安平大山」
等落款。「手繪瓷磚」因為多有落款，所以查證創作年代十分方便。

　　從「手繪瓷磚」的年代，我們可以知道「手繪瓷磚」比「彩瓷」晚流

2. 大山花磚由安平李天后、李天從兄弟創立，與陳玉峰、羅志成等專業畫師合作，主打手繪瓷磚。光復後「大山」
改為「天山畫室」，繼續手繪瓷磚之製作。

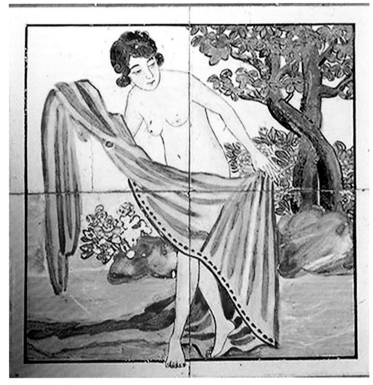

養眼的出浴美女

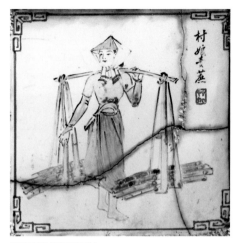

村娘賣蔗（蔡草如畫）

行數年，顯見台灣民間匠師是在接受外
來新思潮的「瓷磚裝飾藝術」後，把這
種豐富的藝術表現與既有的專業技術結
合，發展出屬於本土性的傳統藝術再表
現，以好施作的彩瓷取代木雕、石雕、
彩繪與洗石子、磨石子，成為當時時髦
又廣受台灣人喜愛的裝飾材料。

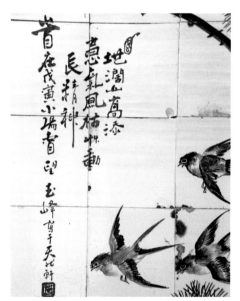

戊寅（1938）玉峰寫於天然軒

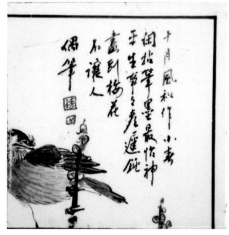

由雙鈐印可看出作者為羅志成

甲戌年（1934）羅氏（志成）鴉作

花磚製造人屏東一一七番地吳安林

台南市安平大山花磚製造

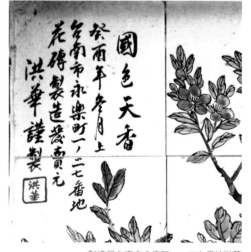

製造所台南市永樂町一一二七番地洪華

署名赤崁邨原，即為台南潘春源。

新竹曾義發製

彩瓷面磚紋樣構成

　　彩瓷面磚圖案，依字面解釋，「圖」者指圖畫，而「案」即方案：意即凡製作一件東西，必須先設計一個圖樣，稱作圖案。圖案的裝飾藝術，在於強調表現對象的意趣和美飾效果，並將物像的形態做大膽、誇張、簡化與美化處理，也就是通常所講的「變形」。變形裝飾不僅需要敏銳的觀察力，更需要有豐富的想像力，主要是運用浪漫的手法，透過想像來創造出全新的造型，使其達到和諧與美的理想境界。圖案與人們的日常生活也有密切關係，人們會因著視覺的美感而得到賞心悅目的歡暢，在享受物質文明的同時，又能讓感情與心靈得到充分的紓解，以此促進生活的愉悅，帶來幸福美滿的人生。

　　三十多年來我在台灣本島、澎湖及金門做田野調查，所拍攝蒐集到的彩瓷，已超過近千種不同圖案，推想當年種類應該不止於此。現今，我們從瓷磚背面看到的專利式樣編號數字已高達五位數，可見當年圖案花樣數量、種類必定非常可觀。

　　此外，每片瓷磚在當時，可能已有多家廠商具規模且系統化地大量生產，除供應當地使用外，還可外銷到日本以外的鄰近國家，例如中國及南洋（東南亞）；而在十九世紀初日人據台期間，台灣與日本之間，不論船隻的往來、物資的交流都更甚以往，想當然耳，台灣的彩瓷市場也比其他地區更活躍。

　　現在南洋如新加坡、檳城、麻六甲、泰國、印尼、越南、印度、緬甸等地的老建築，還可見到不少英國、比利時、日本產銷的彩瓷，種類近百種，由此可推算當年盛況時，彩瓷圖案應在數千種以上，只可惜今天已無緣見到。

　　近年來，台灣拆毀古屋改建為水泥房屋者甚多，傳統建築日益稀少，

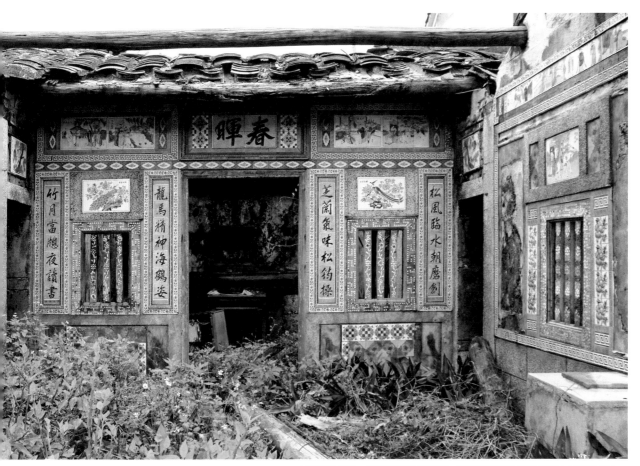

因為翻修新建，傳統老建築日漸凋零，裝飾面磚更顯得彌足珍貴了（澎湖吉貝）。

　　當然存留下來的彩瓷數量也隨之越來越少。還好中南部一帶，如彰化、
雲林、台南的鄉間尚可見到少數保存彩瓷作品的老屋宅，但也隨著時間
逐漸消失了。

　　幸運的是，金門因受軍事管制四十年禁建影響，彩瓷保存得十分完整，
而且觸目可見、俯拾皆是。澎湖當年也受到日人統治，老建築一度使用
極大量的彩瓷，至今保存也甚為豐富。遺憾的是，澎湖因地理氣候關係，
產業不興，開發遲緩，人口嚴重外移，許多傳統古厝無人居住，年久失
修下房屋早已殘敗不堪，加上近年又因當地彩瓷拍賣市場物稀價高，使
得老宅彩瓷受人為直接破壞，敲挖嚴重，令人不忍卒睹、不勝唏噓！

消失的古厝花磚

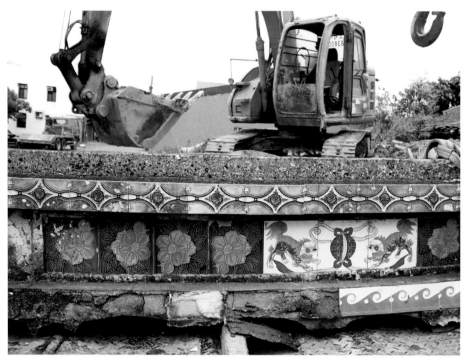

隨著城鄉開發，不少老屋都難逃怪手摧毀（李睿珆攝）

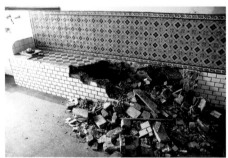

不懂珍惜，無知破壞／台北深坑

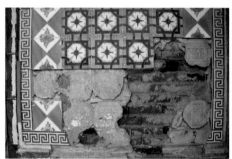

人為敲挖，原本的瓷磚壁面毀損嚴重／金門沙美

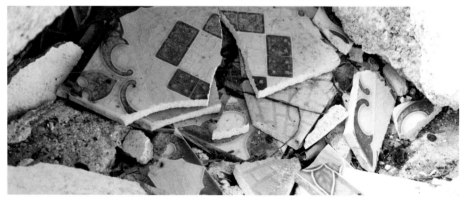

滿地的破碎瓷磚，慘不忍睹／金門張文帝洋樓，2012 年

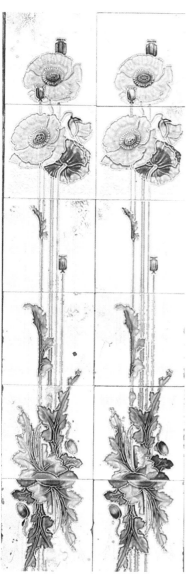

老宅前罌粟花花磚原為 12 片組合

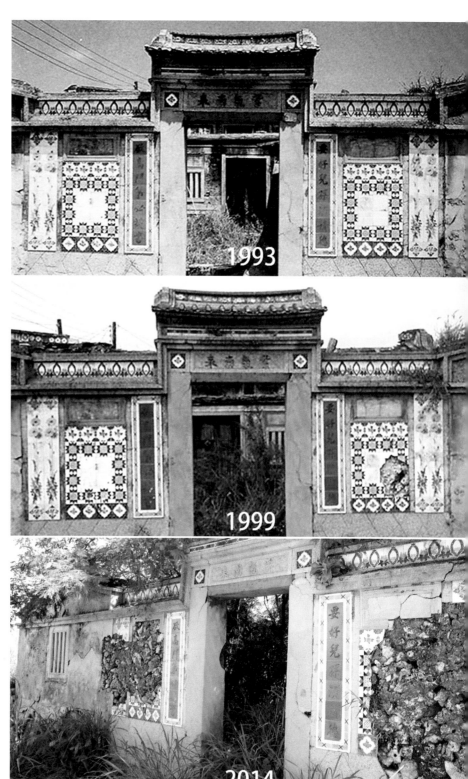

1993

1999

2014

今昔對比，歲月及人為的雙重破壞／澎湖風櫃

彩瓷面磚的設計形式

　　彩瓷圖案是實用與藝術相結合的一種美術設計形式，若依照圖案紋樣的構成，可分為單獨紋樣、連續紋樣、組合紋樣數類，而相同紋樣也幾乎都有不同的尺寸可供選擇。若依照拼貼時的排列規律，則可區分為：單獨、向心、離心及連續四種形式，分別介紹於下。

彩瓷面磚圖案 1：單獨紋樣

　　各類型的紋樣都有各自的構成方式，所謂的「單獨紋樣」是以一個花紋為獨立單位，不用與其他花紋組成連續圖案。這種紋樣的內容極為豐富，其中每片彩瓷最基本的組成形式包括邊緣輪廓紋樣、角隅紋樣及中心紋樣，可以與周圍紋樣獨立出來，保持紋樣的完整性，有時也會將同一種紋樣的花磚當成基本單位，重複排列形成長條狀或片狀，強調出紋樣的特色。

　　單獨紋樣再往下細分，還可分為自由紋樣（可單獨裝飾，不必跟其他圖案組合）、適合紋樣（可單獨出現，也可多片組合增大氣勢）、角隅紋樣（設計紋樣時，就考量其左右可方便延伸，黏貼時多置於大圖案的

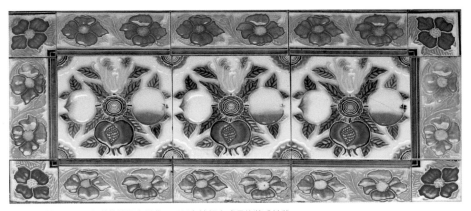

單獨紋樣的彩瓷以一個花紋為獨立單位，可以多片組合成長條狀或片狀。

自由紋樣	適合紋樣	角隅紋樣	填充紋樣

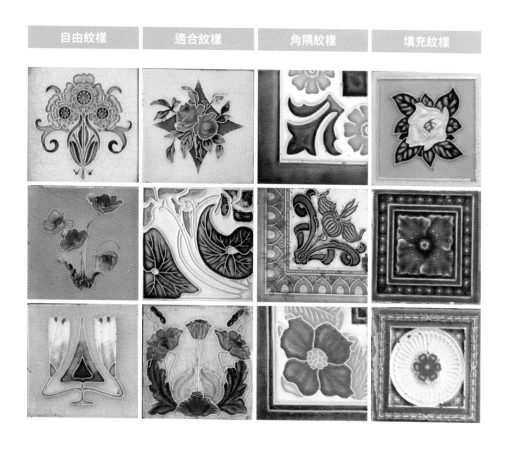

四邊角隅），以及填充紋樣（可單獨出現，或扮演填補角色，或與其他
圖案一起組合，增加變化）。

彩瓷面磚圖案 2：連續紋樣

　　這類彩瓷就是以同樣的一組花紋為單位，按照一定規律排列，或是上
下或是左右排列，也可以向上下左右四個方向反覆連續排列。其中二方
連續紋樣是向兩個方向延伸排列，而向四個方向連續排列的，則是四方
連續紋樣。連續紋樣的彩瓷可以同一種紋樣重複不斷循環，形成特殊的
節律感；也可以搭配其他紋樣使用，或是扮演主題背景的填補與配襯，
有時用作邊框、收頭，彷如萬花筒般千變萬化。

二方連續：同一組圖案往兩個方向延伸，拼貼成一長條。

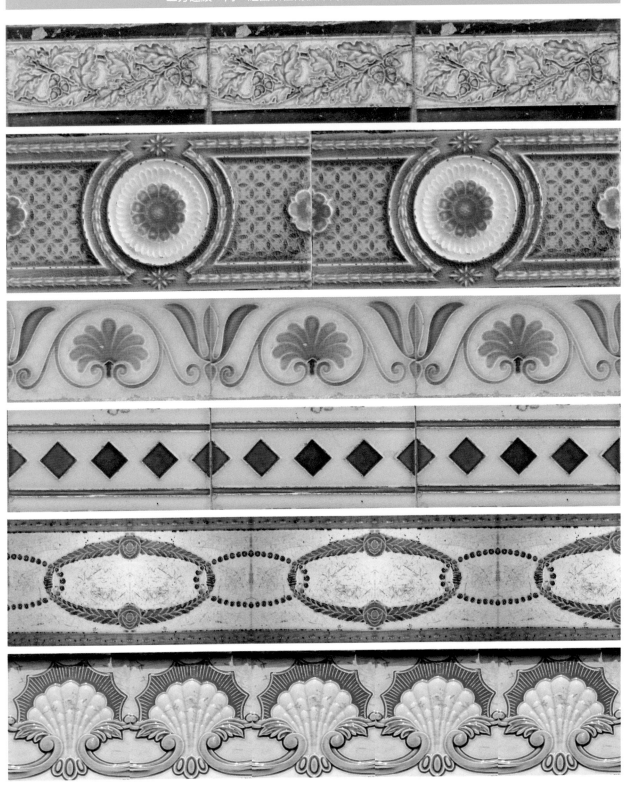

二方連續的拼貼方式不同，雖然都是同一種紋樣，所形成的觀賞趣味卻不一樣。

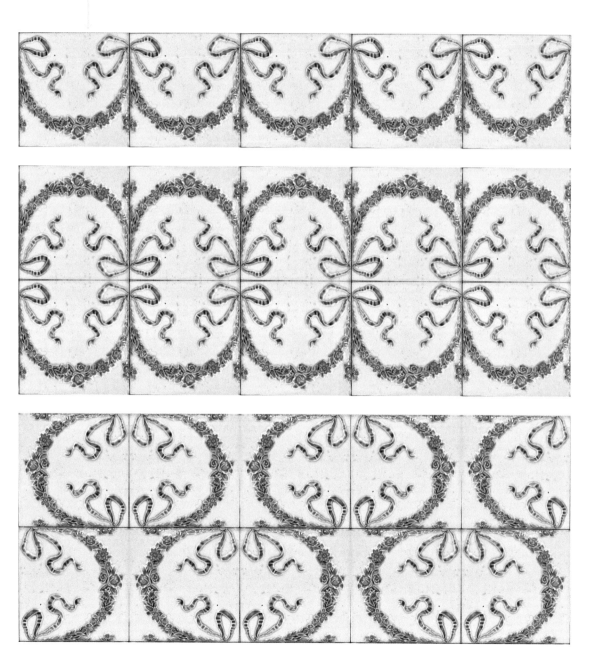

二方連續的多種紋樣

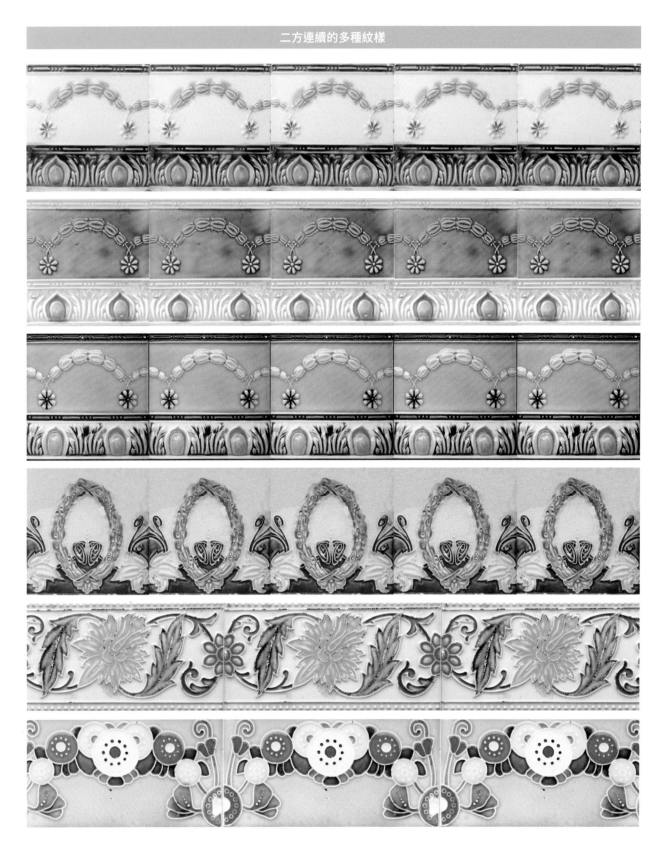

二方連續的多種紋樣

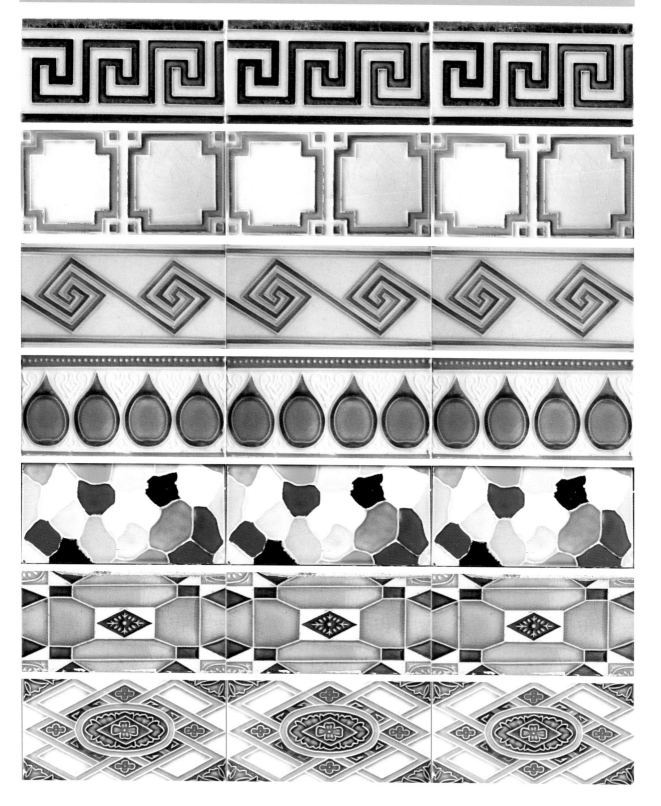

二方連續的多種紋樣

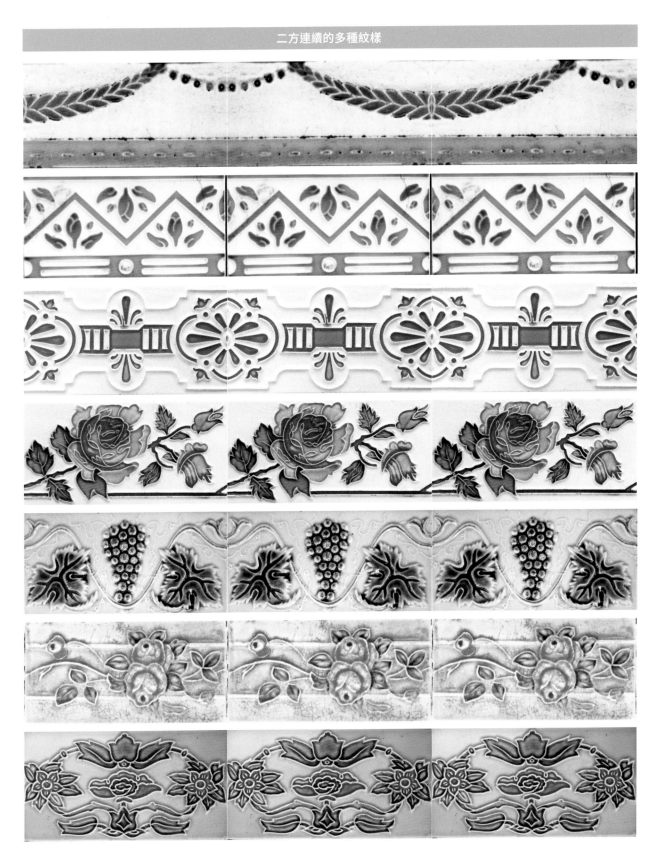

二方連續的多種紋樣

四方連續

以同樣一組花紋為單位，向上下左右四個方向反覆連續排列，又分為
向心及離心兩種拼法。

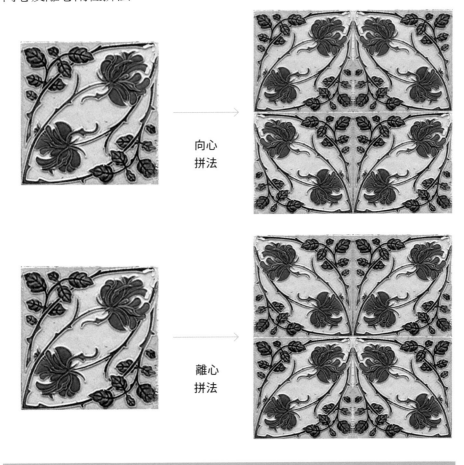

向心
拼法

離心
拼法

重複鋪面

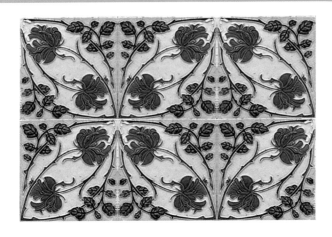

單片彩瓷	向心拼法	離心拼法

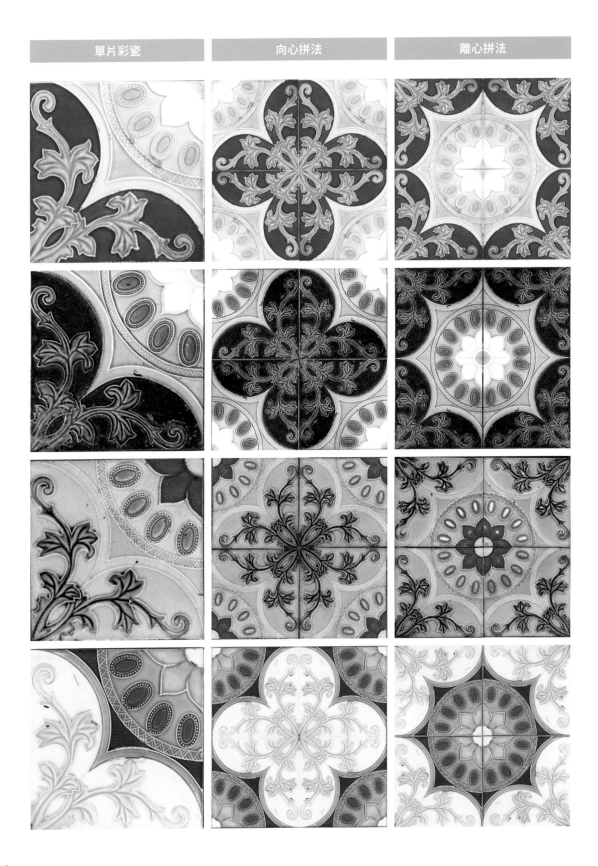

單片彩瓷　　　　向心拼法　　　　離心拼法

單片彩瓷	向心拼法	離心拼法

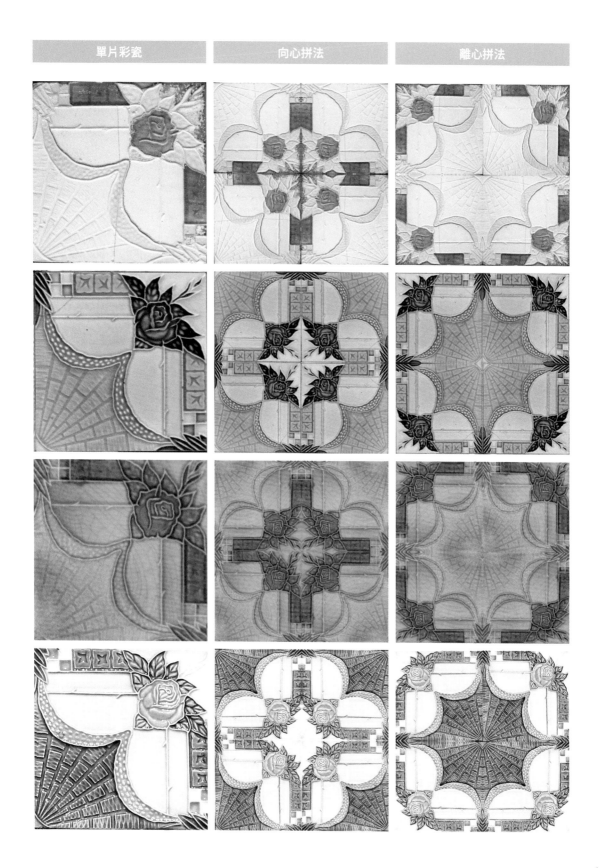

| 單片彩瓷 | 向心拼法 | 離心拼法 |

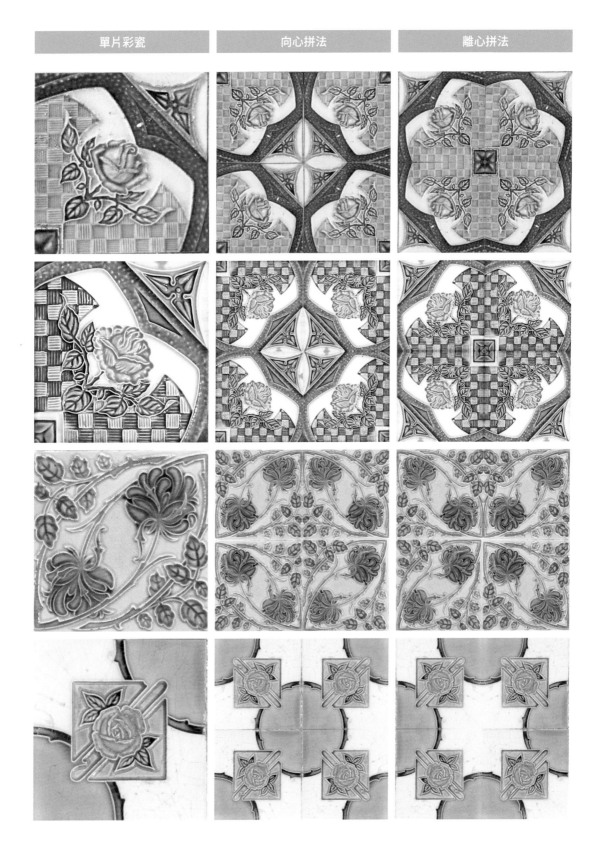

同一種紋樣的彩瓷,可以視需求、裝飾部位及拼法的不同,在師傅的巧思下拼貼出完全不同的效果。

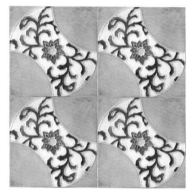

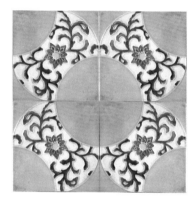

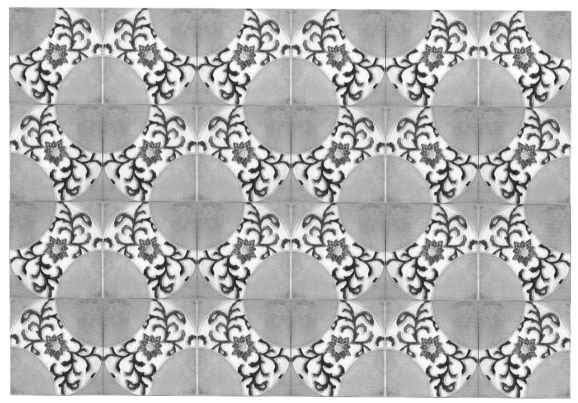

彩瓷面磚圖案3：組合紋樣

　　組合紋樣又稱「帶狀圖案」，跟上面兩類紋樣不一樣，這一類彩瓷必須結合二片、四片或八片，才能組成一個完整的圖案，缺一不可。這類彩瓷在最初的圖案設計時，就是想讓一個紋樣單位能向左右或上下連續拼貼成帶狀或整片的圖像，常用於一整面牆堵、屋脊或邊框上。

單片	單片

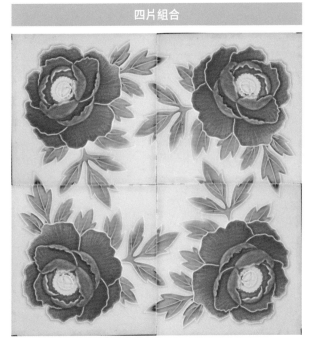

紋樣完全相同的花磚旋轉排列

四片組合	四片組合

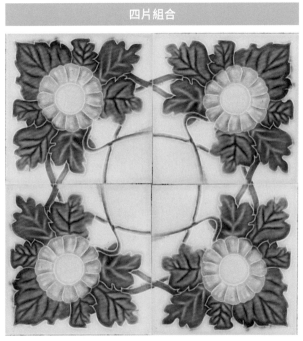

二片組合

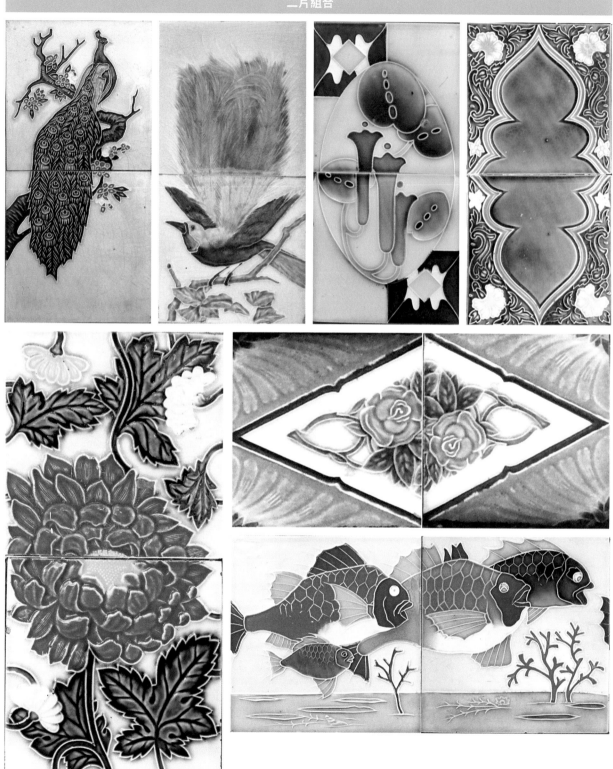

四片組合

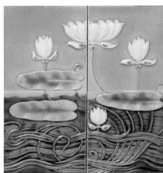

多片組合

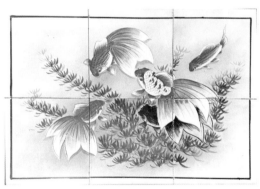

六片組合

八片組合

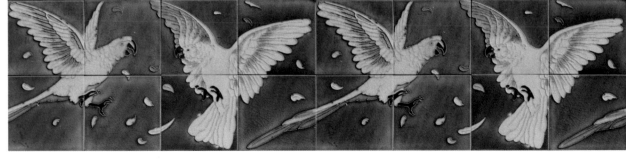

十六片組合

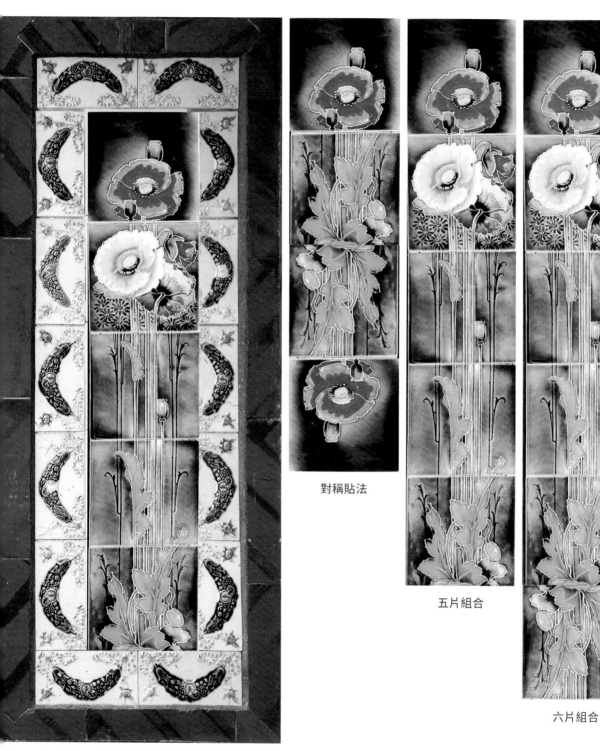

對稱貼法

五片組合

六片組合

多片組合

同紋樣不同尺寸

　　這類彩瓷是指紋樣雷同、但尺寸不同（有 6×6、3×6 及 3×3 三種尺寸），或是構成元素的組合方式不同，乍看之下猶如一個是正常版，另一個是壓縮版或山寨版。這樣的設計既省事（一圖多用），又能配合實際拼貼時視裝飾部位的尺寸挑選應用。

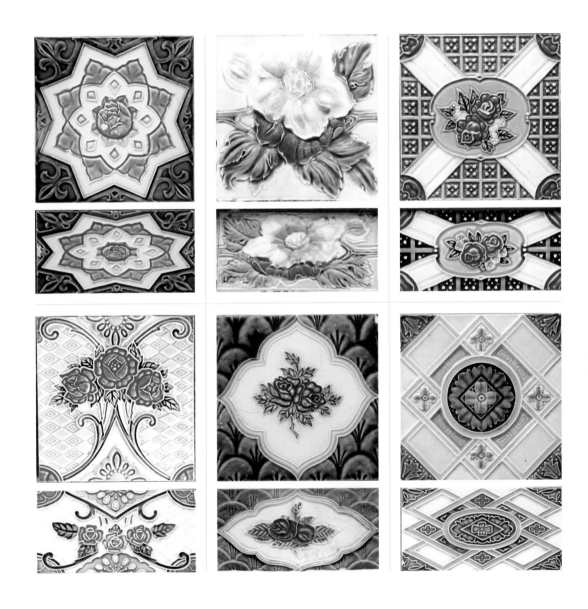

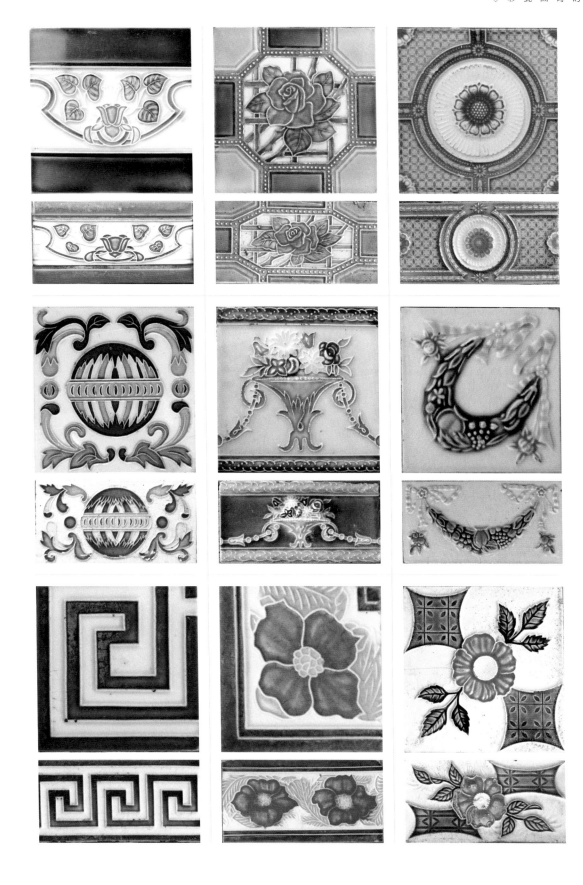

同紋樣不同製作方法

相同的紋樣，用不同的製作方式（浮凸技法、印花技法、型版技法等）來表現，形成另一種全新的視覺效果。若這樣的圖案得以暢銷，就會鼓勵廠商更勇於嘗試用不同的生產技法來呈現，讓同紋樣的彩瓷有更多、更豐富的變化，進而創造出新市場。

浮凸彩瓷的深浮瓷

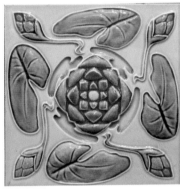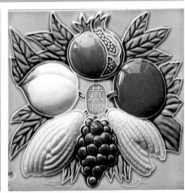

浮凸彩瓷的平浮瓷

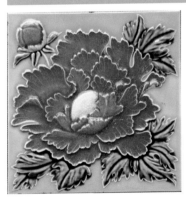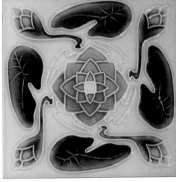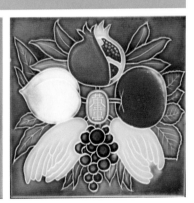

同紋樣不同色系

　　這一類彩瓷是指紋樣相同、只著色不同，拼貼出規律的裝飾紋樣，不同色調的豔麗圖騰交錯變化組砌，看起來濃淡錯落有致、賞心悅目，散發出親切的視覺藝術性。另有一種情形，是不同廠商生產的相同紋樣彩瓷，因為上不同顏色而得以區分。

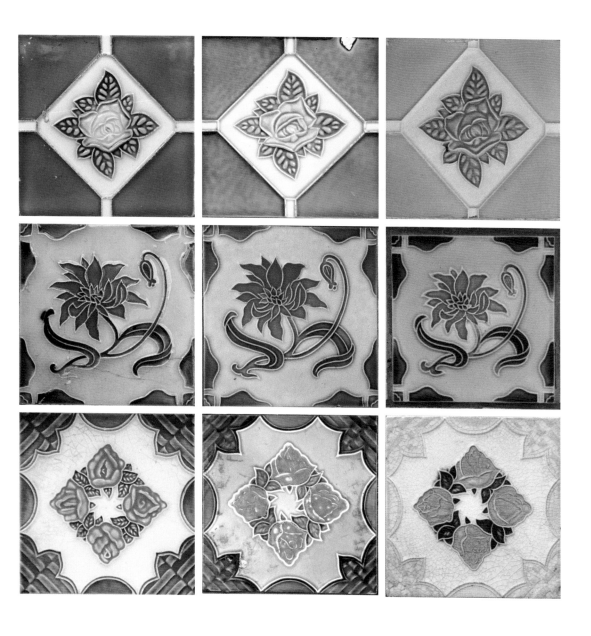

一款英國薔薇花圖案，居然有高達六十多種的配色變化。

彩瓷面磚的各種拼貼設計

　　拼貼方式是多元的，也是研究彩瓷最有趣之處。單片彩瓷是出廠時已設計完成的，但要如何拼貼，除視經濟能力來決定要使用多少片彩瓷之外，怎樣拼貼才能符合最大的經濟效益？怎樣拼貼才能凸顯彩瓷之美？以及如何利用簡單重複的特性，拼貼出效果獨特、簡潔、賞心悅目，又經得起時間考驗的作品？這些都要在選購及拼貼前，就要全盤考量。

　　比如說，你想要的是點狀裝飾或連續不斷的整片畫面呢？彩瓷外圍是否要搭配另一種裝飾技法（彩繪、洗石子、磨石子、泥塑或鑲嵌……）來美化彩瓷及營造出另一種風情？這些除了要看主人家的喜好及經濟條件之外，也要看主其事的匠師們是否具有獨到的眼光及審美觀了。

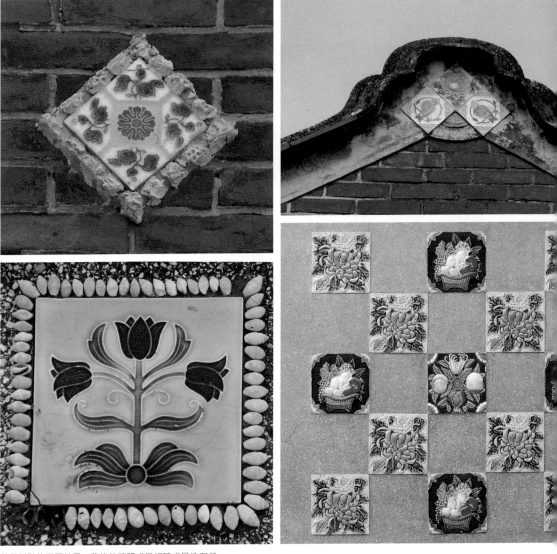

點狀拼貼的不同效果，背後的牆體或是紅磚或是洗石子。

點狀拼貼

　　點狀拼貼與面狀拼貼的差別，在於彩瓷在牆體上的比率。大面積的牆體上，如果只貼幾片彩瓷，彩瓷所占比率當然小了點。換句話說，牆面的留白處勢必很多，看起來「底氣」就不足，此時就要搭配其他裝飾技法（如泥塑、洗石子）來襯托主體「彩瓷」。

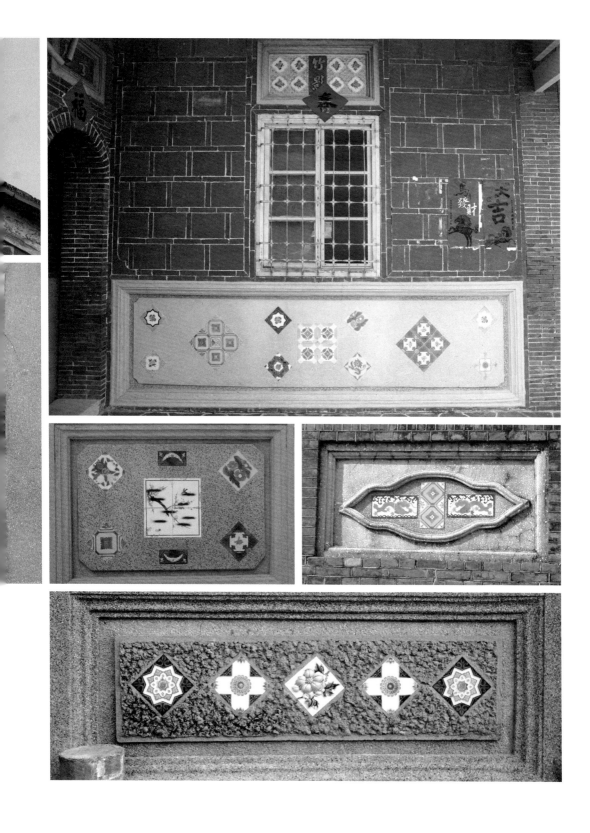

線狀拼貼

線狀拼貼具有長度、方向，屬於二度空間。水平線狀拼貼令人有穩定感，營造出開拓、舒展延伸的氣勢，例如屋脊的細長脊堵，常會出現線狀拼貼方式，而屋脊位置高，遠觀亦可見，可達到追求流行、炫耀的效果。在門楣橫軸貼上長條形八仙人物，加上中間仙翁或帶騎人物眾多，十分熱鬧及壯觀。垂直的線狀排列，則以柱子、門聯、桌腳為多，由於兩條垂直線具有連成面的感覺，是一種以少取勝又經濟實惠，並且容易抓住人們目光的做法。

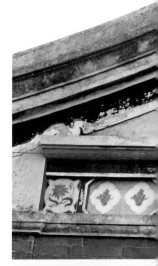

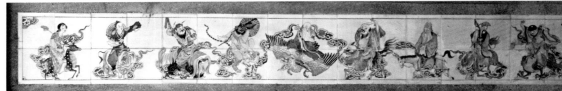

門楣上長條形八仙人物

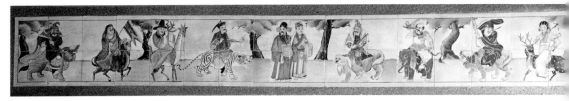

進貢人物

重複花朵增加水平線的穩定感

回字紋是傳統的裝飾圖紋，有「富貴不斷」的美好寓意。

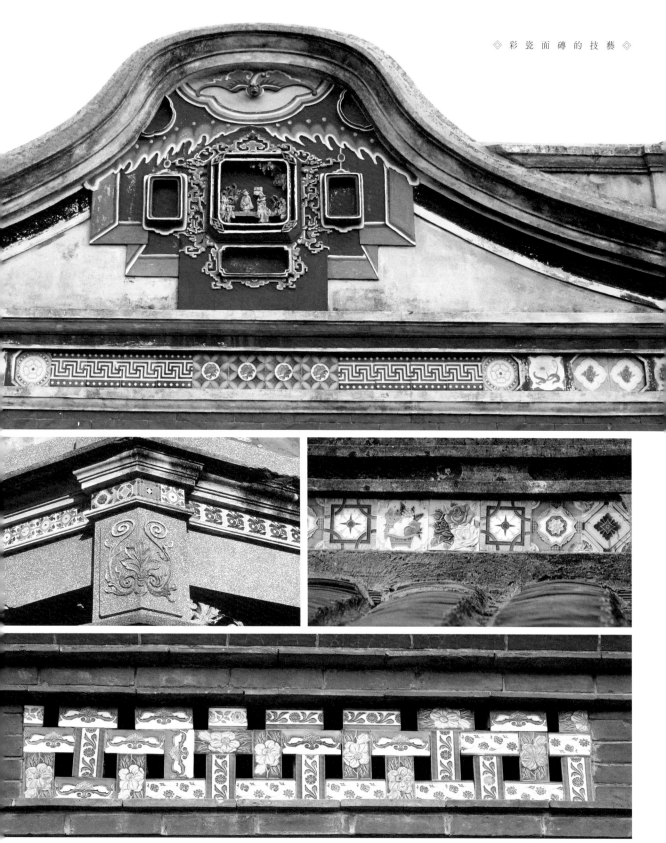

屋簷是可以放大裝飾效果的建築部位，簷脊、簷口下的水車堵，可利用線狀拼貼來營造連綿不斷的視覺效果。

面狀拼貼

　　面狀拼貼是最普遍的表現方式，建築物本來就是由一連串的面組合而成，從點、線的推移，形成具有長度、寬度、高度、方向、位置等的面。以拼貼方式呈現整面牆堵，除了裝飾美觀、展現壯觀的氣勢外，也有「以多取勝」，顯示主人家財力雄厚的意味，但其中也有實際的作用——保護整片牆面。

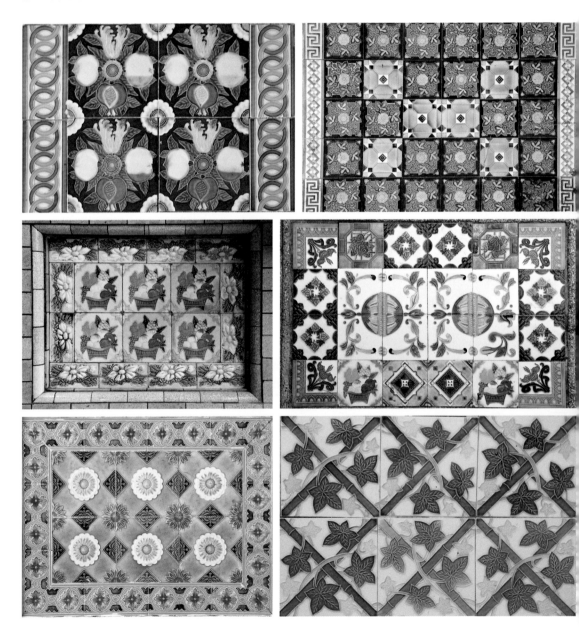

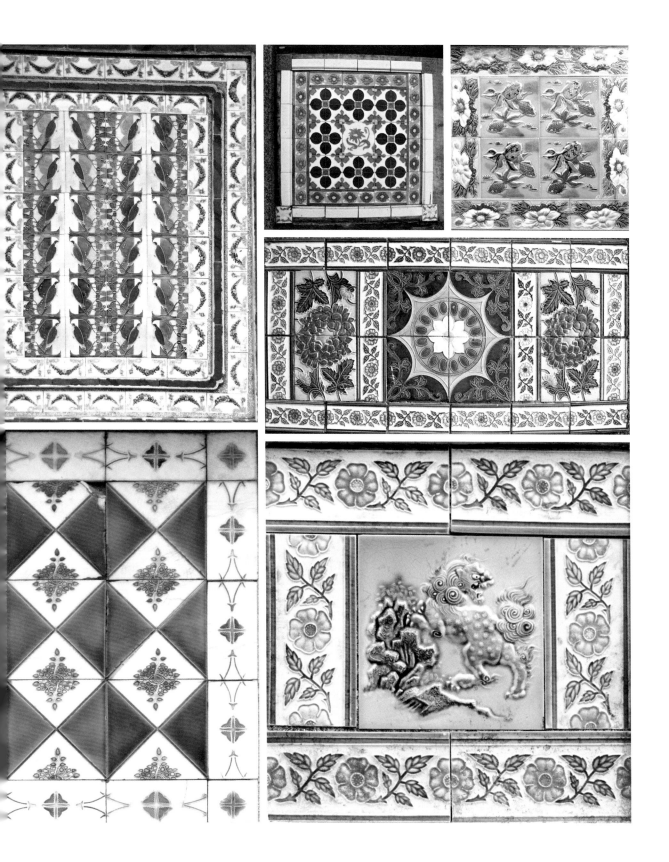

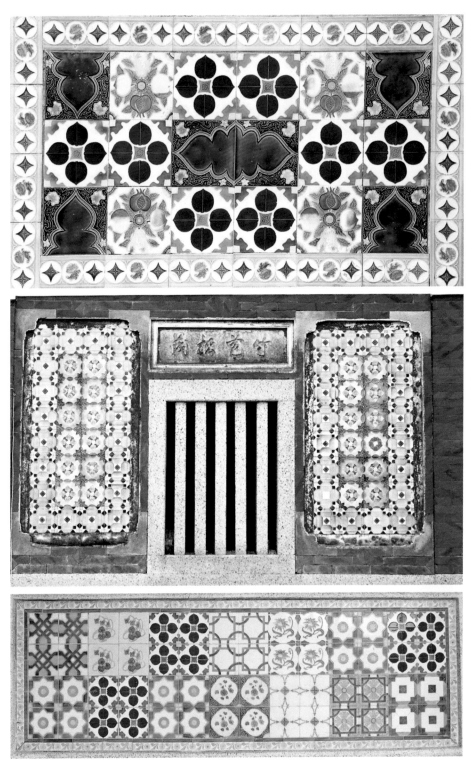

大片拼貼可分割不同區域，多用於建築正面，除了美觀的裝飾效果、招吉納祥的寓意，還有保護牆面的積極作用。

混合拼貼

在不考量拼貼數目的多寡下，全憑匠師順手拈來的精心設計，創造出獨一無二的作品。利用不同圖案、顏色、大小的彩瓷，以及其他附加裝飾材料，在不同部位做個小小的變化，有時會創造出巧奪天工、令人讚嘆的畫面，賦予建築物一種鮮明靈活的美感，這是匠師藝術功力的表現，讓彩瓷不僅是一片片材料，更是充滿個人色彩的創意之作。

各類拼貼方式總集合

各式混合拼貼

　　手繪瓷磚搭配彩瓷，或是點狀加面狀拼列與洗石子的結合，都是揮灑創意、深具特色的作品。

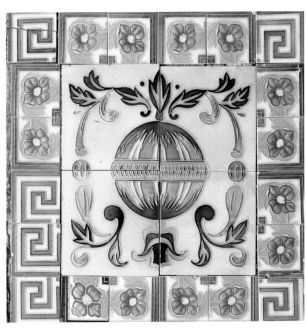

雲林

澎湖二崁

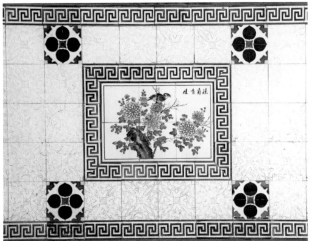

台南善化西衛

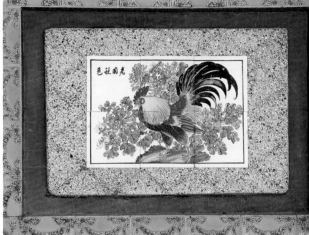

台南善化西衛

混合組砌／馬公東衛

彰化溪州

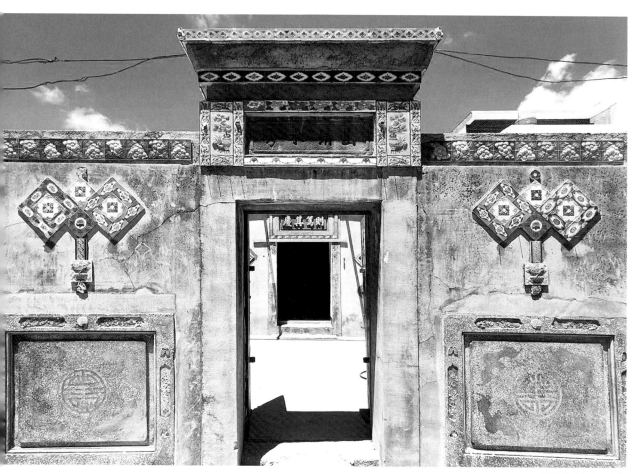

馬公東衛（顏炳峰攝）

善化胡厝寮

麻豆

高雄美濃

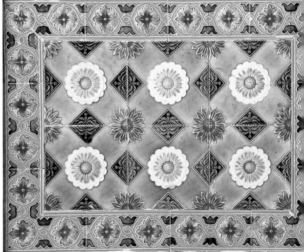

台中霧峰

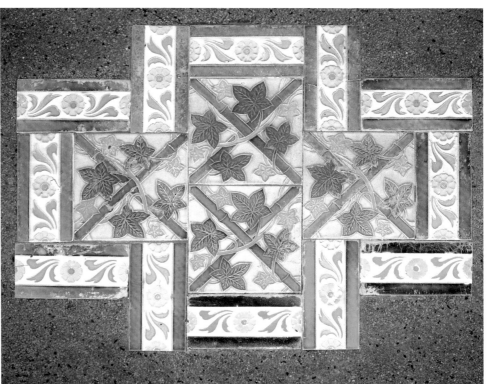

台南

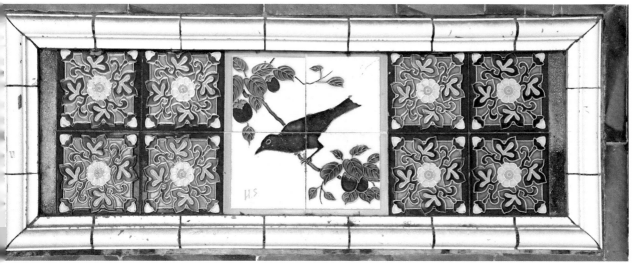

新竹舊港

點狀拼貼組合

使用不同形狀的瓷磚裝飾拼貼屋脊（最下圖）。不妨找找下面這些單塊瓷磚都貼在哪些位置呢？

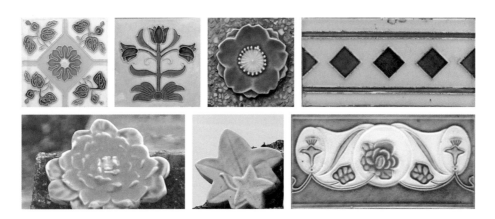

屏東林邊

面狀拼貼組合

　　面狀拼貼是最普遍的表現方式，以拼貼方式呈現整面牆堵。圖中以三種不同花磚，表現同一個面上的層次感。

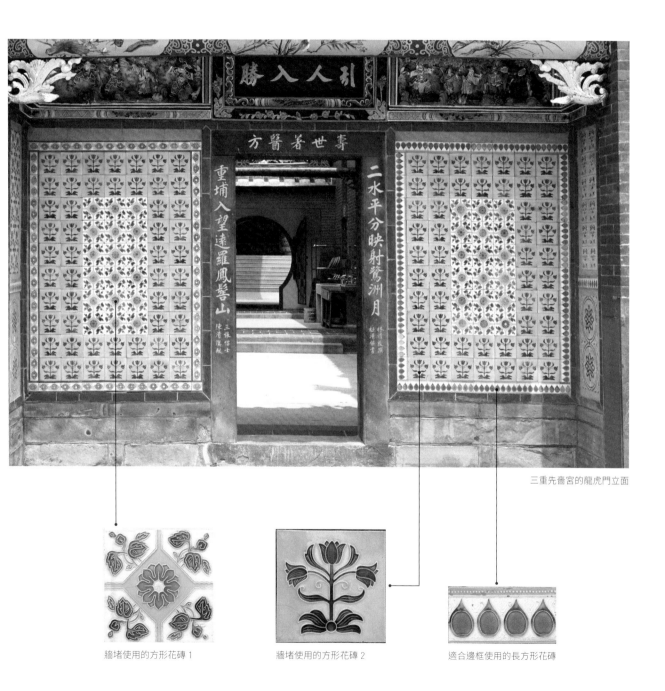

三重先嗇宮的龍虎門立面

牆堵使用的方形花磚 1　　　　牆堵使用的方形花磚 2　　　　適合邊框使用的長方形花磚

小玩意大學問

　　混合式的拼貼設計，靈活運用制式生產的瓷磚，創造出獨一無二的作品，成敗完全取決於工匠的巧思與技法，下面是巧妙利用連續瓷磚的拼列技巧。

台南東山埔仔尾民寧宮

1、2、3、4 是同一種角隅瓷磚，可以靈活運用將四塊拼貼成一個完整的大圖樣。5、6 是組合紋樣瓷磚。

各國彩瓷面磚文化

彩 瓷面磚就如同建築語言，除了可以看出不同的工藝技術之外，也呈現出各國不同的文化底蘊，西歐、中亞、東亞至東南亞，風情民俗不同、喜好各異，都能從彩瓷面磚中領略一二。

歐美彩瓷面磚歷史

在十六世紀時，西班牙出現了陶板畫（即瓷磚畫、手繪瓷磚），且大為盛行，小小一片瓷磚運用彩釉來作畫，或是組成數十片，甚至幾百片構成一個大畫面，以精湛的手藝透過瓷磚本身的種類、圖案呈現出繁複多樣的變化，因此數百年來，人們對彩瓷的喜愛不曾間斷，目前仍是西班牙大街小巷到處可見的在地景物之一。

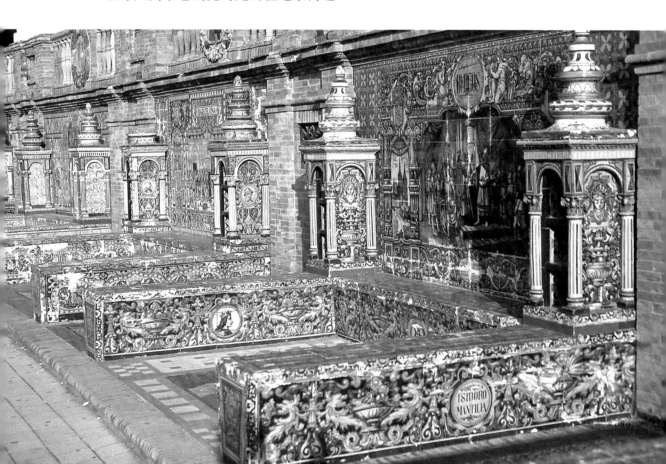

　　十七世紀，彩瓷在歐洲廣泛流行。當時彩瓷多用於室內，在一般大眾缺乏畫作式圖畫書的年代，瓷磚是居家唯一的裝飾，圖案題材多樣，從聖經故事到民間寓言不一而足，讓家長可以指著瓷磚說故事，藉以教化及啟蒙兒童，達到寓教於樂的效果。

　　今天的西班牙，其公共建築、廣場、旅館、餐廳、酒吧、城堡、宮殿、教堂、修道院，乃至個人住宅、庭院、花園等各種建築物內外的牆面，都貼滿了美麗的彩釉瓷磚裝飾。甚至連聖母像、基督聖像或噴水池、道路名稱標示牌、餐廳看板、住家門牌、街角的涼椅，甚至不起眼的角落，也都運用彩瓷面磚來營造屬於西班牙的特有風情。巴塞隆那建築大師高第（Antoni Gaudí i Cornet）夢幻如童話的建築世界也大量使用碎瓷，將彩瓷拼貼及馬賽克鑲嵌做為實用藝術，堪稱西班牙建築裝飾的代表。

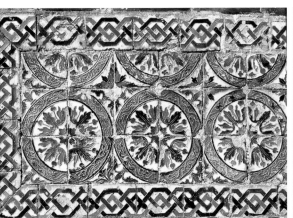
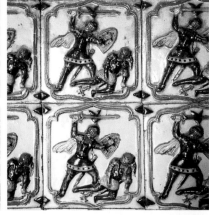

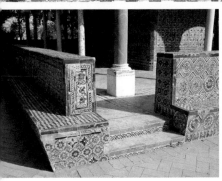
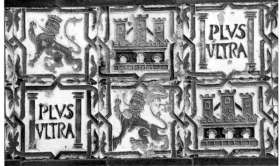

西班牙的大城小鎮隨處可見各式精美的彩瓷作品

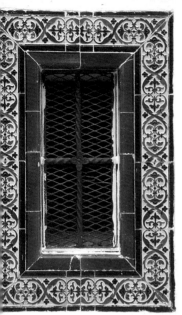

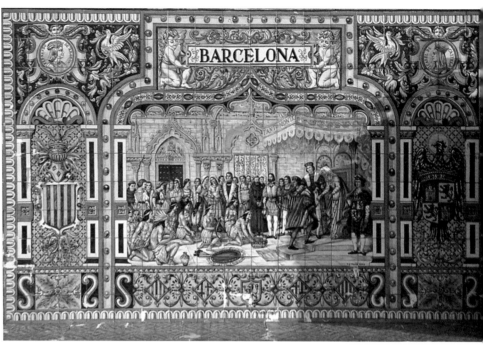

窗框／西班牙哥多華（Córdoba）

用瓷磚說故事來教化啟蒙兒童／西班牙塞維亞（Sevilla）

鬥牛／塞維亞

瓷磚畫／巴塞隆那

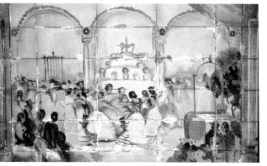

東方布莊／西班牙梅里達（Mérida）

舞者／塞維亞

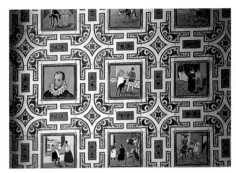

唐吉訶德故事圖集／西班牙

歐洲人想像的東方／西班牙

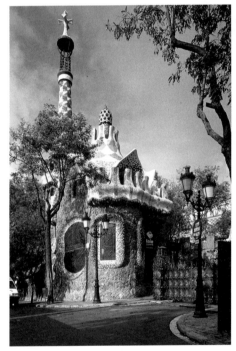

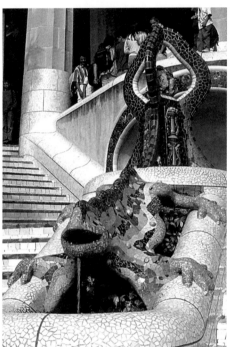

巴塞隆納高第的奎爾公園（Park Guell），園中的馬賽克變色龍（右圖）是鎮園之寶。

　　之後這種裝飾藝術在葡萄牙更廣為流通，走在里斯本街上，簡直就像是走進一座青花瓷打造的國度。巨大的手繪瓷磚畫（Azulejo），從火車站、教堂、學校到宮殿，從室外到室內，從城市到鄉村，令人目不暇給，驚喜不斷。最具代表性的建築「聖本篤車站」原本是十六世紀修道院改建的，從外觀看並不是太起眼，但一走進站內大廳，映入眼簾的卻是滿牆由藝術家哥拉索（Jorge Colaco）用兩萬片瓷磚所製成的瓷磚畫，繪製

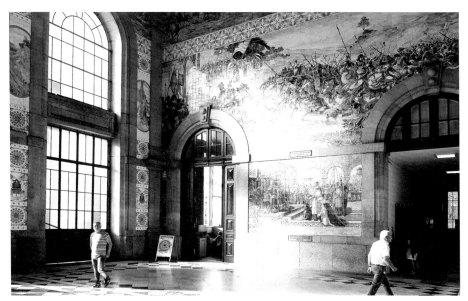

聖本篤車站大廳的瓷磚畫，堪稱是葡萄牙彩瓷的集大成之作。

葡萄牙的歷史事件與舊時生活。當午後金黃色的陽光穿過大片玻璃窗照進站內時，更是炫目得令人屏息，完全移不開眼睛。

修道院瓷磚壁畫／葡萄牙里斯本

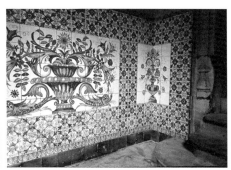

十六世紀修道院的瓷磚壁畫／里斯本

摩爾人古堡佩納宮（Sintra Pena），裡頭的瓷磚裝飾刻痕極深，極具立體感／里斯本辛特拉（Sintra）小鎮

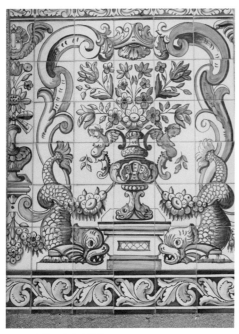
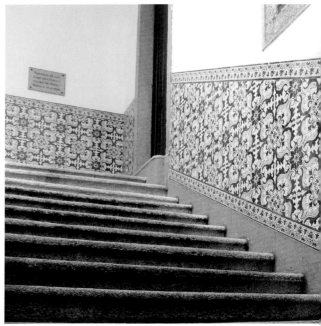

澳門民政總署的彩瓷裝飾

　　曾為葡萄牙殖民地的澳門也有許多瓷磚畫，不少街道名牌、招牌、牆身裝飾都以瓷磚畫構成，部分澳門居民也傳承了瓷磚畫的製作技術，只是人數並不多。

　　十八世紀時，荷蘭的台夫特（Delft）磚窯將馬約利卡陶器加以改良，使之更接近瓷器質感。這種台夫特瓷磚，以及後來英國漢明頓（Hamilton）磚窯生產製造的維多利亞瓷磚（Victorian Tile）均盛極一時。十八世紀末，正值歐洲近代建築運動風起雲湧之際，英國維多利亞時代主要的藝術評論家拉斯金（John Ruskin）及著名設計家莫里斯（William Morris），二人所提倡的新工藝造型運動，在建築及工藝設計風格上偏愛模仿自然形態之美，比如植物的線條、蔓藤的流動及鳥類的飛翔等，並使用明朗的色彩描繪纖細的圖案，促使深富手工藝表現精神的彩瓷再度興起，更從阿拉伯和中國的瓷器汲取靈感，以機械大量生產。

台夫特手繪彩瓷

荷蘭台夫特（Delft）磚

這類歐洲彩瓷的設計，使用新的圖案及顏色來創作，有別於傳統式樣，使得新「彩瓷」種類更加多樣、造型更流線、色彩更豔麗，頗受歐洲早期建築師如瓦格納（Otto Wagner）等人的青睞，運用於近代建築（約十九世紀初）設計中。西方建築史上所謂的裝飾藝術（Art Deco）或新藝術（Art Nouveau）時期，把彩瓷運用於建築物上是一種時尚流行的代表。

裝飾藝術（或新藝術）時期的彩瓷設計

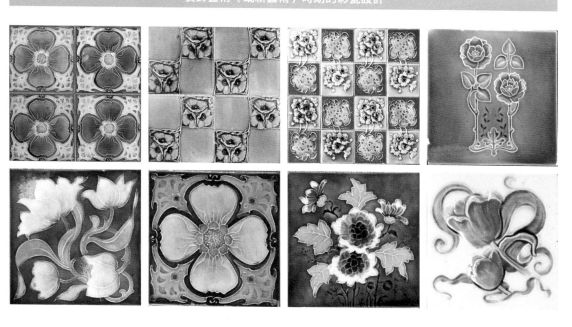

　　西方彩瓷圖案喜用花草及幾何紋樣，這是受到伊斯蘭教禁止偶像崇拜的影響，由於不能使用人物造型，進而發展出變化極為豐富的所謂「伊斯蘭式」花紋。其特色是圖案具有四方連續的延展性，可以在牆壁上做無限制的擴張，或運用紅、黑、黃、綠、白等顏色，組合成格子、星形、菱形等工整圖形。另外，也有一些花磚採用抽象化的花草紋樣，如蔓藤般蔓延，適合做為建築物的框邊及線腳裝飾。

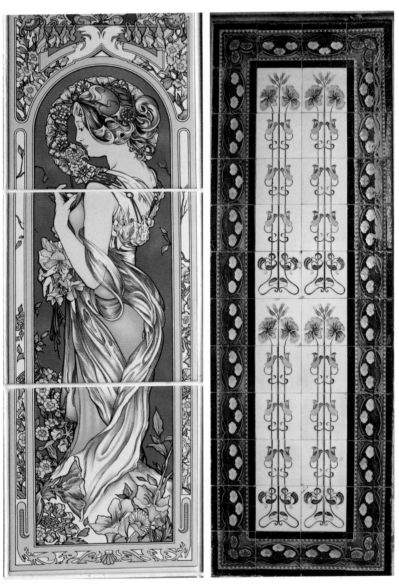

新藝術時期的「彩瓷」作品，色彩鮮豔多變，花朵圖案尤其引人注目。

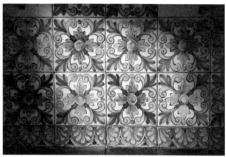

花草蔓藤紋樣

組合成星形「伊斯蘭式」花紋

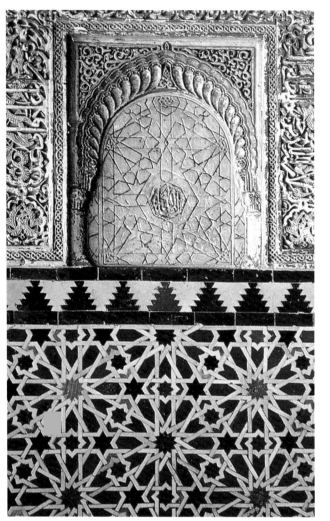

典型的伊斯蘭式花紋，攝於西班牙格拉納達的阿罕布拉宮。

四方連續圖案可無限擴張

連續延展的圖案

　　連接歐亞大陸的土耳其伊斯坦堡，於十七世紀鄂圖曼帝國時期建造的藍色清真寺，整座建築裝飾著二萬片以上的伊茲尼克（Iznik）藍瓷磚，並透過紅藍綠不同的顏色組合出五十多款的鬱金香圖樣，十分細膩精緻，可以說是藍色清真寺最珍貴的資產。進入寺中，光與藍磚的巧妙映襯，更顯出寺內的典雅與沉靜。

　　多年前，我曾在一次中國大陸的絲路之旅中順道參訪了新疆民居，親眼見到受到伊斯蘭文化影響的當地建築物，不管是民居或清真寺，裝飾一律是花草紋樣，可見這種設計方式流傳之廣遠。

組合成格子等工整圖形

花草及幾何紋樣

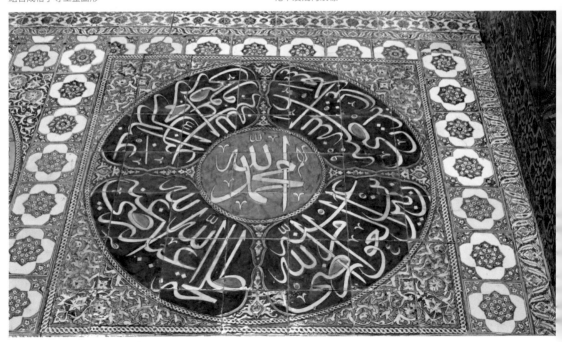

伊斯坦堡藍色清真寺的藍白色彩瓷作品

土耳其伊茲尼克藍瓷磚　　　　　　　　　　　　伊斯坦堡藍色清真寺的瓷磚紋樣

幾何紋樣的彩瓷貼面／新疆喀什

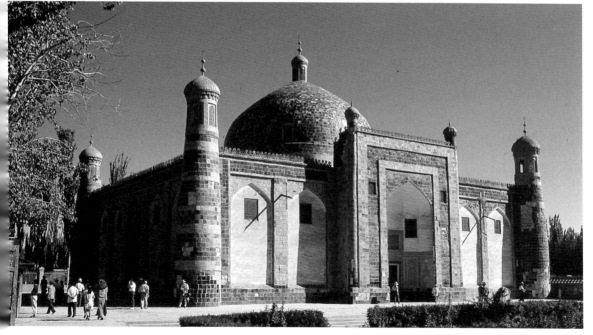

阿帕霍加瑪札（香妃墓）／新疆喀什

海明威故居的地板鋪面

　　直至現在，不管時代如何變遷，瓷磚的魅力依舊，應用也很廣泛，甚至在美國東西岸的幾個大城市裡，比如加州、舊金山或洛杉磯都還可以見到手工瓷磚專賣店。數年前，我旅遊至美國西部加州外的卡塔莉娜小

加州近海卡塔莉娜小島的彩瓷創作

瓷磚應用甚廣，花台、噴水池、牆面都可發揮創意，充滿濃濃的島嶼風情。

花台

巨嘴鳥

旗魚

島（Catalina Island），看到遍布以「彩瓷面磚」為裝飾的各種景觀，如
噴水池、花台、圍牆、階梯、招牌及建築物壁飾，營造出以藍天、碧海
及「彩瓷」為觀光度假小島的獨有特色。而 2014 年到美國本土最南端的
基韋斯特（Key West）造訪海明威故居時，也驚喜地發現其建築鋪面同
樣是彩色瓷磚。

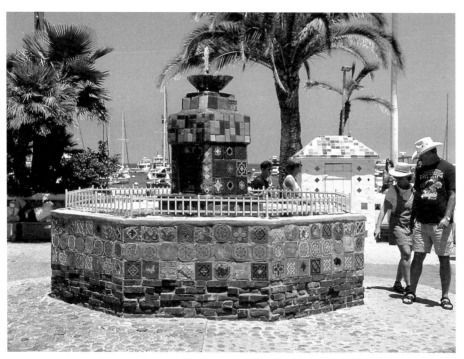

噴水池圍牆

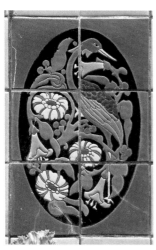

花鳥彩瓷的色彩亮麗　　　　　　　　　　鸚鵡　　　　　　　　熱帶花鳥

日本彩瓷面磚歷史

　　東方的日本，是從 1868 年明治維新後才大量吸取西洋文明。當十八世紀末葉西風東漸時，日本的近代建築幾乎放棄了傳統，建造大量的洋式建築，除外觀多模仿西洋形式外，室內裝修及材料也都從歐洲購進，彩瓷面磚也在同時引進。

　　十九世紀初，即日本明治末年及大正初年之際，原本就有良好燒陶的

維多利亞瓷磚	日本生產的仿維多利亞瓷磚

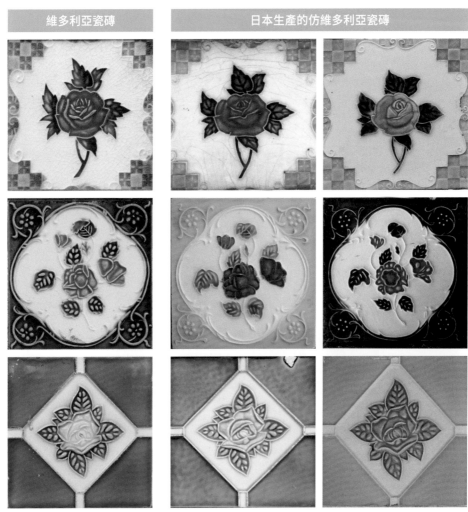

仿維多利亞樣式瓷磚：這種日本彩瓷面磚，最初在色澤、圖案設計及尺寸上都直接仿製英國維多利亞瓷磚。

「珉平燒窯」基礎，後「淡陶燒」、「不二見燒」設廠生產，研發出乾式成形法，製造出硬質瓷磚成功後，很快的，也能自製出品質良好、生產快速的彩瓷了。加上當年（約 1918 ～ 1932 年）又深受西方文藝復興裝飾風格的影響，「彩瓷文化」就此在日本廣泛的製造、推廣及運用。

這種方形彩瓷面磚，最初在色澤及圖案設計上都直接仿製英國 JOHNSON 維多利亞瓷磚，因此被稱為「仿維多利亞樣式瓷磚」，尺寸 150 ～ 153 公釐（mm），與維多利亞瓷磚的六英寸尺寸相當。另有一說，指當年日本廠商與英國廠商技術合作，且受委託代工授權生產，所以圖案及尺寸才會一模一樣。

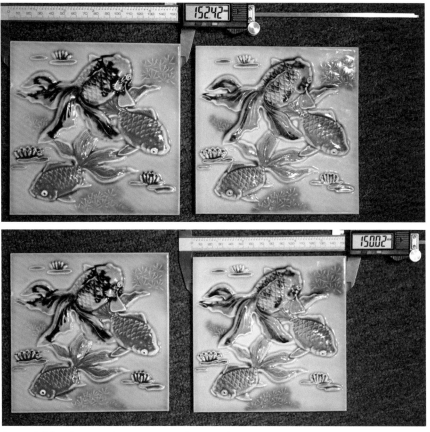

上下彩瓷花樣一樣，但尺寸不同。上面是日本產，尺寸以 152mm 為主；下面是中國東北出廠，尺寸以 150mm 為主。

　　二次世界大戰（1931年～1945年）在日本占領中國東北期間，結合部分的清朝宗室在中國東北地區建立了「滿洲國」，並開始大量移民日本人，同時也在此設廠製造在日本已技術成熟的「彩瓷」，透過大量的人力快速生產。

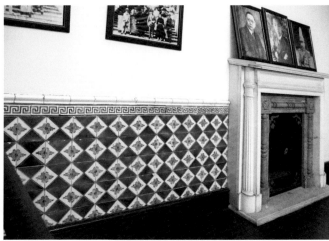

大連窯業株式會社的廠房　　　　　　　　　　瀋陽少帥府的花磚牆

　　在中國東北製作的成品，與日本國內所生產的彩瓷，在品質、色澤、尺寸及每片重量等方面都略有差異，比如：尺寸較小，通常以150mm為主（日本國產以152mm為主）；磚厚度較薄（約9.18mm），而日本國產者為9.78mm，英國產為13.98mm；一般磚敲起來的聲音較濁，但日本國產磚敲起來的聲音極為清脆，可見窯燒時的溫度不同。此外，磚背面雖然也有D.K.及FM等公司商標字樣，但其溝紋與日本國產不同，且日本國產皆有加注MADE IN JAPAN複式組合的拼貼趣味字樣。這類彩瓷，在台灣也有大量發現。（此突破性發現，在此特別感謝新加達瓷磚達人Victor Lim的解說分析，為我釋疑。）

　　至於圖案方面，日式彩瓷喜用花草、幾何紋樣，以幾何紋樣來說，偏愛使用兩個正方形四十五度錯開所形成的八角星形，此種八角星形其實源自阿拉伯式圖案。在方形瓷磚的四隅，則喜用四十五度斜邊構圖，如

純日式傳統風格的彩瓷

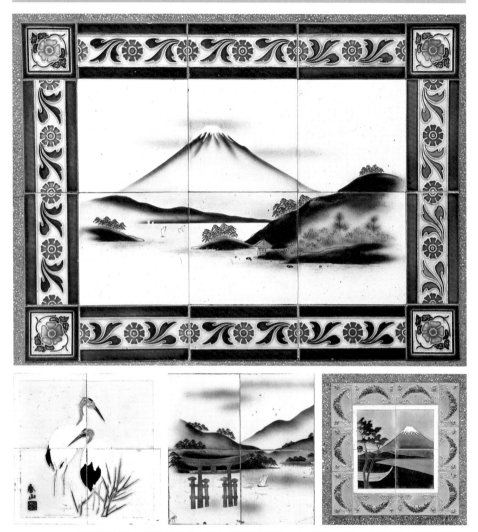

日式傳統風格：這類彩瓷充滿日本味，常見題材有富士山、花鳥、神社、鳥居等日人喜愛的圖案。

此可與其他鄰近瓷磚（約三片）再構成一個多邊形花紋，產生繁複多變的趣味。當時也大量參考了法國的新藝術風尚，圖紋樣式開始跟隨流行的腳步。

除了西式花草、幾何紋樣外，日本彩瓷後來也研發了屬於自己特色的瓷磚，融入了深富日本傳統文化的花鳥紋樣，如菊花、梅花、櫻花、白

　　鶴及富士山等圖案；有些則使用蔓藤或葡萄葉，讓枝葉呈現豐富的曲線。

　　此外，日本為了外銷他國，也迎合各地的風俗，生產頗具異國風情的彩瓷，比如中國傳統的吉祥圖樣（壽桃、石榴、佛手瓜、花籃），還有台灣盛產的鳳梨、香蕉等水果或龍、獅、鳳，印度則有神佛、東方三聖及印度文字等。

專供外銷的日產彩瓷

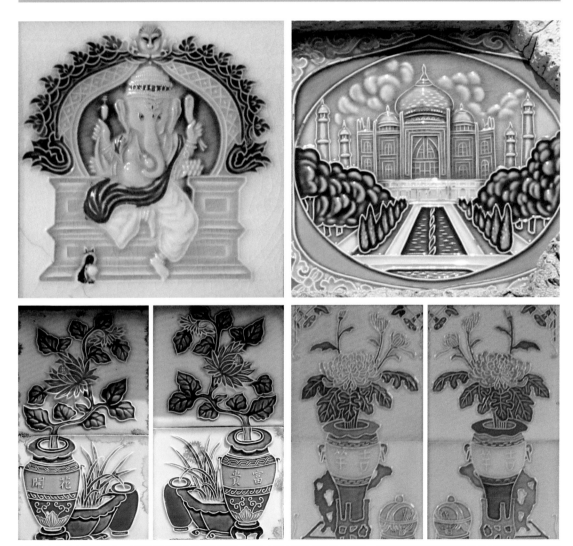

例如迎合印度市場的彩瓷，會選用印度神佛及印度建築；專為中國市場設計生產的彩瓷，選用的是有吉慶寓意的紋樣；還可見到台灣盛產的水果。

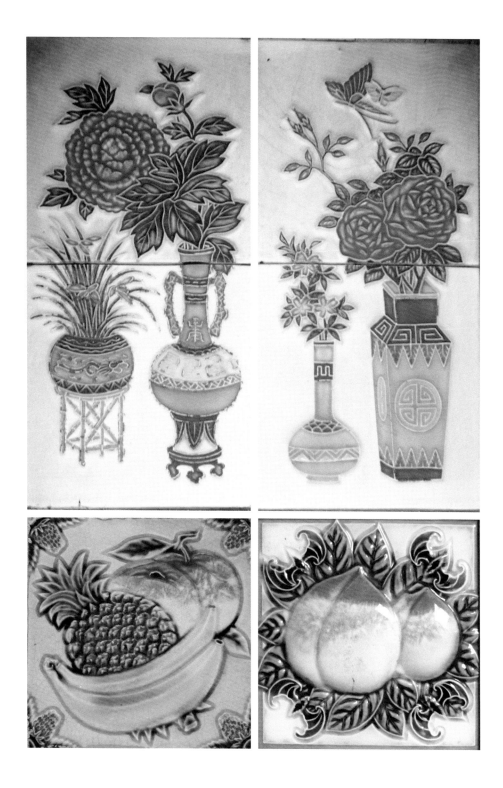

日本廠型錄

　　日本「D.K 淡陶 DANTO」、「不二見燒 SHACHI FUJIMIYAKI」、「佐治 SAJI」、「N.T.K.TONBO」及「佐藤 SATO」數家公司，是當時製造彩瓷的主力公司。雖然在戰後沒有繼續生產，但還是保留了一部分昭和年間（約 1930 年）的瓷磚型錄，這些型錄中的圖案與台灣民宅所見到的紋樣相同。

淡陶 DK 型錄

佐治 SAJI 型錄

各廠珍貴舊型錄

各廠珍貴舊型錄

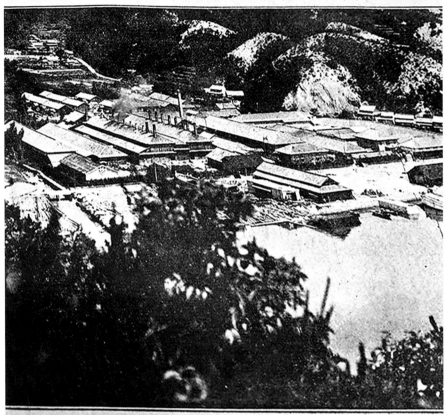

淡陶會社的型錄內文刊有由良工場實景／昭和二年（1927）

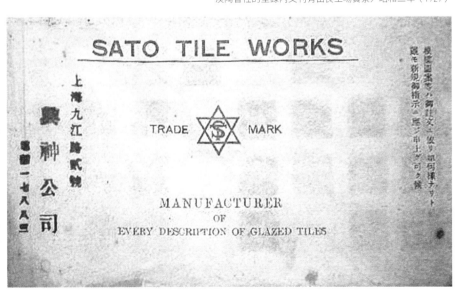

日本佐藤 SATO 型錄，內頁打印有中國上海經銷商的店名、住址及電話。

型錄及現今所見實物比對

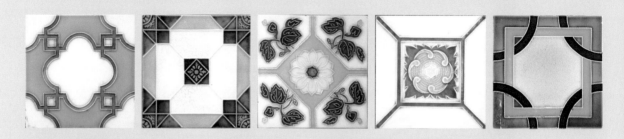

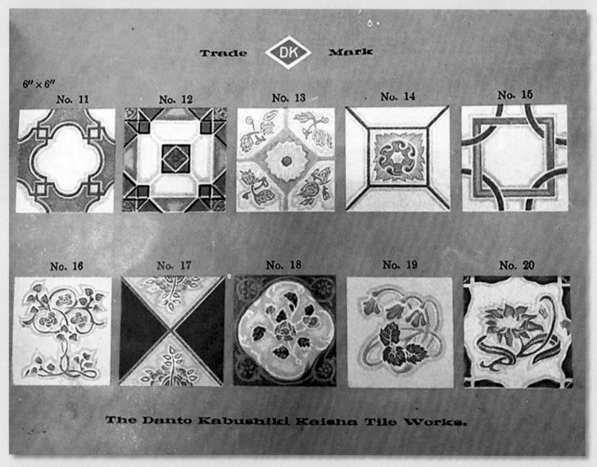

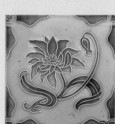

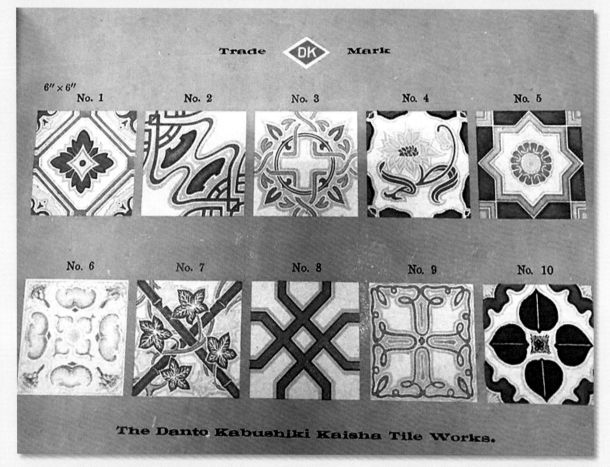

Trade DK Mark

6″ × 6″

No. 1 No. 2 No. 3 No. 4 No. 5

No. 6 No. 7 No. 8 No. 9 No. 10

The Danto Kabushiki Kaisha Tile Works.

型錄及現今所見實物比對

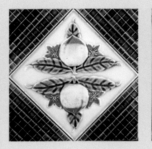
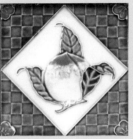

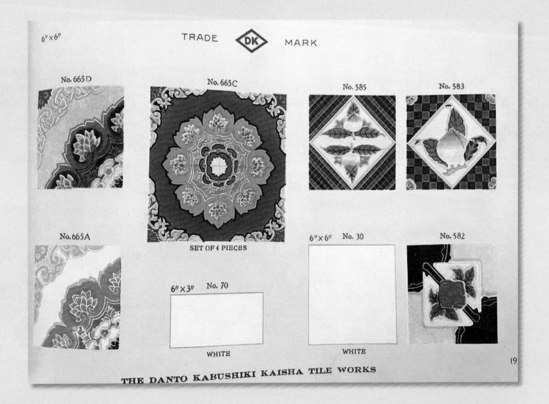

6"×6"

TRADE **DK** MARK

No. 665D

No. 665C

No. 585

No. 583

No. 665A

SET OF 4 PIECES

6"×6" No. 30

No. 582

6"×3" No. 70

WHITE

WHITE

19

THE DANTO KABUSHIKI KAISHA TILE WORKS

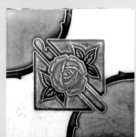

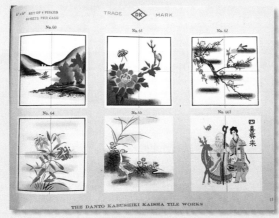

型錄及現今所見實物比對

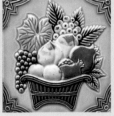
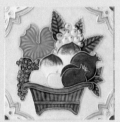
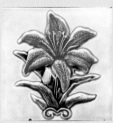
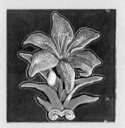

TRADE MARK

9"×6" 25 DOZ PER CASE

SPECIALLY EMBOSSED 20 DOZ PER CASE

No. 568

No. 569A

No. 569B

No.571A

No. 571B

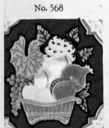

SPECIALLY EMBOSSED

SPECIALLY EMBOSSED

SPECIALLY EMBOSSED

No.571C

No.571D

No.573A

No.573B

No.573C

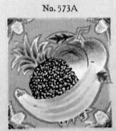
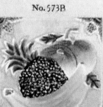
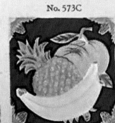

SPECIALLY EMBOSSED

SPECIALLY EMBOSSED

SPECIALLY EMBOSSED

THE DANTO KABUSHIKI KAISHA TILE WORKS

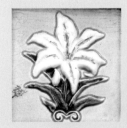
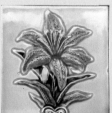
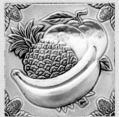
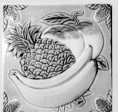
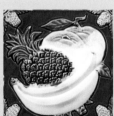

彩瓷代表性建築

　　有趣的是，日本境內的建築並未大量使用彩瓷，除少數仿歐洲建築（即日人所稱的「異人館」）有使用外，在日本的傳統建築中鮮少用到這類花磚。我曾多次特地去日本尋訪，好不容易在京都找到一家受到推介的西陣（SARASA）咖啡館，其前身是一家有近百年歷史的湯屋（澡堂）——藤之森溫泉。改建後的咖啡館內外還保留著昔日澡堂的部分舊貌，一大片牆從下到上貼滿彩瓷，花紋均是台灣熟悉的，但一整片的「大陣仗」還是挺驚人的。

　　這家咖啡館位於寧靜幽雅的小巷弄裡，醒目的圓弧形屋簷（破風）及木製門窗是傳統的日式建築，散發出獨特且濃厚的復古氣息，猶如走進電影「神隱少女」湯屋的場景之中。距今約九十多年前建造的錢湯「藤の森湯」於 1988 年停業後，在 2000 年改建成「さらさ藤の森湯」西陣咖啡廳，成了一間充滿下町風情的特色咖啡廳。

　　さらさ西陣幾乎保留了錢湯的建築原型，除了原來的木質樑柱及牆壁，內部也保留當時公共浴池的結構、隔間及天井，還可看到做為澡堂內部裝飾的釉燒色彩繽紛的彩瓷面磚，綠色的基底上畫滿了規律的圖案，復古味十足。過去用來區分男女湯的牆壁，目前則用於畫分用餐區域。挑高的天花板，將空間感整體加以延伸，讓人彷彿置身在湯屋內用餐，感受京都的古早風情。

　　我猜想在日本這類彩瓷的使用率遠不如台灣的原因，或許是我本人地緣不熟、探訪未廣吧！但原因也可能是日本人的民族性不喜歡使用彩度高、顏色近乎豔麗的英國彩瓷面磚。日本的傳統住宅大都是木構造為主，外牆則以石灰壁、木板或土壁構成，室內以木製窗戶、紙門居多，因此在構造方面沒有適用彩瓷的地方，只有少數如近代的盥洗室等，彩瓷才

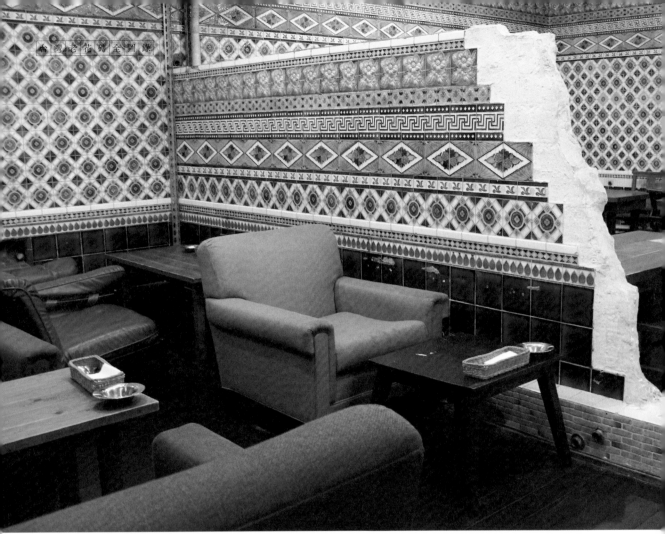

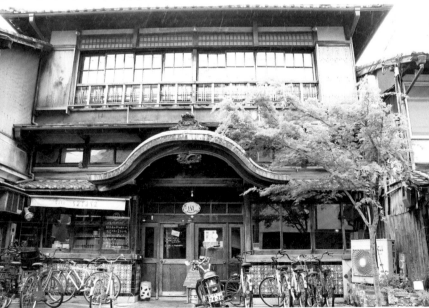

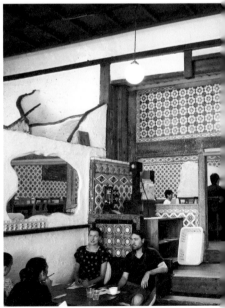

京都有名的西陣咖啡館。咖啡館內部大片大片的彩瓷是昔日澡堂的舊跡。

有用武之地。

日本大量生產「彩瓷」，既然供過於求，只好外銷到國外，又因地緣及價格優於歐洲，此策略的確是成功的。這股流風隨著中國清末五口通商，出口至上海、廣州、東北、廈門及金門、東南亞等地。我在閩粵沿海一帶從事民居考察時，也驚見彩瓷面磚的大量使用，在 1992 年那次旅程中，最難忘的就是造訪中國廣東汕頭澄海縣隆都鎮前美村陳宅。屋主在南洋經商致富，引進彩瓷面磚與馬賽克拼貼技法，組合後發揮出的裝飾功能簡直達到極致，從鋪面到屋頂無處不貼，甚至連瓦當滴水都不放過。彩瓷面磚的大量裝飾，使得整棟建築熱鬧非凡，令人眼花撩亂。這些瓷磚歷經近百年，花紋色彩依然亮麗如新。像中國這樣把大量彩瓷應用於傳統建築物、合院的手法，我想西方的初創者一定始料未及吧！

日製彩瓷的沒落

中日戰爭於 1937 年開打後，日本國內開始進行物資管制，彩瓷被視為非必要的裝飾奢侈品，不屬於國策必需品，再加上彩瓷也被發現所上的某些釉色料含有比重極高的鉛，對人體有毒害，因此產量頓減。到了 1941 年太平洋戰爭爆發後，更因戰爭出口貿易全面停止，致使彩瓷產業完全停產，這是彩瓷產業逐漸沒落的主要原因。即便 1945 年戰爭結束，日本國內的彩瓷也不再開工復產了。

廣東澄海善室居陳慈黌故居

　　陳慈黌故居位於廣東澄海隆都鎮前美村，陳家早年經營海外貿易，在泰國擁有富甲一方的產業。這間古厝始建於 1922 ～ 1939 年，在日本攻陷汕頭時尚未完工，占地 6861 平方米，計有大小廳房 202 間，規模宏大、設計精良，今保存完整。「善居室」以典型的潮汕民居四進的「駟馬拖車」格局為主體，裝修採中西合璧，四周為雙層疊樓。每座院落內部大院套小院，點綴亭台樓閣及西式陽台，又設有更樓哨台和通廊天橋，以達休閒、望遠、防禦等功能。

　　宅內除了傳統中式木雕、石雕外，更貼着歐洲進口的彩瓷面磚及東南亞輸入的彩陶地磚。其中進口瓷磚式樣就有數十種，這些瓷磚歷經近百年，花紋色彩依然亮麗如新；繪有異國風情花紋圖案的彩瓷，匠師配合著馬賽克小口磚，創造別出心裁的瓷磚裝飾藝術，使整個建築物顯得既古樸典雅，又富麗堂皇，不愧為潮汕無價的文化遺產。

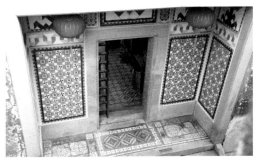
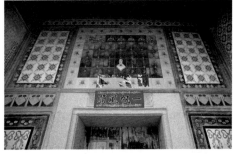

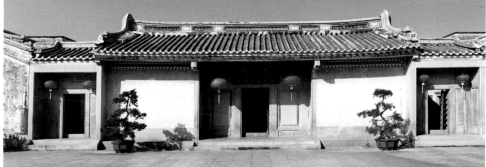

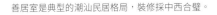
善居室是典型的潮汕民居格局，裝修採中西合璧。

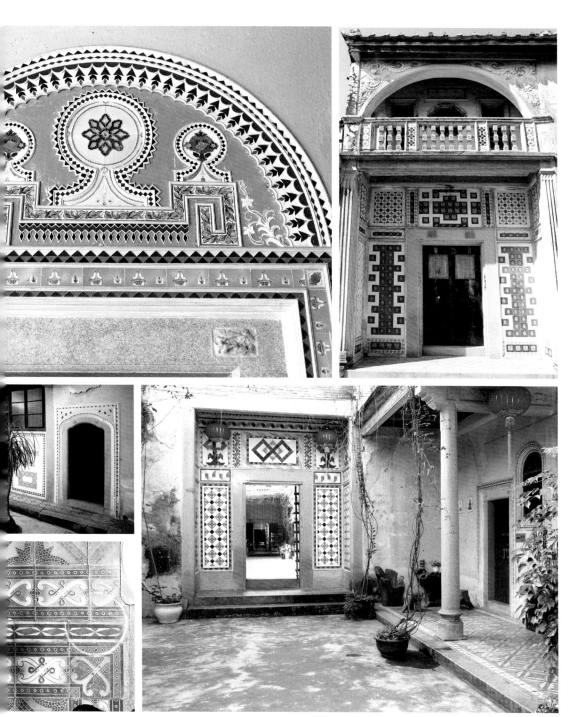

陳宅內外使用了大量的彩瓷，連同馬賽克的拼貼技法，把彩瓷的特色發揮得淋漓盡致，彰顯了主人家的豪氣與財力。

東南亞彩瓷面磚歷史

東西文化的大量交流始於十八世紀，歐洲各國如英國、法國、西班牙、荷蘭在東南亞建立殖民地後，引進了無數西方文明科技及建築樣式。十九世紀時期，大英帝國是全球最強的工業國家，彩瓷製造技術及圖案設計，比起其他國家更為卓越先進。當年英國與亞洲國家進行貿易，維多利亞瓷磚也是主要的出口項目，強制傾銷至殖民地各國。我曾於數年前到印尼峇里島旅遊，在當地的傳統神殿建築也看到此種瓷磚，圖案典雅細膩、色彩豐富、設計優美、線條婉約，一望即知是西方文明的產物，令人印象深刻。

泰國的曼谷廟宇內，也有許多以鑲嵌馬賽克及彩瓷為裝飾的立面及檻牆，其圖案雖為花草蔓藤，但風格很接近中國畫，這又是彩瓷文化表現的另一特色。

新加坡、馬來西亞這些英國的前海峽殖民地，可以見到琳琅滿目的各色維多利亞瓷磚，這些多用途的正方形瓷磚廣泛應用在建築裝飾上；而長方形瓷磚可當邊框使用。不管是街屋立面牆、地面及室內牆上，或甚至是回教清真寺內，都受到當時的流行風尚影響，大量使用彩瓷做為貼面。

在印度，宅第院落也可見到大量貼上彩瓷面磚的牆面，由於民俗文化中多席地而坐，因此地板鋪面也大量使用。

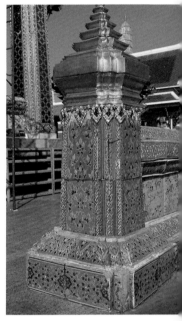

泰國曼谷

店屋／麻六甲

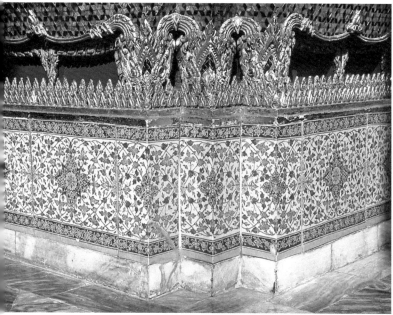

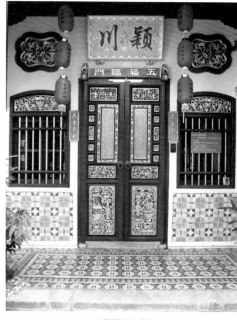

泰國曼谷玉佛寺的圍牆及殿內裝飾使用了大片彩瓷，風格近似中國瓷版畫。　　　　　　　　店屋門面富麗堂皇，十分亮眼／檳城

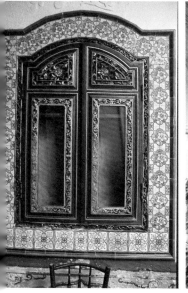

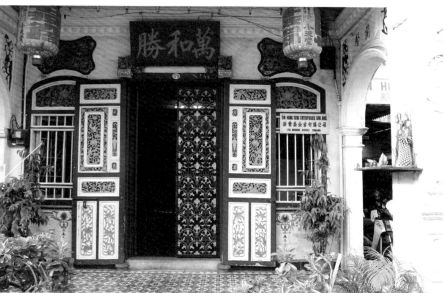

窗飾／麻六甲　　　　　　　　　　　　　　　海峽殖民地風格的街屋以彩瓷面磚裝飾／檳城

追溯其源頭,可確定是受到西方文化影響所留下的時代產物無誤。我
發現東南亞一帶的彩瓷源頭早年都來自英國,從外觀、花色、質材可以
分辨。但在 1925 年後,由於日本生產的彩瓷,因交通便捷且售價又比英
國彩瓷便宜,東南亞市場此後幾乎全被日本生產的彩瓷所壟斷、攻占了。

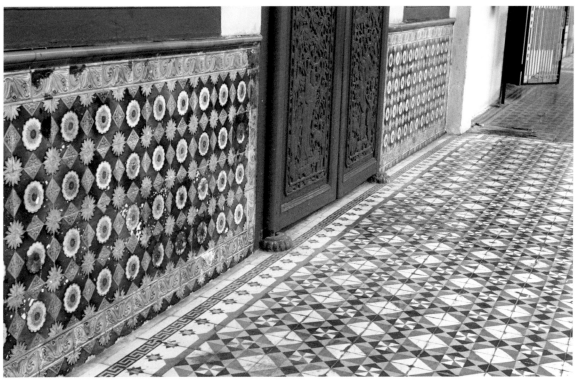

壁堵與廊道地板都貼上五顏六色的彩瓷／檳城

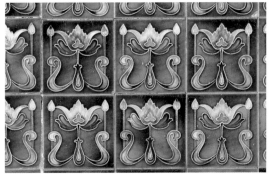

海峽殖民時期英國維多利亞瓷磚／檳城

檻牆／麻六甲

宅邸院牆／新加坡

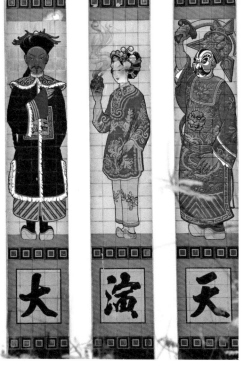

戲院外牆約六米高的彩瓷人物／新加坡

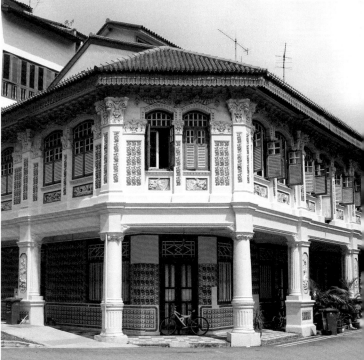

五腳基（臨街騎樓）／新加坡

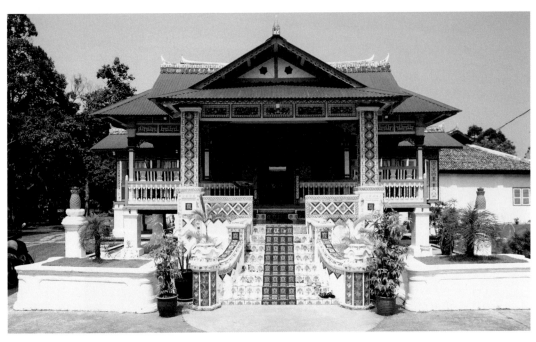

馬來屋／麻六甲

東南亞常見的西洋進口瓷磚

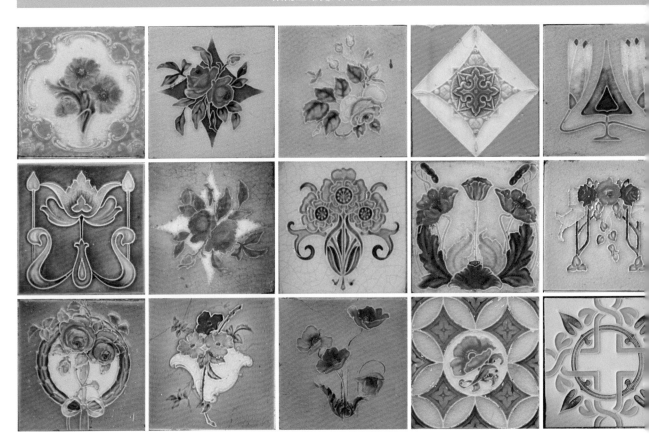

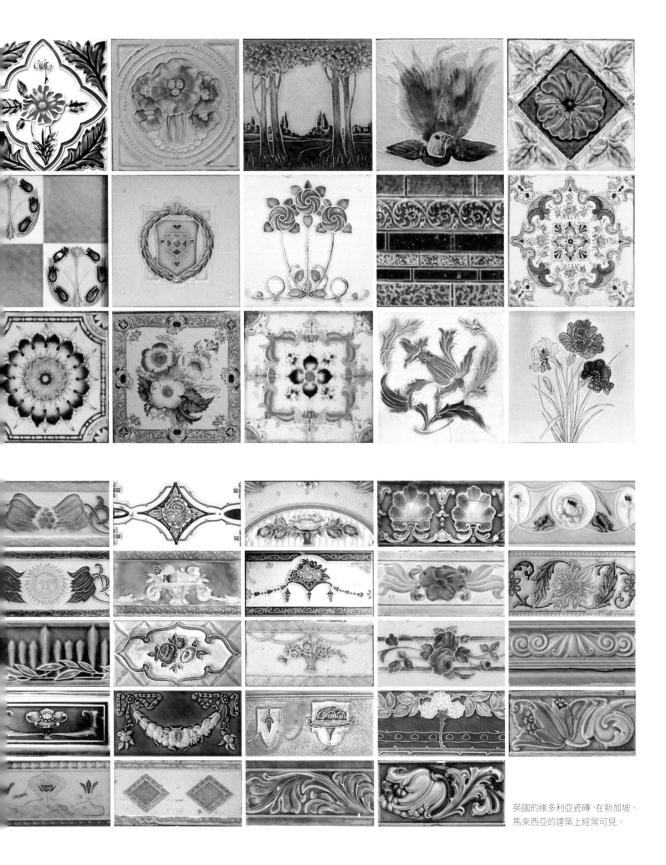

英國的維多利亞瓷磚，在新加坡、
馬來西亞的建築上經常可見。

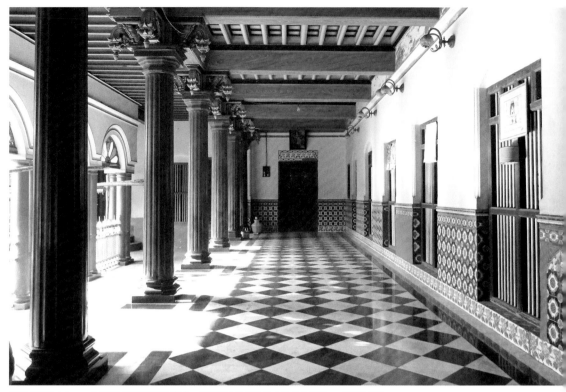

印度自產的 Athangudi 瓷磚以地板磚最為有名，但牆堵上貼滿自日本進口的彩瓷。／陳耀威攝

壁堵使用的是日本進口彩瓷／印度

寢室內也拼貼瓷磚，美觀又有降溫效果／印度

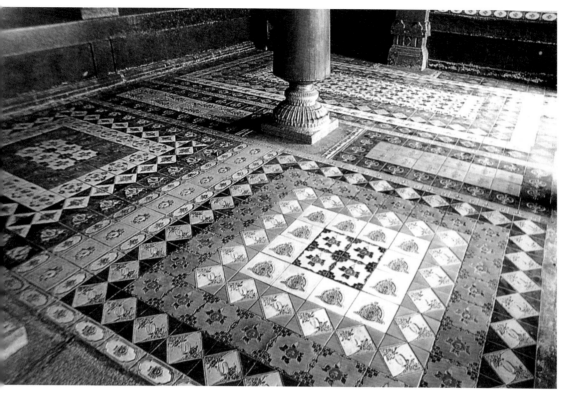

地板鋪面／印度

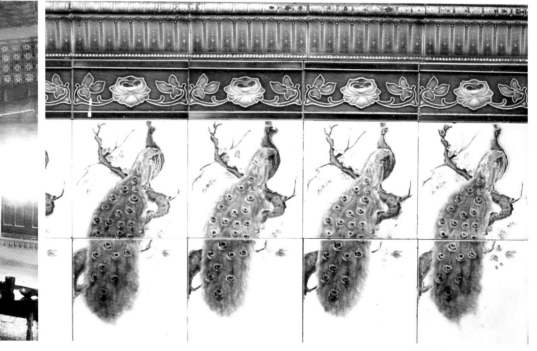

壁堵上的孔雀彩瓷拼貼／印度

娘惹磚家——新加坡娘惹瓷磚藝廊

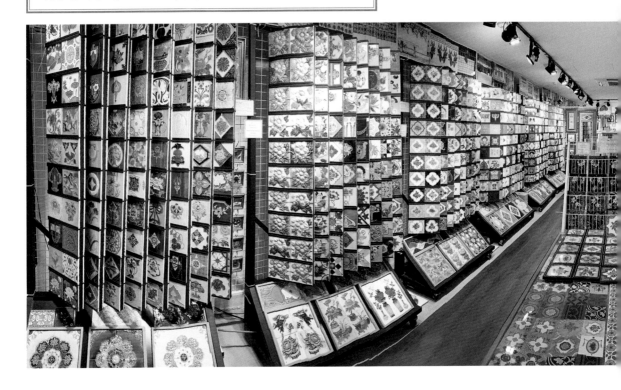

　　幾世紀以來，新加坡都是東南亞的重要港口，從英國海峽殖民時代就接受西方多元的流行文化。娘惹瓷磚藝廊（Peranakan Tiles in Singapore）創辦人 Victor Lim，研究彩瓷已歷經四十多年，一開始的契機是新加坡於七十年代末和八十年代為了騰出新的建築空間，而大量拆毀戰前的店屋和別墅，以利發展基礎設施。他見到正在拆除的舊建築非常不捨，於是努力搜尋被丟棄的瓷磚，從搶救、收藏、保存、修護，到研究、創新、製造、複製生產⋯⋯一路走來，累積深厚的彩瓷學問，是有心且用心的瓷磚達人。從喜好到成為專家，數十年所費的工夫與心血，實非筆墨得以形容，更可貴的是，他對瓷磚的熱愛始終如一，不因外在環境而改變，實在令人佩服。

　　娘惹瓷磚藝廊位於新加坡牛車水寶塔街，該藝廊所收藏的，自然是十九世紀後期產物、為新加坡土生華人所擁有的財富做見證的瓷磚。其中保存的許多裝飾性和象徵性的新藝術風格瓷磚產品，生產於英國輝煌的維多利亞時期之後，多來自英國、比利時和德國等地，1920 後也有從日本進口。目前藝廊已擁有三萬多片各式各樣的瓷磚，琳瑯滿目，令人嘆為觀止，堪稱東南亞第一的「瓷磚王」。

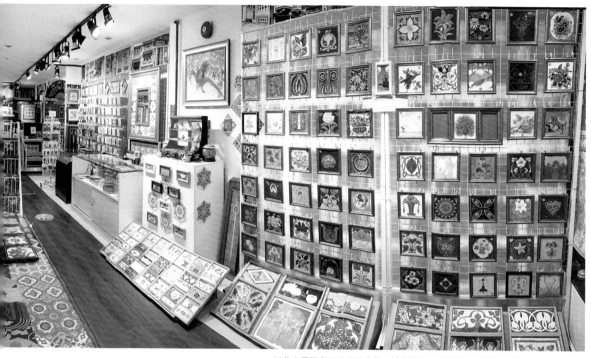

如此大量又多元的瓷磚收藏，耗費的心血不言可喻（圖片來源：Victor Lim）。

正在修護彩瓷的 Victor Lim

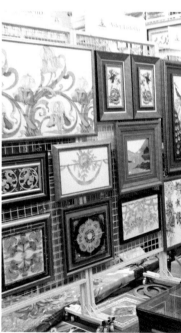

藝廊展示的瓷磚來自多個國家

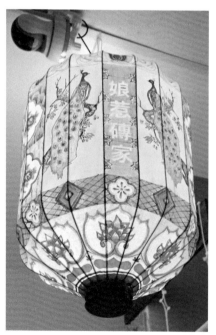

參觀娘惹磚家，也是新加坡觀光熱門行程。

台灣彩瓷面磚文化

相 較於傳統建築使用的石雕、磚雕、彩繪、剪黏,彩瓷在施作上,不管是工時或價格都比傳統建築裝飾更快速又便宜,加上彩瓷顏色亮麗、方便包裝運輸、經久耐用,這種種有利的因素,讓彩瓷貼面在台灣建築史上留下了璀璨的一頁。

先為「台灣彩瓷」正名

前面提到瓷磚源自拉丁文「Tegula」,在古羅馬時期指的是屋頂鋪設的瓷磚。英文 tile,其意是用黏土上釉燒製而成的建築鑲嵌材料。一般都稱「彩瓷面磚」。至於目前常見的「馬約利卡瓷磚(Majolica tile)」一名,其說法來自 2001 年淡江大學日籍教授堀込憲二的〈日治時期使用於台灣建築上彩瓷的研究〉一文(發表於《台灣史研討會》),在他之前台灣沒有這種稱呼。之所以會有「馬約利卡瓷磚」一名,必須追溯瓷磚源頭。

馬約利卡瓷磚,英文名稱:Majolica tile。馬約利卡(Majolica)源自於西班牙東岸小島「馬約卡島(加泰羅尼亞語 Mallorca)」,這是以陶器聞名的產地。十五世紀中葉就開始生產 Majolica 陶器,透過航運,輸入西班牙、義大利。

「Majolica」的原意是「錫釉彩陶」。這種地名被用來形容「特色產品」的例子,還有「China」一字(既是指中國也是瓷器,因為中國瓷器曾經流行於世界各地)。Majolica 做為一個陶器的生產地,到最後成為一種陶器的形容。但 Majolica 並不適用於形

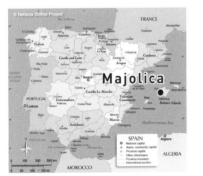

馬約卡島在西班牙地圖中的位置。
(© Rodriguillo, edited by Nnemo / Wikimedia Commons /GFDL)

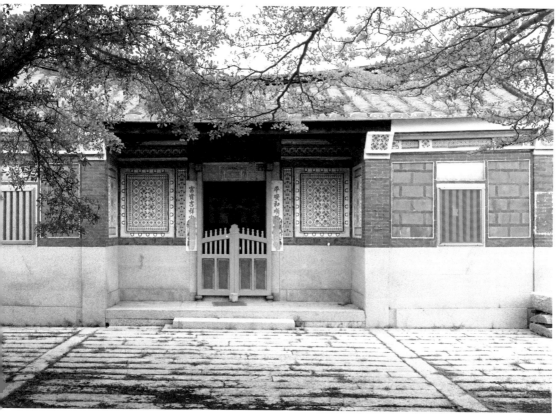

金門水頭

容所有近代的瓷磚，就好比「China」這個英文字，雖然被用來指稱「瓷器」，但討論瓷器時，並不會把所有來自亞洲的瓷器都稱為「China」。

我們現在對於花磚的稱呼，受到流行、習慣用法的影響，出現了許多不同的說法，這些說法有正名必要。台灣早期使用的老花磚，產地有英國、日本，這些花磚產地明確，實際不同於「馬約利卡瓷磚」。雖然在日本有學者會稱呼本土生產的花磚為「Majolica tile」，但日本花磚起源和西班牙並無關聯，反而和英國花磚較有關係。今天，我們不如直接按照傳統，將這種工藝作品稱為「瓷磚」、「花磚」、「thài-lù」、「Tile」、「彩瓷面磚」，或是參考品牌商標而稱之為「淡陶瓷磚」、「不二見燒瓷磚」等，或可根據瓷磚的製造國別稱為「日本花磚」、「英國花磚」等，

台灣傳統裝飾工藝：剪黏（台南佳里金唐殿）

以上會是更適合的用詞。

　　台灣一貫使用的花磚不是馬約利卡瓷磚，就像在台灣沒有巴洛克建築、沒有文藝復興建築一樣。歷史發展各有其脈絡，雖然這些錯植的名稱已經冰凍三尺，我們還是能選擇用更中性的角度來重新凝視這些出現在台灣的瓷磚（老花磚），它們值得擁有真實的名字。

　　在台灣就不用跟著外國人說外國名稱，儘管名稱只是表相，叫什麼名字都不會影響其本質，但「彩瓷」這樣簡單的名字貼切又好記，只是從來沒有人為它正名而已。

剪黏：立體馬賽克

　　若以台灣近代建築文化史而言，從材料、構造與形式等諸多方面觀察，在瓷磚文化之前，要說獨領風騷的建築裝飾藝術，那就非「剪黏」莫屬了。台灣開始使用瓷片裝飾，可見於清乾隆年間的台南三山國王廟，在這之前，從廣東潮汕的傳統建築，可以知道建築裝飾特色是在屋脊上施

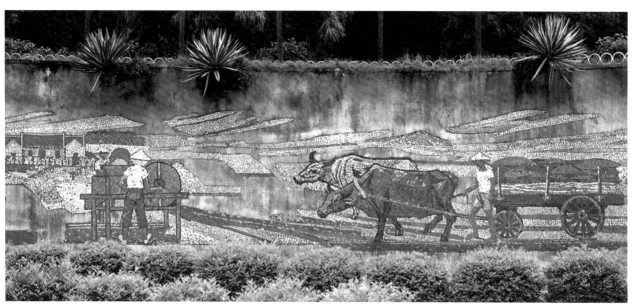

畫家顏水龍於 1969 年創作的馬賽克鑲嵌作品「水牛圖」（台北圓山劍潭公園）

　以泥塑彩瓷，這就是所謂的「剪黏」。

　「剪黏」的做法是先塑造表現題材的大致外形，再選取適當的陶、瓷碎片或彩色玻璃嵌於被塑體的外表，基本上與西洋的馬賽克嵌畫有異曲同工之妙。以使用材料來說，最早馬賽克的材料是利用大自然的鵝卵石及大理石；而中國的陶瓷用以燒製的黏土、瓷土，也是取之於大自然。台灣沿襲了這項傳統，早期利用打碎的陶碗瓷片來做嵌飾材料，依照塑體的凹凸，選擇或剪裁出適當的陶瓷片，鑲嵌出外層的色彩與形狀，可以說是「立體版的馬賽克」。

　剪黏技巧在清末民初時的寺廟建築即已採用，並隨著移民傳入台灣，早期流行於台南府城及鹿港等地，此後漸漸傳布全台。1920～1930年代，從大陸汕頭來台的匠師何金龍及廈門匠師洪坤福是其中的佼佼者，兩人的作品表現最為出色，至今在佳里金唐殿與艋舺龍山寺，還留有他們精彩的剪黏作品。

　然而，剪黏還是不同於瓷磚，前者是將碗片剪形貼於塑好造型的灰泥上，跟西洋傳進來的方形瓷磚不同，唯一相同的僅是同屬「鑲嵌」的施

作技法而已。在台北圓山的劍潭公園裡頭，有一幅由前輩畫家顏水龍於
1969 年創作的「水牛圖」馬賽克鑲嵌作品，全長有 100 公尺，描繪的是
早年台灣傳統農村的恬靜農耕景象，此大型的公共藝術增添了圓山地方
景觀藝術文化特質。

台灣彩瓷面磚的使用

台灣開始大量出現這種色彩明亮的建築面磚，可能始於 1924 年代，當
時日本統治台灣已過二十多年，社會略趨安定，產業亦漸興盛，鐵路貫
通南北，人民生活寬裕，除了官方的公共建築之外，民間也出現不少豪
華大宅及規模宏大的寺廟，而這種裝飾性強的建築面磚正符合時代所需。

究其原因有三：第一點，相較於傳統建築裝飾使用的石雕、木雕來說，
彩瓷面磚成本低廉，而且施工容易、快捷。其次，雖然當時台灣的建築
物習慣使用的外表被覆材料是油漆彩繪、泥塑、洗石子等，但彩繪不耐
日照，容易褪色，每隔幾年必須重新粉刷，既費時又費錢；洗石子耐久
性較佳，可惜色彩貧乏單調；反之，瓷磚具有亮麗、耐候、不易變質等
特點，又易於保養，恰好能有效解決上述材料的缺憾。第三點，屋主可
在施工前就先看樣，對於施工完成後的效果可以全盤掌握。

正因為上述優點，於是不同尺寸及色彩的彩瓷被廣泛及大量地運用在
台灣傳統建築的外牆與室內，甚至街屋店鋪的立面也不落人後。流風所
及，貼瓷磚漸漸成了財富、身分、時髦的象徵，不僅傳統建築民居、寺
廟的牆面及神龕大量使用彩瓷，連家具也鑲嵌彩瓷，幾成氾濫狀態。

如今在台灣寺廟及民宅尚可見到這類代表建築，比如宜蘭昭應宮、艋
舺龍山寺、新竹城隍廟、桃園景福宮、新埔上枋寮劉宅、霧峰林家、台
南麻豆林宅等，以及屏東內埔、三峽、大溪、舊湖口老街、彰化鹽水、
嘉義大林等地稍具歷史的建築。不只台灣南北各地，離島澎湖及金門民

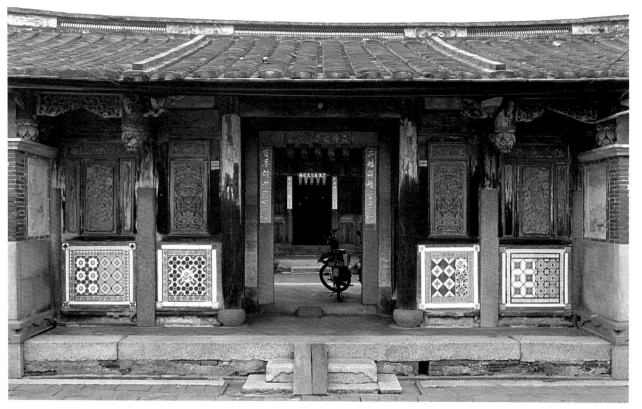

麻豆林家古厝的合院檻牆，彩瓷面磚的顏色依然鮮麗。

宅也能發現大量使用彩瓷的建築。

　　此外值得一提的是，日治時期在台南地區也曾出現一種「手繪瓷磚」。這類瓷磚是從日本進口純白色的瓷磚，再由台灣本地畫師在上面彩繪圖案後，委由合作的燒製廠特別生產。此類「手繪瓷磚」的紋樣通常都是迎合台灣人喜好的吉祥圖案，融合了當時的時代背景、環境，發展出迥異於其他地區的彩瓷裝飾，比一般正規生產的彩瓷面磚更富有台灣地域性的特色。

　　在 1935 年（昭和十年）日本發動東亞戰爭後，由於戰時輸出管制及禁止奢侈品的使用，彩瓷的供應量驟減，台灣在逐漸買不到此類彩瓷的情況下，新宅屋大量使用彩瓷面磚的盛況就此畫下句點。

　　追溯台灣彩瓷面磚的流行，前後僅約十五年左右，最久也不會超過二十年，但彩瓷面磚影響之深遠，雖已過了九十多年，至今仍令人懷念。

也正因如此，我們可以透過現存傳統建築是否貼有彩瓷，初步判斷該建築的建造年代，當然有些建築物的彩瓷可能是在經過整修後貼上，但就古蹟保存研究的角度來說，彩瓷這種建築材料仍是追溯建築物歷史的有利證據之一。

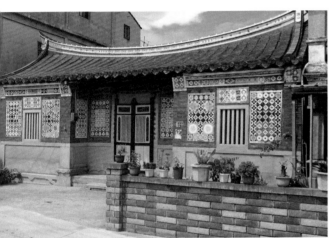

金門民居正立面

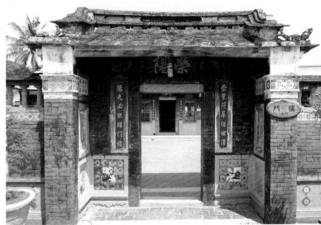

屏東民宅的院門

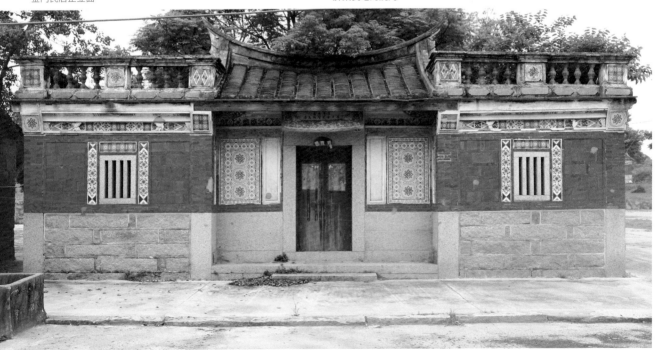

金門東沙

		台灣早期彩瓷建物的出現年代		
西元	日治年代	代表性建物	特色	製作者
1911	明治 44 年	台北賓館	英國磚／實例	
1914	大正 3 年	台北故事館	英國磚	
1921	大正 10 年	台北台大醫院	素色	
1924	大正 13 年	台北艋舺龍山寺	素色／實例	
1924	大正 13 年	新竹城隍廟	素色／圖案	
1924	大正 13 年	彰化節孝祠	圖案	
1925	大正 14 年	桃園景福宮	素色／圖案	
1925	大正 14 年	高雄大社許厝及墓園	圖案	
1926	昭和元年	台北三重先嗇宮	圖案／實例	
1926	昭和元年	台中清水瀞園	素色／圖案	
1926	昭和元年	屏東林邊福記古厝	圖案	
1926	昭和元年	台北景美集應廟	圖案	
1926	昭和元年	新竹周益記	素色／圖案	
1927	昭和 2 年	桃園道東堂	圖案	
1927	昭和 2 年	宜蘭城隍廟	素色／圖案／手繪	新永昌
1928	昭和 3 年	台北內湖林秀俊墓	圖案	
1928	昭和 3 年	屏東林邊鄉金良記	圖案／實例（已消失）	
1930	昭和 5 年	台中霧峰林家 - 景薰樓	圖案	
1930	昭和 5 年	屏東忠實第邱宅	圖案	
1930	昭和 5 年	金門水頭黃天露宅	圖案	
1930	昭和 5 年	新竹舊港戴文燦宅	圖案／手繪	景陽
1931	昭和 6 年	台北北投中和禪寺	圖案／手繪	大山
1931	昭和 6 年	臺中市后里張天機宅	圖案	
1931	昭和 6 年	嘉義新埤徐宅	圖案（半毀）	
1932	昭和 7 年	苗栗獅頭山靈霞洞	圖案	
1932	昭和 7 年	宜蘭昭應宮	圖案／手繪	景陽
1932	昭和 7 年	雲林二崙福綿堂	圖案／手繪	景陽
1932	昭和 7 年	南投水里盛德堂	圖案／手繪	景陽
1932	昭和 7 年	宜蘭二結王公廟	圖案／手繪	景陽
1933	昭和 8 年	高雄美濃廣善堂	圖案／實例	
1934	昭和 9 年	台北銀河洞	圖案／手繪	景陽
1934	昭和 9 年	桃園嚴德居	圖案	
1935	昭和 10 年	澎湖沙港陳宅	圖案／手繪	洪華
1935	昭和 10 年	金門金沙碧月軒	圖案	
1937	昭和 12 年	台北九份福山宮	圖案／手繪	景陽
1937	昭和 12 年	臺中大安黃宅洋樓	圖案／實例	
1937	昭和 12 年	台南大寮邱宅	圖案／手繪	羅志成
1938	昭和 13 年	澎湖西嶼二崁陳宅	圖案／手繪	玉峰
1938	昭和 13 年	澎湖雞母塢歐陽宅	圖案／手繪	雲山

＊註：流行期間：英國磚約 5 年（1911～1914）；日本素色磚約 6 年（1921～1925）；日本圖案磚約 15 年（1924～1938）。

那個年代，那些花磚

龍山寺鼓樓

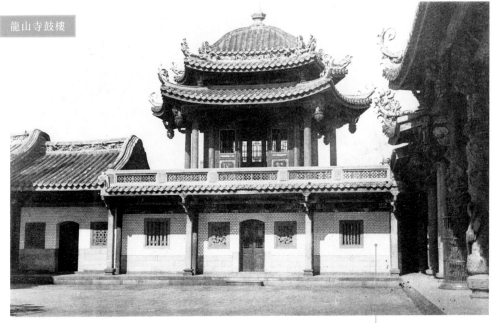

龍山寺鼓樓，1924 年。

吉貝村衛生室

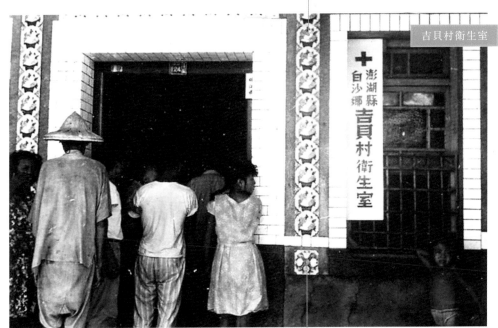

村鎮衛生所使用吉祥寓意的果盆彩瓷來裝飾入口／澎湖白沙鄉

古早的八腳眠床，約 1935 年。

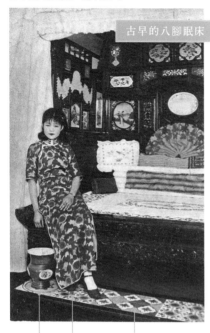

古早的八腳眠床

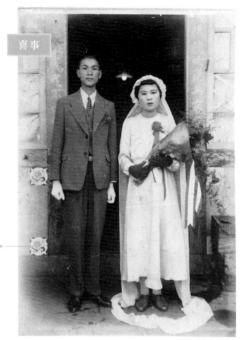

喜事

喜事，1943 年。

江山樓浴室

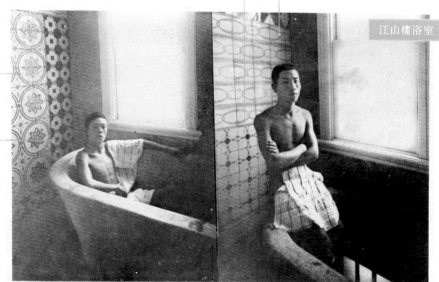

（上 屋）室 浴 樓 山 江

台北大稻埕的江山樓浴室，約 1930 年。

那個年代，那些花磚

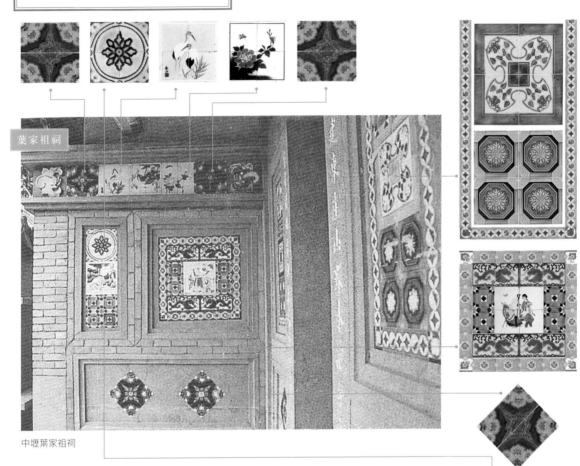

葉家祖祠

中壢葉家祖祠

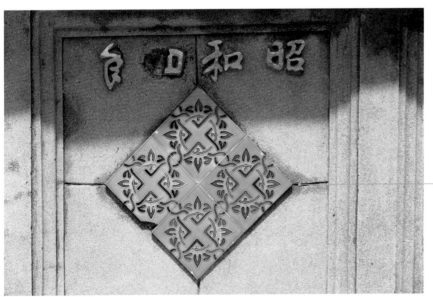

留有年代落款的老花磚，文字：「昭和四年」（1929 年）／高雄路竹郭家古厝

台灣現存最早的彩磚

　　從目前尚存的建築物推斷，英國人於 1891 年在淡水所築的領事館室內地面及壁爐的地磚，是台灣現存最早的鋪面磚作品，據說這些彩陶地磚來自南洋爪哇（印尼），也有可能是英國人自國內輸出，或於其殖民地所生產的。「彩陶地磚」（Encaustic Floor Tile）不經窯燒，圖紋多為幾何圖案，圖紋變化大，以鑲嵌拼組設計，雖不似彩瓷面磚顏色豐富多樣，但因尺寸多種，不光滑又較耐磨，色澤也頗典雅，故多用於地板鋪面，由此反映了十九世紀初英國住宅建築的流行風尚。

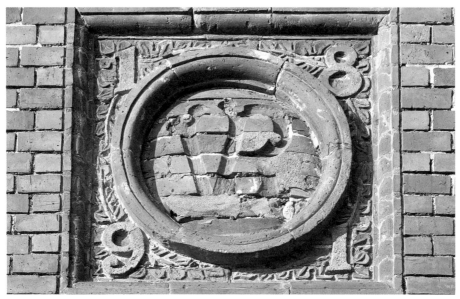

淡水英國領事館的磚雕，1891 四個數字即領事館的落成年代，中圈內雕英文字母 VR 為維多利亞女王（Victoria Regina）的縮寫。

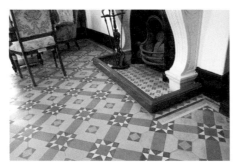

領事館室內及壁爐的彩陶

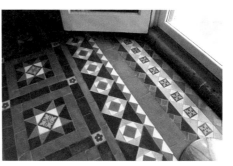

室內鑲嵌彩陶地磚

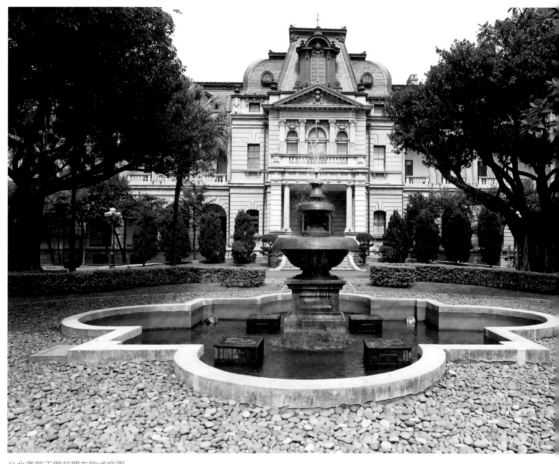

台北賓館正門前闢有歐式庭園

彩瓷代表性建築──台北賓館

　　台日治時期台灣總督官邸（今台北賓館），始建於明治三十四年（1901年），明治四十四年改建，大正二年（1913年）完工。當年由日本建築師野村一郎設計，採用法國風格的後期文藝復興樣式，是那個年代樣式建築中最精緻的建築代表作品之一。中央為主路口，屋架採當時罕見的鋼骨結構，一樓有拱廊，二樓為雙柱並列。屋頂採曼薩爾（Mansard）式，富曲線變化之美，室內外華麗的裝飾，呈現濃厚的西洋式樣建築風格。

台北賓館內共有 17 個造型不一的壁爐，使用維多利亞瓷磚裝飾。

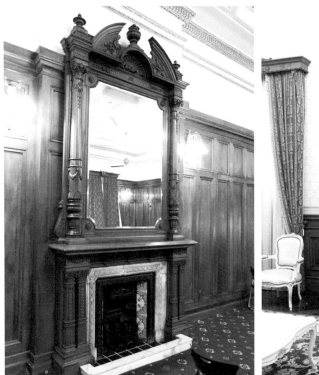

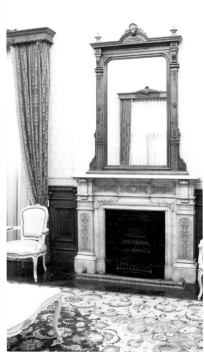

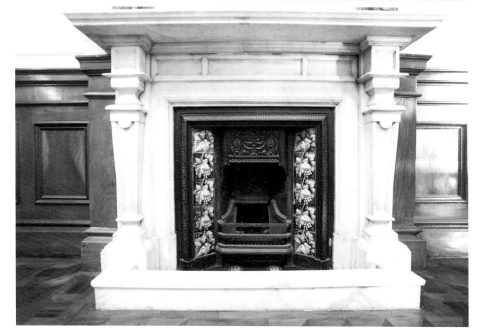

官邸內部的客廳、壁爐、陽台旁亦採用由英國進口的彩瓷。室內有壁
爐十七座，全採用維多利亞瓷磚做裝飾，圖案、種類、形式、尺寸多樣，
可說是台灣最早出現彩瓷的一座完整建築，也正是十九世紀初，英國維
多利亞瓷磚的展示場。

除了壁爐，地板上也鋪設有種類、樣式不一的各種大大小小瓷磚，這
些裝飾瓷磚的尺寸都是以 6 英寸（6"）為橫矩（包括 6"×1/2"、6"×6"
及 6"×3"）。還有一種尺寸為 3"×1/2" 的立體瓷磚非常特別，產品帶有
凹凸刻痕，有牛鼻形、邊框式及橫杆式。此類瓷磚用於框邊，大都具有
斜角，最高處 3 英寸，低處僅約 1/5 英寸。還有一種尺寸為 3"×3" 的瓷磚，
則使用在轉角處。

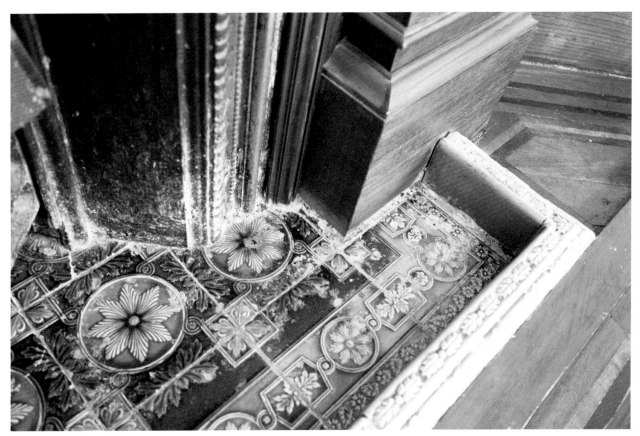

地板鋪面使用不同種類的瓷磚，醒目又有區隔作用。

台北賓館使用的瓷磚類別

印花瓷磚

　　印花瓷磚或稱轉印瓷磚，是以銅版轉印後再以人工方式來上色，細看之下會發現這些瓷磚的顏色有些微不同。壁爐前地板的瓷磚，背後有壓印「L. T. ENGLAND」的商標，L. T. 是英國 Lee & Boulton 公司的簡稱，依其背後所壓印的紋樣來看，這是 1860 年～1902 年間所製造生產的瓷磚。

　　所有的壁爐瓷磚中，以一樓第二會客室的銅版轉印瓷磚最華麗，壁爐兩側每邊以花鳥紋的瓷磚（6 英寸 ×6 英寸）兩塊，加上兩塊一組的水仙花朵與西方瑞獸圖紋搭配，是賓館內所有瓷磚中最為特別的。

這些印花瓷磚是台北賓館中最華麗的花磚，是銅版轉印後再以人工方式上色。

台北賓館使用的瓷磚類別

浮凸瓷磚

　　這類瓷磚是上釉後過窯燒，成品透明亮麗，方法是利用模板厚壓泥漿成形，成品刻痕輪廓極深，極具層次感及立體感，比如葡萄與葡萄葉圖紋的深浮凸瓷磚。其他還有刻痕略淺的浮凸瓷磚，圖紋多為花朵及幾何圖樣。

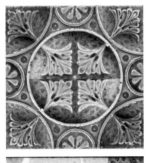

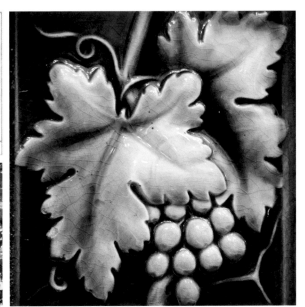

其他瓷磚

單色瓷磚

框邊瓷磚

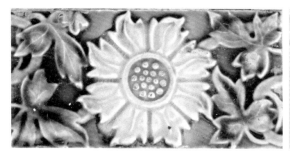

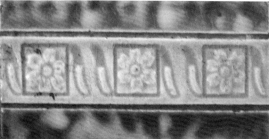

框邊瓷磚（3英寸×6英寸）

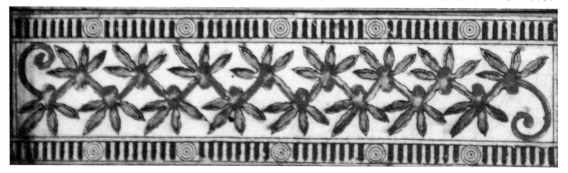

轉角瓷磚

框邊立體瓷磚

框邊立體瓷磚（3英寸×12英寸）

轉角瓷磚（3英寸×3英寸）

彩陶地磚

　　台北賓館的一樓陽台地板所使用的地磚是彩陶磚，又稱為鑲嵌地磚、彩色陶磚。這些地磚的做法，是將對比色的液態黏土倒進模具裡，背襯做出圖案，底部加上黏土、水泥及沙，外觀看似彩瓷面磚，但因未上釉彩，也沒有再經過高溫燒製的過程，所以顏色不似彩瓷面磚那樣亮麗。這類彩陶地磚不光滑、更耐磨，吸水率及抗污性佳，所以多用於室內外的地板鋪面。至於紋樣，則以幾何圖案及近似花草圖案為主，論題材設計的變化度來說，豐富多樣性不如彩瓷面磚，更仰賴的是排列組合時的設計與美感。

一樓陽台鋪設的地磚

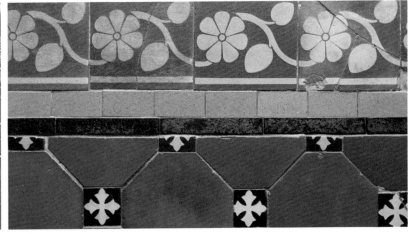

並花彩陶地磚

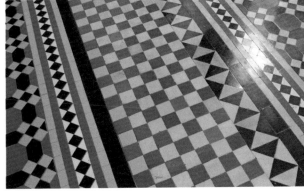

幾何形地磚鑲嵌組合

鑲嵌地磚

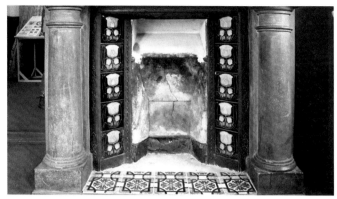

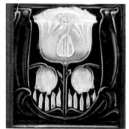

圓山別莊的壁爐，使用新藝術
風格的維多利亞瓷磚。

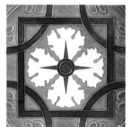

圓山別莊洗手間的下半部牆
堵，使用幾何圖案的維多利亞
瓷磚拼貼裝飾。

　　台北賓館使用的地板瓷磚，圖紋可分為兩大類，第一類是尺寸
6"×6"、咖啡色底、嵌入乳白色蔓藤花紋的瓷磚，這些瓷磚排列組合成
長方形連續紋樣，設計為陽台鋪面整體外圍邊框。至於第二類是尺寸 1
"×1"、黑色底、嵌入白色菱角十字形紋樣的陶磚，再與另片咖啡色八角
形陶磚組合搭配，組成陽台鋪面內部整體。賓館一樓內部的地板鋪面，
則是使用幾何形的素色小瓷磚鑲嵌組合而成，形狀有方形、三角形、八
角形，尺寸有 1～1.5 英寸、3 英寸、4 英寸、6 英寸、8 英寸等多種。

　　除了台北賓館，台灣使用這些老瓷磚當主裝飾的現存建築，還包括圓
山別莊（今台北故事館）與台灣總督台北醫院（今台大醫院）。圓山別
莊建於 1914 年，位於基隆河畔，兩個壁爐及洗手間的瓷磚值得一看。壁
爐使用新藝術風格的維多利亞瓷磚，由 H.Richards（ca. 1906）生產。

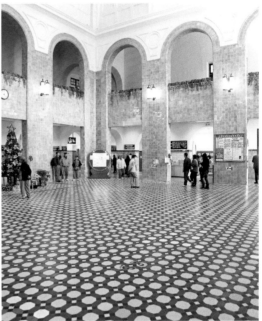
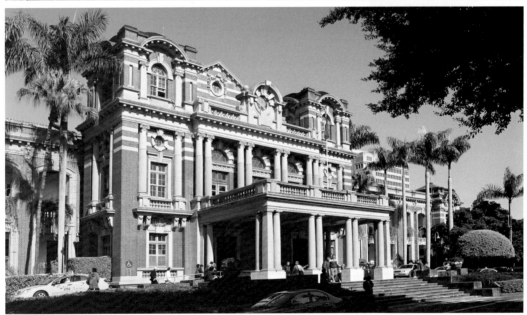

　　建於 1921 年的台灣總督台北醫院（今台大醫院），大廳的牆面及地板
鋪面也有難得的素色老瓷磚牆面。此外也有極少數的豪宅還保留著當年
初建時的老瓷磚，除了風采依舊，更透出經歲月沉澱後的典雅魅力。

台灣彩瓷面磚的源頭取得

　　在田野實地查訪的過程中，我曾經從一些毀損的殘破瓷磚背面，或是已掉落瓷磚的牆壁貼面，依稀看到來自海外出廠品牌的字樣，後來才從收藏友人處，清楚見到磚背面。標明出產國及產地，有「MADE IN

瓷磚背面：從瓷磚背面辨認出廠地及品牌

英國
BOMT & R B
MADE IN ENGLAND

日本
淡陶（株）
DK ／ DANTO KAISHA

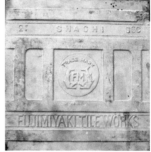

日本
不二見燒（資）
FUJIMIYAKI

英國
MINTON HOLLINS & CO;

日本
川村組（株）KAWAMURA

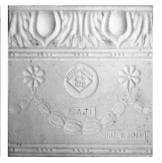

日本
佐治 SAJI TILE WORKS

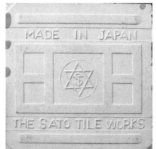

日本
佐藤 SATO

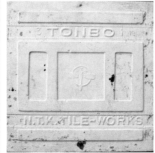

日本
TONBO N. T. K.

日本
佐治 SAJI

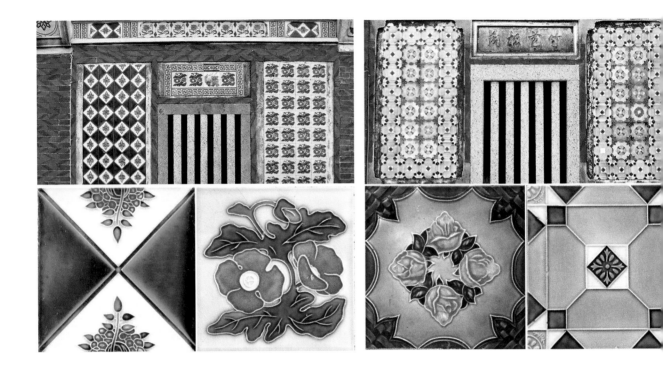

JAPAN」、「MADE IN ENGLAND」、「MADE IN NAGOYA」
或「MADE IN OSAKA」等等；載明商標或製造廠商的，包括
FUJIMIYAKI TILE WORKS、DANTO KAISHA LTD、D A N T O K
A B U SHIKIKAISHA、SAJI TILE WORKS、JOHNSON、MS TILE
WORKS 及 GWILIOR BOM T7RB 等等；還有會社簡寫，比如 FM
（FUJIMIYAKI，不二見燒）、SH（佐治）、DK（淡陶燒）、ST（佐藤）
等等，及意匠登錄、產品編號、不良的註記。這類彩瓷，在台灣、金門、
澎湖及中國的福建、廣東等地許多約建於十九世紀初的現存建築中都可
見到，多有相似重複之處，不難推測應該是來自同一個製造源頭：日本
或英國。

　　如依市場占有率比，日本生產的彩瓷幾乎達 98% 以上。在日本統治台
灣的 1924 年至 1938 年的十五年間，日商為了消耗多餘產品謀利，大量傾

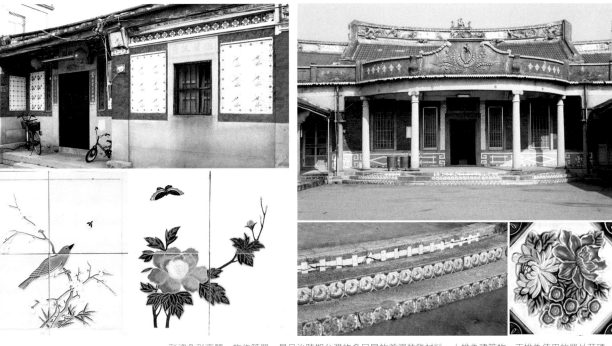

彩瓷色彩亮麗、施作簡單，是日治時期台灣許多民居的首選裝飾材料。上排為建築物，下排為使用的單片花磚。

銷彩瓷進入台灣。相較於傳統建築使用的石雕、磚雕、彩繪、剪黏，彩瓷在施作上，不管是工時或價格都比傳統建築裝飾更快速又便宜，而且匠師只需會運用一般的黏著技術即可，不用像傳統裝飾的匠師需要長時間的養成教育，或必須具備特殊的技術與藝術涵養。此外，彩瓷材料色彩亮麗引人注目、短小輕薄方便包裝運輸，如果在紋樣設計上能符合傳統習俗的裝飾寓意，又有日商大力推波助瀾，想當然耳，一定會贏得民眾的喜愛。而且，選擇舶來品的彩瓷當裝飾材料，更迎合了一般民眾的炫富心理，這種種有利的因素，正是彩瓷貼面能夠大行其道的原因。

根據金門建築史的記載，早期建築材料多由中國進口，廈門至金門僅約八公里，船隻往來便利，航程僅需數小時。但是以年代推算，當時瓷器業十分發達的中國並未生產建築貼面磚，因此「彩瓷面磚」應該是舶來品，由廈門轉口運到金門。據鄉老們傳述：從前，金門人至南洋討生活，

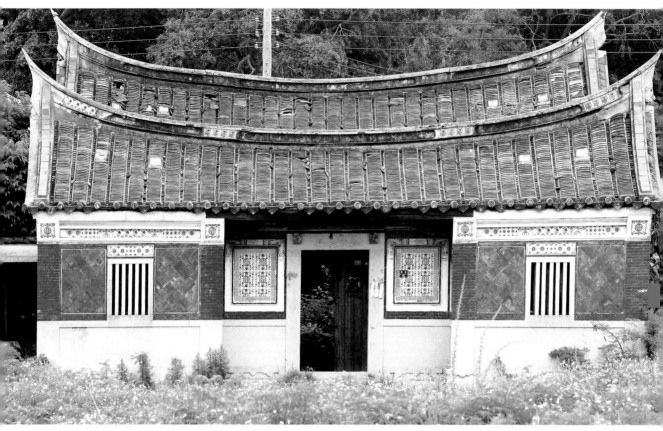

民居的正立面／金門‧庵邊（已毀）

奮鬥有成致富後，不是競相匯寄銀
元回來翻修老家，就是在衣錦還鄉
時在故里營建豪宅，建造最好最漂
亮的房子來光宗耀祖，而要凸顯自
己的成功和顯赫，首選的門面裝飾
建材當然就是時下最流行、最特殊、
最豔麗且在他鄉多見的彩瓷面磚，
因此金門的老建築才會有那麼多的
「彩瓷面磚」。

番仔厝／金門‧水頭

後浦城隍廟／金門（已拆）

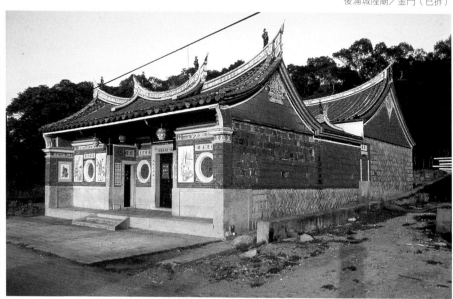

祠堂／金門・浦邊

台灣民宅彩瓷的製造商

商標	商標特徵	公司名稱及產地	生產年代
	桂冠＋皇冠＋獅	英國倫敦 BOMT & R B T & R BOOTE MADE IN ENGLAND	約 1870 ～ 1910
	地球	英國倫敦 MINTON HOLLINS & CO; PATENT TILE WORKS STOKE ON TRENT	約 1870 ～ 1910
PATTERN No.398. A. M. ENGLAND.	A.M.	英國 Alfred Meakin LTD PATTERN No.398. ENGLAND	約 1890 ～ 1910
	盾牌 CRISTAL	英國 H & R JOHNSON LTD CRISTAL-TRADE MARK MADE IN ENGLAND	1895 前
	「H」字母	比利時 Hemixem Tile Works Made In Belgium	約 1890 ～ 1910
	「P」字母	比利時 Made In Belgium	1908 ～
	DK ＋菱形	日本 淡陶（株）DANTO Hyogoken Kitaamamura DANTO KAISHA JAPAN MADE IN JAPAN 兵庫縣北阿万村	1908 ～

商標	商標特徵	公司名稱及產地	生產年代
	FM＋雙魚 ANCO	日本 不二見燒（資）SHACHI FUJIMIYAKI TILE-WORKS Nagoya S.U, MADE IN JAPAN ANCO 名古屋市昭和區鹽付通	1903～
	SAJI＋長方形 H.S＋菱形	日本 佐治 SAJI TILE WORKS. SPECIAL MAKE H.SAJI.NAGOYA 佐治瓷磚特製 TILE（資） NAGOYA S. U, MADE IN JAPAN 名古屋市由田町	約 1917～ 1935
	ST＋六角星	日本 佐藤 SATO 化粧煉瓦工場 THE SATO TILE WORKS MADE IN JAPAN 崎阜縣風閭町	1916～
	NTK＋蜻蜓	日本 TONBO N. T. K. TILE-WORKS 日本タイル工業（株） 岐阜縣多治見町	1914～
	CLUB＋梅花 獅＋馬＋爐	日本 神山陶器（資）CLUB KAMIYAMA POTPERY WORKS SANAGU.MIE-KEN MADE IN JAPAN 三重縣佐那具町	約 1920～ 1935
	「白」字	日本 淡路製陶（株）AWMI MADE IN JAPAN HYOUGOKEN SUMOTOCHOU 兵庫縣洲本町	約 1907～ 1935
	本＋圓 MARHON	日本 KAWAMURA（株）川村組 MADE IN JAPAN MIEKEN YOKKAICHI 三重縣四日市	1896～

商標	商標特徵	公司名稱及產地	生產年代
H.S＋菱形	H.S＋菱形	日本 廣正製陶（株） HIROSHO SEITO CO.,LED. NAGOYA SHINEICHOU 名古屋市新榮町	約1920～ 1935
KY＋菱形	KY＋菱形	日本 山田タイル（資） 愛知縣守山町	約1922～ 1935
S＋星星＋月亮	S＋星星＋月亮	日本 月星建陶社 名古屋市港區千年町	1930～
YAMADA	YAMADA	日本 YAMADA TILE MADE IN JAPAN	約1920～ 1935
M.S TILE WORKS MADE IN JAPAN	M.S.TILE WORKS	日本 M.S.TILE WORKS MADE IN JAPAN	約1920～ 1935
R.C. MADE IN JAPAN	麥禾＋R.C.	日本 R.C.MADE IN JAPAN	不明
皇冠	皇冠	日本 C.B.& Co.,	不明
M.G.K MADE IN JAPAN	M.G.K.	日本 M.G.K. MADE IN JAPAN	不明

商標	商標特徵	公司名稱及產地	生產年代
OSAKA YOOYO MADE IN JAPAN	圓陀	日本 OSAKA YOGYO MADE IN JAPAN	不明
TRADE MARK LIBERTY BRAND MADE IN JAPAN	自由女神	日本 Liberty Brand 不明	不明
	電話	日本 不明	不明
	四圓圈	日本 不明	不明
MADE IN JAPAN	六角星	日本 不明	不明
	老鷹	日本 不明	不明
MADE IN JAPAN	ＮＳ＋雙魚＋皇冠	日本 不明	不明

＊公司中文譯名資料來源參考：堀込憲二（製造商名稱均是大正～昭和戰前的名稱）

意匠登錄

　　彩瓷背面有時會見到刻有或打印上「意匠登錄」（即著作專利登錄），這是日本大正末期出現的少數產品。

　　彩瓷圖案當年最先抄襲英國圖案，後來只要一出現市場暢銷的圖案，很快就開始相互抄襲仿冒，也因此圖案註冊才應勢而起，在市場激烈的競爭下盡量避免同行仿製自家辛苦設計的圖案。圖案一經註冊後，會刻印在彩瓷背面，以保障不被抄襲，否則可以訴之法律求償。彩瓷的背面，有時還會見到「意匠登錄出願中」字樣，意思是圖案已在申請專利中，但註冊號碼尚未出來，也同樣具有嚇阻仿冒作用。由此可見，當年業界的競爭非常激烈。

意匠登錄四四九五二号

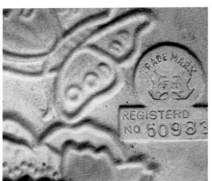

REGISTERD NO.50983

REGISTERD NO.50884

意匠登錄四一九〇五号

意匠登錄濟

意匠登錄出願中

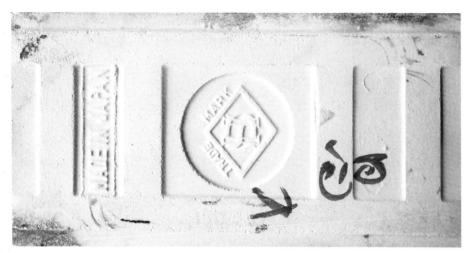

易才

不合

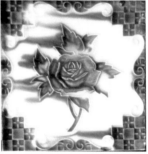

不良品花磚

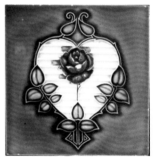

不良品花磚

　　我曾見到彩瓷背面有「意匠登錄」、「意匠登錄濟」、「意匠登錄出願中」、「意匠登錄濟50884」、「REGISTERO NO50983」、「REGISTERO NO50884」、「意匠登錄四四九五二号」、「意匠登錄四一九〇五号」、「REGISTERD NO.50983」、「REGISTERD NO.50981」……還有產品編號（ENGLAND 3273 K、XX 號、10 SHACHI S3C、9017K52 等）。

　　此外，彩瓷背面偶爾會見到打印上「不合」、「易才」、「不良」、「等外」、「二等品」等字樣，這是品管發現瑕疵品所留下的印記，表明每一片瓷磚在出廠前都有經過嚴格的品質管制，以示區別，保證良好的產品銷售，也是對商譽負責任的做法。

彩瓷面磚在台灣的廣泛應用

彩瓷在台灣流行的時間非常短暫，僅有短暫的十五年而已，卻留下台灣人無數美好的生活記憶與足跡，尤其表現於建築裝飾上。從傳統閩式合院建築，到當年流行的西洋樣式，甚至寺廟及墓園，都結合著「花磚」元素，透過匠師的施作，與紅磚、洗石子、磨石子等不同的建築材料，結合為建築物裝飾的重要一部分，並與傳統的中式剪黏、交趾陶、泥塑、彩繪、木雕等工藝相互輝映，鑲嵌於建築物的屋脊、門窗、牆堵、家具等顯眼的位置，以凸顯彩瓷的珍貴稀有。

走過時代的軌跡，彩瓷不僅承載了歷史的重量，標誌時代的風華，更將百年前的特殊裝置藝術傳承下來。每一棟這樣的古厝都擁有無可取代的獨特魅力，將建築裝飾藝術從傳統中再創新，把當時這種新建材發揮到淋漓盡致。

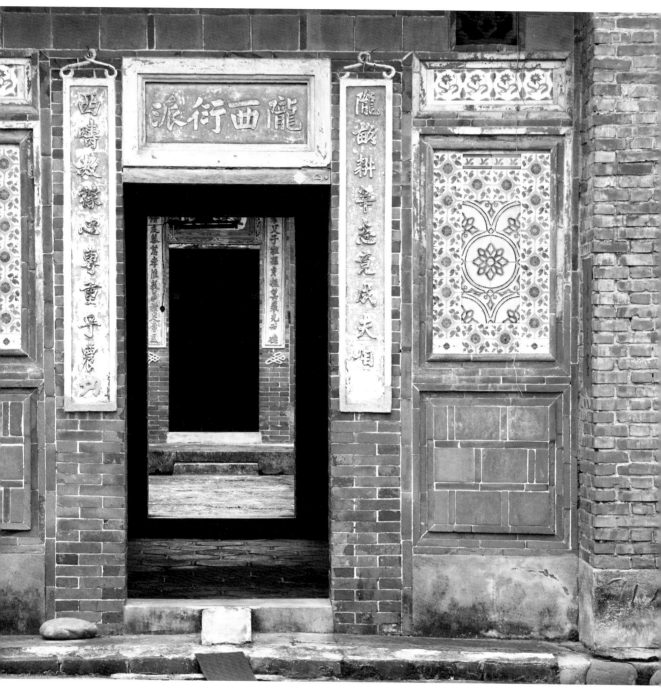

台中外埔水美

應用於建築部位

　　彩瓷與主體的融合性強，所以建築物從合院的院門、院牆、正身立面、牆堵，到三合院大厝身、脊堵、墀頭、山牆、門楣、窗楣、廊牆、廊柱、匾額、聯對、水車堵、頂堵、身堵、裙堵；廳堂室內隔斷牆身堵、裙堵、地板鋪面；護龍間、脊堵、廊牆身堵、裙堵、窗飾；以及檻牆、欄柱、廚房、儲水槽、洗手台、鹽缸、花台、階梯等部位，幾乎都可看見彩瓷耀眼的光芒。

❶ 欄柱　　　　❿ 立面牆

❷ 牌樓面　　　⓫ 檻牆

❸ 牆堵　　　　⓬ 屋脊

❹ 窗楣　　　　⓭ 匾額

❺ 窗框及窗飾　⓮ 身堵

❻ 山牆及脊墜　⓯ 對聯

❼ 門楣　　　　⓰ 裙堵

❽ 墀頭　　　　⓱ 台階

❾ 水車堵　　　⓲ 地板鋪面

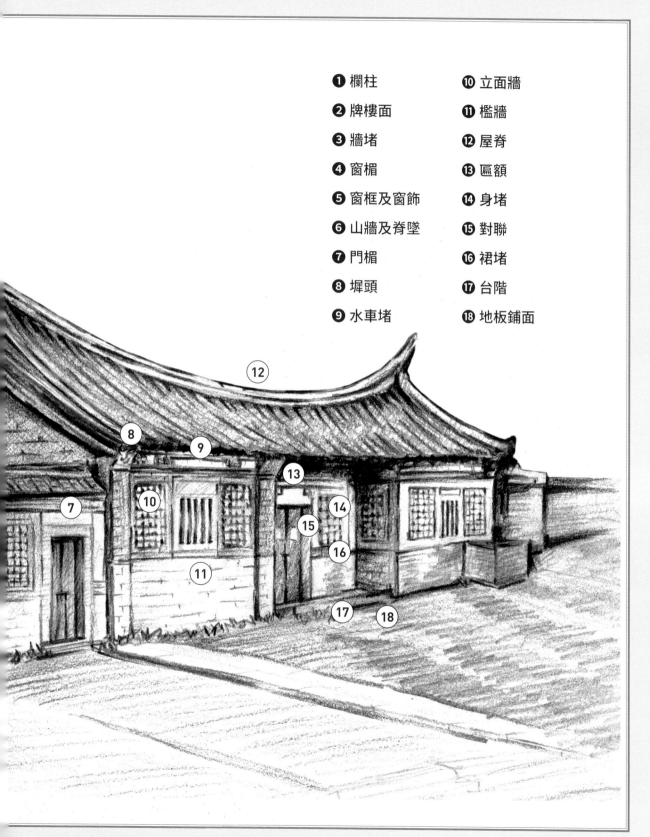

金門水頭黃天露宅／康鍩錫繪

門樓與院門

門是宅院的出入口，有象徵性的功用。有的只立門柱，也有另設的獨立屋與圍牆相連，達到畫分空間的效果。

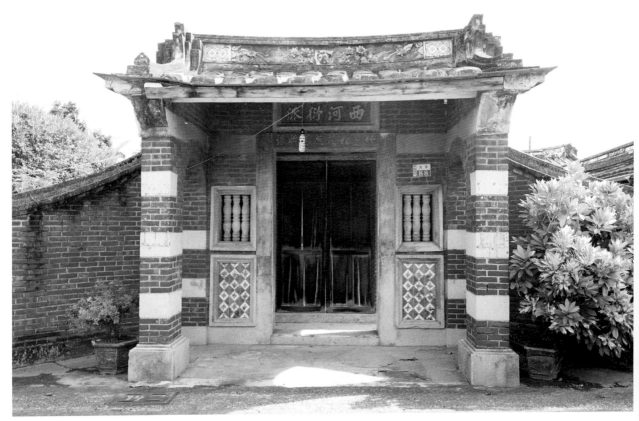

門樓／嘉義・新港

門樓／台中・霧峰

院門／台中・西屯

院門／台南・六甲

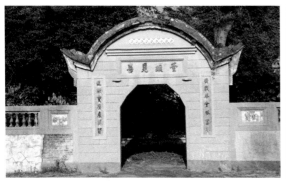

院門／雲林・二崙

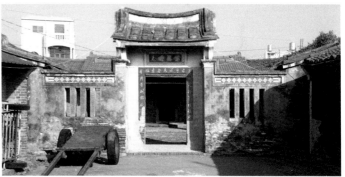

院門／雲林・褒忠有才村

院門／台南

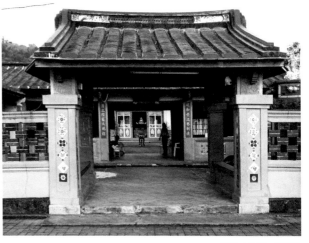

門樓／台南・鹿陶洋

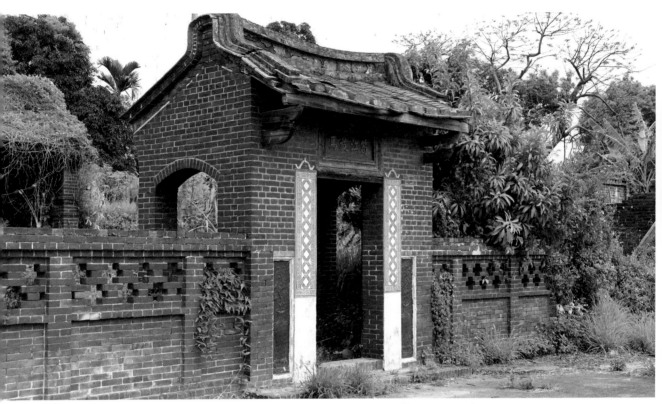

門樓與院牆／彰化・花壇

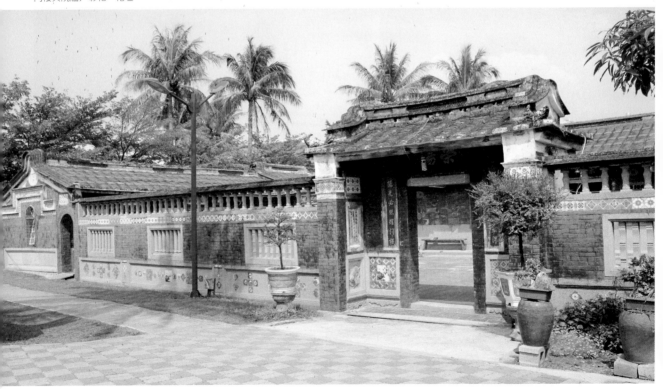

門樓與院牆／屏東・林邊

正立面

　　建築物正面主體，外觀形式的造型最多，是象徵主人身分地位的主要空間。

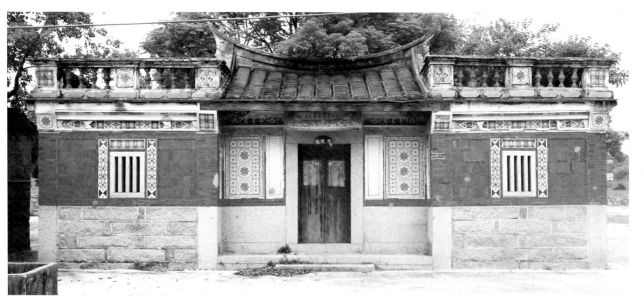

金門‧東沙

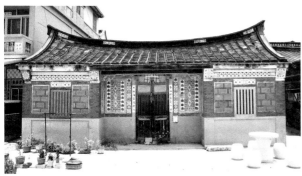

金門‧下堡

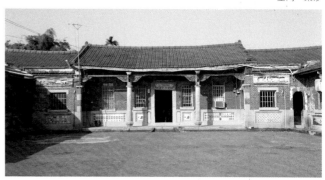

雲林‧二崙

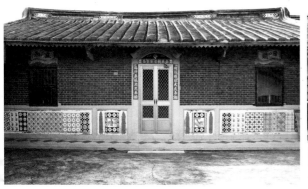

台南‧小腳腿

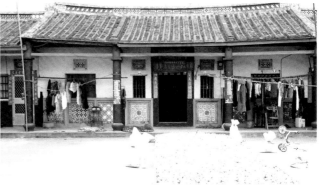

雲林‧馬光

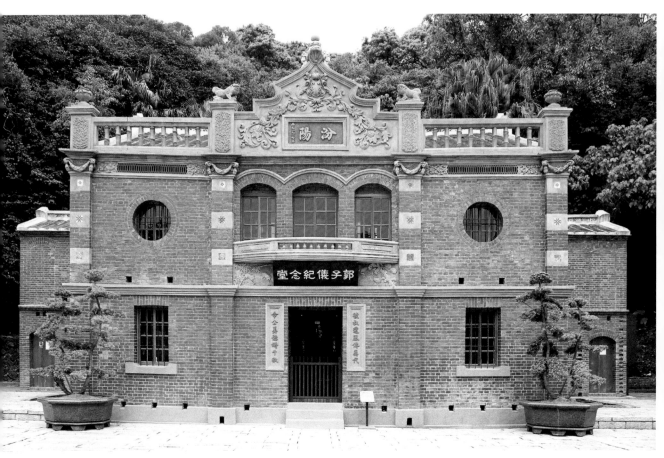

台北・內湖

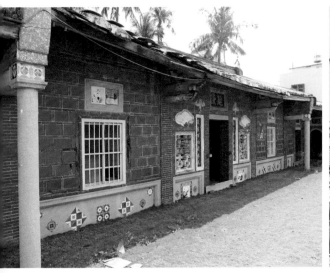

屏東・林邊

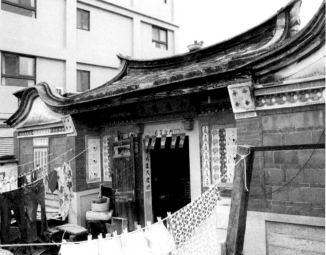

金門・頂堡

新竹・湖口

新北・雙溪

牆堵

這是一種垂直向的空間隔斷結構，常作上中下的分段，猶如人的頭身腳，為立面造型最多的部分。建物正立面是宅第的門面，最為重要，因此是裝飾的重頭戲所在，有挑重點部位妝點者，也有不同區塊的牆堵分別拼貼不同風格的彩瓷，令人目不暇給。

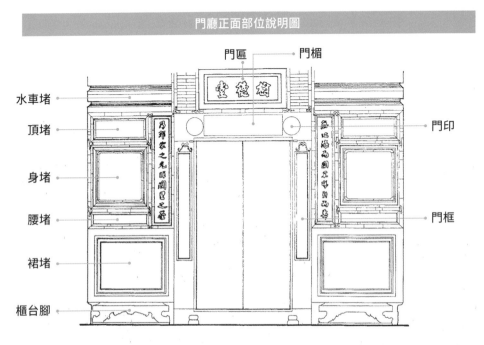

門廳正面部位說明圖

水車堵
頂堵
身堵
腰堵
裙堵
櫃台腳

門匾　門楣

門印

門框

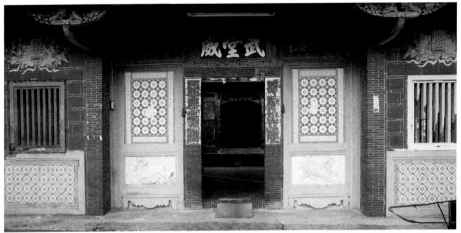

身堵／屏東‧內埔

身堵／苑里·房里

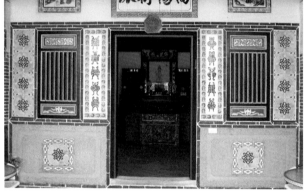

裙堵／新北·蘆洲

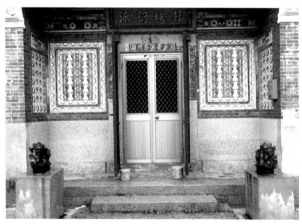

牆堵／金門·東沙

全牆堵／馬公·鎖管港

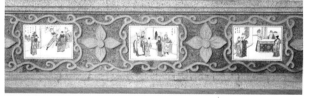

裙堵／台南

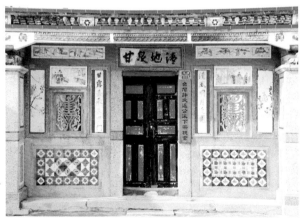

全牆堵／澎湖·南寮

裙堵／雲林·褒忠

山牆

　　指的是建築物左右兩側牆面，上端呈山形的部位，又稱「山花」、「脊墜」、「鵝頭墜」。山牆有支撐承重的實際功能，又因為特殊的位置及形狀，也成為建築裝飾的一大看點。

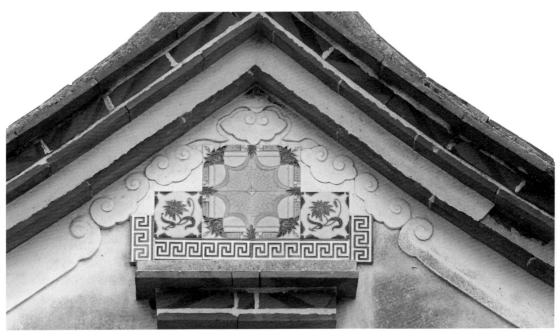

金門‧古岡

中壢‧樹德居

台南‧歸仁

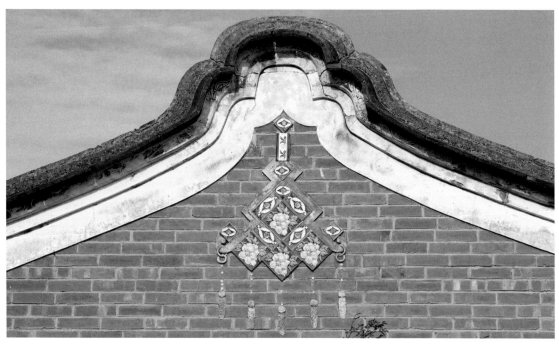

桃園・新屋

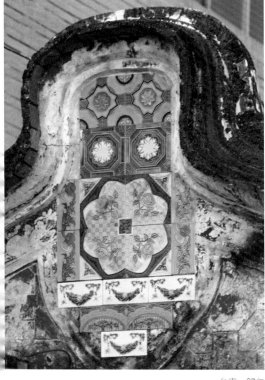

台南・歸仁

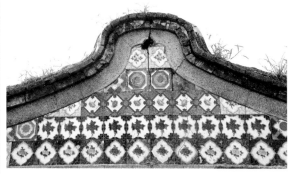

澎湖・虎井

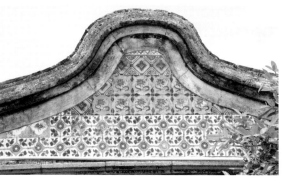

澎湖・五德

水車堵

　　建築物上方，靠近屋簷處的水平裝飾帶，長條形連接不斷，彷如水車，
上下有凹凸線腳，牆堵內常置剪黏、泥塑、石雕等工藝品裝飾。

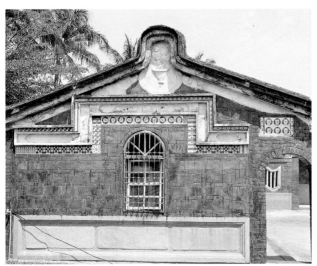

屏東・林邊

金門・碧山

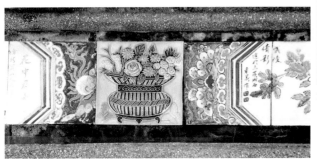

澎湖・北寮

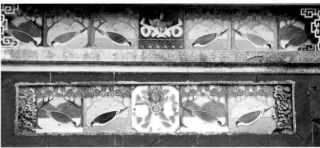

金門・東沙

金門・浦邊

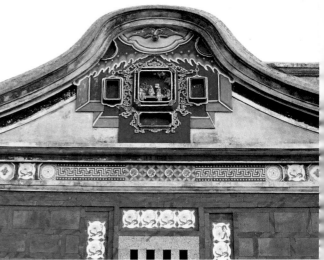

金門・水頭

屋脊

　　為屋頂的最高處，傳統建築的屋脊有彎曲滾動上揚的線條，位置明顯，容易吸引人們目光。

彰化節孝祠

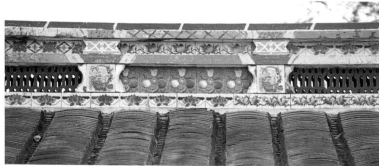

台南・將軍區廣山

台南・後壁區竹圍後

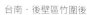

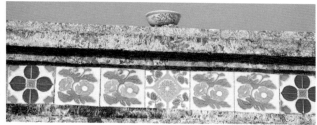

彰化

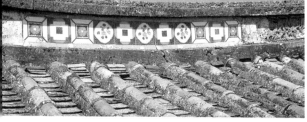

澎湖・白沙鄉通樑村

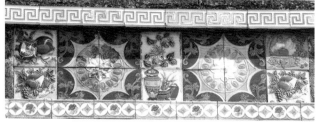

桃園・中壢

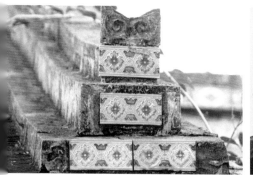

屏東・林邊

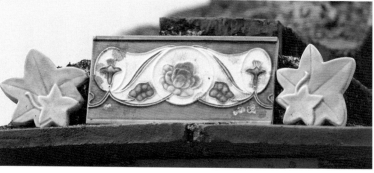

屏東・林邊

窗框與窗飾

窗以透光通風為主要目的，視覺上有穿透效果，加上裝飾性高的窗框有畫龍點睛之妙。

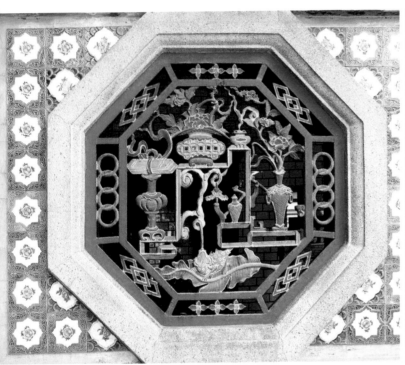

宜蘭城隍廟

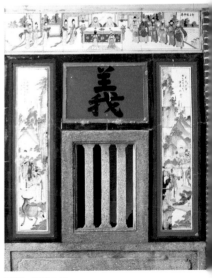

馬公·宅腳嶼

桃園·嚴德居（李家古厝）

雲林·台西鄉泉州村

澎湖·西嶼二崁

大廳牆身

　　大廳是民居建築組群的主體，位於正中央的明間，是祭祀祖先、供奉
神明及接待賓客之處，有別於其他的屋舍及房間，講究的人家會再裝飾
一番。

桃園・中壢

台南・柳營

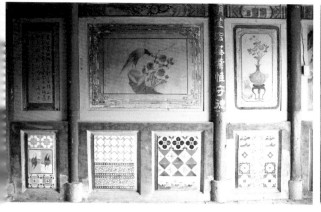

台南

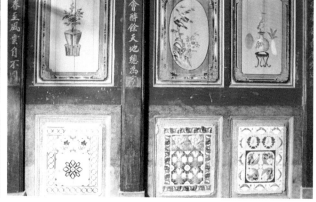

台南

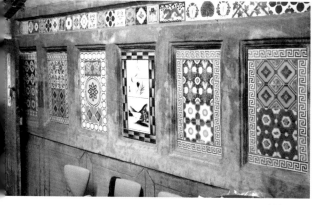

高雄・湖內

金門・水頭

鋪面

　　鋪面是指由磚塊、混凝土砌塊、石頭、瓷磚等材料所鋪設而成，專供人行走的地面。除了防滑、耐磨等功用外，還能透過有序的排列方式及圖案呈現更多的視覺效果。

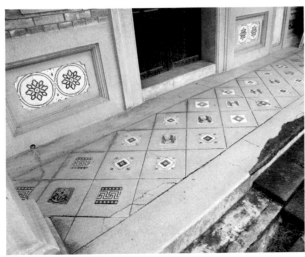

雲林·二崙

雲林·二崙

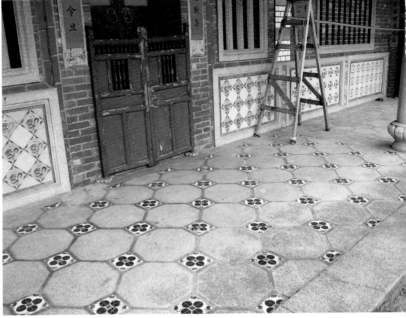

屏東·枋寮

宜蘭·頭城

其他建築部位

　　彩瓷廣泛用來增加建築部位的觀賞效果，舉凡廊柱、門柱、墀頭、花壇、旗杆座、階梯、案桌及塋墓等處，都可以見到彩瓷展現恰如其分的優雅身姿。

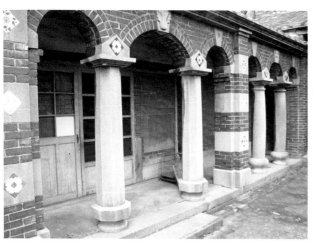

廊柱／桃園・楊梅

院門柱／台南・將軍

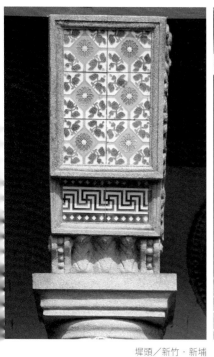

墀頭／新竹・新埔

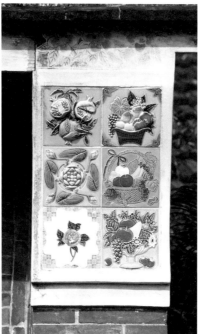

墀頭／台中・張家祖廟

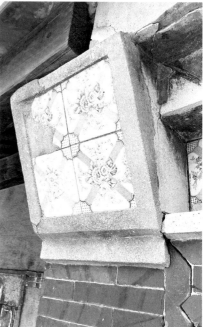

墀頭／金門・西門（已消失）

堰頭／金門

升旗台／新竹‧新埔

案桌／新店‧銀河洞

旗杆座／宜蘭。

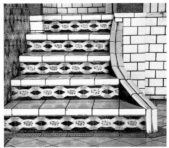

金爐／彰化

階梯／高雄‧美濃廣善堂

案桌／新北‧淡水

牆柱頭／內湖

牆柱頭／澎湖・望安

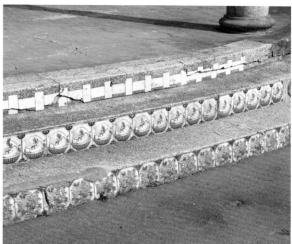

墓園屈手／台北・內湖

階梯／雲林・西螺

花台／台北・內湖

花台／屏東・萬巒五溝水

家具與生活物件

　　彩瓷具有色彩明亮、耐磨、涼爽等優點，又是流行的新風潮，因此一些傳統典雅的室內家具也大量鑲嵌，例如客廳的神案桌、太師椅、扶手椅、長板凳、房間內的紅眠床、床簾、足承、梳妝台，以及飯廳的碗櫃、圓椅凳等不一而足，甚至連在戶外叫賣的杏仁擔上也鑲嵌著彩瓷。

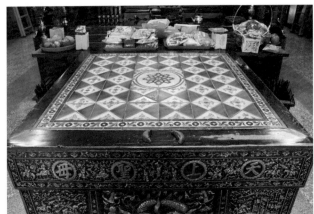

神案桌／屏東・里港

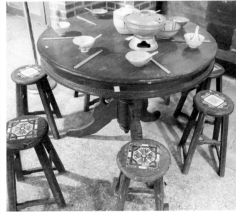

圓椅凳／台中・東勢

紅眠床足承／台北

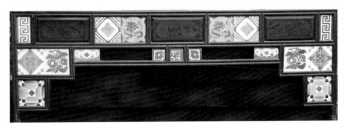

紅眠床床簾／苗栗・南庄

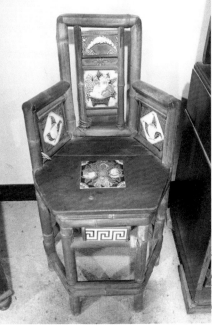

六角竹椅／台中（席德進收藏）

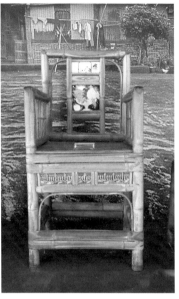
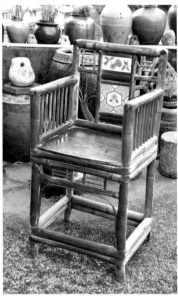
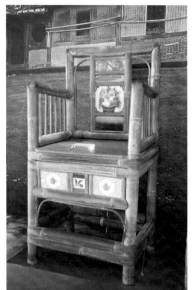

扶手竹椅／宜蘭　　　　　　　扶手竹椅／苗栗・南庄　　　　　　扶手竹椅／宜蘭

長板凳／屏東・佳冬　　　　　　　　　　茶几／金門・水頭

方凳／屏東　　　　　　　　　茶几／檳城　　　　　　　　圓椅凳／北投

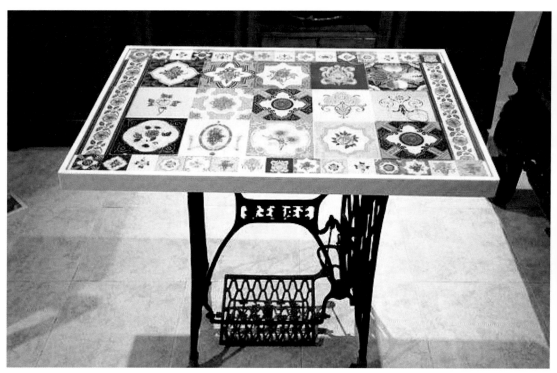

縫紉機台改良新作的茶几／北投

杏仁擔／苗栗

花椅／台中

儲水槽

　　在澎湖地區經常可以見到這類的儲水容器，多放置於院埕內，也有更
便利的「水龍頭」水槽。

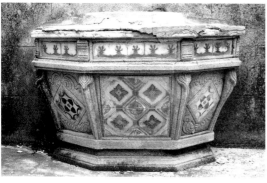

水槽／澎湖・湖西

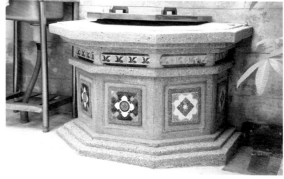

水槽／澎湖・望安

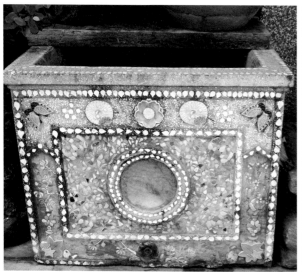

水槽／澎湖・二崁

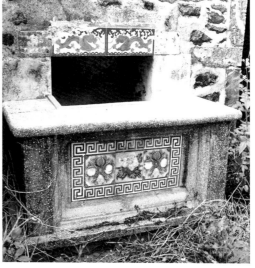

水槽／澎湖・望安

印度文貼反的水槽／澎湖・桶盤

水槽／澎湖・湖西

台灣老花磚圖錄

花卉類

瓜果類

動物類（含花鳥）

幾何類

山水風景類

人物類

文字類

其他類

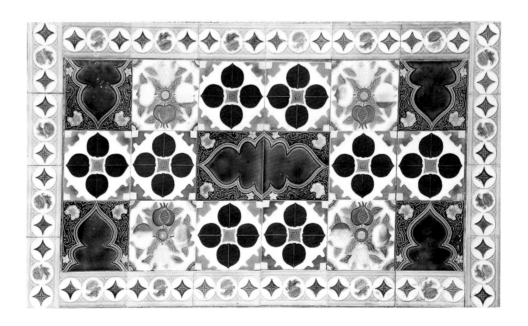

如何使用本圖錄

本圖錄是為喜愛老花磚、想進一步認識老花磚的讀者所撰寫的參考資料，將筆者近四十年調查的蒐集所得，依照瓜果、動物、幾何、動物、山水、人物、文字、其他（仿紋樣）等八大類別區分。盼能提供田野調查的比對，或作為老花磚研究的基本教材，令讀者對老花磚領域建立全面的認識、

若完全不加以分類整理，廣義的「花磚」總數可達成千上萬。圖錄中正式收錄的不重複紋樣共 617 種，收錄範圍以浮凸瓷磚為主，至於型版、轉印、手繪瓷磚等類別，則節錄有較有賞玩趣味或畫面精緻者，以及名繪師的珍貴作品，屬於近代的創作與仿作僅會稍微提及。

在此介紹圖錄的編排方式如下：

❶ 各類別皆有短文介紹，介紹紋樣的定義與使用意義。
❷ 類別下的子項目，並做大概的說明。
❸ 本欄中花磚的形狀
❹ 本欄中花磚的尺寸
❺ 本欄中花磚組成圖像的片數
❻ 本欄中花磚的紋樣性質
❼ 本欄中花磚的製作方式
❽ 本欄中花磚的上色方式
❾ 本欄中花磚的畫面構成說明與賞析

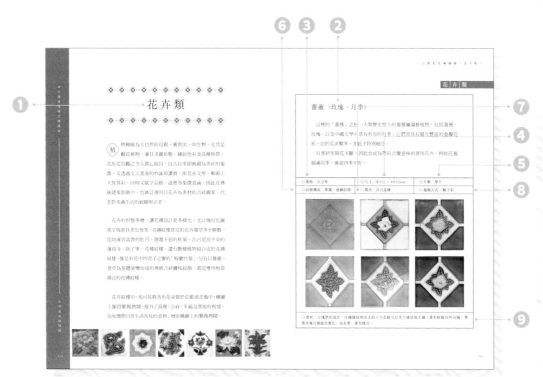

花卉類

植物被喻為大自然的母親，養育出一切生物，尤其是觀花植物，兼具美麗形態、繽紛色彩及高雅特質，花形花色觀之令人賞心悅目，自古以來即被視為美好的象徵，又透過文人墨客的吟詠與讚賞，使其在文學、藝術上大放異彩，同時又賦予品格、道德等象徵意涵。因此在傳統建築裝飾中，也廣泛運用以花卉為素材的吉祥圖案，代表對美滿生活的祝願與企求。

花卉的形態多變，讓花磚設計更多樣化，尤以幾何化圖案呈現更具美化效果。花磚紋樣常見的花卉蔓草多不勝數，比如雍容富貴的牡丹、傲霜不屈的秋菊、出污泥而不染的蓮荷等。除了單一花種紋樣，還有數種植物組合成的花磚紋樣，像是有花中四君子之譽的「梅蘭竹菊」。另有以蔓藤、卷草為基礎演變而成的傳統吉祥纏枝紋飾，都是應用相當廣泛的花磚紋樣。

花卉紋樣中，也可見將各色花朵置於花籃或花瓶中，構圖上顯得繁複熱鬧，提升了高雅、吉祥、幸福及喜悅的程度，彷如實際日常生活所見的景物，增添構圖上的繁複熱鬧。

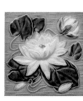

薔薇（玫瑰、月季）

　　這裡的「薔薇」泛指一大類歷史悠久的薔薇屬園藝植物。包括薔薇、玫瑰，以及中國文學中常有形容的月季。它們常具有層次豐富的重瓣花形，由於品系繁多，在此不特別細分。

　　月季終年開花不斷，因此也成為帶有吉慶意味的喜用花卉，例如花瓶插滿月季，寓意四季平安。

◎規格：正方形	◎尺寸：W152 × H152mm	◎片數：單片
◎紋樣構成：單獨、連續紋樣	◎製法：浮凸瓷磚	◎施釉方式：釉下彩

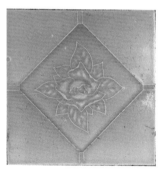 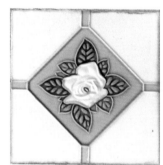 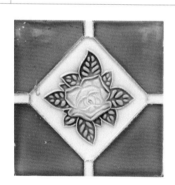

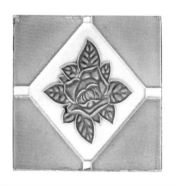 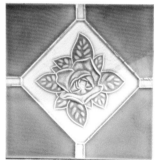 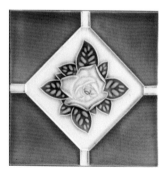

◎賞析：方塊狀的設計，往邊緣延伸出去的十字直線可以多片連結成大圖。菱形框做內外分隔，帶葉玫瑰可做配色變化，也有單一素色樣式。

花 卉 類

◎規格：正方形	◎尺寸：W152 × H152mm	◎片數：單片
◎紋樣構成：單獨紋樣	◎製法：浮凸瓷磚	◎施釉方式：釉下彩

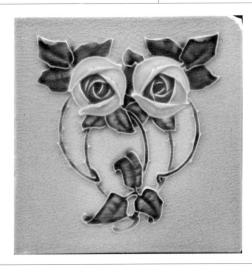

◎賞析：同款紋樣的花磚，在花色、背景及葉子的處理上做了變化。花苞半開的玫瑰搭配粉紅、淡黃的花色，更顯嬌美動人。

◎規格：正方形	◎尺寸：W152 × H152mm	◎片數：單片
◎紋樣構成：單獨、連續紋樣	◎製法：浮凸瓷磚	◎施釉方式：釉下彩

 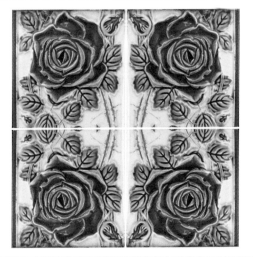

◎賞析：寫實的薔薇紋樣，花瓣繁複特別華麗。四塊組合後將原本的花梗連接成形，也讓鄰接的四塊花磚之間有了聯繫。

花｜卉｜類

◎規格：正方形	◎尺寸：W152 × H152mm	◎片數：單片
◎紋樣構成：單獨紋樣	◎製法：浮凸瓷磚	◎施釉方式：釉下彩

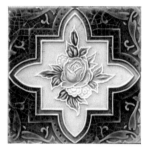

◎賞析：薔薇類（包括玫瑰與月季）是英國產花磚非常經典的花卉紋樣，因為造型多變且花色豐富，後來也成為日本窯廠花磚的主紋樣之一。

花 卉 類

◎規格：正方形	◎尺寸：W152 × H152mm	◎片數：單片
◎紋樣構成：單獨紋樣	◎製法：浮凸瓷磚	◎施釉方式：釉下彩

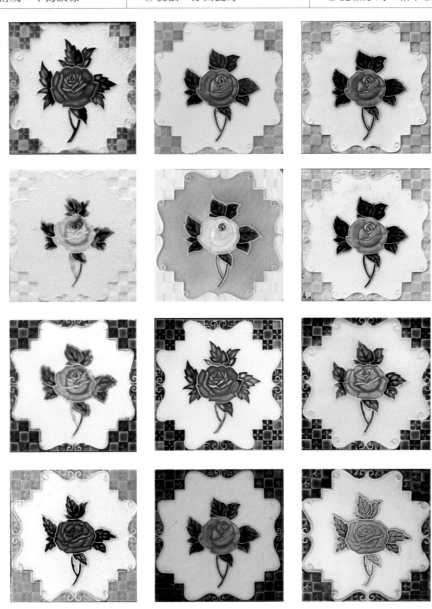

◎賞析：英國維多利亞風格花磚，透過花色、花形及背景的差異化處理，讓單一的紋樣有更多變化。以花形邊框劃分出兩個空間，框外精緻的格紋設計，使這款花磚更有餘韻。

◎規格：正方形	◎尺寸：W152 × H152mm	◎片數：單片
◎紋樣構成：單獨紋樣	◎製法：浮凸瓷磚	◎施釉方式：釉下彩

◎賞析：不同的配色，讓同款花磚的風格或穠豔或雅緻，表現出更多種風情。以幾何圖形割分空間，四朵玫瑰又自成方形，視覺上看起來是三個層次，再搭配不同的深淺顏色來強化或柔化中心紋樣。

花 卉 類

◎規格：正方形	◎尺寸：W152 × H152mm	◎片數：單片
◎紋樣構成：單獨紋樣	◎製法：浮凸瓷磚	◎施釉方式：釉下彩

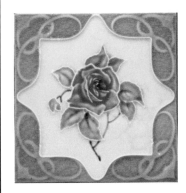 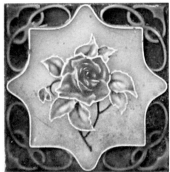 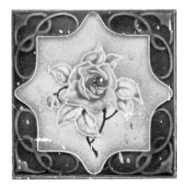

◎賞析：連枝帶葉的一整朵玫瑰花，背景加上飾紋而不是簡單的素色。

◎規格：正方形	◎尺寸：W152 × H152mm	◎片數：單片
◎紋樣構成：單獨紋樣	◎製法：浮凸瓷磚	◎施釉方式：釉下彩

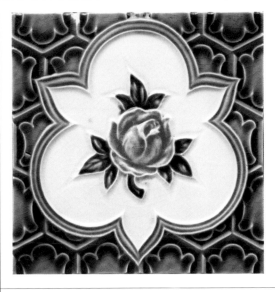 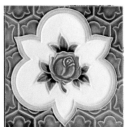 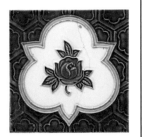 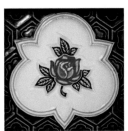 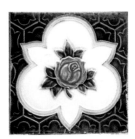

◎賞析：同款玫瑰花紋樣有多種顏色搭配可供選擇，花葉造型框採粗框線套色的方式，是這款花磚的特色之一。

花 | 卉 | 類

◎ 規格：正方形	◎ 尺寸：W152 × H152mm	◎ 片數：單片
◎ 紋樣構成：單獨紋樣	◎ 製法：浮凸瓷磚	◎ 施釉方式：釉下彩

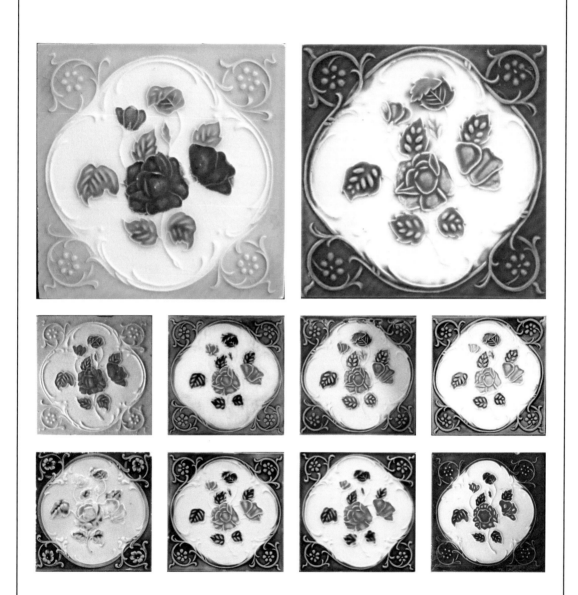

◎ 賞析：英國風的花磚，淺淺的凹凸紋路、錯落有致的花葉，古色古香的味道讓人聯想起下午茶使用的典雅茶具組。

花卉類

◎規格：正方形	◎尺寸：W152 × H152mm	◎片數：單片
◎紋樣構成：單獨紋樣	◎製法：浮凸瓷磚	◎施釉方式：釉下彩

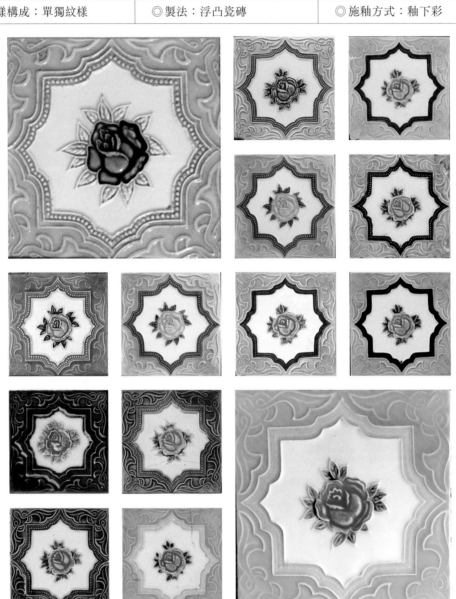

◎賞析：乍看全部一樣的紋樣，但細部可以看出葉片及八角形框的處理並不一樣。框外的卷草浮凸線條也是另一個視覺焦點。

花 卉 類

◎規格：正方形	◎尺寸：W152 × H152mm	◎片數：單片
◎紋樣構成：單獨紋樣	◎製法：浮凸瓷磚	◎施釉方式：釉下彩

◎賞析：擬真的玫瑰加上萬字紋方框。直接加以方框的紋樣也可用於連續組合，但少了一點幾何的趣味。

◎規格：正方形	◎尺寸：W152 × H152mm	◎片數：單片
◎紋樣構成：單獨紋樣	◎製法：浮凸瓷磚	◎施釉方式：釉下彩

◎賞析：浮凸瓷磚技法，讓玫瑰花瓣更為生動立體。綠色莖葉將兩朵玫瑰托起宛如捧花，視覺焦點也同時往上移。

花卉類

◎規格：正方形	◎尺寸：W152 × H152mm	◎片數：單片
◎紋樣構成：單獨、連續紋樣	◎製法：浮凸瓷磚	◎施釉方式：釉下彩

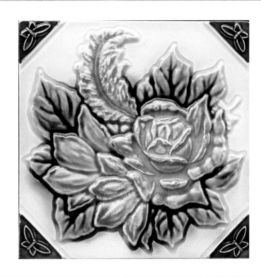

◎賞析：這款花磚的構圖完整，不過四個邊角的蝴蝶圖案可再與鄰接的同款花磚拼成附屬圖形。

◎規格：正方形	◎尺寸：W152 × H152mm	◎片數：單片
◎紋樣構成：單獨、連續紋樣	◎製法：浮凸瓷磚	◎施釉方式：釉下彩

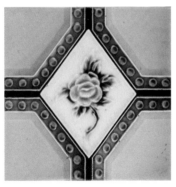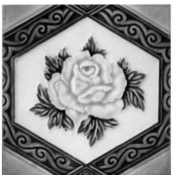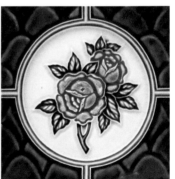

◎賞析：中心是擬真的玫瑰，加上更富有裝飾性的邊框。這種紋樣的幾何性較強，組成大圖後的效果更明顯。

◎ 規格：正方形	◎ 尺寸：W152 × H152mm	◎ 片數：單片
◎ 紋樣構成：單獨紋樣	◎ 製法：浮凸瓷磚	◎ 施釉方式：釉下彩

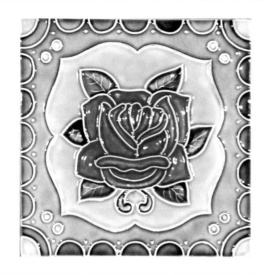 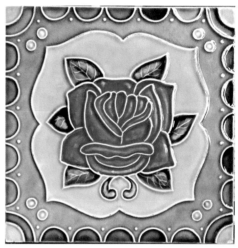

◎ 賞析：同款紋樣、不同顏色的兩塊花磚，邊緣的半圓形可以與相鄰的另一塊拼成圓形。

◎ 規格：正方形	◎ 尺寸：W152 × H152mm	◎ 片數：單片
◎ 紋樣構成：單獨紋樣	◎ 製法：浮凸瓷磚	◎ 施釉方式：釉下彩

◎ 賞析：新藝術風格花磚，將玫瑰的花與葉做了更自由的配置。

花卉類

◎規格：正方形	◎尺寸：W152 × H152mm	◎片數：單片
◎紋樣構成：單獨紋樣	◎製法：浮凸瓷磚	◎施釉方式：釉下彩

◎賞析：英國維多利亞風格的花磚，除了花色變化，背景還有單色及雙色兩種。

◎規格：正方形	◎尺寸：W152 × H152mm	◎片數：單片
◎紋樣構成：單獨紋樣	◎製法：浮凸瓷磚	◎施釉方式：釉下彩

◎賞析：同樣加了吉祥紋樣的外框，只在玫瑰造型上做了變化。

◎規格：正方形	◎尺寸：W152 × H152mm	◎片數：二片
◎紋樣構成：組合、連續紋樣	◎製法：浮凸瓷磚	◎施釉方式：釉下彩

◎賞析：二合一的長條狀玫瑰花磚，四個邊角的圖案可與相鄰的同款花磚拼成更大的延伸圖形。

花卉類

◎規格：正方形	◎尺寸：W152 × H152mm	◎片數：單片
◎紋樣構成：單獨紋樣	◎製法：浮凸瓷磚	◎施釉方式：釉下彩

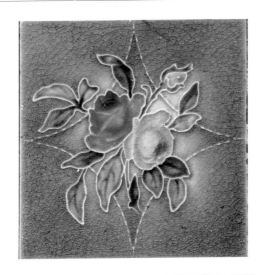

◎賞析：有花藝味道，玫瑰有單色及雙色兩款，背襯磚面的冰裂紋很有質感。

◎規格：正方形	◎尺寸：W152 × H152mm	◎片數：單片
◎紋樣構成：單獨紋樣	◎製法：浮凸瓷磚	◎施釉方式：釉下彩

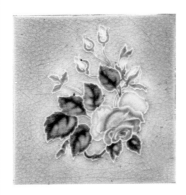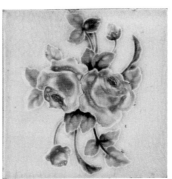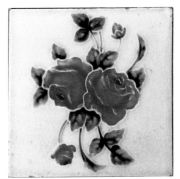

◎賞析：英倫風的設計，因為構圖單純，更能看出整束玫瑰那種輕盈、優雅、華麗的感覺，花似搖曳在風中。

◎ 規格：正方形	◎ 尺寸：W152 × H152mm	◎ 片數：單片
◎ 紋樣構成：單獨紋樣	◎ 製法：浮凸瓷磚	◎ 施釉方式：釉下彩

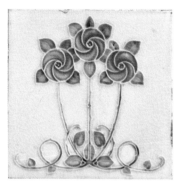 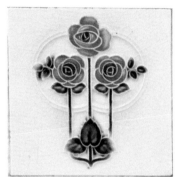 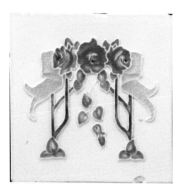

◎ 賞析：新藝術風格的花磚，玫瑰的造型不再千篇一律，曲線、直線相互融合，靈動中又帶著典雅的英國風味。

◎ 規格：正方形	◎ 尺寸：W152 × H152mm	◎ 片數：單片
◎ 紋樣構成：單獨紋樣	◎ 製法：浮凸瓷磚	◎ 施釉方式：釉下彩

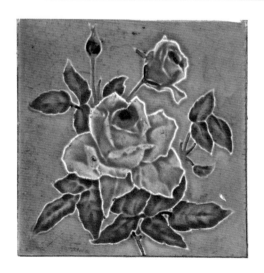

◎ 賞析：相同紋樣的兩塊花磚，因為不同用色而呈現一虛一實的兩種視覺效果。

花卉類

◎規格：正方形	◎尺寸：W152 × H152mm	◎片數：單片
◎紋樣構成：單獨、連續紋樣	◎製法：浮凸瓷磚	◎施釉方式：釉下彩

◎賞析：實為長條形的紋樣，左右可無限連接，綿延不絕。

◎規格：正方形	◎尺寸：W152 × H152mm	◎片數：四片
◎紋樣構成：組合紋樣	◎製法：浮凸瓷磚	◎施釉方式：釉下彩

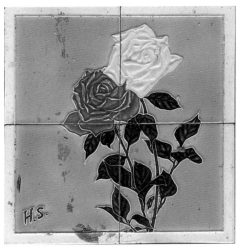

◎賞析：四合一型的花磚需要四塊磚才能拼貼出完整的花磚紋樣。

牡丹與芍藥

　　牡丹與芍藥同屬芍藥屬，兩者的花形都碩大華麗，有「花中二絕」之稱。最大的差異是牡丹為木本，而芍藥是多年生草本植物。

　　牡丹因為花形雍容華貴而大受歡迎，被視為花中仙品，有「花王」的美譽，而花形及氣質相似的芍藥就成了「花相」。

◎ 規格：正方形	◎ 尺寸：W152 × H152mm	◎ 片數：單片
◎ 紋樣構成：單獨紋樣	◎ 製法：浮凸瓷磚	◎ 施釉方式：釉下彩

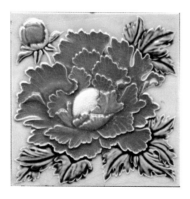 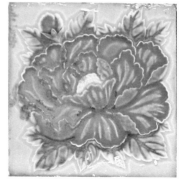

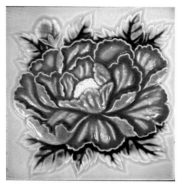 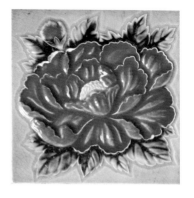

◎ 賞析：一枝獨秀的牡丹。牡丹通常一莖一花，碩大的花朵開在枝條的末端。

花 卉 類

◎規格：正方形	◎尺寸：W152 × H152mm	◎片數：單片

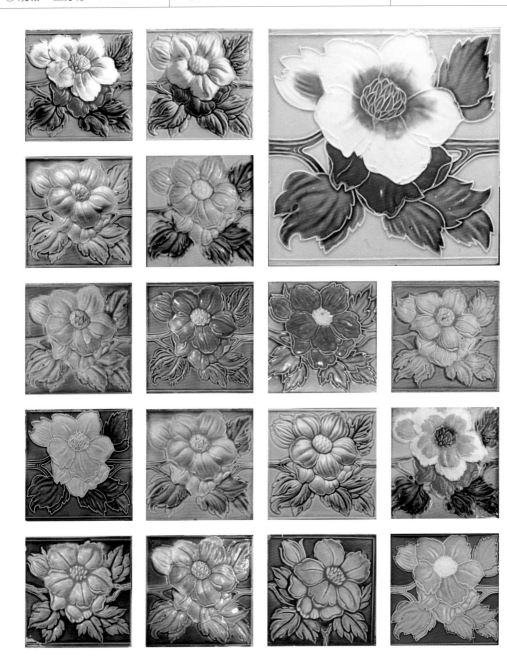

◎賞析：浮凸瓷磚分為平浮瓷與深浮瓷兩種，後者可呈現非常明顯的凹凸紋立體效果。從這些大同小異的

花 卉 類

◎紋樣構成：單獨紋樣　　◎製法：浮凸瓷磚　　◎施釉方式：釉下彩

牡丹花紋樣中，就可看出平浮與深浮花磚的視覺效果明顯不同。

花 卉 類

◎規格：正方形	◎尺寸：W152 × H152mm	◎片數：單片
◎紋樣構成：單獨紋樣	◎製法：浮凸瓷磚	◎施釉方式：釉下彩

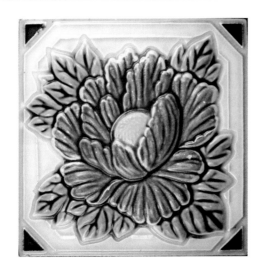
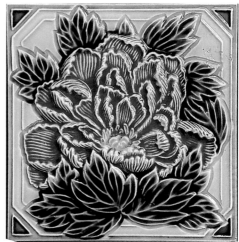

◎賞析：構圖與設計相同的兩款花磚，左邊是芍藥，右邊是花形及葉片更繁複的牡丹。

◎規格：正方形	◎尺寸：W152 × H152mm	◎片數：單片
◎紋樣構成：單獨紋樣	◎製法：浮凸瓷磚	◎施釉方式：釉下彩

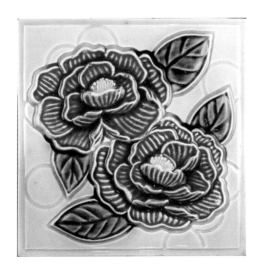
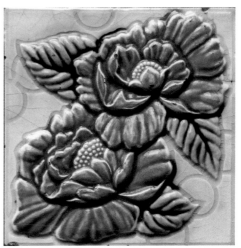

◎賞析：花開並蒂，兩塊花磚的花瓣及葉片紋路都做了不同處理。

◎規格：正方形	◎尺寸：W152 × H152mm	◎片數：單片
◎紋樣構成：單獨紋樣	◎製法：浮凸瓷磚	◎施釉方式：釉下彩

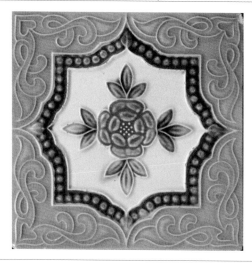

◎賞析：這款花磚的構圖很工整，葉片的安排都是對稱的。此組八角邊框帶有尖角，設計圓形的花瓣形狀，或許是有平衡視覺的作用。

◎規格：正方形	◎尺寸：W152 × H152mm	◎片數：四片
◎紋樣構成：組合紋樣	◎製法：浮凸瓷磚	◎施釉方式：釉下彩

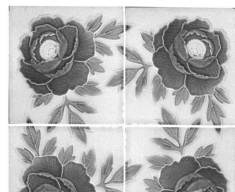

◎賞析：同款花磚有三種色調，拼成大圖後的牡丹分別朝向四個方位，象徵「四方接富貴，四時富貴不斷」的吉祥寓意。

花卉類

荷花與睡蓮

　　荷花即蓮花，是蓮科蓮屬的植物，古稱芙蓉、菡萏或芙蕖。荷的葉與花都伸出水面，圓形的大葉片沒有裂縫。夏天開花時，蓮蓬內的蓮子可採收食用，秋天時地下莖會膨大成蓮藕，也是美味又健康的食材。

　　睡蓮是睡蓮科睡蓮屬的多年生水生植物，花與葉子都貼浮在水面上。花一般是白天開放、晚間閉合，葉形也與荷葉不同，睡蓮的圓形葉片有一明顯的缺口。

◎ 規格：正方形	◎ 尺寸：W152 × H152mm	◎ 片數：單片
◎ 紋樣構成：單獨紋樣	◎ 製法：浮凸瓷磚	◎ 施釉方式：釉下彩

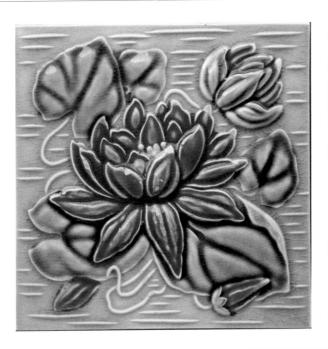

◎ 賞析：睡蓮在佛教與印度教中都是聖潔的代表，圖中包括盛開、半開及含苞三種花形。

花 卉 類

◎ 規格：正方形	◎ 尺寸：W152 × H152mm	◎ 片數：單片
◎ 紋樣構成：單獨紋樣	◎ 製法：浮凸瓷磚	◎ 施釉方式：釉下彩

◎ 賞析：盛開的荷花，中心可以見到花托（花謝後會發育成蓮蓬），以及底下黃色的雄蕊花絲。

◎ 規格：正方形	◎ 尺寸：W152 × H152mm	◎ 片數：二片
◎ 紋樣構成：組合紋樣	◎ 製法：浮凸瓷磚	◎ 施釉方式：釉下彩

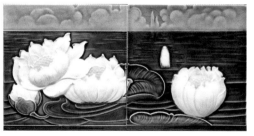

◎ 賞析：睡蓮的含蓄、優雅，一向是園林池塘造景的最佳選擇，可以營造出安詳寧靜的氛圍。這兩款二合一花磚都表現出了水面波紋，並向遠處無限延伸，還可以左右連續多片拼貼成長條狀裝飾。

花 卉 類

◎規格：正方形	◎尺寸：W152 × H152mm	◎片數：四片
◎紋樣構成：組合紋樣	◎製法：浮凸瓷磚	◎施釉方式：釉下彩

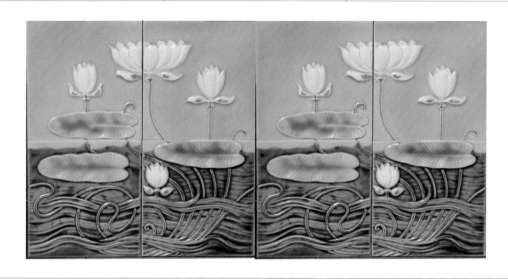

◎賞析：四合一型的荷花花磚。白色更能表現荷花「出淤泥而不染」的清麗之姿。

◎規格：正方形	◎尺寸：W152 × H152mm	◎片數：單片
◎紋樣構成：單獨紋樣	◎製法：浮凸瓷磚	◎施釉方式：釉下彩

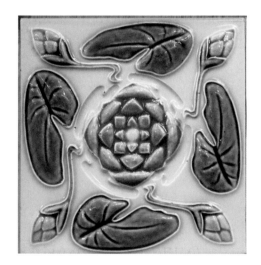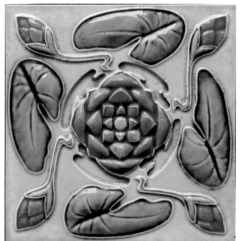

◎賞析：以抽象表現的睡蓮，但明顯刻畫出睡蓮圓形葉片的缺口。

花 卉 類

◎規格：正方形	◎尺寸：W152 × H152mm	◎片數：二片
◎紋樣構成：組合紋樣	◎製法：型版瓷磚	◎施釉方式：釉下彩

◎賞析：荷花噴畫花磚以俯視手法呈現，花瓣呈淡紅色的暈染效果，左右花磚通常成對出現。

◎規格：正方形	◎尺寸：W152 × H152mm	◎片數：四片
◎紋樣構成：組合紋樣	◎製法：型版瓷磚	◎施釉方式：釉下彩

◎賞析：「濯濯如春風楊柳，灩灩如出水芙蓉」，荷花或含苞或盛開，俱是喜慶的顏色。

花 卉 類

孤挺花與百合

　　花形都呈喇叭狀的百合與孤挺花，分屬百合科及石蒜科的多年生球根植物。兩者最容易分辨的是株態葉形，百合的葉形通常為披針形，密集生長在直立的莖上，而孤挺花的葉為長條形，無地上莖，直接由地底的鱗莖抽出。孤挺花有六片花瓣，花色以橘紅色系居多，花瓣上通常有色斑與條紋。

◎ 規格：正方形	◎ 尺寸：W152 × H152mm	◎ 片數：單片
◎ 紋樣構成：單獨紋樣	◎ 製法：浮凸瓷磚	◎ 施釉方式：釉下彩

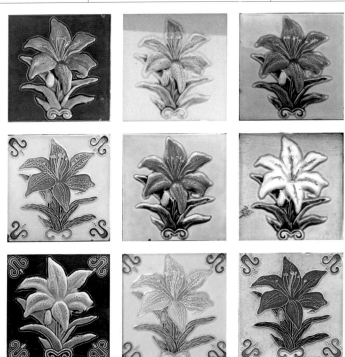

◎ 賞析：孤挺花的花名取「孤傲不群」之意。這九塊花磚可依邊角有無圖案而分為兩類，一類是完整、可獨立拼貼的花磚，另一類可四塊同款花磚為一組相鄰拼貼。

◎規格：正方形	◎尺寸：W152 × H152mm	◎片數：單片
◎紋樣構成：單獨紋樣	◎製法：浮凸瓷磚	◎施釉方式：釉下彩

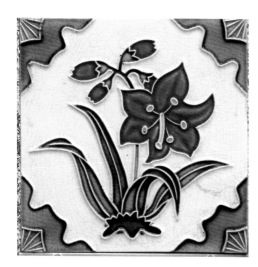

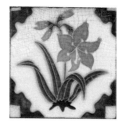

◎賞析：孤挺花的花莖高挺於葉叢之上，直挺的花莖上沒有葉片。

◎規格：正方形	◎尺寸：W152 × H152mm	◎片數：單片
◎紋樣構成：單獨紋樣	◎製法：浮凸瓷磚	◎施釉方式：釉下彩

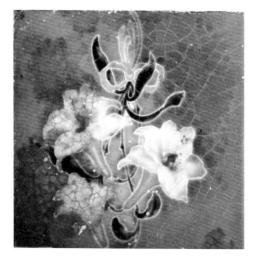
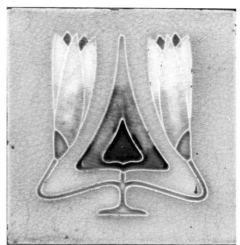

◎賞析：新藝術風格的花磚，以簡約的百合花為主元素設計而成。

花 卉 類

◎規格：正方形	◎尺寸：W152 × H152mm	◎片數：四片
◎紋樣構成：組合紋樣	◎製法：型版瓷磚	◎施釉方式：釉下彩

◎賞析：四合一型的百合花型版花磚，有「百年好合」的美好寓意。同樣的題材及製法，但上面紋樣淡雅、纖細的風格與下面民國花磚的穠豔大相逕庭。

菊花

　　菊在傳統文化中為四君子之一。我們所見的單朵菊花，實質上都是由很多小花組成的頭狀花序。菊花有長壽、淡泊、歸隱、品格高尚等多種意象，甚至被認為有驅邪除祟的作用。

　　在中國的華中地區，菊花盛開在農曆九月，是少數秋冬還在開花的植物，詩人以「此花開盡更無花」來形容；而農曆九月更有重陽節的敬老節日，加上九月九有飲用菊花酒祛災祈福的習俗，因此菊花有長壽的象徵。詩人陶淵明愛菊，更讓菊花得了「花之隱士」的雅號。

◎ 規格：正方形	◎ 尺寸：W152 × H152mm	◎ 片數：二片
◎ 紋樣構成：組合紋樣	◎ 製法：浮凸瓷磚	◎ 施釉方式：釉下彩

◎ 賞析：菊花花形飽滿，數不清的細小花瓣層層堆疊有「萬壽無疆」的象徵。

花卉類

◎規格：正方形	◎尺寸：W152 × H152mm	◎片數：單片
◎紋樣構成：單獨紋樣	◎製法：浮凸瓷磚	◎施釉方式：釉下彩

◎賞析：菊花與梅、蘭、竹並稱為「花中四君子」，經常被用來借物喻志。

◎規格：正方形	◎尺寸：W152 × H152mm	◎片數：單片
◎紋樣構成：單獨紋樣	◎製法：浮凸瓷磚	◎施釉方式：釉下彩

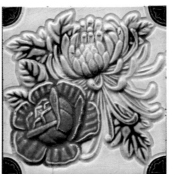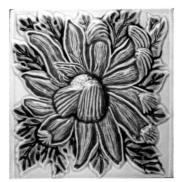

◎賞析：菊花與牡丹是常見的吉祥花卉組合，牡丹代表富貴，菊花代表長壽。

其他花卉紋樣

　　除了上述幾種常見且熟悉的花卉紋樣之外，因為生產國不同等原因，在台灣老花磚中還有一些比較少見的花卉紋樣，統一歸整為一類介紹。其中包括鬱金香、罌粟花、鳶尾花、水仙、櫻花、梅花、康乃馨等花種，以及花環、花圈等特殊的設計。

◎ 規格：正方形	◎ 尺寸：W152 × H152mm	◎ 片數：單片
◎ 紋樣構成：單獨、連續紋樣	◎ 製法：浮凸瓷磚	◎ 施釉方式：釉下彩

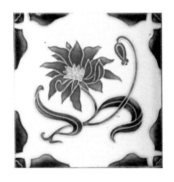 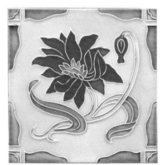 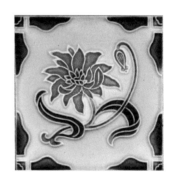

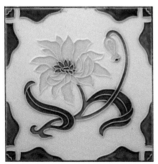 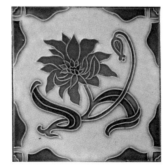 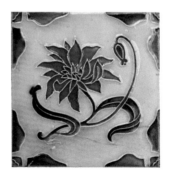

◎ 賞析：花形可能以菊花或大理花為雛形，莖葉則結合了其他植物的特徵。

花 卉 類

◎規格：正方形	◎尺寸：W152 × H152mm	◎片數：單片
◎紋樣構成：單獨、連續紋樣（右）	◎製法：浮凸瓷磚	◎施釉方式：釉下彩

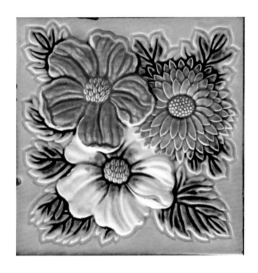
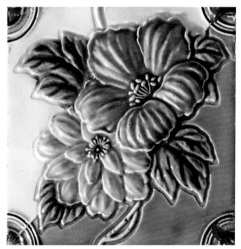

◎賞析：芍藥與菊花是中國吉祥花卉的代表，兩種花經常一起組合成「富與壽」的圖案。

◎規格：正方形	◎尺寸：W152 × H152mm	◎片數：單片
◎紋樣構成：單獨紋樣	◎製法：浮凸瓷磚	◎施釉方式：釉下彩

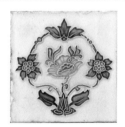
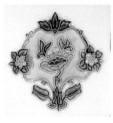
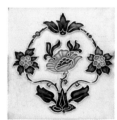
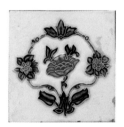
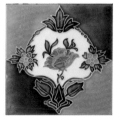

◎賞析：似玫瑰的紋樣，底下用單一花梗撐起上面的整個花環。看似爐形的圖案，帶來團聚的吉祥意涵，整體感勝過單一花朵的表現。

◎規格：正方形	◎尺寸：W152 × H152mm	◎片數：單片
◎紋樣構成：單獨紋樣	◎製法：浮凸瓷磚	◎施釉方式：釉下彩

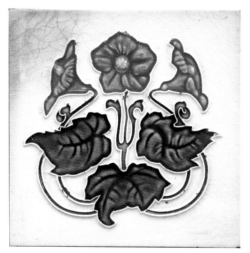

◎賞析：藤蔓類開花植物，這種紋樣既有美麗的花形可賞，還可用藤莖來塑造盤繞的效果。

◎規格：正方形	◎尺寸：W152 × H152mm	◎片數：單片
◎紋樣構成：單獨紋樣	◎製法：浮凸瓷磚	◎施釉方式：釉下彩

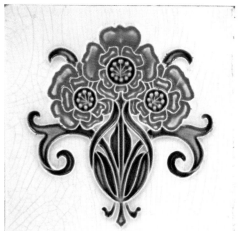

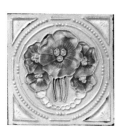

◎賞析：有些花卉紋樣的花磚並不特指某一種觀花植物，而是只取花形來營造想要的裝飾效果。

花卉類

◎規格：正方形	◎尺寸：W152 × H152mm	◎片數：單片
◎紋樣構成：單獨、連續紋樣	◎製法：浮凸瓷磚	◎施釉方式：釉下彩

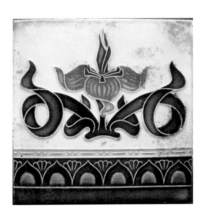

◎賞析：鳶尾花曾被視為法國王權的象徵，據傳三片捲曲的花瓣代表聖父、聖子、聖靈。

◎規格：正方形	◎尺寸：W152 × H152mm	◎片數：單片
◎紋樣構成：單獨、連續紋樣	◎製法：浮凸瓷磚	◎施釉方式：釉下彩

◎賞析：鳶尾花的中文花名是因為花瓣與鳶的尾巴相似而得名，四塊花磚拼成的大圖非常壯觀，表現出鳶尾花奔放、自由的意象。

◎規格：正方形	◎尺寸：W152 × H152mm	◎片數：單片
◎紋樣構成：單獨、連續紋樣	◎製法：浮凸瓷磚	◎施釉方式：釉下彩

◎賞析：這款花磚的主角似夾竹桃的花朵，但擁有較長的花藥，整體構圖很有清雅的美感。

花卉類

◎規格：正方形	◎尺寸：W152 × H152mm	◎片數：單片
◎紋樣構成：單獨紋樣	◎製法：浮凸瓷磚	◎施釉方式：釉下彩

◎賞析：水仙花開時散發幽香，有「凌波仙子」之稱，是春節常見的應景花卉。

◎規格：正方形	◎尺寸：W152 × H152mm	◎片數：單片
◎紋樣構成：單獨、連續紋樣	◎製法：浮凸瓷磚	◎施釉方式：釉下彩

◎賞析：蘭花被稱為「王者之香」，形象淡泊高潔，與梅、竹、菊合稱花中四君子。

◎規格：正方形	◎尺寸：W152 × H152mm	◎片數：單片
◎紋樣構成：單獨紋樣	◎製法：浮凸瓷磚	◎施釉方式：釉下彩

 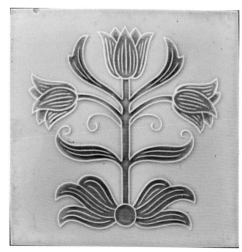

◎賞析：鬱金香是多年生草本植物，花形簡單加上辨識度高，因此成為常見的創作素材。

◎規格：正方形	◎尺寸：W152 × H152mm	◎片數：單片
◎紋樣構成：單獨紋樣	◎製法：浮凸瓷磚	◎施釉方式：釉下彩

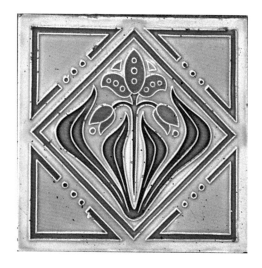 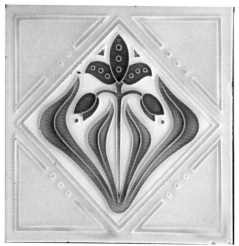

◎賞析：紋樣一樣的鬱金香花磚，一塊是深浮瓷，另一塊是平浮瓷。

花卉類

◎規格：正方形	◎尺寸：W152 × H152mm	◎片數：單片
◎紋樣構成：單獨紋樣	◎製法：浮凸瓷磚	◎施釉方式：釉下彩

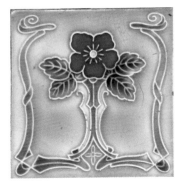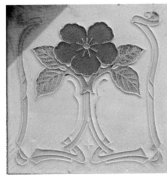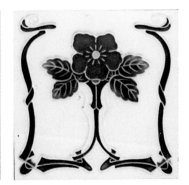

◎賞析：簡單造型的單朵花要靠其他裝飾來填充，既能平衡畫面又能作為主紋樣的映襯。

◎規格：正方形	◎尺寸：W152 × H152mm	◎片數：單片
◎紋樣構成：單獨、連續紋樣	◎製法．浮凸瓷磚	◎施釉方式：釉下彩

◎賞析：這款花磚是典型的連續紋樣，需要以同一組花紋規律排列才能彰顯其裝飾價值。

| ◎ 規格：正方形 | ◎ 尺寸：W152 × H152mm | ◎ 片數：單片 |
| ◎ 紋樣構成：單獨紋樣 | ◎ 製法：浮凸瓷磚 | ◎ 施釉方式：釉下彩 |

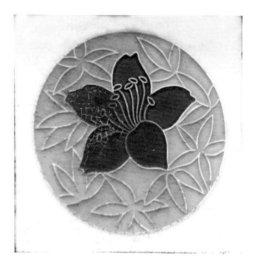 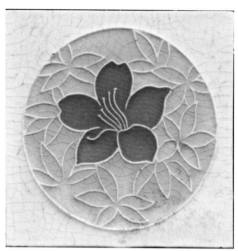

◎ 賞析：五瓣櫻花是最為人熟知的紋樣，也最能代表櫻花在日本兼具美與德的地位。

| ◎ 規格：正方形 | ◎ 尺寸：W152 × H152mm | ◎ 片數：單片 |
| ◎ 紋樣構成：單獨紋樣 | ◎ 製法：浮凸瓷磚 | ◎ 施釉方式：釉下彩 |

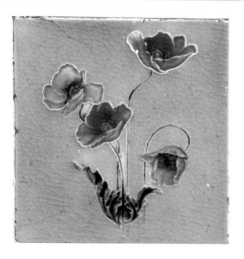 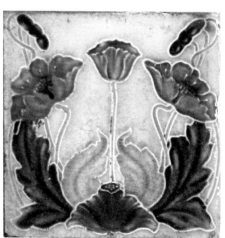

◎ 賞析：罕見的罌粟花花磚，是來自英國的高級花磚。罌粟花大而豔麗，兩款花磚都很好地表現出罌粟花的柔弱嬌美。

花 卉 類

◎規格：正方形	◎尺寸：W152 × H152mm	◎片數：單片
◎紋樣構成：單獨、組合紋樣	◎製法：浮凸瓷磚	◎施釉方式：釉下彩

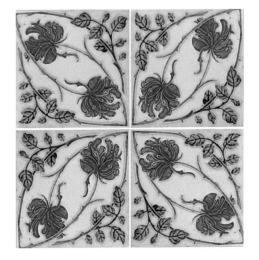

◎賞析：這款花磚有兩種顏色，以四塊為一組拼貼，向心及離心的兩種拼法會呈現不同的圖形。

◎規格：正方形	◎尺寸：W152 × H152mm	◎片數：單片
◎紋樣構成：單獨紋樣	◎製法：浮凸瓷磚	◎施釉方式：釉下彩

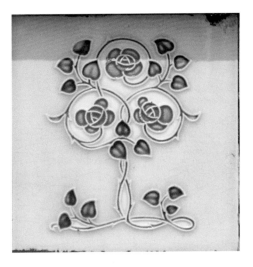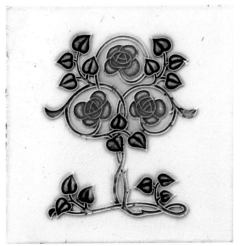

◎賞析：以薔薇為雛形設計的紋樣，盤繞的枝葉就像為整個畫面注入了生命力。

◎規格：正方形	◎尺寸：W152 × H152mm	◎片數：單片
◎紋樣構成：單獨紋樣	◎製法：浮凸瓷磚	◎施釉方式：釉下彩

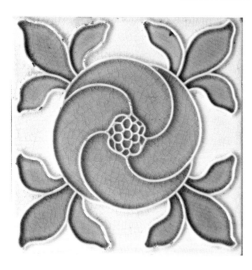

◎賞析：把花形簡化及抽象化後，更好搭配其他素材使用。

◎規格：正方形	◎尺寸：W152 × H152mm	◎片數：單片
◎紋樣構成：單獨紋樣	◎製法：浮凸瓷磚	◎施釉方式：釉下彩

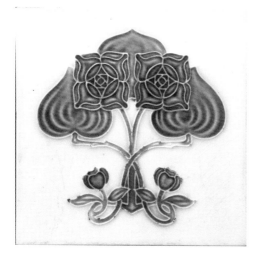
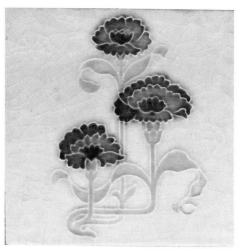

◎賞析：花卉紋樣有時會「截長補短」，不拘泥於實物形象，這兩款花磚形似玫瑰及康乃馨。

花 卉 類

◎規格：正方形	◎尺寸：W152 × H152mm	◎片數：單片
◎紋樣構成：單獨紋樣	◎製法：浮凸瓷磚	◎施釉方式：釉下彩

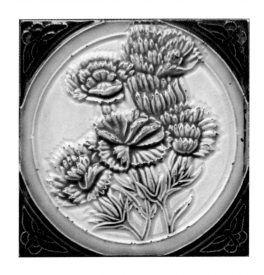

◎賞析：與上頁同為康乃馨為主題的花磚，但走寫實風格，辨識度相當高。

◎規格：正方形	◎尺寸：W152 × H152mm	◎片數：單片
◎紋樣構成：單獨紋樣	◎製法：浮凸瓷磚	◎施釉方式：釉下彩

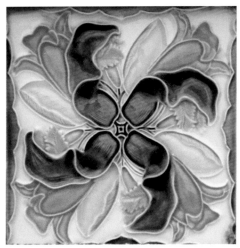

◎賞析：這片花磚的圖像看似擬真，其實葉片與花朵都偏向幾何式的抽象設計。

◎規格：正方形	◎尺寸：W152 × H152mm	◎片數：單片
◎紋樣構成：單獨、連續紋樣	◎製法：浮凸瓷磚	◎施釉方式：釉下彩

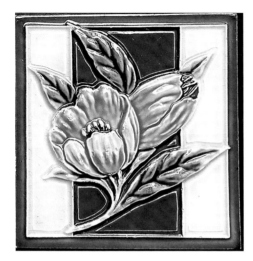 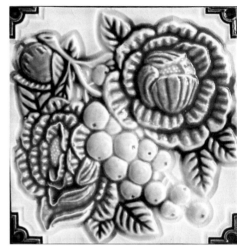

◎賞析：這兩片花磚也是寫實畫風，但較難確切指出花種的類型。

◎規格：正方形	◎尺寸：W152 × H152mm	◎片數：單片
◎紋樣構成：單獨紋樣	◎製法：浮凸瓷磚	◎施釉方式：釉下彩

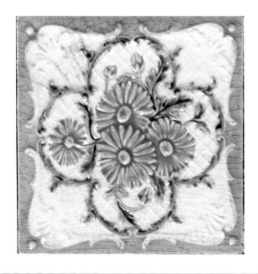 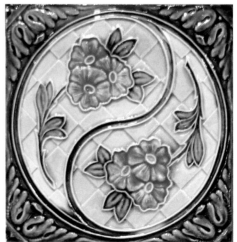

◎賞析：小雛菊與粉色是最速配的組合，清雅怡人就像春風拂面而過。

花卉類

◎規格：正方形	◎尺寸：W152 × H152mm	◎片數：四片
◎紋樣構成：組合紋樣	◎製法：浮凸瓷磚	◎施釉方式：釉下彩

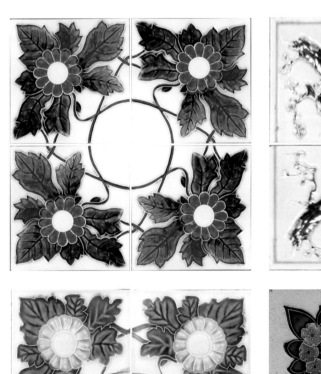

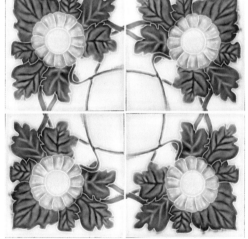

◎賞析：這四款紋樣不同的花磚都是四塊為一組，以這個基本單位組合成一個完整圖形。其中梅花的浮凸工法，特別強調了花與樹幹。

◎規格：正方形	◎尺寸：W152 × H152mm	◎片數：單片
◎紋樣構成：單獨紋樣	◎製法：浮凸瓷磚	◎施釉方式：釉下彩

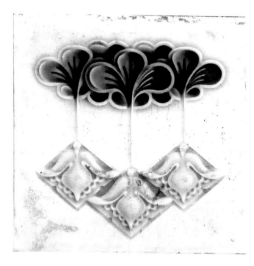

◎賞析：似花又非花，非常抽象的一款紋樣，有水晶透亮的質感。

◎規格：正方形	◎尺寸：W152 × H152mm	◎片數：單片
◎紋樣構成：單獨、連續紋樣	◎製法：浮凸瓷磚	◎施釉方式：釉下彩

◎賞析：左圖可能是以牽牛花為雛形，有各種不同花色；右圖是抽象的花卉紋樣。

花卉類

◎規格：正方形	◎尺寸：W152 × H152mm	◎片數：單片
◎紋樣構成：單獨、連續紋樣	◎製法：浮凸瓷磚	◎施釉方式：釉下彩

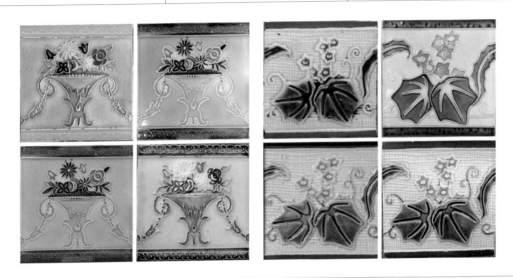

◎賞析：花團錦簇的歐式盆花，有別於傳統的花籃造型。右邊似瓜果花葉紋樣，用色上輕下重。

◎規格·正方形	◎尺寸：W152 × H152mm	◎片數：單片
◎紋樣構成：單獨、連續紋樣	◎製法：浮凸瓷磚	◎施釉方式：釉下彩

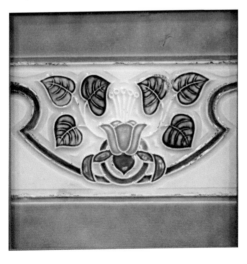

◎賞析：這種類型的花卉紋樣，是取常見的幾種植物特徵組合而成。

◎規格：正方形	◎尺寸：W152 × H152mm	◎片數：單片
◎紋樣構成：單獨、連續紋樣	◎製法：浮凸瓷磚	◎施釉方式：釉下彩

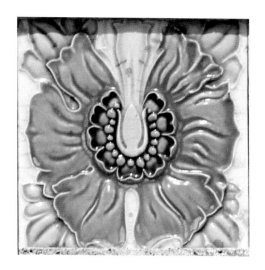 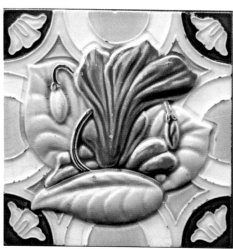

◎賞析：更加抽象的紋樣，右邊花磚要四塊一組拼貼，邊角的圖案才會完整。

◎規格：正方形	◎尺寸：W152 × H152mm	◎片數：單片
◎紋樣構成：單獨紋樣	◎製法：浮凸瓷磚	◎施釉方式：釉下彩

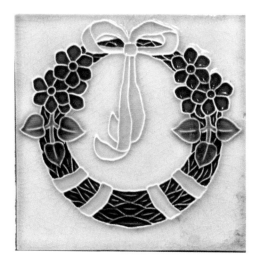 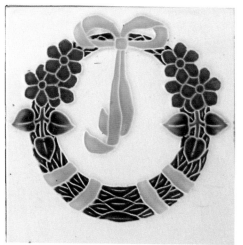

◎賞析：這種草編垂帶花圈的紋樣，原始設計應源自西方國家，後由日本窯廠仿製。

花卉類

◎規格：正方形	◎尺寸：W152 × H152mm	◎片數：單片
◎紋樣構成：單獨、連續紋樣	◎製法：浮凸瓷磚	◎施釉方式：釉下彩

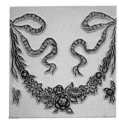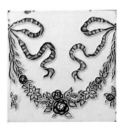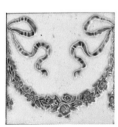

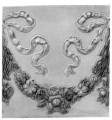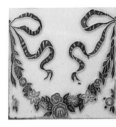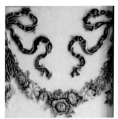

◎賞析：由玫瑰等各色花草串成的垂帶狀裝飾。

◎規格：正方形	◎尺寸：W152 × H152mm	◎片數：單片
◎紋樣構成：單獨、連續紋樣	◎製法：浮凸瓷磚	◎施釉方式：釉下彩

◎賞析：以聖誕花圈為設計原型的花磚紋樣，兩側配有天鵝，一看就有「舶來品」的味道。

◎規格：正方形	◎尺寸：W152 × H152mm	◎片數：單片
◎紋樣構成：單獨紋樣	◎製法：浮凸瓷磚	◎施釉方式：釉下彩

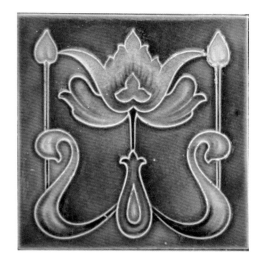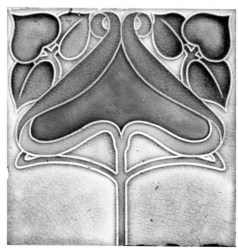

◎賞析：這兩款花磚的配色都極其出色，將圖像符號化的紋樣更簡潔有力。

◎規格：正方形	◎尺寸：W152 × H152mm	◎片數：四片
◎紋樣構成：組合紋樣	◎製法：型版瓷磚	◎施釉方式：釉下彩

◎賞析：民國型版瓷磚，整株梅花因為噴釉彩的工法而呈現渲染的效果。

花 卉 類

花籃與盆花

　　這種類型的花磚紋樣，都帶有富貴花開、招祥納福的作用，因此使用的都是傳統的吉祥花卉，基本組合常為牡丹、蓮、菊。在花器的選擇上，也絲毫不馬虎，不管是藤器、竹器或陶瓷，除了用色講究，有些也會加上吉祥紋樣或討喜的文字。

◎規格：正方形	◎尺寸：W152 × H152mm	◎片數：單片
◎紋樣構成：單獨紋樣	◎製法：浮凸瓷磚	◎施釉方式：釉下彩

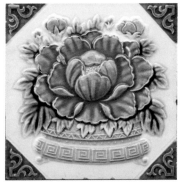
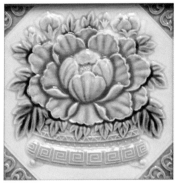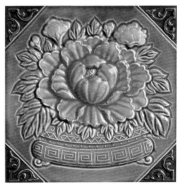

◎賞析：花形碩大的牡丹花「獨占鰲頭」，是主要的視覺焦點，花色則以紅色系為主。

◎規格：正方形	◎尺寸：W152 × H152mm	◎片數：單片
◎紋樣構成：單獨紋樣	◎製法：浮凸瓷磚	◎施釉方式：釉下彩

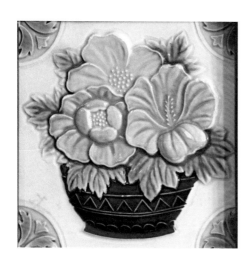

◎賞析：有如雕刻般的深浮紋，將花瓣及葉片刻畫入微，三朵花的花形都不一樣。

◎規格：正方形	◎尺寸：W152 × H152mm	◎片數：單片
◎紋樣構成：單獨紋樣	◎製法：浮凸瓷磚	◎施釉方式：釉下彩

◎賞析：高花籃能裝的花當然也變多了，形形色色的花爭奇鬥妍，份外熱鬧。

花卉類

◎規格：正方形	◎尺寸：W152 × H152mm	◎片數：單片
◎紋樣構成：單獨紋樣	◎製法：浮凸瓷磚	◎施釉方式：釉下彩

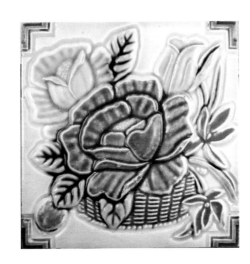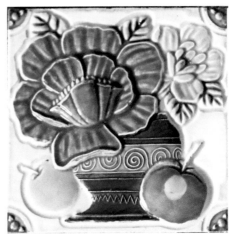

◎賞析：這兩款紋樣的花磚都不是以單獨裝飾來設計，而是以四塊一組拼貼。

◎規格：正方形	◎尺寸：W152 × H152mm	◎片數：單片
◎紋樣構成：單獨紋樣	◎製法：型版瓷磚	◎施釉方式：釉下彩

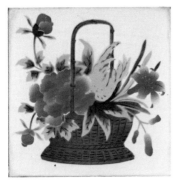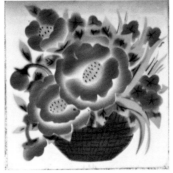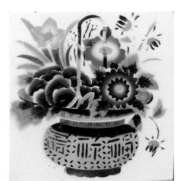

◎賞析：牡丹、佛手、水仙、百合的配置滿滿地裝了一籃，充滿了喜慶的年節味道。

花 卉 類

◎規格：正方形	◎尺寸：W152 × H152mm	◎片數：四片
◎紋樣構成：組合紋樣	◎製法：型版瓷磚	◎施釉方式：釉下彩

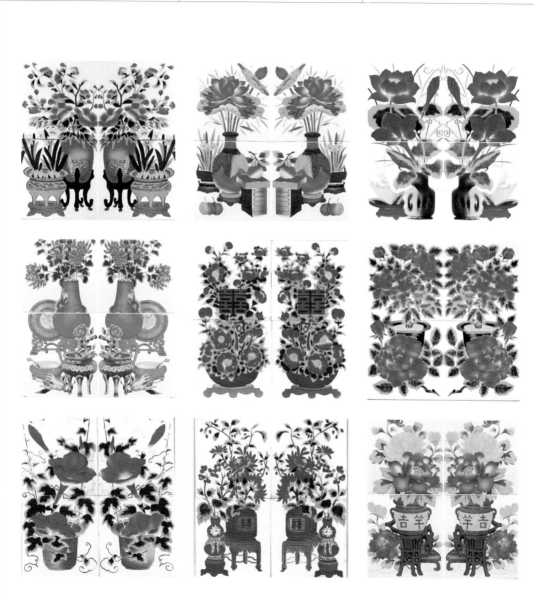

◎賞析：各色花、各式盆器及各種祝願，濃墨重彩的民國花磚似乎比實物更具有富貴氣了。

花 卉 類

◎ 規格：正方形	◎ 尺寸：W152 × H152mm	◎ 片數：二片、多片
◎ 紋樣構成：組合紋樣	◎ 製法：手繪瓷磚	◎ 施釉方式：釉上彩

◎ 賞析：這類瓶花題材統稱「歲朝清供」，是年節的應景供品，主要用意在祈求來年平安順遂。

◎ 規格：正方形	◎ 尺寸：W152 × H152mm	◎ 片數：六片、八片
◎ 紋樣構成：組合紋樣	◎ 製法：手繪瓷磚	◎ 施釉方式：釉上彩

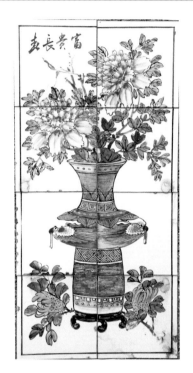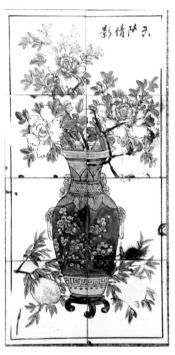

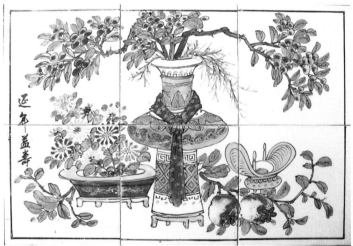

◎ 賞析：手繪花磚另闢蹊徑，需要精湛的國畫底子才能在同樣的題裁中「同中求異」。

花 卉 類

◎規格：正方形	◎尺寸：W152 × H152mm	◎片數：四片、十六片
◎紋樣構成：組合紋樣	◎製法：手繪瓷磚	◎施釉方式：釉上彩

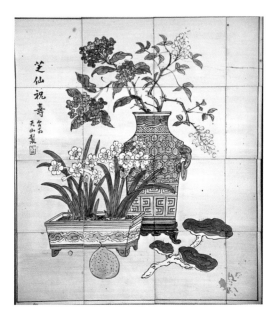

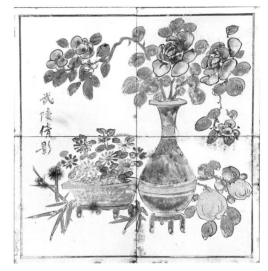
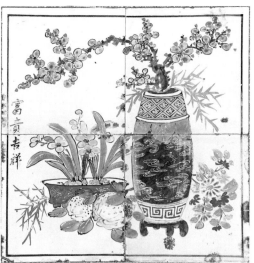

◎賞析：靈芝、牡丹、菊花、梅花、水仙等盆花題裁的手繪花磚，一般都裝飾在宮廟或民宅的廳堂。

幾何花卉類

　　本書中，花卉紋樣基本上以花種分類，然此處將幾何性質較強者列出獨立討論。這些花磚的共通特色為：1. 具有幾何邊緣，可上下左右無限連續；2. 畫面中花朵占比小、外框面積大；3. 幾何意義大於花種，或花僅為抽象圖樣。

　　幾何與花卉的組合，有時花種辨識度很高。以下依照前面排序方式大致標出，以利讀者查找。

◎ 規格：正方形	◎ 尺寸：W152 × H152mm	◎ 片數：單片
◎ 紋樣構成：單獨、連續紋樣	◎ 製法：浮凸瓷磚	◎ 施釉方式：釉下彩

◎ 賞析：以玫瑰為中心的幾何花磚。四角具有幾何特性，可拼接出特定圖形，而中央擬真的花朵具有方向性，可朝上、下、左、右四個方向，增加拼貼的複雜度。

花 卉 類

◎ 規格：正方形	◎ 尺寸：W152 × H152mm	◎ 片數：單片
◎ 紋樣構成：單獨、連續紋樣	◎ 製法：浮凸瓷磚	◎ 施釉方式：釉下彩

 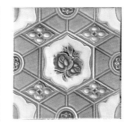 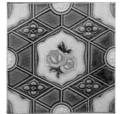

◎ 規格：正方形	◎ 尺寸：W152 × H152mm	◎ 片數：單片
◎ 紋樣構成：單獨、連續紋樣	◎ 製法：浮凸瓷磚	◎ 施釉方式：釉下彩

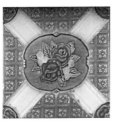 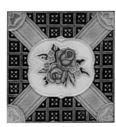 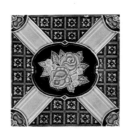

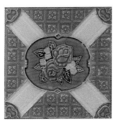 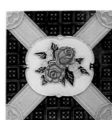

◎規格：正方形	◎尺寸：W152 × H152mm	◎片數：單片
◎紋樣構成：單獨、連續紋樣	◎製法：浮凸瓷磚	◎施釉方式：釉下彩

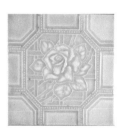

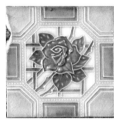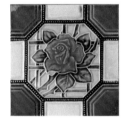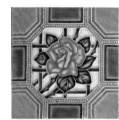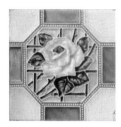

◎規格：正方形	◎尺寸：W152 × H152mm	◎片數：單片
◎紋樣構成：單獨、連續紋樣	◎製法：浮凸瓷磚	◎施釉方式：釉下彩

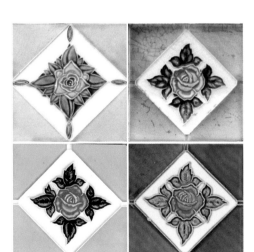

花卉類

◎規格：正方形	◎尺寸：W152 × H152mm	◎片數：單片
◎紋樣構成：單獨、連續紋樣	◎製法：浮凸瓷磚	◎施釉方式：釉下彩

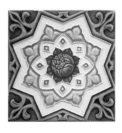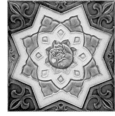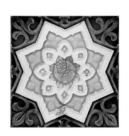

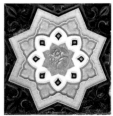

◎規格：正方形	◎尺寸：W152 × H152mm	◎片數：單片
◎紋樣構成：單獨、連續紋樣	◎製法：浮凸瓷磚	◎施釉方式：釉下彩

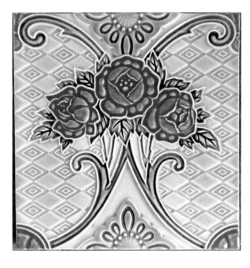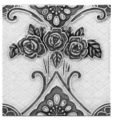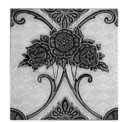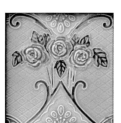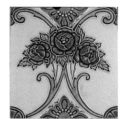

◎規格：正方形	◎尺寸：W152 × H152mm	◎片數：單片
◎紋樣構成：單獨、連續紋樣	◎製法：浮凸瓷磚	◎施釉方式：釉下彩

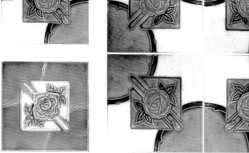
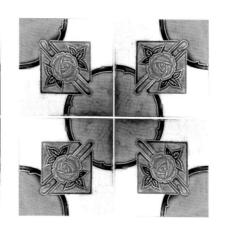

◎規格：正方形	◎尺寸：W152 × H152mm	◎片數：單片
◎紋樣構成：單獨、連續紋樣	◎製法：浮凸瓷磚	◎施釉方式：釉下彩

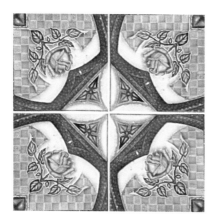
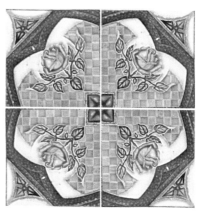

花 卉 類

◎規格：正方形	◎尺寸：W152 × H152mm	◎片數：單片
◎紋樣構成：單獨、連續紋樣	◎製法：浮凸瓷磚	◎施釉方式：釉下彩

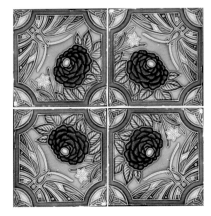
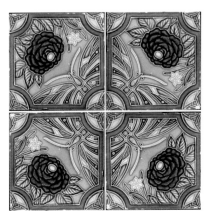

◎規格：正方形	◎尺寸：W152 × H152mm	◎片數：單片
◎紋樣構成：單獨、連續紋樣	◎製法：浮凸瓷磚	◎施釉方式：釉下彩

◎規格：正方形	◎尺寸：W152 × H152mm	◎片數：單片
◎紋樣構成：單獨、連續紋樣	◎製法：浮凸瓷磚	◎施釉方式：釉下彩

 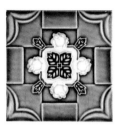

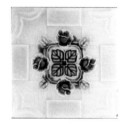 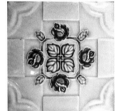 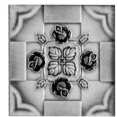 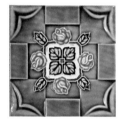

◎規格：正方形	◎尺寸：W152 × H152mm	◎片數：單片
◎紋樣構成：單獨、連續紋樣	◎製法：浮凸瓷磚	◎施釉方式：釉下彩

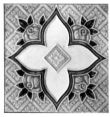 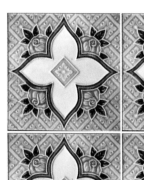

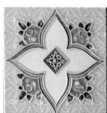 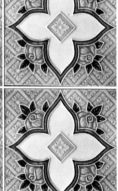

花 卉 類

◎規格：正方形	◎尺寸：W152 × H152mm	◎片數：單片
◎紋樣構成：單獨、連續紋樣	◎製法：浮凸瓷磚	◎施釉方式：釉下彩

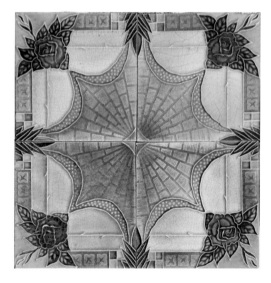
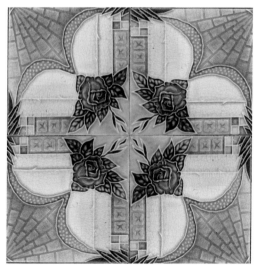

◎規格：正方形	◎尺寸：W152 × H152mm	◎片數：單片
◎紋樣構成：單獨、連續紋樣	◎製法：浮凸瓷磚	◎施釉方式：釉下彩

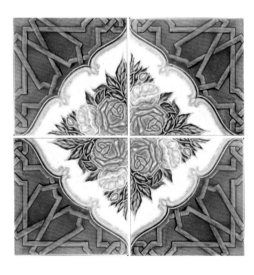

◎規格：正方形	◎尺寸：W152 × H152mm	◎片數：單片
◎紋樣構成：組合紋樣	◎製法：浮凸瓷磚	◎施釉方式：釉下彩

花 卉 類

◎ 規格：正方形	◎ 尺寸：W152 × H152mm	◎ 片數：單片、四片
◎ 紋樣構成：單獨、連續、角隅紋樣（上排）	◎ 製法：浮凸瓷磚	◎ 施釉方式：釉下彩

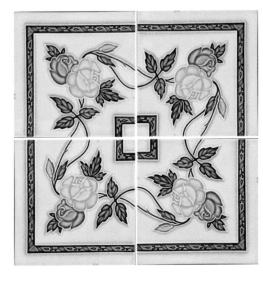

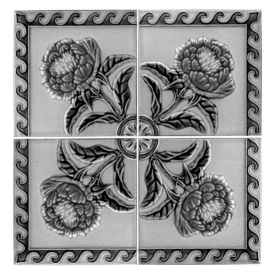

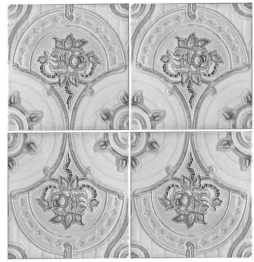

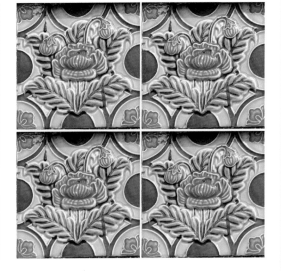

◎ 賞析：本頁左側為玫瑰，而右側的花磚以芍藥為主題。

上排兩組花磚，單片僅有兩個邊有邊框，稱為角隅紋樣。可充當大幅畫面的四個角落，或旋轉拼貼成具有外框的幾何大圖。

◎規格：正方形	◎尺寸：W152 × H152mm	◎片數：單片
◎紋樣構成：單獨、連續紋樣	◎製法：浮凸瓷磚	◎施釉方式：釉下彩

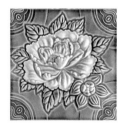

◎規格：正方形	◎尺寸：W152 × H152mm	◎片數：單片
◎紋樣構成：單獨、連續紋樣	◎製法：浮凸瓷磚	◎施釉方式：釉下彩

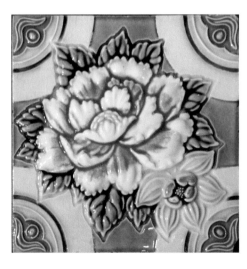

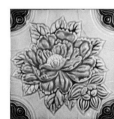

◎賞析：幾何特色強烈的花磚，通常必須四片組合才能看出中心圖樣。畫面的線條也會巧妙設計成可以無限連接。以下列出牡丹、芍藥為設計主題的幾何花磚。

花 卉 類

◎規格：正方形	◎尺寸：W152 × H152mm	◎片數：單片
◎紋樣構成：單獨、連續紋樣	◎製法：浮凸瓷磚	◎施釉方式：釉下彩

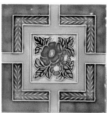

◎規格：正方形	◎尺寸：W152 × H152mm	◎片數：單片
◎紋樣構成：單獨、連續紋樣	◎製法：浮凸瓷磚	◎施釉方式：釉下彩

◎規格：正方形	◎尺寸：W152 × H152mm	◎片數：單片
◎紋樣構成：單獨、連續紋樣	◎製法：浮凸瓷磚	◎施釉方式：釉下彩

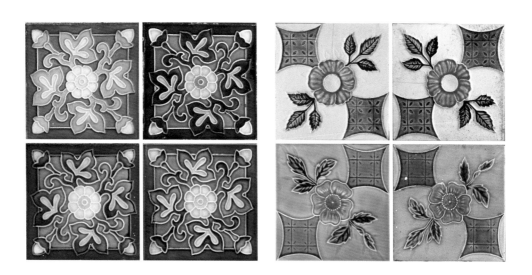

◎規格：正方形	◎尺寸：W152 × H152mm	◎片數：單片
◎紋樣構成：單獨、連續紋樣	◎製法：浮凸瓷磚	◎施釉方式：釉下彩

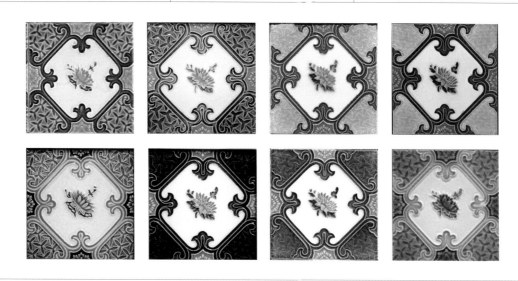

◎賞析：睡蓮為主題的花磚，中間大片留白，花朵佔比已相當小。

花卉類

◎ 規格：正方形	◎ 尺寸：W152 × H152mm	◎ 片數：單片、四片
◎ 紋樣構成：角隅、單獨紋樣（右下）	◎ 製法：浮凸瓷磚	◎ 施釉方式：釉下彩

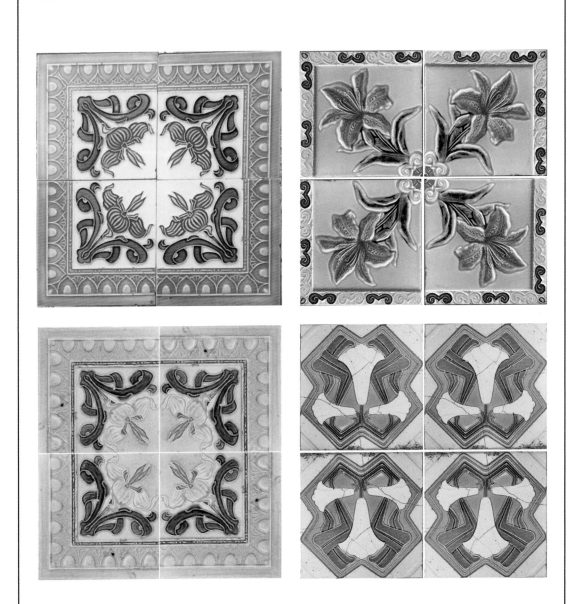

◎ 賞析：左側為兩款同樣設計的孤挺花角隅紋樣，右側則是百合花的角隅（右上）與單獨紋樣（右下）。

花 卉 類

◎ 規格：正方形	◎ 尺寸：W152 × H152mm	◎ 片數：單片
◎ 紋樣構成：單獨、連續紋樣	◎ 製法：浮凸瓷磚	◎ 施釉方式：釉下彩

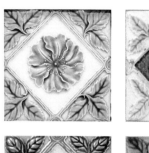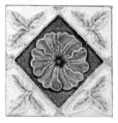

◎ 規格：正方形	◎ 尺寸：W152 × H152mm	◎ 片數：單片
◎ 紋樣構成：單獨、連續紋樣	◎ 製法：浮凸瓷磚	◎ 施釉方式：釉下彩

◎ 賞析：在本頁的花磚中，菊以符號的方式表達，視覺呈現為放射狀排列的花瓣。以下列出似菊主題的幾何花磚。

261

花 卉 類

◎規格：正方形	◎尺寸：W152 × H152mm	◎片數：單片
◎紋樣構成：單獨、連續紋樣	◎製法：浮凸瓷磚	◎施釉方式：釉下彩

◎規格：正方形	◎尺寸：W152 × H152mm	◎片數：單片
◎紋樣構成：單獨、連續紋樣	◎製法：浮凸瓷磚	◎施釉方式：釉下彩

◎ 規格：正方形	◎ 尺寸：W152 × H152mm	◎ 片數：單片
◎ 紋樣構成：單獨、連續紋樣	◎ 製法：浮凸瓷磚	◎ 施釉方式：釉下彩

◎ 規格：正方形	◎ 尺寸：W152 × H152mm	◎ 片數：單片
◎ 紋樣構成：單獨、連續紋樣	◎ 製法：浮凸瓷磚	◎ 施釉方式：釉下彩

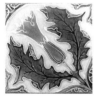

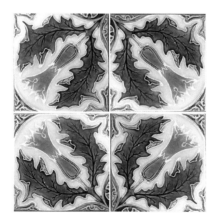
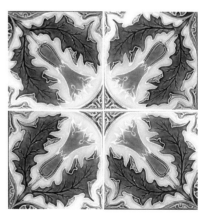

◎ 賞析：似薊的花朵與葉片，圖像有許多銳角是比較特殊的設計。

花 卉 類

◎規格：正方形	◎尺寸：W152 × H152mm	◎片數：單片
◎紋樣構成：單獨、連續紋樣	◎製法：浮凸瓷磚	◎施釉方式：釉下彩

◎賞析：似罌粟花的幾何花磚。後方有四個銅錢狀圖樣，其圓圈中心的用色，與邊緣或同或異。

◎規格：正方形	◎尺寸：W152 × H152mm	◎片數：單片
◎紋樣構成：單獨、連續紋樣	◎製法：浮凸瓷磚	◎施釉方式：釉下彩

◎賞析：康乃馨為中心的花磚設計，雖圖像較為抽象，但植物特徵表現非常明確。

花│卉│類

◎ 規格：正方形	◎ 尺寸：W152 × H152mm	◎ 片數：單片、四片
◎ 紋樣構成：單獨、連續紋樣	◎ 製法：浮凸瓷磚	◎ 施釉方式：釉下彩

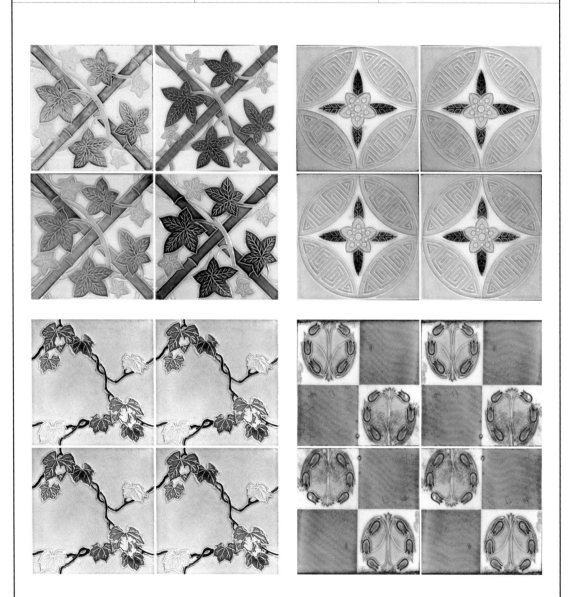

◎ 賞析：四組風格特殊的植物設計，元素似為：萬年青（左上）、櫻花（右上）、楓葉（左下）、風鈴草（右下）。

花 卉 類

◎規格：正方形	◎尺寸：W152 × H152mm	◎片數：四片
◎紋樣構成：連續紋樣	◎製法：浮凸瓷磚	◎施釉方式：釉下彩

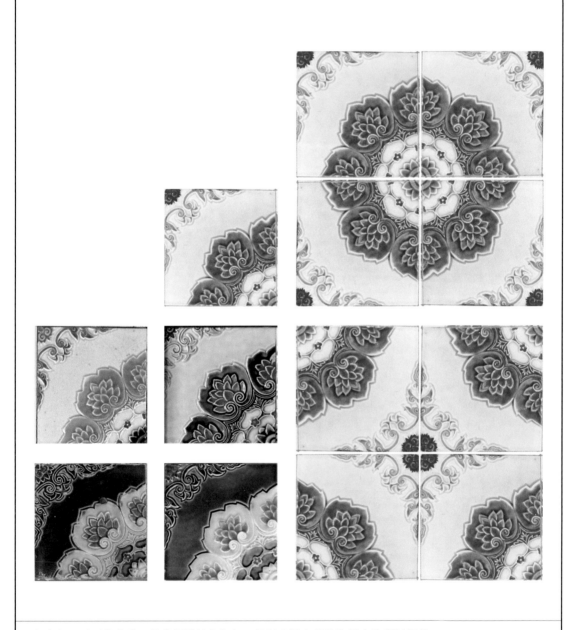

◎賞析：以下的花磚，設計相對抽象許多，但仍看得出花朵為概念的設計目的。

◎規格：正方形	◎尺寸：W152 × H152mm	◎片數：單片
◎紋樣構成：單獨、連續紋樣	◎製法：浮凸瓷磚	◎施釉方式：釉下彩

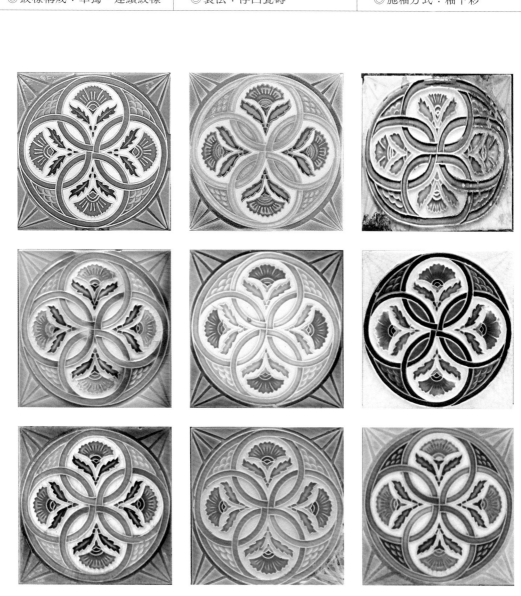

花卉類

◎規格：正方形	◎尺寸：W152 × H152mm	◎片數：單片
◎紋樣構成：單獨、連續紋樣	◎製法：浮凸瓷磚	◎施釉方式：釉下彩

◎規格：正方形	◎尺寸：W152 × H152mm	◎片數：單片
◎紋樣構成：單獨、連續紋樣	◎製法：浮凸瓷磚	◎施釉方式：釉下彩

花 卉 類

◎ 規格：正方形	◎ 尺寸：W152 × H152mm	◎ 片數：單片
◎ 紋樣構成：單獨、連續紋樣	◎ 製法：浮凸瓷磚	◎ 施釉方式：釉下彩

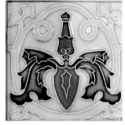
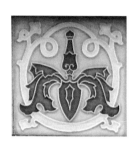
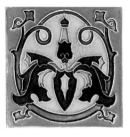
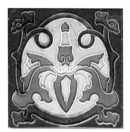

◎ 規格：正方形	◎ 尺寸：W152 × H152mm	◎ 片數：單片
◎ 紋樣構成：單獨、連續紋樣	◎ 製法：浮凸瓷磚	◎ 施釉方式：釉下彩

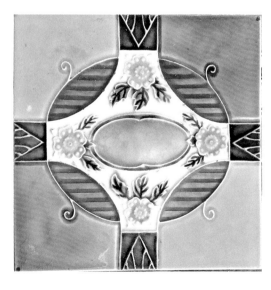

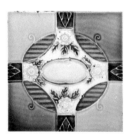

花 卉 類

◎規格：正方形	◎尺寸：W152 × H152mm	◎片數：單片
◎紋樣構成：單獨、連續紋樣	◎製法：浮凸瓷磚	◎施釉方式：釉下彩

◎規格：正方形	◎尺寸：W152 × H152mm	◎片數：單片
◎紋樣構成：單獨、連續紋樣	◎製法：浮凸瓷磚	◎施釉方式：釉下彩

◎規格：正方形	◎尺寸：W152 × H152mm	◎片數：單片
◎紋樣構成：單獨、連續紋樣	◎製法：浮凸瓷磚	◎施釉方式：釉下彩

◎規格：正方形	◎尺寸：W152 × H152mm	◎片數：單片
◎紋樣構成：單獨、連續紋樣	◎製法：浮凸瓷磚	◎施釉方式：釉下彩

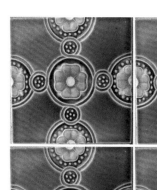

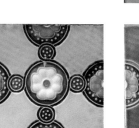
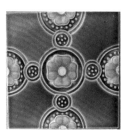
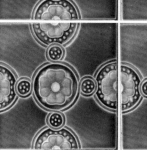

花 卉 類

◎規格：正方形	◎尺寸：W152 × H152mm	◎片數：單片
◎紋樣構成：單獨、連續紋樣	◎製法：浮凸瓷磚	◎施釉方式：釉下彩

花 卉 類

◎ 規格：正方形	◎ 尺寸：W152 × H152mm	◎ 片數：單片
◎ 紋樣構成：單獨、連續紋樣	◎ 製法：浮凸瓷磚	◎ 施釉方式：釉下彩

花卉類

◎規格：正方形	◎尺寸：W152 × H152mm	◎片數：單片
◎紋樣構成：單獨、連續紋樣	◎製法：浮凸瓷磚	◎施釉方式：釉下彩

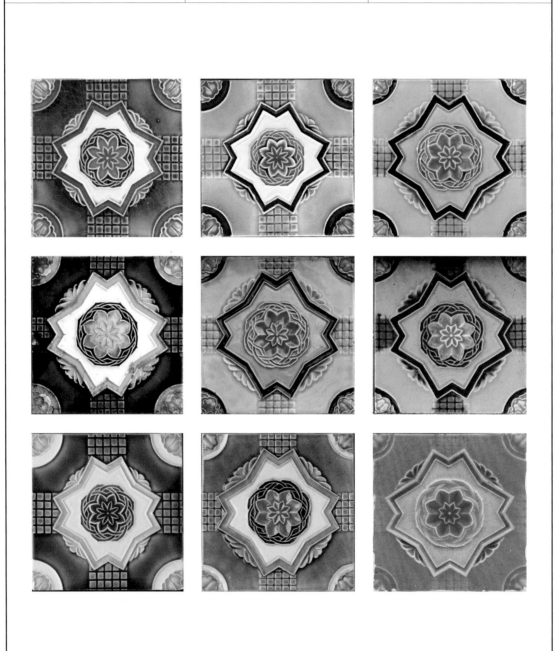

◎規格：正方形	◎尺寸：W152 × H152mm	◎片數：單片
◎紋樣構成：單獨、連續紋樣	◎製法：浮凸瓷磚	◎施釉方式：釉下彩

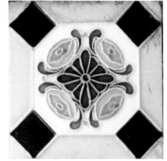
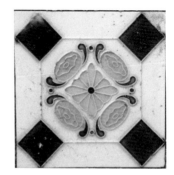

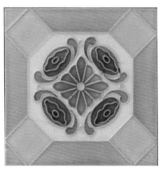
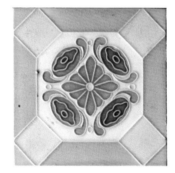

花卉類

◎規格：正方形	◎尺寸：W152 × H152mm	◎片數：單片
◎紋樣構成：單獨、連續紋樣	◎製法：浮凸瓷磚	◎施釉方式：釉下彩

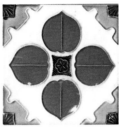
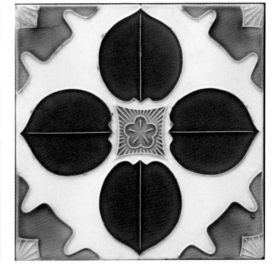
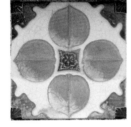

◎規格：正方形	◎尺寸：W152 × H152mm	◎片數：單片
◎紋樣構成：單獨、連續紋樣	◎製法：浮凸瓷磚	◎施釉方式：釉下彩

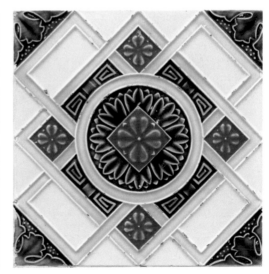

花│卉│類

◎規格：正方形	◎尺寸：W152 × H152mm	◎片數：單片
◎紋樣構成：單獨、連續紋樣	◎製法：浮凸瓷磚	◎施釉方式：釉下彩

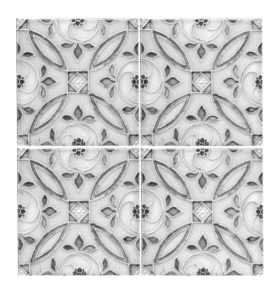

◎規格：正方形	◎尺寸：W152 × H152mm	◎片數：單片
◎紋樣構成：單獨、連續紋樣	◎製法：浮凸瓷磚	◎施釉方式：釉下彩

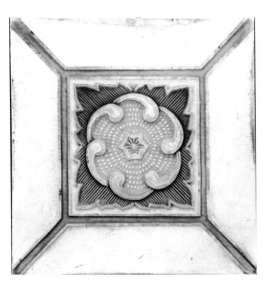

花 卉 類

◎規格：正方形	◎尺寸：W152 × H152mm	◎片數：單片
◎紋樣構成：單獨、連續紋樣	◎製法：浮凸瓷磚	◎施釉方式：釉下彩

◎規格：正方形	◎尺寸：W152 × H152mm	◎片數：單片
◎紋樣構成：單獨、連續紋樣	◎製法：浮凸瓷磚	◎施釉方式：釉下彩

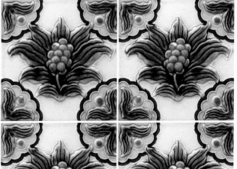

 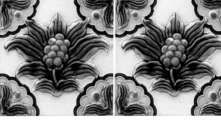

◎規格：正方形	◎尺寸：W152 × H152mm	◎片數：單片
◎紋樣構成：單獨、連續紋樣	◎製法：浮凸瓷磚	◎施釉方式：釉下彩

◎規格：正方形	◎尺寸：W152 × H152mm	◎片數：單片
◎紋樣構成：單獨、連續紋樣	◎製法：浮凸瓷磚	◎施釉方式：釉下彩

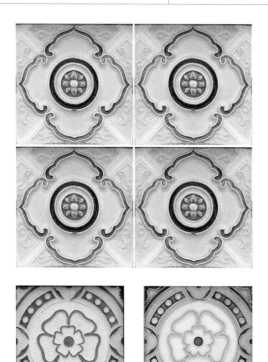

花 卉 類

◎規格：正方形	◎尺寸：W152 × H152mm	◎片數：單片
◎紋樣構成：單獨、連續紋樣	◎製法：浮凸瓷磚	◎施釉方式：釉下彩

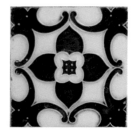

◎規格：正方形	◎尺寸：W152 × H152mm	◎片數：單片
◎紋樣構成：單獨、連續紋樣	◎製法：浮凸瓷磚	◎施釉方式：釉下彩

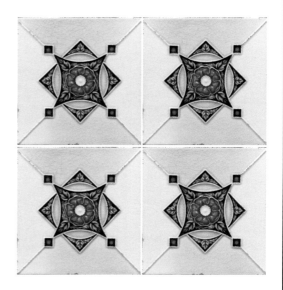

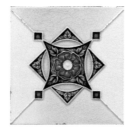

◎規格：長方形	◎尺寸：W152 × H75mm	◎片數：單片
◎紋樣構成：連續紋樣	◎製法：浮凸瓷磚	◎施釉方式：釉下彩

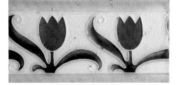 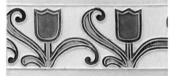

◎規格：正方形	◎尺寸：W152 × H152mm	◎片數：單片
◎紋樣構成：連續紋樣	◎製法：浮凸瓷磚	◎施釉方式：釉下彩

花 卉 類

◎規格：正方形	◎尺寸：W152 × H152mm	◎片數：單片、四片
◎紋樣構成：單獨、連續紋樣	◎製法：浮凸瓷磚	◎施釉方式：釉下彩

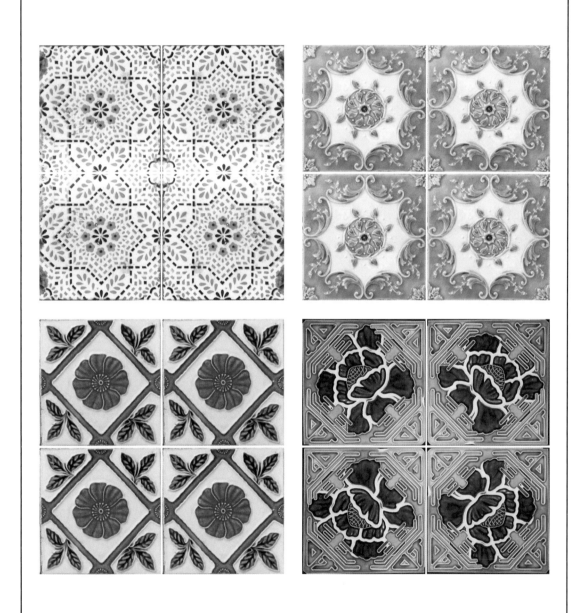

◎規格：正方形	◎尺寸：W75 × H75mm、W152 × H152mm（左下）	◎片數：四片
◎紋樣構成：角隅紋樣	◎製法：浮凸瓷磚	◎施釉方式：釉下彩

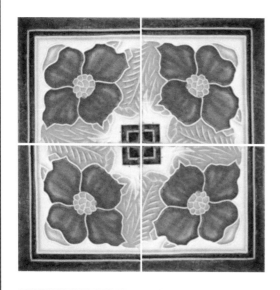 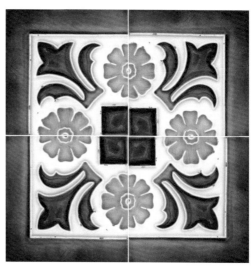

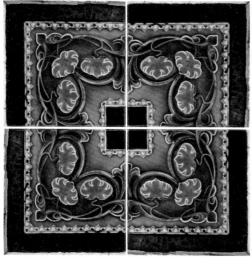 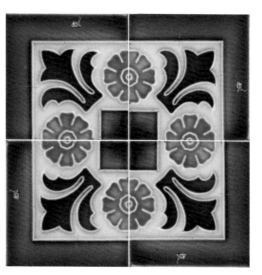

花 卉 類

◎規格：正方形	◎尺寸：W152 × H152mm	◎片數：單片、四片
◎紋樣構成：角隅紋樣	◎製法：浮凸瓷磚	◎施釉方式：釉下彩

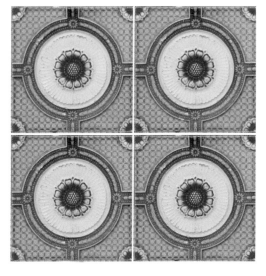

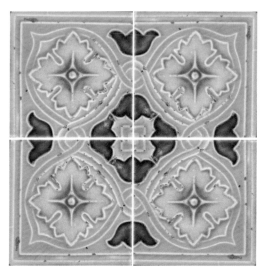

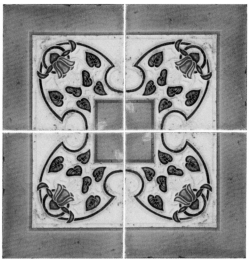

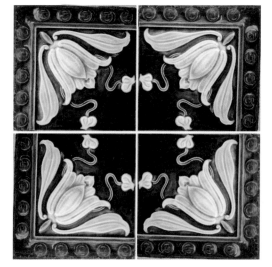

瓜果類

　　以各種植物果實為主題，常見於歷代的裝飾手法中，包括模印、泥塑、雕刻、彩繪等多種不同的表現方式。在台灣傳統的建築裝飾中，也喜歡使用「瓜果」紋樣。可食用的瓜果類紋樣，通常會搭配藤蔓來呈現，代表民生豐裕、物產富饒，或是綿延不絕、子孫昌盛等吉祥寓意。常用的瓜果組合一脈相傳，從明清沿襲到現在，比如佛手柑、桃子、石榴組成的「福壽子三多」，寓意多福、多壽、多子。葡萄、金瓜、葫蘆、枇杷、柿子、桃、李、金桔，以及香蕉、鳳梨、橘子等組合，則取諧音或多子的特性，或因為神話典故，而被賦予祝福、祈祥、招好運等意涵，比如香蕉的「招來」、鳳梨的「旺來」、橘子的「吉利」、柿子的「事事如意」，以及桃子的「增壽」等。有時瓜果類也會搭配花籃、果盤、花瓶等器物，或是祥禽瑞獸一起構圖，比如桃子與蝙蝠的組合代表「福壽雙全」。

瓜　果　類

桃

　　桃子是薔薇科李屬的一種植物，被視為延年益壽的神仙之果。相傳西王母的蟠桃園三千年結果一次，吃了可以長生不老；麻姑獻壽所贈的仙桃，也有延年益壽的作用。

◎規格：正方形	◎尺寸：W152 × H152mm	◎片數：單片
◎紋樣構成：單獨紋樣	◎製法：浮凸瓷磚	◎施釉方式：釉下彩

◎賞析：壽桃代表長壽，蝙蝠之「蝠」諧音「福」，帶有福壽雙全的良好祝願。

◎規格：正方形	◎尺寸：W152 × H152mm	◎片數：單片
◎紋樣構成：單獨紋樣	◎製法：浮凸瓷磚	◎施釉方式：釉下彩

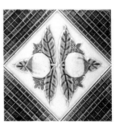

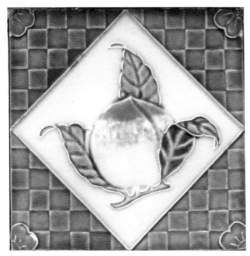

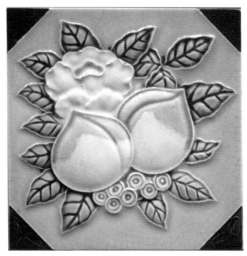

◎賞析：中心紋樣是完整的圖案，邊角則可以多片拼成一個幾何圖形的區塊，可以無限延伸。

瓜果類

石榴

　　石榴果實多籽，是多子多孫的象徵，為傳統觀念的反映，有人會拿來送給新婚夫妻。果皮朱砂色，被認為有辟邪趨吉的作用，還可當紅色染料用來染布，所謂的「石榴裙」就是指大紅裙。

◎規格：正方形	◎尺寸：W152 × H152mm	◎片數：單片
◎紋樣構成：單獨紋樣	◎製法：浮凸瓷磚	◎施釉方式：釉下彩

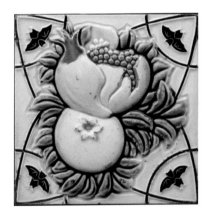 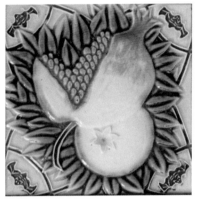

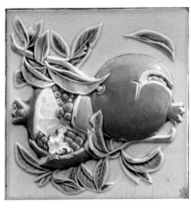 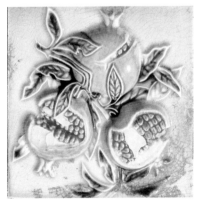

◎賞析：開裂的果實表示成熟，象徵豐饒富裕；露出許多紅色的種子代表多子多孫、生生不息。

葡萄

　　葡萄，古作蒲陶、葡桃或蒲桃，為藤本植物，可以攀緣蔓生，結果時又經常碩果纍纍，因此被賦予人丁興旺、子孫繁衍不息等吉瑞寓意。葡萄成串生長，掛滿枝頭，加上果形飽滿，代表著豐收美滿、一本萬利，自古即被視為瑞果。

◎ 規格：正方形	◎ 尺寸：W152 × H152mm	◎ 片數：單片
◎ 紋樣構成：單獨紋樣	◎ 製法：浮凸瓷磚	◎ 施釉方式：釉下彩

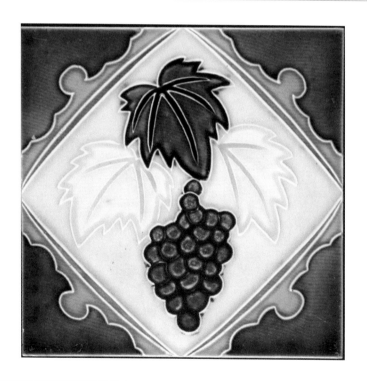

◎ 賞析：中心紋樣配置非常對稱，有漂亮的掌狀葉及垂墜的紫紅色果實，中間以淺淡的葉片區隔。不完整的菱形邊框，意味著可以連續多片重複組合。

瓜 果 類

瓜果組合

　　選用傳統帶有美好祝願的瓜果，例如代表「長壽」的桃、代表「子孫綿延」的葡萄、代表「多子多孫」的石榴、代表「平安」的蘋果、代表「吉祥多福」的佛手柑等，在台灣還有諧音「旺來」的鳳梨、皮色金黃討喜有「招財」之意的香蕉等等。

◎規格：正方形	◎尺寸：W152 × H152mm	◎片數：單片
◎紋樣構成：單獨紋樣	◎製法：浮凸瓷磚	◎施釉方式：釉下彩

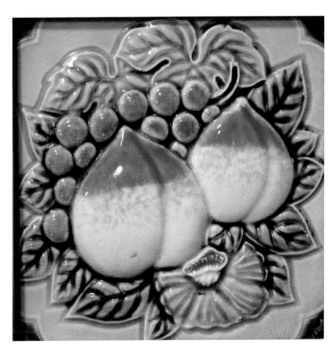

◎賞析：這三塊花磚的構圖及花果組合幾乎一模一樣，只在顏色上略有差別。四個角落的角隅圖形表示可以單片連續組合成條狀及塊狀，放大規模裝飾。

◎規格：正方形	◎尺寸：W152 × H152mm	◎片數：單片
◎紋樣構成：單獨紋樣	◎製法：浮凸瓷磚	◎施釉方式：釉下彩

 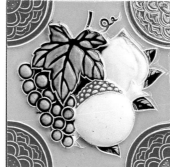 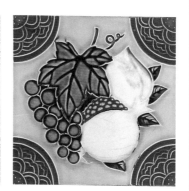

◎賞析：桃子及葡萄分別代表長壽及多子，四個角落的角隅圖案可以連續拼成一個個的圓形，於是就構成了傳統「多子多福多壽」的三重美好祝賀。

◎規格：正方形	◎尺寸：W152 × H152mm	◎片數：單片
◎紋樣構成：單獨紋樣	◎製法：浮凸瓷磚	◎施釉方式：釉下彩

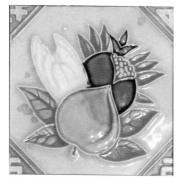 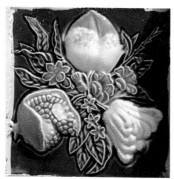 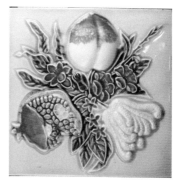

◎賞析：這裡多了一種傳統常見的瑞果：佛手柑。佛手柑有細長彎曲的果瓣，形如「佛祖之手」，而「佛」與「福」音近，因此有「抓福」之說，工藝品中通常會與桃子、石榴一起出現，被稱為「福壽子三多」。

瓜 果 類

◎規格：正方形	◎尺寸：W152 × H152mm	◎片數：單片
◎紋樣構成：單獨紋樣	◎製法：浮凸瓷磚	◎施釉方式：釉下彩

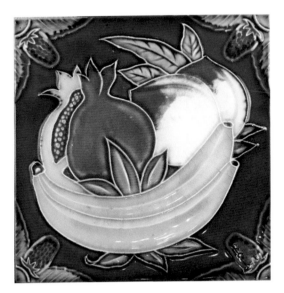

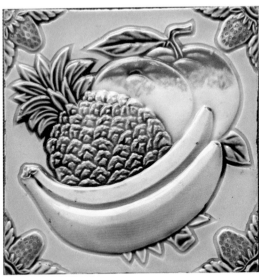

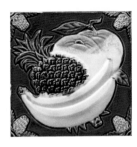

◎賞析：香蕉因金燦燦的果皮及成串長在一塊的兩個特質，也成為招財、一本萬利的象徵。角隅的草莓諧音「掃霉」，代表掃除霉運，迎來新氣象。可與台語發音「旺來」的鳳梨或象徵「多子多孫」的石榴一同出現。

◎規格：正方形	◎尺寸：W152 × H152mm	◎片數：單片
◎紋樣構成：單獨紋樣	◎製法：浮凸瓷磚	◎施釉方式：釉下彩

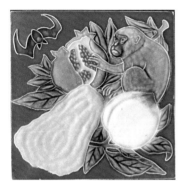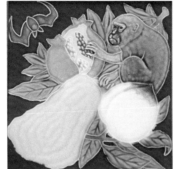

◎賞析：「猴捧桃」是雕刻常用的題材，猴與「侯」同音，代表官祿，「猴捧桃」則意味壽與祿兼得。這款花磚則是五福駢臻，包括：福（蝙蝠）、貴（官祿，猴）、壽（桃子）、安康（辟邪納祥的佛手柑）多子多孫（石榴）。

◎規格：正方形	◎尺寸：W152 × H152mm	◎片數：單片
◎紋樣構成：單獨紋樣	◎製法：浮凸瓷磚	◎施釉方式：釉下彩

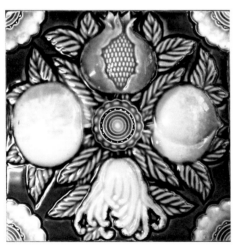

◎賞析：這款花磚由四種瓜果組合而成：石榴、桃子、蘋果及佛手柑。不完整的角隅紋樣可以用四塊同款花磚拼成一個完整的圓形。

瓜 果 類

◎規格：正方形	◎尺寸：W152 × H152mm	◎片數：單片
◎紋樣構成：單獨紋樣	◎製法：浮凸瓷磚	◎施釉方式：釉下彩

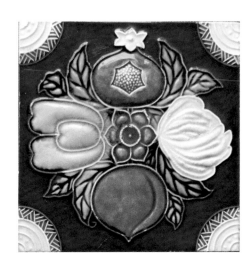 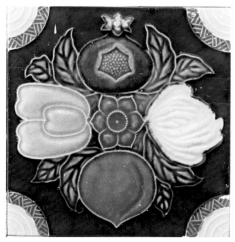

◎賞析：同樣的構圖方式一再出現，代表這類討喜的花果組合應該非常受歡迎。

◎規格：正方形	◎尺寸：W152 × H152mm	◎片數：單片
◎紋樣構成：單獨紋樣	◎製法：浮凸瓷磚	◎施釉方式：釉下彩

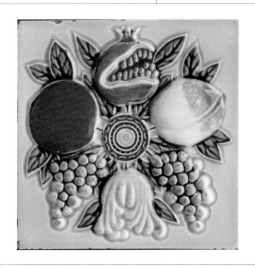 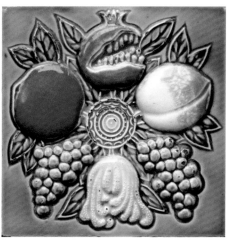

◎賞析：與前面的構圖方式一樣，但組合的水果變多了。可以留意一下，這款花磚沒有角隅紋樣，是獨立、完整的一塊花磚，更適合當單一的中心主圖使用，外面可以再搭配邊框花磚。

◎ 規格：正方形	◎ 尺寸：W152 × H152mm	◎ 片數：單片
◎ 紋樣構成：單獨紋樣	◎ 製法：浮凸瓷磚	◎ 施釉方式：釉下彩

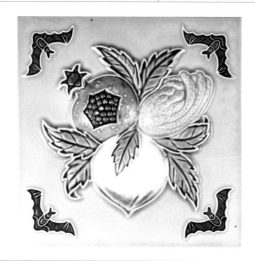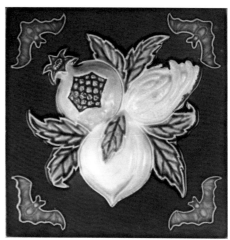

◎ 賞析：集齊了四種吉祥圖案：石榴（多子多孫）、桃子（壽）、佛手柑（安康）及四面來朝的蝙蝠（賜福）。

◎ 規格：正方形	◎ 尺寸：W152 × H152mm	◎ 片數：單片
◎ 紋樣構成：單獨紋樣	◎ 製法：浮凸瓷磚	◎ 施釉方式：釉下彩

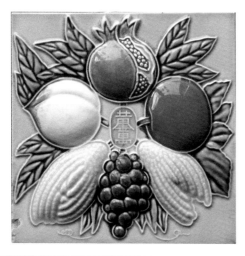

◎ 賞析：五種吉祥瓜果：石榴、桃子、佛手柑、蘋果、葡萄。非常飽滿的構圖，中間明明白白的「黃金萬兩」，充滿了富貴盈門的氣勢。

瓜 果 類

瓜果盤與瓜果籃

花籃表示祝賀的禮物，表達尊重、禮貌。將帶有吉祥寓意的「瑞果」組合成一籃或一盤，再用花、葉點綴其間，好看又能把主人家的美好祝願表達出來。

◎規格：正方形	◎尺寸：W152 × H152mm	◎片數：單片
◎紋樣構成：單獨紋樣	◎製法：浮凸瓷磚	◎施釉方式：釉下彩

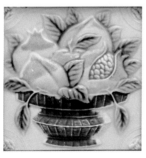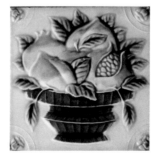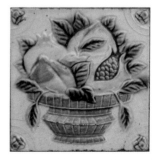

◎賞析：「大就是美」，不管使用的是古樸雅致的竹籃或現代感的高腳果盤，填裝的瓜果都必須滿滿滿，非常有台灣人愛熱鬧的味道。

瓜 果 類

◎規格：正方形	◎尺寸：W152 × H152mm	◎片數：單片
◎紋樣構成：單獨紋樣	◎製法：浮凸瓷磚	◎施釉方式：釉下彩

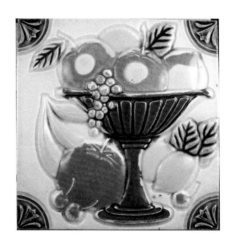

◎賞析：歐式的藍色高腳水果盤取代了傳統的竹籃子，整個風格跟著一變。角落四個不完整的角隅紋樣，與同款其他花磚可以拼成一個個代表圓滿的圓形圖案。

◎規格：正方形	◎尺寸：W152 × H152mm	◎片數：單片
◎紋樣構成：單獨紋樣	◎製法：浮凸瓷磚	◎施釉方式：釉下彩

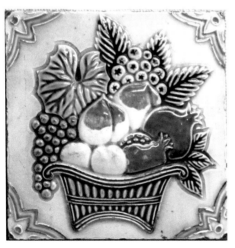

◎賞析：籃中的瓜果都是經常使用的吉祥水果，右上的水果應該是罕見的白玉蓮霧，除了帶有「好事連連」的討喜寓意外，有如玉質般的外形也讓這籃瓜果顯得更為貴氣了。

瓜 果 類

◎規格：正方形	◎尺寸：W152 × H152mm	◎片數：單片
◎紋樣構成：單獨紋樣	◎製法：浮凸瓷磚	◎施釉方式：釉下彩

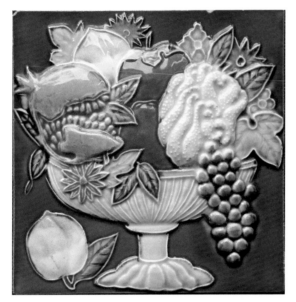

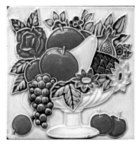
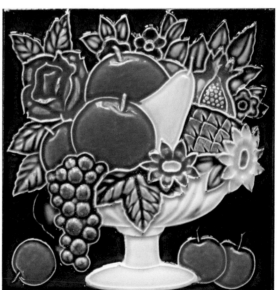
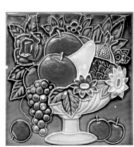

◎賞析：沒有了角隅圖形，整個紋樣看起來更為飽和完整，在單獨紋樣中歸類為「自由紋樣」，可以取單塊裝飾，不需與其他花磚搭配。

◎規格：正方形	◎尺寸：W152 × H152mm	◎片數：四片
◎紋樣構成：組合紋樣	◎製法：浮凸瓷磚	◎施釉方式：釉下彩

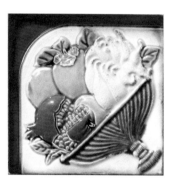
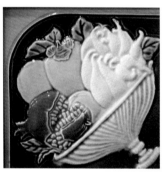
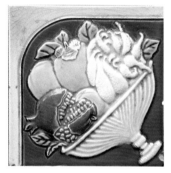
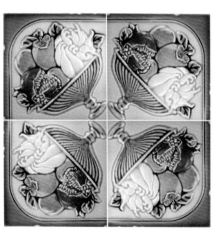
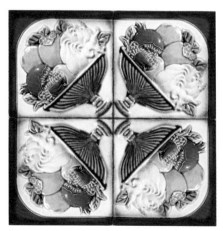

◎賞析：乍看像冰淇淋碗的造型，需四塊花磚組合拼貼。果盆中的柿子與「事」同音，代表事事如意、心想事成及事業順利。

瓜　果　類

◎規格：正方形	◎尺寸：W152 × H152mm	◎片數：單片
◎紋樣構成：單獨、連續紋樣	◎製法：浮凸瓷磚	◎施釉方式：釉下彩

◎賞析：樣式簡單的竹編果籃，是早期台灣家戶必備的盛裝器具。四角不完整的角隅圖案，可以組合多塊同款花磚，壯大規模。

◎規格：正方形	◎尺寸：W152 × H152mm	◎片數：單片
◎紋樣構成：單獨紋樣	◎製法：浮凸瓷磚	◎施釉方式：釉下彩

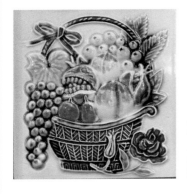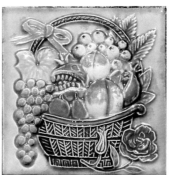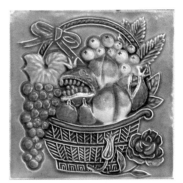

◎賞析：同樣的幾種瓜果，換個不同的果籃就有不同味道。這也屬於自由紋樣，本身紋樣的裝飾性已很強，可個別獨立裝飾或再鑲個邊框。

◎ 規格：正方形	◎ 尺寸：W152 × H152mm	◎ 片數：單片
◎ 紋樣構成：單獨紋樣	◎ 製法：浮凸瓷磚	◎ 施釉方式：釉下彩

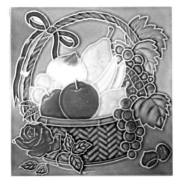 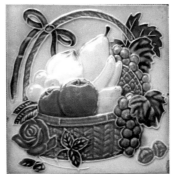 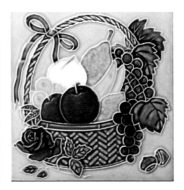

◎ 賞析：裝得滿滿的水果籃代表富足與豐收，四塊花磚雖然是同款紋樣，但因為用色濃淡不同，看起來就大異其趣。

◎ 規格：正方形	◎ 尺寸：W152 × H152mm	◎ 片數：二片
◎ 紋樣構成：組合紋樣	◎ 製法：浮凸瓷磚	◎ 施釉方式：釉下彩

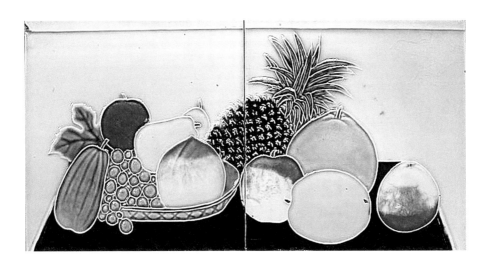

◎ 賞析：各式各樣的水果鋪滿了餐桌，象徵生活豐盛、富裕的情景。

瓜 果 類

◎ 規格：正方形	◎ 尺寸：W152 × H152mm	◎ 片數：單片
◎ 紋樣構成：單獨紋樣	◎ 製法：浮凸瓷磚	◎ 施釉方式：釉下彩

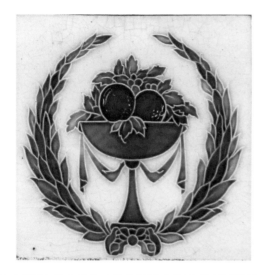

◎ 賞析：新藝術風格的設計，有徽章式的趣味。

◎ 規格：正方形	◎ 尺寸：W152 × H152mm	◎ 片數：單片、四片
◎ 紋樣構成：單獨、組合紋樣	◎ 製法：浮凸瓷磚	◎ 施釉方式：釉下彩

◎ 賞析：非常罕見、充滿童趣的蘋果樹紋樣：蘋果樹上果實纍纍，還掉落滿地，代表豐收的趣味。
兩款花磚同紋樣不同尺寸，一個是完整的單獨紋樣，另一個是四片花磚構成的組合紋樣。

◎規格：正方形	◎尺寸：W152 × H152mm	◎片數：單片
◎紋樣構成：單獨紋樣	◎製法：轉印瓷磚	◎施釉方式：釉下彩

◎賞析：轉印瓷磚是為了快速生產，所以不全用人工上色，而改為熱轉寫紙印釉加溫而成。

◎規格：正方形	◎尺寸：W152 × H152mm	◎片數：六片
◎紋樣構成：組合紋樣	◎製法：轉印瓷磚	◎施釉方式：釉下彩

◎賞析：西洋水果畫般的寫實風格，充分呈現轉印瓷磚的特色。

動物類（含花鳥）

　　動物自古就與人們的生活息息相關，因此動物紋飾在古銅器及玉器等出土古器物上早有所見，運用在服裝及建築裝飾上也占有很大的份量。在台灣的傳統建築中，幾乎也承傳了先民「圖騰」的觀念，大量採用動物紋樣做裝飾，其中除了因循傳統之外，主要也是因為早期台灣是以農業為社會主結構，人們和動物的關係密切之故。動物紋樣，除了是對生活環境做象徵性的描述外，也蘊含了對富足生活的期盼。況且自古以來，有些動物已經披上了形形色色的多彩外衣，賦予各種神奇的力量。這些人們心目中的「神獸」，遠非一般動物可以比擬，已具有「祈福辟邪」的強大功能了。

◈ 神靈動物：源自於遠古先民所幻想的神話傳說，由於具備特殊異能，並融合了宗教思想，轉化為能代表天意降臨祥瑞的「瑞獸」，因而受到廣泛的信仰及崇拜。在一般民眾心中，這些瑞獸分別具有特殊的象徵意義，比如四靈「龍、鳳、麟、龜」，其中龍能降雨、佑豐收，百鳥之王的鳳象徵太平盛世，百獸之王的麒麟能鎮邪辟災，而龜則以寓長壽。

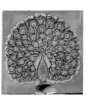

◈ 一般動物：獅代表祥瑞（日本人設計的獅造型多為日本
神社前的「狛犬」，特徵為尾巴捲鬆似火焰，活潑可愛）；
虎威猛勇武，可辟邪；象、鹿則取諧音，寓意「吉祥、
福祿」；同理，蝴蝶、蝙蝠則有「幸福、福到」之意。
水族類的魚有「餘、裕」之意，其中的鯉魚有「利、及第、
高升」等含意，都是深富吉祥意味的常見動物紋樣。此
外，像是三羊開泰、石上大吉（大紅公雞站在石頭上）、
蝠鹿同壽、五福（五隻蝙蝠）臨門等，更是繪畫、雕刻
等藝術表現手法常見的題材，畫面討喜又富有傳統的吉
瑞寓意。

◈ 花鳥：花卉及翎毛豐富的色彩變化，比較能表現出建築
物的富麗華貴，與畫棟雕梁的山節藻梲相得益彰。鶴、
孔雀、喜鵲、鷺鷥、鴛鴦、鸚鵡、燕、雞、鵝、白頭翁、
貓頭鷹、鴿子等飛禽類，都是花鳥圖常見的鳥類。鶴被
視為仙禽，主長壽；珍禽異鳥的孔雀，開屏的絢爛迷人
一向為世人所愛，清朝官員更以孔雀花翎來代表「官
階權勢」。貓頭鷹在西方文化是智慧的象徵，在日本被
視為福鳥，代表吉祥和幸福。此外，花鳥圖也經常取用
諧音指事的手法，用來表達人們心中的祝願。比如雞與
「吉」、雞冠與「吉官」、「冠上加冠」及「官上加官」；
梅花、喜鵲組成的「喜上眉梢」、「喜占春魁」；鳳棲牡
丹代表「富貴榮華」、「富貴太平」；白頭翁和牡丹為「白
頭富貴」；牡丹和雄雞喻「功名富貴」；蓮花和鶴是「連
封一品」；松與鶴稱「松鶴延年」等。

 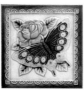 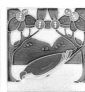 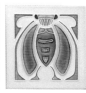

動 物 類

龍

　　據傳，龍的形象是九種動物合而為一：兔眼、鹿角、牛嘴、駝頭、蜃腹、虎掌、鷹爪、魚鱗、蛇身，「能幽能明，能細能巨，能短能長，春分而登天，秋分而潛淵」，可以應時變化、呼風喚雨，神通非常廣大。

◎規格：正方形	◎尺寸：W152 × H152mm	◎片數：二片
◎紋樣構成：組合紋樣	◎製法：浮凸瓷磚	◎施釉方式：釉下彩

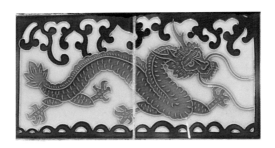

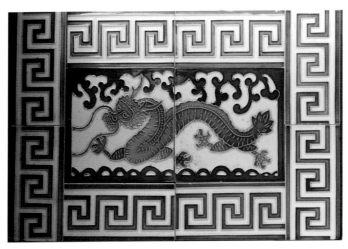

◎賞析：由兩塊花磚組合而成。龍貴為百獸之首，因此民間一般都是大型宮廟才會見到這種龍形花磚。實際應用時可以配上回字紋、雲紋等傳統吉祥紋樣當邊框，成為引人注目的裝飾部位。

◎ 規格：正方形	◎ 尺寸：W210 × H210mm （英國 Minton）	◎ 片數：單片
◎ 紋樣構成：單獨紋樣	◎ 製法：浮凸瓷磚	◎ 施釉方式：釉下彩

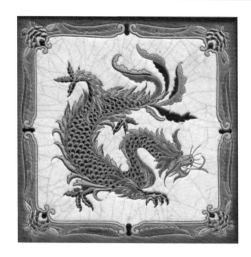

◎ 賞析：構圖非常完整的一塊花磚，用色精緻，細看卻非中國傳統造型，是西洋人設計出的中國龍。

◎ 規格：正方形	◎ 尺寸：W152 × H152mm	◎ 片數：單片
◎ 紋樣構成：單獨紋樣	◎ 製法：浮凸瓷磚	◎ 施釉方式：釉下彩

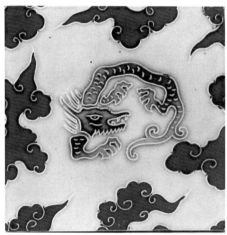

◎ 賞析：祥龍騰雲駕霧。據說龍是長時間吸收天地靈氣與日月精華後，由蛇變為蛟，再由蛟變為龍，並擁有掌管風雨及騰雲駕霧的能力。

動 物 類

◎規格：正方形	◎尺寸：W152 × H152mm	◎片數：四片
◎紋樣構成：組合紋樣	◎製法：浮凸瓷磚	◎施釉方式：釉下彩

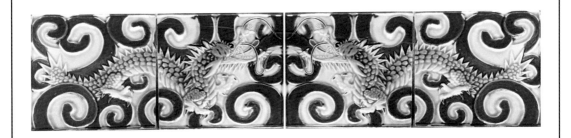

◎賞析：由兩塊花磚組合而成，民間有「雲從龍，風從虎」的說法，因此背景飾以雲紋，也呼應《易經》「飛龍在天，利見大人」的吉祥卦象，代表底蘊已足，凡事自然能水到渠成。

◎規格：正方形	◎尺寸：W152 × H152mm	◎片數：三片
◎紋樣構成：組合紋樣	◎製法：轉印瓷磚	◎施釉方式：釉下彩

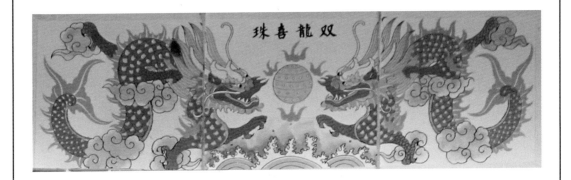

◎賞析：由三塊花磚組合而成，雙龍題材常見的有「雙龍朝福祿壽三星」、「雙龍搶珠」、「雙龍戲珠」等，多見於台灣廟宇的屋脊剪黏。此雙龍喜珠的「龍珠」採火球造型，有辟火煞的風水作用。

獅子

　　獅子原本是佛教的護法坐騎，隨著佛教傳入中國後，獅子形象成了中國門庭的鎮宅瑞獸。民間更視獅子為辟邪保平安，可以守護一村一境的瑞獸，因此會在路口處放置石獅子，在家宅的門墩上雕刻獅子，還會在門板上釘獅子鋪首，以驅除邪祟。

◎ 規格：正方形	◎ 尺寸：W152 × H152mm	◎ 片數：單片
◎ 紋樣構成：單獨紋樣	◎ 製法：浮凸、型版瓷磚（右下）	◎ 施釉方式：釉下彩

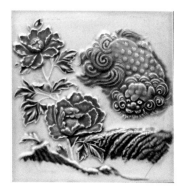 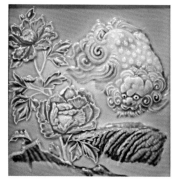

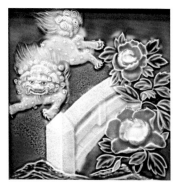 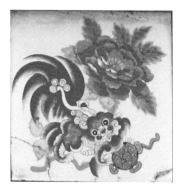

◎ 賞析：獅子是萬獸之王，牡丹則是花中之王，藝術創作中兩者常一起出現。此外，就吉瑞寓意來說，獅子代表「權貴」，而牡丹代表「富貴」，另有官位榮達，「富貴榮華」之意。

動 物 類

◎規格：正方形	◎尺寸：W152 × H152mm	◎片數：二片
◎紋樣構成：組合紋樣	◎製法：浮凸瓷磚	◎施釉方式：釉下彩

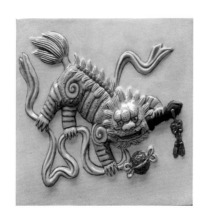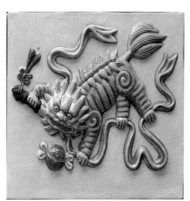

◎賞析：這款花磚包括兩個主要的吉慶意象：一是獅子戲球，一是獅子啣劍。獅子與綵球都是傳統的吉慶之物，民間有「獅子滾繡球，好運在後頭」的說法；獅子啣劍俗稱「獅咬劍」，有斬妖除祟、抗煞消災的作用。此為近代中國生產製作。

◎規格：正方形	◎尺寸：W152 × H152mm	◎片數：單片
◎紋樣構成：單獨紋樣	◎製法：浮凸瓷磚	◎施釉方式：釉下彩

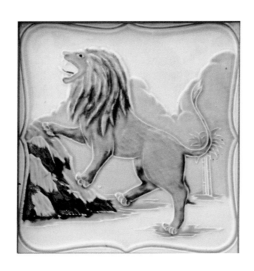

◎賞析：這塊花磚逼真重現真實的獅子，與前述寬額凸眼的獅子相當不同。

狛犬

狛犬是日本守護神社的靈獸，被視為神的信使。這種像犬又像獅子的虛構動物，據說原身就是中國的石獅子，唐代時隨著佛教由朝鮮半島傳到日本，因此又稱「高麗犬」（發音同狛犬）。

◎規格：正方形	◎尺寸：W152 × H152mm	◎片數：單片
◎紋樣構成：單獨紋樣	◎製法：浮凸瓷磚	◎施釉方式：釉下彩

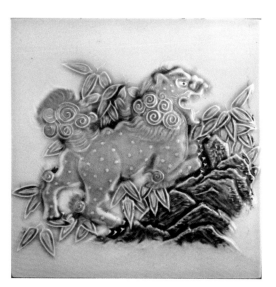

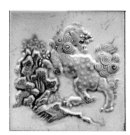

◎賞析：狛犬的粗大尾巴通常呈往上翹的山形，鬃毛呈大片的雲卷形，張開的嘴可見利齒上下排列。

動│物│類

龍虎組合

　　虎是大體型的貓科動物，最明顯的特徵是有黑色斑紋的黃褐色毛皮。
由於虎的形象威武勇猛，民間認為可以辟邪除魅，會給幼兒穿虎頭鞋來
護佑平安。虎是四靈之一，道教更尊崇為護法神，也是道教神中常見的
坐騎。在彩繪花磚中常與龍成對出現。

◎規格：正方形	◎尺寸：W152 × H152mm	◎片數：二十一片、四十二片

◎賞析：古籍中常有文句強調「風雲」與「龍虎」之間的相對關係，如「虎嘯谷風至，龍興景雲起」。
龍常與雲霧一起現身，虎的背景則多是山谷，有虎嘯生風的意思。

◎紋樣構成：組合紋樣	◎製法：手繪瓷磚	◎施釉方式：釉上彩

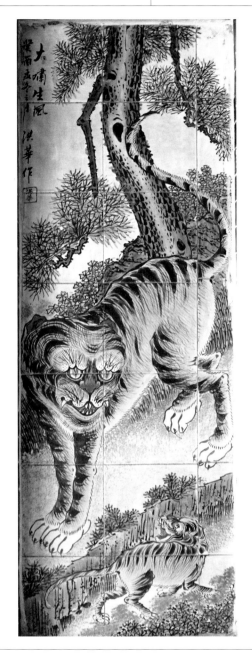
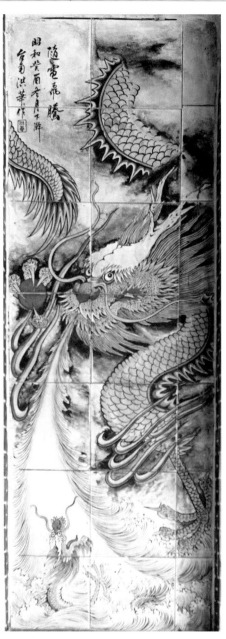

◎賞析：「虎嘯生風，龍騰雲起」，比喻四方豪傑順應時勢，大展宏圖。老虎配上青松山石，凸顯老虎威風凜凜的氣勢，具有鎮煞避邪的作用。

動 物 類

孔雀與鳳凰

　　孔雀是真實世界的百鳥之王，而鳳凰是神話世界的百鳥之王。孔雀是雉科中最美麗的觀賞鳥，尤其是雄鳥開屏更是異常華美。鳳凰有神鳥之稱，相傳身披五彩羽毛，形象也跟龍一樣，是多種動物的組合（雞嘴、蛇頸、魚尾、龍紋、龜軀等），而在現代所有鳥類中，論外表與鳳凰最相似的就是孔雀，也因此被認為最可能是神鳥鳳凰的原型動物。孔雀在中國另有吉祥、助興及驅邪的象徵。

◎規格：正方形	◎尺寸：W152 × H152mm	◎片數：四片
◎紋樣構成：組合紋樣	◎製法：浮凸瓷磚	◎施釉方式：釉下彩

◎賞析：英國生產的四合一組花磚，頭部側面相視，用色大異其趣。展開的尾羽接近圓形、片片分明，非常引人注目。

動 物 類

◎規格：正方形	◎尺寸：W152 × H152mm	◎片數：單片
◎紋樣構成：單獨紋樣	◎製法：浮凸瓷磚	◎施釉方式：釉下彩

◎賞析：孔雀主要分為藍、綠兩種，其他還有褐色、白色及紫色等罕見的變異種。孔雀開屏是雄鳥求偶的行為，展開成扇狀、有翠綠斑紋的尾羽非常美麗，被視為能帶來好運的吉兆，也因此成為藝術創作所喜歡的題材。

動 物 類

◎規格：正方形	◎尺寸：W152 × H152mm	◎片數：二片、四片
◎紋樣構成：組合紋樣	◎製法：浮凸瓷磚	◎施釉方式：釉下彩

◎賞析：這兩組孔雀花鳥圖由對稱的花磚組合而成，高踞在枝頭上的孔雀垂曳著長長的尾羽，成對相視。

◎規格：長方形	◎尺寸：W152 × H75mm	◎片數：二片
◎紋樣構成：組合紋樣	◎製法：浮凸瓷磚	◎施釉方式：釉下彩

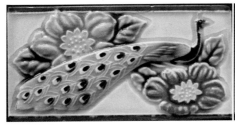
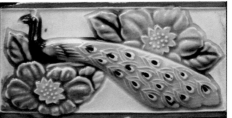

◎賞析：色澤飽滿的孔雀搭配花開富貴的單瓣牡丹，代表「富貴呈祥」的美好祝願。這種尺寸的花磚最能表現出孔雀的優雅身形，整個構圖非常飽滿。

動 物 類

◎規格：正方形	◎尺寸：W152 × H152mm	◎片數：四片
◎紋樣構成：組合紋樣	◎製法：浮凸瓷磚	◎施釉方式：釉下彩

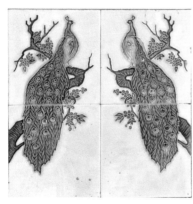

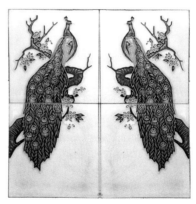

◎賞析：同款紋樣不同顏色的孔雀花鳥圖，一般以兩兩相對的拼貼裝飾。

動 物 類

◎規格：正方形	◎尺寸：W152 × H152mm	◎片數：八片、十片
◎紋樣構成：組合紋樣	◎製法：浮凸瓷磚	◎施釉方式：釉下彩

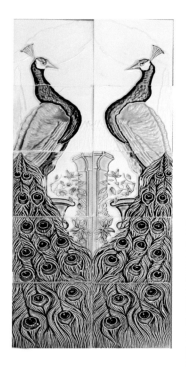

◎賞析：多片組合成兩兩相對、尾羽相連的孔雀花磚，構圖飽滿、顏色飽和，扇狀的羽冠及尾羽上密集的「眼睛」都非常寫實，描摹得很細緻。

◎規格：長方形	◎尺寸：W152 × H152mm	◎片數：六片
◎紋樣構成：組合紋樣	◎製法：浮凸瓷磚	◎施釉方式：釉下彩

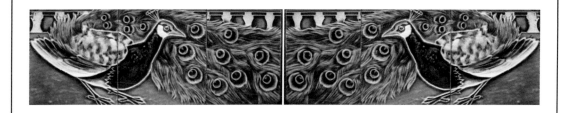

◎賞析：孔雀深受世世代代印度人的喜愛，藍孔雀更被尊為印度的國鳥。此為稀有的英國磚。

動｜物｜類

◎規格：正方形	◎尺寸：W152 × H152mm	◎片數：十二片
◎紋樣構成：組合紋樣	◎製法：轉印瓷磚	◎施釉方式：釉下彩

◎賞析：轉印瓷磚是以熱轉寫紙或網版印刷方式生產的花磚，早期因為生產機器及技術的限制，品質上無法與手工上色釉的花磚相比。

◎規格：正方形	◎尺寸：W152 × H152mm	◎片數：六片、十二片
◎紋樣構成：組合紋樣	◎製法：轉印瓷磚	◎施釉方式：釉下彩

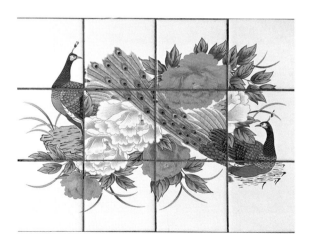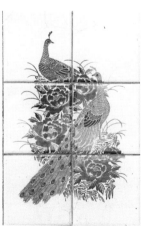

◎賞析：不管是哪種花磚製作方法，孔雀與牡丹的組合一再出現，表達的是世人對於追求幸福生活的冀望。

動 物 類

◎規格：正方形	◎尺寸：W152 × H152mm	◎片數：三十片、四十八片
◎紋樣構成：組合紋樣	◎製法：手繪瓷磚	◎施釉方式：釉上彩

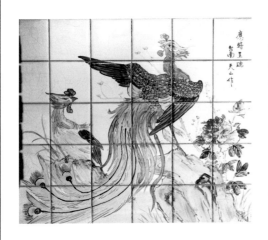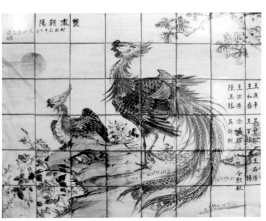

◎賞析：鳳凰是傳說中的瑞鳥，百禽之王。「雙鳳朝陽」比喻兩人的配對極為美好，前途光明。「應時呈瑞」，則代表祥瑞的好事馬上會發生。

◎規格：正方形	◎尺寸：W152 × H152mm	◎片數：二十四片
◎紋樣構成：組合紋樣	◎製法：手繪瓷磚	◎施釉方式：釉上彩

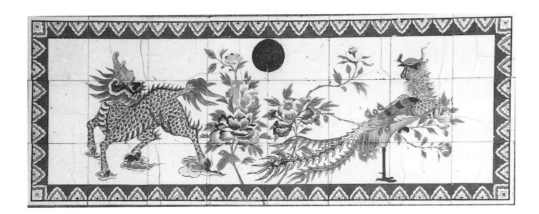

◎賞析：麒麟是獸族之長，鳳凰為百鳥之首，牡丹是百花之王，三者一起入畫的構圖稱為「三王圖」，集齊了這三種吉瑞之物，當然是瑞不可言。其中麒麟有仁獸之譽，非太平盛世不可見，更代表四海昇平的好氣象。

◎ 規格：正方形	◎ 尺寸：W152 × H152mm	◎ 片數：六片、九片、二十四片
◎ 紋樣構成：組合紋樣	◎ 製法：手繪瓷磚	◎ 施釉方式：釉上彩

◎ 賞析：「富貴圖」、「國色天香」是鳳凰與牡丹同框時常有的標題。本頁下方作品為羅志成所畫
（1935），題字：「寫到此花離別意，更無心緒點胭脂」。

動 物 類

◎規格：正方形	◎尺寸：W152 × H152mm	◎片數：五十六片
◎紋樣構成：組合紋樣	◎製法：手繪瓷磚	◎施釉方式：釉上彩

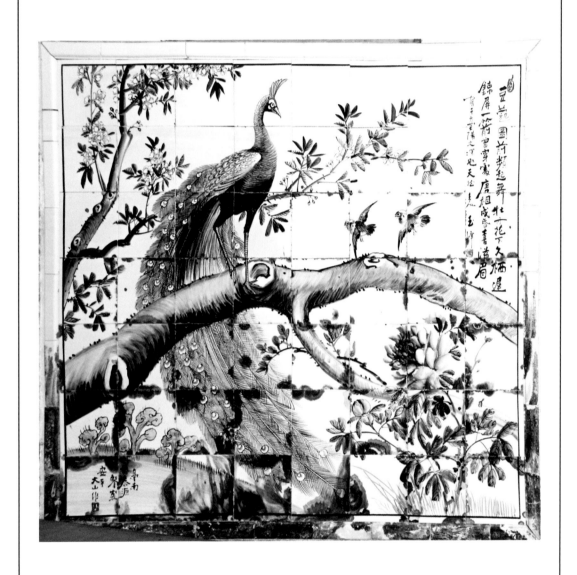

◎賞析：本圖是日治時期享譽全台的繪師陳玉峰所創作，以水墨畫呈現。文字：「荳蔻圖前頻起舞，牡丹花下久栖遲。錦屏一箭曾穿處，唐相成昏喜溢眉」，作於 1938 年。

鶴與白鷺

　　鶴與白鷺是濕地涉禽，兩者外型相似，都是長腿長頸長喙，被覆白色羽毛。由於身姿優雅、名字有吉祥諧音，鶴與白鷺都被視為高潔、長壽的象徵，其中丹頂鶴更被視為鶴中仙品，成為藝術創作廣泛使用的題材。

　　丹頂鶴很容易辨識，前額是黑色，頭頂皮膚裸露呈鮮紅色，除頸部和飛羽後端為黑色外，通身雪白。白鷺鷥則是台灣常見的水鳥，小白鷺的嘴喙為黑色，中白鷺及大白鷺的嘴喙為黃色。

◎規格：正方形	◎尺寸：W152 × H152mm	◎片數：單片
◎紋樣構成：單獨紋樣	◎製法：浮凸瓷磚	◎施釉方式：釉下彩

◎賞析：一隻白鷺鷥與數朵蓮花搭配的紋樣，「鷺」象徵著「一路連發」或「一路連科」的吉瑞寓意。此外，白鷺與蓮花都有高節之意，因此也帶有仕途順遂、一路高升的祝願。

動 物 類

◎規格：正方形	◎尺寸：W152 × H152mm	◎片數：單片、四片
◎紋樣構成：單獨紋樣（左）、組合紋樣	◎製法：浮凸（左）、型版瓷磚	◎施釉方式：釉下彩

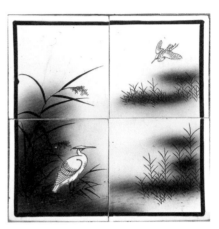

◎賞析：白鷺鷥的羽毛潔白，體態纖細優雅，自古即為人們所喜愛，視之為吉祥幸福的象徵。左圖中捕食叼魚的白鷺鷥刻畫細緻，而作為背景的蓮花池，則是簡單勾勒；右圖中一站一飛的兩隻白鷺鷥，呈現出畫面的景深，生動可愛。

◎規格：正方形	◎尺寸：W152 × H152mm	◎片數：二片
◎紋樣構成：組合紋樣	◎製法：型版瓷磚	◎施釉方式：釉下彩

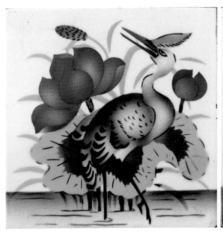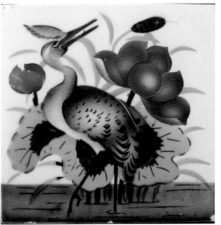

◎賞析：「一鷺蓮花」的構圖取諧音「一路連發」之意。這種圖案、顏色及寓意都很喜慶的噴畫瓷磚，是為了迎合華人市場而設計的。

動 物 類

◎規格：正方形	◎尺寸：W152 × H152mm	◎片數：單片、四片、六片
◎紋樣構成：單獨、組合紋樣	◎製法：型版（右下）、手繪（右上）、浮凸瓷磚	◎施釉方式：釉下彩、釉上彩

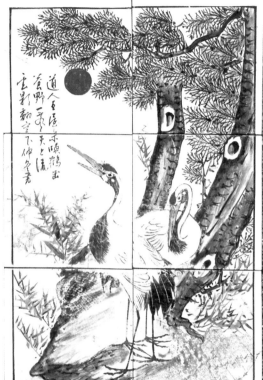

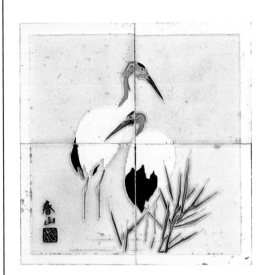

◎賞析：鶴在中國與日本都是很具代表性的意象，雙鶴一起出現時有鶼鰈情深的意思，若與松一起出現，則有「松鶴延年」、「松鶴同春」的含意。

動物類

鴛鴦

　　鴛鴦本名鸂鶒，又稱中國官鴨，是屬於鴨科的一種水鳥，其中鴛指雄鳥，鴦指雌鳥。鴛鴦的生活習性多成雙成對出現，被視為浪漫、恩愛及堅貞的愛情象徵。例如唐朝詩人孟郊說：「梧桐相待老，鴛鴦會雙死」，而盧照鄰的名句：「得此比目何辭死，願作鴛鴦不羨仙」更動人心扉！

◎規格：正方形	◎尺寸：W152 × H152mm	◎片數：單片、十二片
◎紋樣構成：單獨、組合紋樣	◎製法：型版、轉印瓷磚（右）	◎施釉方式：釉下彩

◎賞析：左側的「荷花鴛鴦圖」噴畫瓷磚的顏色十分富麗，就像一幅濃墨重彩的油畫。右圖中的雄鴛鴦背部有醒目的扇狀羽帆，但現實中這對羽帆是栗黃色的。傳說鴛鴦配成對後會一生一世不分離，「鴛鴦戲水」的圖樣用以祝福愛情、婚姻美滿。

其他鳥類與花鳥圖

　　日治時期的老花磚除了花鳥圖之外，還有其他以鳥兒為主要紋樣的花磚。這一類花磚的主角，包括身姿羽色漂亮或帶有吉瑞之意的喜鵲、鸚鵡、鴿子、白頭翁、雉雞、天鵝、貓頭鷹等。

◎規格：正方形	◎尺寸：W152 × H152mm	◎片數：二片
◎紋樣構成：組合紋樣	◎製法：浮凸瓷磚	◎施釉方式：釉下彩

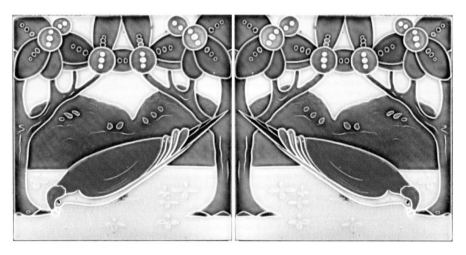

◎賞析：兩片磚相連為一對鳥兒結伴在果樹下覓食，看起來很開心快樂的模樣，有人稱之為「愛情鳥」。大樹相接，左右平行延伸的設計，出現無數的鳥兒相對或相背，合合離離的趣味。紀錄於金門東沙。

動 物 類

◎規格：正方形	◎尺寸：W152 × H152mm	◎片數：四片
◎紋樣構成：組合紋樣	◎製法：浮凸瓷磚	◎施釉方式：釉下彩

◎賞析：在日本，因為貓頭鷹的叫聲聽起來像「不苦勞」，被視為可招來福氣的瑞鳥。現在對貓頭鷹的普遍看法，則是代表智慧與知識。

◎規格：正方形	◎尺寸：W152 × H152mm	◎片數：二片
◎紋樣構成：組合紋樣	◎製法：浮凸瓷磚	◎施釉方式：釉下彩

◎賞析：天鵝羽色潔白、脖頸細長彎曲，身姿優雅。求偶時雌雄鳥會頭頸相靠，畫面優美，散發出動人的情感，因此成為許多工藝品偏愛的題材。天鵝配對後會一生一世恩愛，是愛情忠貞不渝的代表。

◎規格：正方形	◎尺寸：W152 × H152mm	◎片數：四片
◎紋樣構成：組合紋樣	◎製法：浮凸瓷磚	◎施釉方式：釉下彩

◎賞析：鸚鵡羽色豔麗、聰明機靈，曾被視為傳說中的靈禽「時樂鳥」；又因諧音「英武」，被賦予威武勇猛之意。鸚鵡也是鳥類中壽命最長的，古稱長壽鳥，與牡丹一起入畫，祈求的是長壽與富貴。

◎規格：正方形	◎尺寸：W152 × H152mm	◎片數：四片
◎紋樣構成：組合紋樣	◎製法：浮凸瓷磚	◎施釉方式：釉下彩

◎賞析：紅果花鳥圖。紅色的果實代表豐收，鳥兒的羽色與紅灩灩的果實相映成趣，枝條斜貫畫面而過，與鳥兒棲息的方向交錯，構圖平穩均衡。

動 物 類

◎規格：正方形	◎尺寸：W152 × H152mm	◎片數：八片、十六片
◎紋樣構成：組合紋樣	◎製法：浮凸瓷磚	◎施釉方式：釉下彩

◎賞析：新藝術風格的花磚，由比利時 Hemiksem 磚廠生產。兩隻鸚鵡上演全武行，互啄之下羽毛掉了一地，非常生動有趣的畫面。以上面八塊花磚組成的圖為基本單位，可以看裝飾部位的大小重複連續拼貼。

◎規格：正方形	◎尺寸：W152 × H152mm	◎片數：單片
◎紋樣構成：單獨紋樣	◎製法：浮凸瓷磚	◎施釉方式：釉下彩

◎賞析：喜上眉梢圖，還加上代表圓滿的圓形外框。四個角落的蝴蝶另有賜福（四蝴）之意。

◎規格：正方形	◎尺寸：W152 × H152mm	◎片數：三片
◎紋樣構成：組合紋樣	◎製法：浮凸瓷磚	◎施釉方式：釉下彩

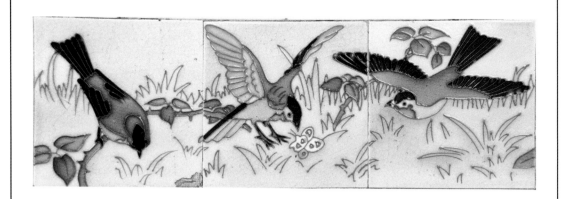

◎賞析：比利時生產的三合一組花磚，每塊花磚的鳥姿態各異，可以看成有不同的三隻鳥，也可以看成一隻鳥從停棲到展翅飛起來的過程。

動 物 類

◎ 規格：正方形	◎ 尺寸：W152 × H152mm	◎ 片數：單片、二片、四片
◎ 紋樣構成：單獨、組合紋樣	◎ 製法：浮凸瓷磚	◎ 施釉方式：釉下彩

◎ 賞析：天堂鳥又稱極樂鳥、風鳥，雄鳥在繁殖季時顏色變得十分華麗，脅部有長飾羽，雙翅下還有金黃色的絨羽，豎起時就像孔雀開屏一樣好看。有單片、橫、直各種呈現。

◎規格：正方形	◎尺寸：W152 × H152mm	◎片數：四片
◎紋樣構成：組合紋樣	◎製法：浮凸、型版瓷磚（右）	◎施釉方式：釉下彩

◎賞析：喜鵲與梅花的組合，取諧音「喜上眉梢」的好吉兆。喜鵲屬鴉科，《本草綱目》說喜鵲「靈能報喜」，聽到喜鵲叫代表好事將近。左邊花磚原裝飾於基隆許梓桑古厝（已毀）的水車堵，時間是昭和六年（1931 年）。

◎規格：正方形	◎尺寸：W152 × H152mm	◎片數：四片
◎紋樣構成：組合紋樣	◎製法：型版瓷磚	◎施釉方式：釉下彩

◎賞析：鵝，似雁而較大，身白頸長、喜水性、警覺性高。是早年鄉村生活中極為常見的鳥類。

動 物 類

◎規格：正方形	◎尺寸：W152 × H152mm	◎片數：單片、三片
◎紋樣構成：單獨、組合紋樣	◎製法：轉印瓷磚	◎施釉方式：釉下彩

◎賞析：本頁收錄紋樣為約 1960 年代的轉印瓷磚，有喜鵲登枝的意義，是較為現代的作品。

動｜物｜類

◎ 規格：正方形	◎ 尺寸：W152 × H152mm	◎ 片數：二片
◎ 紋樣構成：組合紋樣	◎ 製法：型版瓷磚	◎ 施釉方式：釉下彩

◎ 賞析：春天一到，燕子來了，桃花開了，二者經常一起入畫。燕子成雙入對出現，一起築巢又一起育兒，於是世人寄情於燕子，用燕燕于飛、新婚燕爾來形容美好的愛情與夫妻恩愛。

◎ 規格：正方形	◎ 尺寸：W152 × H152mm	◎ 片數：四片
◎ 紋樣構成：組合紋樣	◎ 製法：型版瓷磚	◎ 施釉方式：釉下彩

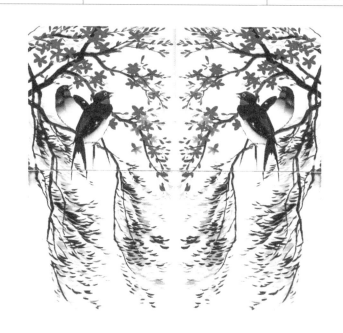

◎ 賞析：一身黑羽的燕子又稱玄鳥或紫燕，人們稱冬去春來的燕子為紫氣東來，若能在屋簷下築巢更代表帶來福氣。在桃花盛開、綠柳輕揚的春天，燕子分花拂柳地優雅飛行其間。

動 物 類

◎規格：正方形	◎尺寸：W152 × H152mm	◎片數：四片
◎紋樣構成：組合紋樣	◎製法：型版瓷磚	◎施釉方式：釉下彩

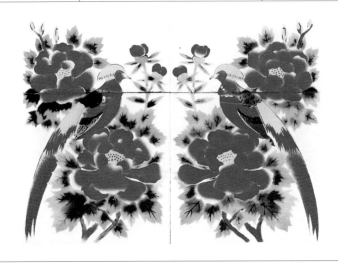

◎賞析：1930年代生產的民國瓷磚。這類瓷磚又稱噴畫瓷磚，可做出渲染效果，有點像國畫的沒骨畫法，但層次變化不大。

◎規格：正方形	◎尺寸：W152 × H152mm	◎片數：四片、六片
◎紋樣構成：組合紋樣	◎製法：手繪瓷磚	◎施釉方式：釉上彩

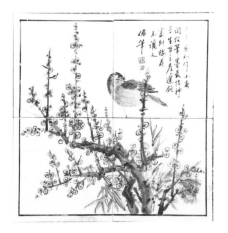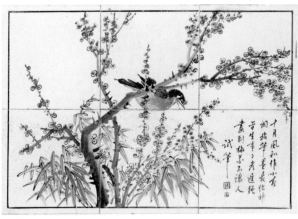

◎賞析：此為繪師羅志成的作品，題詩：「十月風和作小春，閑拈筆墨最怡神，平生事事都遲鈍，畫到梅花不讓人」。

動 物 類

◎ 規格：正方形	◎ 尺寸：W152 × H152mm	◎ 片數：八片、十二片
◎ 紋樣構成：組合紋樣	◎ 製法：手繪瓷磚	◎ 施釉方式：釉上彩

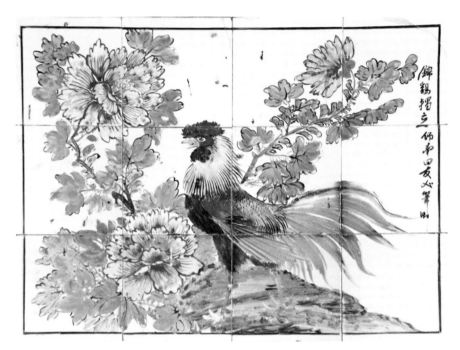

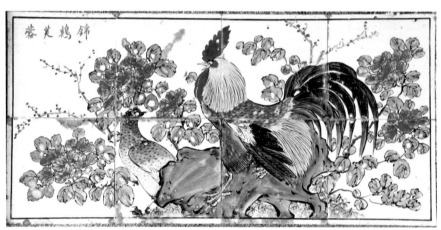

◎ 賞析：這兩張畫作中的「錦雞」並非指雉科的「錦雞」，而是形容公雞身上五彩斑斕的羽毛。上圖的錦雞與牡丹同框；下圖中，木芙蓉因諧音被賦予「富貴榮華」的象徵，層層疊放的花瓣更有富貴滿堂的意象。

動 物 類

◎規格：正方形	◎尺寸：W152 × H152mm	◎片數：多片

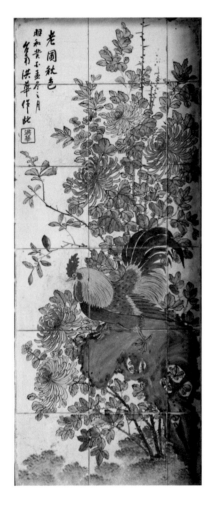

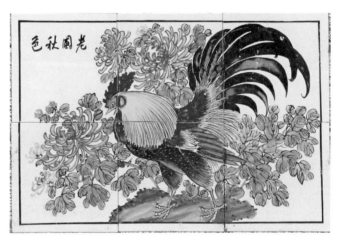

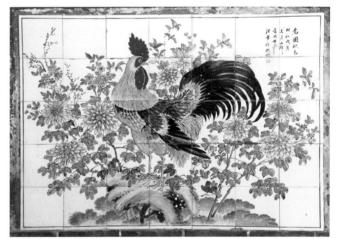

◎賞析：「老圃秋色」這個題材源自宋代韓琦的著名詩句「雖慚老圃秋容淡，且看黃花晚節香」，畫中必有深秋猶自開放的菊花及傲然佇立的公雞，以喻清高節操老而彌堅。洪華畫的公雞，每隻都雄赳赳、

動 物 類

| ◎紋樣構成：組合紋樣 | ◎製法：手繪瓷磚 | ◎施釉方式：釉上彩 |

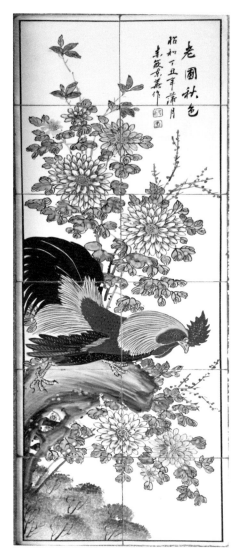

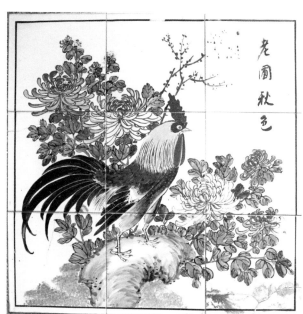

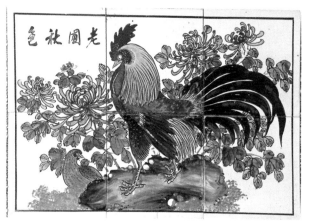

氣昂昂的。公雞的「公」諧音「功」，鳴叫之「鳴」諧音「名」，另有「功名富貴」的吉祥寓意。

動物類

◎規格：正方形	◎尺寸：W152 × H152mm	◎片數：十片
◎紋樣構成：組合紋樣	◎製法：手繪瓷磚	◎施釉方式：釉上彩

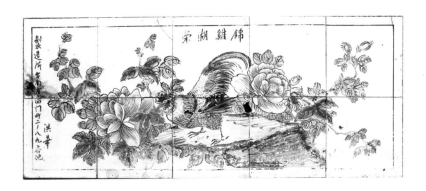

◎賞析：民間以「冠、官」音同，而視公雞為加官晉爵的象徵，與代表「富貴榮華」的芙蓉與牡丹正好相得益彰。落款的「台南市西門町二～八九番地」是洪華窯廠所在地。

◎規格：正方形	◎尺寸：W152 × H152mm	◎片數：六片
◎紋樣構成：組合紋樣	◎製法：手繪瓷磚	◎施釉方式：釉上彩

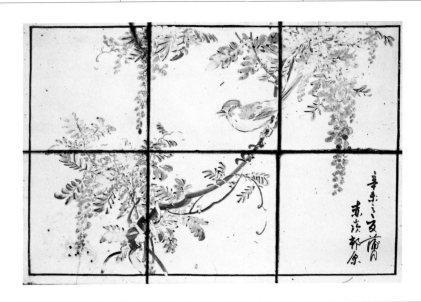

◎賞析：署名赤崁邨原，為台南名畫師潘春源的別號。「紫藤八哥」為潘春源水墨壁畫的代表作，此作中則以紫藤與雀鳥為主題。圖中紫藤盛開，隨風搖曳，枝頭棲息的雀鳥引吭高鳴，書法與畫作情趣相得，傳達出作者追求自然界生命律動的和諧之美。

動 物 類

◎規格：長方形	◎尺寸：特殊規格	◎片數：單片
◎紋樣構成：單獨紋樣	◎製法：型版瓷磚	◎施釉方式：釉下彩

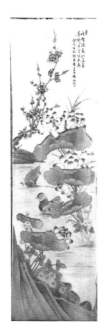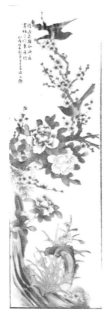

◎賞析：此為中國的瓷版畫，通常單片高度在 60 公分以上。以古詩詞入畫應和，梅花、牡丹、菊花錯落有致，有報喜的鵲鳥、代表「平安」的鵪鶉穿梭花間。

◎規格：正方形	◎尺寸：W152 × H152mm	◎片數：十片
◎紋樣構成：組合紋樣	◎製法：手繪瓷磚	◎施釉方式：釉上彩

◎賞析：這是澎湖二崁陳家大厝水車堵上的瓷磚畫，由彩繪師陳玉峰於昭和十三年（戊寅，1938）承製。錦雞及牡丹為主設計元素，以錦雞的華麗羽毛點出「衣錦」二字，有「衣錦榮歸家園」的意思。而錦雞的長尾羽則巧妙地融進了這個空間，切割半弧形設計非常特別。

動 物 類

◎ 規格：正方形	◎ 尺寸：W152 × H152mm	◎ 片數：單片
◎ 紋樣構成：單獨、組合紋樣	◎ 製法：轉印瓷磚	◎ 施釉方式：釉下彩

 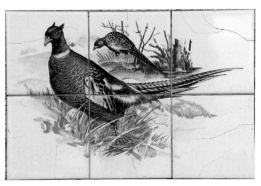

◎ 賞析：這兩塊轉印花磚描繪的是平地、淺山區域可見的環頸雉。左圖「蔗園雉子」為名繪師蔡草如所作。

◎ 規格：正方形	◎ 尺寸：W152 × H152mm	◎ 片數：五十六片
◎ 紋樣構成：組合紋樣	◎ 製法：手繪瓷磚	◎ 施釉方式：釉上彩

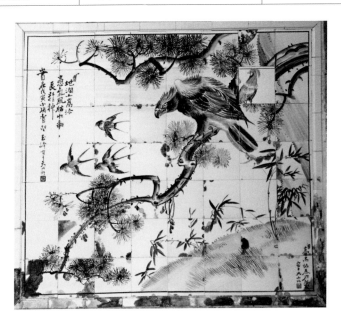

◎ 賞析：此為名繪師陳玉峰所畫的猛禽花磚，題句：「地闊山高添義氣，風枯草動長精神。歲在戊寅小陽睿望，玉峰寫於天然軒。」

蝴蝶

　　蝴蝶的形象美麗，輕盈、戀花，常用來比喻愛情和美滿婚姻。蝴蝶的蝴與幸福的福發音相近，有幸福、福到、福氣的語意。民間梁祝化蝶的故事，象徵愛情不受束縛、自由自在地活在理想世界。

◎規格：正方形	◎尺寸：W152 × H152mm	◎片數：單片
◎紋樣構成：單獨紋樣	◎製法：浮凸瓷磚	◎施釉方式：釉下彩

◎賞析：此片設計可以單片換不同方向，配於畫面的四個角落，有賜福（四蝴）之意。

動物類

◎規格：正方形	◎尺寸：W152 × H152mm	◎片數：單片
◎紋樣構成：單獨紋樣	◎製法：浮凸瓷磚	◎施釉方式：釉下彩

◎賞析：蝶戀花的題材常見於各種不同形式的藝術作品，台灣老花磚中也有不少此類產品。「蝶戀花」通常會選花形花色都討喜亮眼的花，以便跟美麗的蝴蝶相配，這款花磚選的是「國色天香」的牡丹。

◎規格：正方形	◎尺寸：W152 × H152mm	◎片數：單片
◎紋樣構成：單獨紋樣	◎製法：浮凸瓷磚	◎施釉方式：釉下彩

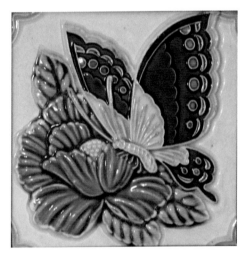
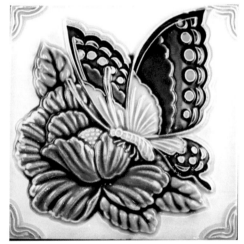

◎賞析：另一款「蝶戀花」的花磚，描繪正在吸蜜的蝴蝶。

◎ 規格：正方形	◎ 尺寸：W152 × H152mm	◎ 片數：四片
◎ 紋樣構成：組合紋樣	◎ 製法：浮凸瓷磚	◎ 施釉方式：釉下彩

◎ 賞析：右邊是同款花磚的兩種不同拼法，實際施作時，可以在周圍拼貼長條狀的花磚當成外框，就像把福氣框住不外流。

◎ 規格：正方形	◎ 尺寸：W152 × H152mm	◎ 片數：單片
◎ 紋樣構成：單獨紋樣	◎ 製法：型版瓷磚	◎ 施釉方式：釉下彩

◎ 賞析：民國花磚。富貴花開、蝴蝶送福，配上富麗堂皇的喜慶用色，表達出人們對生活的祝福與祈願：牡丹＝富貴；蓮花＝蓮生貴子。

動 物 類

◎規格：正方形	◎尺寸：W152 × H152mm	◎片數：四片
◎紋樣構成：組合紋樣	◎製法：浮凸、型版瓷磚（下）	◎施釉方式：釉下彩

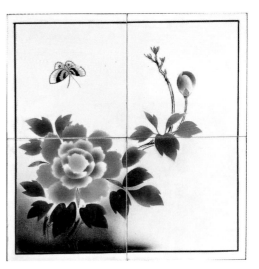

◎賞析：四合一的兩款「蝶戀花」花磚，紋樣與構圖幾乎一模一樣，但製作技法不一樣。上列為浮凸瓷磚，葉子紋路等細部比起下列的型版瓷磚更為精緻。

動 物 類

◎規格：正方形	◎尺寸：W152 × H152mm	◎片數：四片
◎紋樣構成：組合紋樣	◎製法：型版、浮凸瓷磚（右下）	◎施釉方式：釉下彩

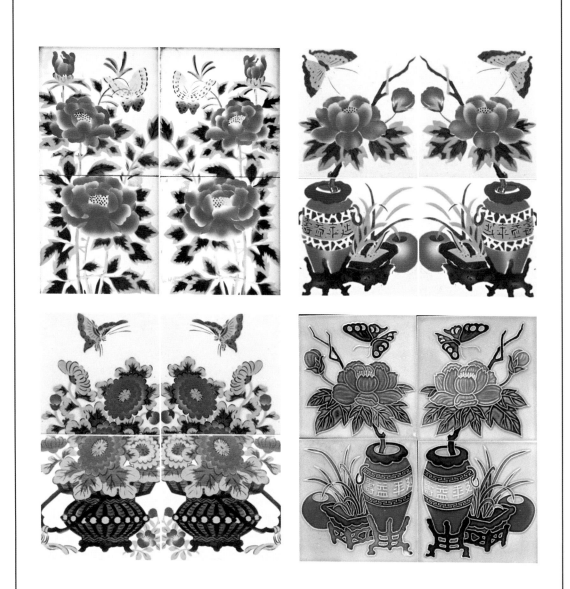

◎賞析：將紋樣一模一樣的兩組花磚拼合在一起，更顯氣勢。右側兩組花瓶上書寫延年益壽，有祝賀長壽之意、牡丹花代表富貴、水仙花代表清香、蘋果代表平安，還有蝴蝶飛舞送福祝賀。

動 物 類

魚

　　對中國人來說，魚不只是魚。魚與「餘」、「裕」諧音，年夜飯吃魚不僅要「年年有餘」，更要「豐裕連年」；而魚生活在水中，親密關係最好能像如魚得水一樣，享受「魚水之歡」。此外，魚更被視為「龍」的前身，等躍過了龍門就化身成龍。

◎規格：正方形	◎尺寸：W152 × H152mm	◎片數：四片
◎紋樣構成：組合紋樣	◎製法：浮凸瓷磚	◎施釉方式：釉下彩

◎賞析：四合一組的「鯉躍龍門」花磚。舊時以「鯉躍龍門」來形容貧寒人家的子弟，突破科舉難關就此改變門第，就像鯉魚逆流而上，躍過龍門變身成龍一樣難得。

動 物 類

◎規格：正方形	◎尺寸：W152 × H152mm	◎片數：單片
◎紋樣構成：單獨紋樣	◎製法：浮凸瓷磚	◎施釉方式：釉下彩

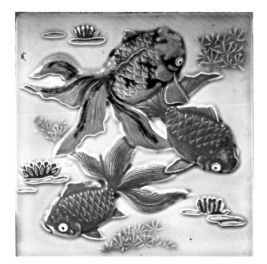
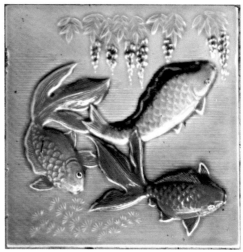

◎賞析：「金玉滿堂」花磚。金魚取諧音「金玉」、「黃金有餘」，以池塘之「塘」諧音堂就成了「金玉滿堂」。實際施作時，可以視裝飾部位的大小，連續黏貼成一整面。

動 物 類

◎規格：長方形	◎尺寸：W152 × H75mm	◎片數：單片
◎紋樣構成：單獨紋樣	◎製法：浮凸瓷磚	◎施釉方式：釉下彩

◎賞析：金魚花磚。這種尺寸的長方形花磚，可連續拼貼成長條狀面磚，適合用於裝飾水車堵等水平面的建築構件。

◎規格：正方形	◎尺寸：W152 × H152mm	◎片數：二片
◎紋樣構成：組合紋樣	◎製法：浮凸瓷磚	◎施釉方式：釉下彩

◎賞析：二合一組花磚。「鯉魚」諧音「利餘」，園林造景或富貴人家都會在池塘中養殖鯉魚，一來為了觀賞，二來也有財貨流通的用意。

動 | 物 | 類

◎ 規格：正方形	◎ 尺寸：W152 × H152mm	◎ 片數：單片、六片、十二片
◎ 紋樣構成：單獨、組合紋樣	◎ 製法：型版（左上）、轉印瓷磚	◎ 施釉方式：釉下彩

◎賞析：金魚有「金玉」的諧音，與荷花一起出現時，代表「金玉同和（荷）」。陸上的牡丹、水裡的鯉魚，則是直扣「富貴有餘」。

動 物 類

◎規格：正方形	◎尺寸：W152 × H152mm	◎片數：單片、八片
◎紋樣構成：單獨（左）、組合紋樣	◎製法：轉印瓷磚	◎施釉方式：釉下彩

 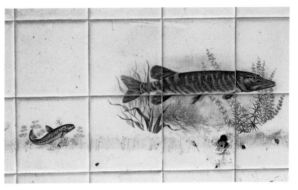

◎賞析：這兩款花磚都是以轉印方式生產。大魚與小魚、魚與蝦的組合讓畫面更鮮活不呆板。

◎規格：正方形	◎尺寸：W152 × H152mm	◎片數：四片
◎紋樣構成：組合紋樣	◎製法：手繪瓷磚	◎施釉方式：釉上彩

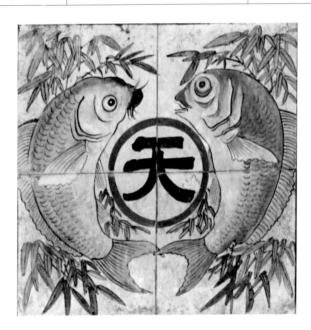

◎賞析：據聞為台灣最早的手繪瓷磚，描繪得非常細緻，細節處理很講究。圖中兩條魚都可以見到明顯的「鬚鬚」，是鯉魚無誤。置於台南西門市場魚販商賣架。

其他動物

◎規格：正方形	◎尺寸：W152 × H152mm	◎片數：六片
◎紋樣構成：組合紋樣	◎製法：浮凸瓷磚	◎施釉方式：釉下彩

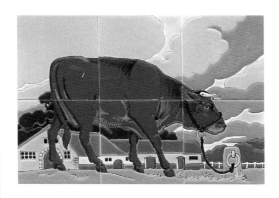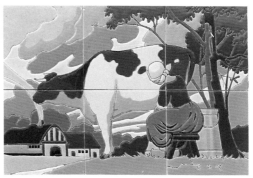

◎賞析：牛性情溫馴、力氣大，在農業社會是重要的役畜，也是主要的勞動力之一。養殖業興起後，更成為提供肉品與乳的主要來源。花磚的背景為西洋式的農村景象。

◎規格：長方形	◎尺寸：W152 × H75mm	◎片數：單片
◎紋樣構成：單獨紋樣	◎製法：浮凸瓷磚	◎施釉方式：釉下彩

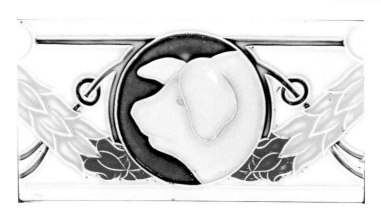

◎賞析：這種規格的花磚可以單獨裝飾，也可組合其他花磚一起拼貼。豬形象的老花磚難得一見，不過在農業社會幾乎家家都有養豬，有「無豬不成家」的說法，也被視為財富的象徵。

動 物 類

◎規格：正方形	◎尺寸：W152 × H152mm	◎片數：單片
◎紋樣構成：單獨紋樣	◎製法：浮凸瓷磚	◎施釉方式：釉下彩

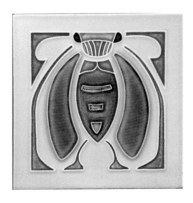

◎賞析：難得一見的蟬紋花磚。蟬紋是玉雕常用的吉祥紋樣，有「腰纏萬貫」、「蟬聯」、「一鳴驚人」等好寓意。

◎規格：正方形	◎尺寸：W152 × H152mm	◎片數：四片
◎紋樣構成：組合紋樣	◎製法：手繪瓷磚	◎施釉方式：釉上彩

◎賞析：名繪師羅志成繪於 1936 年，題字：「空山聽猿嘯，楓落咽流泉。元月中沉志成作」。

幾 何 類

　　幾何紋樣是應用大自然的形體或各種直線、曲線，以及圓形、三角形、方形、菱形等構成規則或不規則的紋樣來當作裝飾，與中東伊斯蘭教常見的紋飾相當類似。幾何紋樣應用範圍很廣，可運用在不同的建築部位上，靈巧好變化。此類紋樣也多用於裝飾邊框，數片組合施工完成後，造型美觀、色彩豐富、樣式多變，因此人們也極易接受，像回字紋、卍字紋、雷紋、花朵紋、卷草紋、水滴或海浪紋等，都能達到綿延不斷的效果。

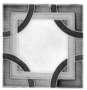
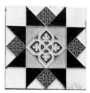
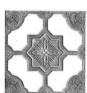
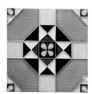

幾 何 類

◎規格：正方形	◎尺寸：W152 × H152mm	◎片數：單片
◎紋樣構成：連續紋樣	◎製法：浮凸瓷磚	◎施釉方式：釉下彩

◎賞析：幾何紋樣的花磚非常實用，有時可以單一花色連續拼貼，有時也可以使用多種花色來組合成較大面積的塊狀裝飾。

◎規格：正方形	◎尺寸：W152 × H152mm	◎片數：單片
◎紋樣構成：連續紋樣	◎製法：浮凸瓷磚	◎施釉方式：釉下彩

◎賞析：纏枝紋是傳統常見的吉祥紋飾，富有流動感的優美曲線可以連綿不斷地延展下去，象徵生生不息、傳衍不絕。

◎規格：正方形	◎尺寸：W152 × H152mm	◎片數：單片
◎紋樣構成：連續紋樣	◎製法：浮凸瓷磚	◎施釉方式：釉下彩

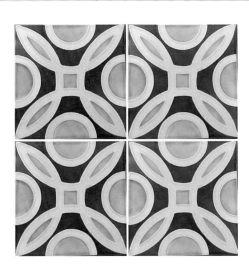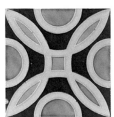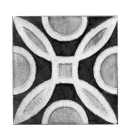

◎賞析：由單片花磚連續拼貼成大圓包小圓的構圖，可以往四方無限延展開來。

幾 何 類

◎規格：正方形	◎尺寸：W152 × H152mm	◎片數：單片
◎紋樣構成：連續紋樣	◎製法：浮凸瓷磚	◎施釉方式：釉下彩

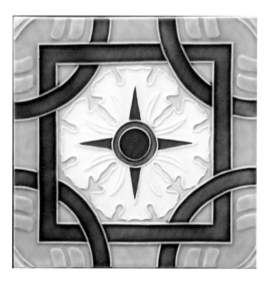

 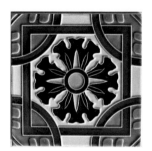 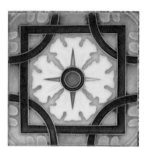

◎賞析：這兩款花磚非常類似，採傳統鏤空的花窗設計，圓環套方框的圖案可以有多種應用。

◎規格：正方形	◎尺寸：W152 × H152mm	◎片數：單片
◎紋樣構成：連續紋樣	◎製法：浮凸瓷磚	◎施釉方式：釉下彩

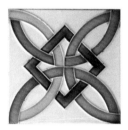

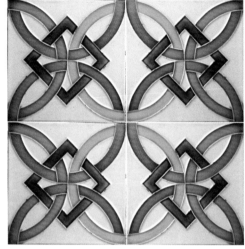

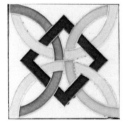

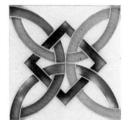

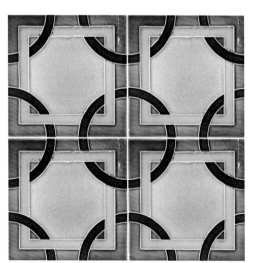

◎賞析：同樣是圓環套方框的設計，單片花磚的圖案與拼貼起來的圖案大異其趣，這正是幾何類花磚的觀賞價值所在。

幾何類

◎規格：正方形	◎尺寸：W152 × H152mm	◎片數：單片
◎紋樣構成：連續紋樣	◎製法：浮凸瓷磚	◎施釉方式：釉下彩

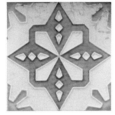
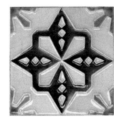

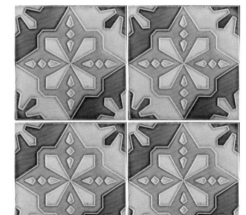

◎賞析：以菱形及方形為主設計元素，並由角隅紋樣完整拼貼成花瓣形，而且還巧妙地構成了另一個中心紋樣。

◎規格：正方形	◎尺寸：W152 × H152mm	◎片數：單片
◎紋樣構成：連續紋樣	◎製法：浮凸瓷磚	◎施釉方式：釉下彩

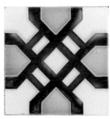

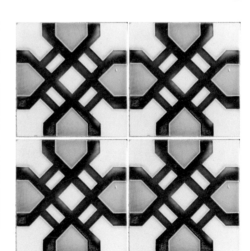

◎賞析：仿鏤空窗櫺樣式，就像真的窗花一樣，非常有立體感。

◎規格：正方形	◎尺寸：W152 × H152mm	◎片數：單片
◎紋樣構成：連續紋樣	◎製法：浮凸瓷磚	◎施釉方式：釉下彩

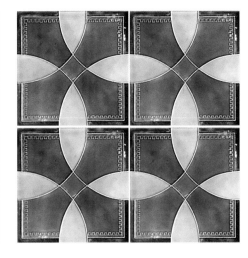
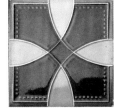
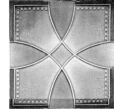

◎賞析：以扇形為主設計元素的單片花磚，多片連續拼貼後串連成一個個象徵圓滿的圓形。

◎規格：正方形	◎尺寸：W152 × H152mm	◎片數：單片
◎紋樣構成：連續紋樣	◎製法：浮凸瓷磚	◎施釉方式：釉下彩

◎賞析：單片花磚的紋樣已算完整，卷草紋的柔美曲線多片連續黏貼後又可拼成花瓣形狀，形成另一個觀賞焦點。

幾 何 類

◎規格：正方形	◎尺寸：W152 × H152mm	◎片數：單片
◎紋樣構成：連續紋樣	◎製法：浮凸瓷磚	◎施釉方式：釉下彩

◎賞析：由曲線、圓弧構成十字紋及圓形，在不規則中帶有一定的規律性。拼貼時，相鄰的兩片花磚之間只單純地用兩條曲線銜接。

◎規格：正方形	◎尺寸：W152 × H152mm	◎片數：單片
◎紋樣構成：連續紋樣	◎製法：浮凸瓷磚	◎施釉方式：釉下彩

◎賞析：這款花磚以籐編果籃的造型呈現，一正一反拼貼的構圖效果，看起來比起規則的連續拼貼要強得多。

◎ 規格：正方形	◎ 尺寸：W152 × H152mm	◎ 片數：單片
◎ 紋樣構成：連續紋樣	◎ 製法：浮凸瓷磚	◎ 施釉方式：釉下彩

◎ 賞析：中間列是單片花磚。這四款花磚組合拼貼後各有千秋，左邊兩款多片連續拼貼後形成有序的圖案；右邊兩款有相同的設計概念，扇形組成的紋樣在連續拼貼後以同樣的紋樣循環不斷。

幾 何 類

◎規格：正方形	◎尺寸：W152 × H152mm	◎片數：單片
◎紋樣構成：連續紋樣	◎製法：浮凸瓷磚	◎施釉方式：釉下彩

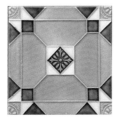
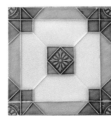
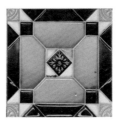
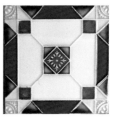

◎賞析：同一款圖案的花磚按照一定的排列方式，或上下或左右或往四個方向連續拼貼，將邊緣輪廓紋樣組合成完整的另一種幾何圖形。

◎規格：正方形	◎尺寸：W152 × H152mm	◎片數：單片
◎紋樣構成：連續紋樣	◎製法：浮凸瓷磚	◎施釉方式：釉下彩

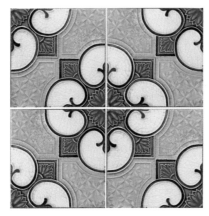

◎賞析：單片花磚的不完整圖案，連續拼貼後呈現富有裝飾性的觀賞效果。離心與向心的兩種拼法，不論是有雲紋的壽桃形或類太極紋樣的 S 型，都帶有良好的寓意。

◎規格：正方形	◎尺寸：W152 × H152mm	◎片數：單片
◎紋樣構成：連續紋樣	◎製法：浮凸瓷磚	◎施釉方式：釉下彩

◎賞析：中間列是單片花磚。這四款花磚的設計概念一樣，在正規的幾何圖形外，中心位置又加上可以柔美畫面的花朵圖案，顏色搭配也十分搶眼。

幾 何 類

◎ 規格：正方形	◎ 尺寸：W152 × H152mm	◎ 片數：單片
◎ 紋樣構成：連續紋樣	◎ 製法：浮凸瓷磚	◎ 施釉方式：釉下彩

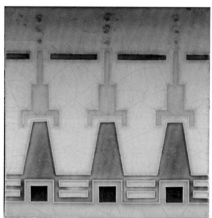

◎ 賞析：構案簡單的兩款花磚紋樣，連續拼貼會排列成規律的重複圖案。

◎ 規格：正方形	◎ 尺寸：W152 × H152mm	◎ 片數：單片
◎ 紋樣構成：連續紋樣	◎ 製法：浮凸瓷磚	◎ 施釉方式：釉下彩

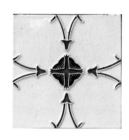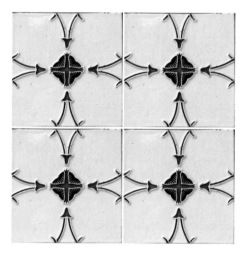

◎ 賞析：單片花磚的紋樣簡單，有更多的留白，帶有新藝術簡化婉約的風格。

◎ 規格：正方形	◎ 尺寸：W152 × H152mm	◎ 片數：單片
◎ 紋樣構成：連續紋樣	◎ 製法：浮凸瓷磚	◎ 施釉方式：釉下彩

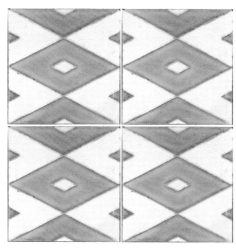

◎ 賞析：多片拼貼後形成兩種顏色的菱形層疊鋪排。

◎ 規格：正方形	◎ 尺寸：W152 × H152mm	◎ 片數：單片
◎ 紋樣構成：連續紋樣	◎ 製法：浮凸瓷磚	◎ 施釉方式：釉下彩

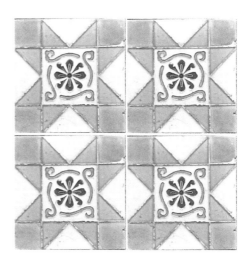

◎ 賞析：單片花磚已是一個完整紋樣，多片連續拼貼後多出了白色方形圖案，形成非常對稱的構圖。

幾 何 類

◎ 規格：正方形	◎ 尺寸：W152 × H152mm	◎ 片數：單片
◎ 紋樣構成：連續紋樣	◎ 製法：浮凸瓷磚	◎ 施釉方式：釉下彩

◎ 賞析：同樣主要由圓形構成的這兩款花磚，多片連續拼貼後形成一連串的圓形圖案，代表圓圓滿滿相攜而來。

◎規格：正方形	◎尺寸：W152 × H152mm	◎片數：單片
◎紋樣構成：連續紋樣	◎製法：浮凸瓷磚	◎施釉方式：釉下彩

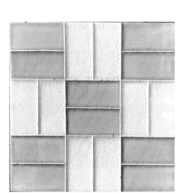

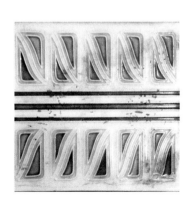

◎賞析：這三款不同紋樣的花磚，拼貼方式相對簡單，一般都是大面積黏貼。

幾 何 類

◎規格：正方形	◎尺寸：W152 × H152mm	◎片數：單片
◎紋樣構成：連續紋樣	◎製法：浮凸瓷磚	◎施釉方式：釉下彩

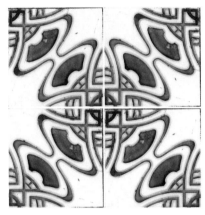

◎賞析：同心拼法與離心拼法是四方連續常用的兩種拼法，這款花磚可以看出兩種不同的拼貼方式所呈現出來的巨大差異。

◎規格：正方形	◎尺寸：W152 × H152mm	◎片數：單片
◎紋樣構成：連續紋樣	◎製法：浮凸瓷磚	◎施釉方式：釉下彩

◎賞析：簡單紋樣的花磚，以同方向或反方向的不同排列規則，堆疊出一個非常立體的效果，是鋪面常見的使用題材。

◎規格：正方形	◎尺寸：W152 × H152mm	◎片數：單片
◎紋樣構成：連續紋樣	◎製法：浮凸瓷磚	◎施釉方式：釉下彩

◎賞析：回字紋是傳統的吉祥裝飾紋樣，通常會接連排列，民間有「富貴不斷頭」的說法，主要用作邊飾或底紋，在花磚上也常當作邊框裝飾。

◎規格：正方形	◎尺寸：W152 × H152mm	◎片數：單片
◎紋樣構成：連續紋樣	◎製法：浮凸瓷磚	◎施釉方式：釉下彩

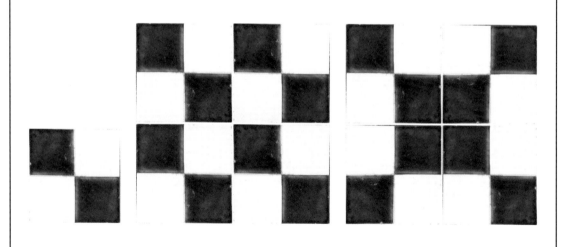

◎賞析：雙色方形設計是地磚鋪面經常選用的紋樣，可按同方向或反方向的規則來排列。

◎規格：正方形	◎尺寸：W152 × H152mm	◎片數：單片
◎紋樣構成：連續紋樣	◎製法：浮凸瓷磚	◎施釉方式：釉下彩

4片離心拼法

16片混合拼法

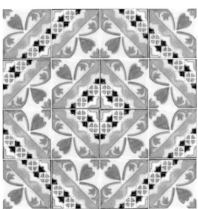

4片同心拼法

25片同向反向拼法

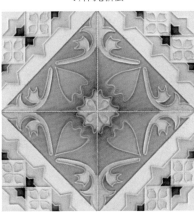

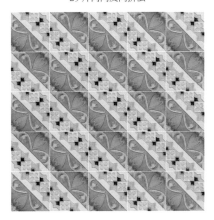

◎賞析：這款花磚的看頭在於有趣又多樣的拼法，同一款紋樣的花磚可以變化出截然不同、風格殊異的鋪面構圖，有非常高的實用性，這也是幾何紋樣花磚強大的特色之一。

◎規格：長方形	◎尺寸：W152 × H75mm	◎片數：單片
◎紋樣構成：連續紋樣	◎製法：浮凸瓷磚	◎施釉方式：釉下彩

◎賞析：這些花磚包括各種各樣的幾何圖案，例如傳統的回字紋及雲紋、方形、菱形、圓形、水滴形、波紋等。這一類的幾何紋樣花磚多用於連續排列當邊框裝飾。

山水風景類

山水、人物、花鳥繪畫一向為中國文人畫家所喜愛，我們看山水畫，多半出自一種觀賞的心情，感受且不由自主地縱情在眼前的山水畫裡，徜徉於大自然的懷抱中，因而生發出淡然高潔的心境。近代山水畫趨向寫意，以虛帶實，講究經營位置和表達意境，手繪側重筆墨神韻。有一類彩瓷紋樣展現的就是時下流行的風景，比如富士山、西湖柳堤等都是常見的題材，有些畫風不似傳統中國山水畫的氣韻，而是帶點新西洋畫風，強調透視、消點、光影、明暗等流行因素，也因此直接影響居住宅第的裝飾風格。此類題材以手繪瓷磚表現較多，有些上面保留落款習慣，包括作者的簽名、年代、在何處畫，以及所屬製造商號等資料。

山 水 風 景 類

◎規格：正方形	◎尺寸：W152 × H152mm	◎片數：四片、六片
◎紋樣構成：組合紋樣	◎製法：型版瓷磚	◎施釉方式：釉下彩

◎賞析：由日本嚴島神社的水中鳥居與富士山等日本素材構成的山水圖，另有似蘇州西湖畔場景、中式屋宇及帆船，意境悠遠。

山 水 風 景 類

◎ 規格：正方形	◎ 尺寸：W152 × H152mm	◎ 片數：四片
◎ 紋樣構成：組合紋樣	◎ 製法：浮凸瓷磚	◎ 施釉方式：釉下彩

◎ 賞析：以四塊瓷磚組成的富士山圖，有現代油畫的質感，兩幅瓷磚畫只有顏色不同，構圖相對簡單。

◎ 規格：正方形	◎ 尺寸：W152 × H152mm	◎ 片數：四片
◎ 紋樣構成：組合紋樣	◎ 製法：浮凸瓷磚	◎ 施釉方式：釉下彩

◎ 賞析：以四塊瓷磚組成，呈現海鷗、沙灘、島嶼及鳥居的悠閒氛圍，與上面的圖屬於同一風格。

山 水 風 景 類

◎規格：正方形	◎尺寸：W152 × H152mm	◎片數：四片、六片
◎紋樣構成：組合紋樣	◎製法：浮凸瓷磚	◎施釉方式：釉下彩

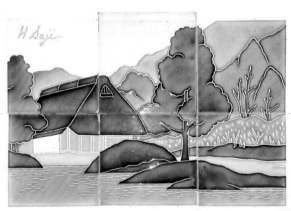

◎賞析：由小屋、山、水、樹等元素組成的風景圖，構圖都非常簡單，可以說大同小異，都是日本窯廠產銷的組合瓷磚。

山 水 風 景 類

◎規格：正方形	◎尺寸：W152 × H152mm	◎片數：單片
◎紋樣構成：單獨紋樣	◎製法：浮凸瓷磚	◎施釉方式：釉下彩

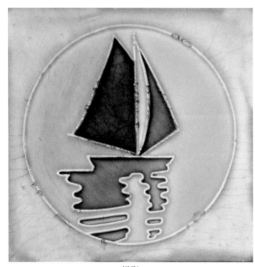

帆影

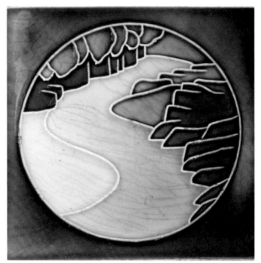

小溪

山水村落

天鵝遊湖

◎賞析：外方內圓的這類風景花磚，就像是掛畫般更具裝飾性，也更能將人們的目光聚焦到中間的圓形部位。

◎ 規格：正方形	◎ 尺寸：W152 × H152mm	◎ 片數：單片、六片
◎ 紋樣構成：單獨、組合紋樣	◎ 製法：浮凸瓷磚	◎ 施釉方式：釉下彩

◎ 賞析：世界七大奇觀之一「泰姬瑪哈陵」 的主建築，前面有工法對稱嚴謹的蒙兀兒式花園，水道噴泉從入口一路延伸至此。原本的純白色陵墓，在這裡換成了各種顏色。

人物類

台灣傳統建築裝飾中，以人物故事為主題者運用相當廣泛，舉凡能表達忠孝節義或仁義禮智等傳統強調的道德情操者，都是匠師們選擇的題材。匠師們依不同場所應用主題人物，在不同部位呈現，不論是從歷史演義、傳奇故事、通俗小說、史籍或神話取材，透過巧妙的畫面安排，都能帶給觀看者較豐富的視覺效果，使得畫面更有張力，並套用戲劇「齣頭」的方式，區分為「文場」與「武場」兩種人物樣貌，此與廟埕前的酬神戲有密切關聯，同樣都帶有濃厚的教化功能。此類彩繪瓷磚大都有落款，題示更加凸顯清晰。

傳統建築上的人物紋樣，依其象徵意義、功能與主題，主要可分為以下幾種類別：

◈ 喜慶祥瑞人物：以闡述神蹟、迎祥納福等功能為主。敬天崇神是一種無形的宗教力量，面對不完美的人生時，心裡總祈望著冥冥之中能有某些至高無上的力量來幫助自己度過難關，遂衍生出各式各樣的神祇，來滿足人們不同的需求。

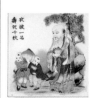

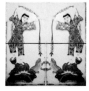

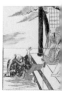

　　針對一般人普遍祈祥辟邪的心理，建築物的裝飾也大都取材自民間宗教所信仰的神祇或傳說中的神話人物，常以個體或群像方式出現在重要的「形式位置」上，如大門的明間或三川入口等明顯處，以強化象徵意義的功能。迎祥納福、趨吉避凶，是每個人共通的願望，住宅更是躲避外來侵擾、生養休息的安全處所，為了加強宅第的保護功能，這類神話人物更見豐富，有福祿壽三仙、麻姑、南極仙翁、八仙等。此外，也有直接表達對生命的理想追尋，比如郭子儀大拜壽、張公藝九世同居，隱喻的是長壽及子孫滿堂。

◈ 歷史及文學典故人物：題材多取自歷代典籍及文學作品，以單一完整的故事為基礎，含說理教化的特性，且合乎傳統社會禮俗價值觀的情節，常見者包括：孔明進表、狄仁傑望雲思親、楊震卻金、蘇武牧羊、三顧茅廬、三英戰呂布、回荊州、單刀赴會，以及表現太平盛世百姓皆得其樂的漁、樵、耕、讀，或闡揚孝道的二十四孝人物故事等，使人們在欣賞之餘，也能達到潛移默化的作用。

◈ 宗教人物：以勸善教化為主。宗教是對神明的信仰與崇敬，以及對宇宙存在的解釋，通常包括信仰與儀式的遵從。宗教常常有其道德準則，以調整人類品格行為。台灣除手繪瓷磚外，以宗教為題材的彩瓷數量極少，僅見少數帶有印度風格的法相、印度神佛，或出自聖經故事的三聖者人物。個人猜測，這些印度風格的彩瓷應該是主銷印度的，僅有極小部分樣品流入台灣市場。

人 物 類

喜慶祥瑞人物

◎規格：正方形	◎尺寸：W152 × H152mm	◎片數：十四片、二十四片
◎紋樣構成：組合紋樣	◎製法：手繪瓷磚	◎施釉方式：釉上彩

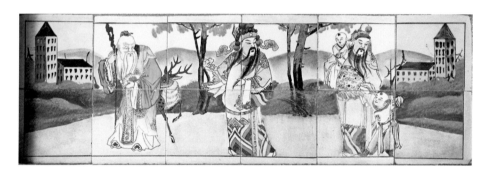

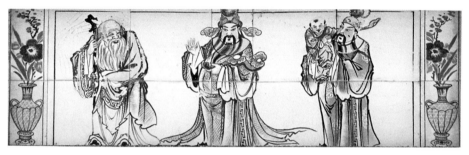

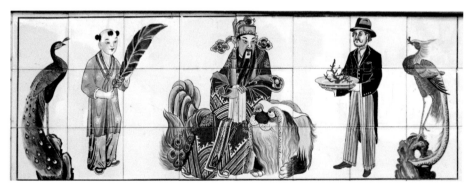

◎賞析：福祿壽在中國神話中，是福星、祿星、壽星三位星君的合稱。又稱財子壽，代表傳統社會中人一生追求的三種境界。

◎ 規格：正方形	◎ 尺寸：W152 × H152mm	◎ 片數：單片、四片
◎ 紋樣構成：組合紋樣	◎ 製法：型版（左上）、浮凸（右下）、手繪瓷磚	◎ 施釉方式：釉下彩、釉上彩

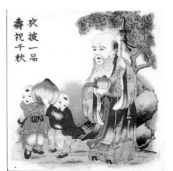

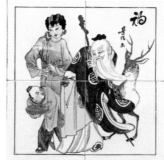

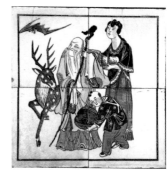

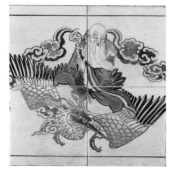

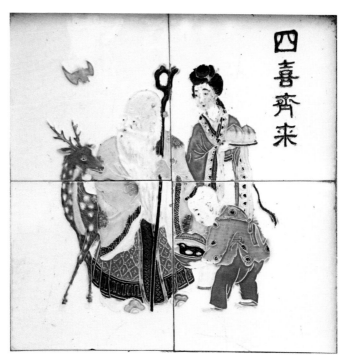

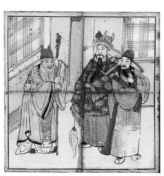

◎ 賞析：仙翁獻壽、麻姑獻瑞及福祿壽三星是經典的吉慶圖案。「四喜齊來」這幅作品中，蝙蝠音「福」，鹿諧音「祿」，代表官運高昇，壽星、仙桃代表「壽」、盒內的喜鵲象徵「喜」氣。

人 物 類

◎規格：正方形	◎尺寸：W152 × H152mm	◎片數：十二片、二十四片

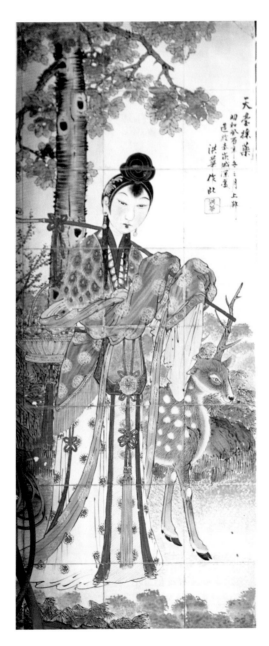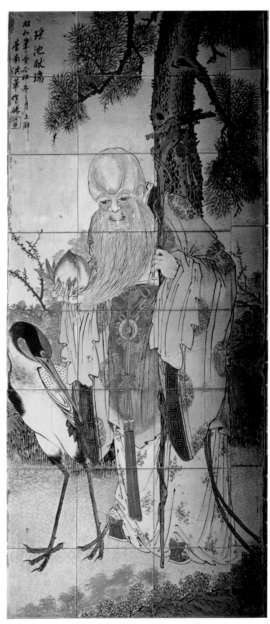

◎賞析：麻姑與南極仙翁分別是女性、男性壽仙的代表。麻姑的外表通常為少女，肩挑盛裝壽桃的花

| 人 | 物 | 類 |

| ◎紋樣構成：組合紋樣 | ◎製法：手繪瓷磚 | ◎施釉方式：釉上彩 |

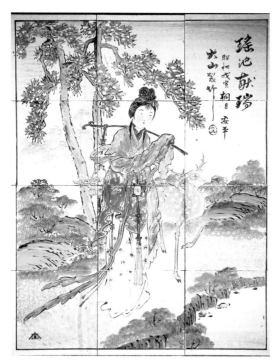
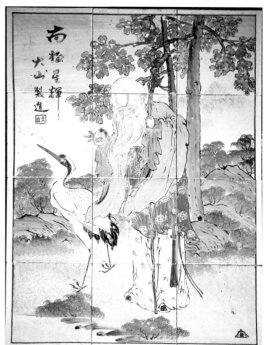

籃，與鹿（祿）相伴。南極仙翁則通常為老人，手持拐杖與仙桃，與松鶴相伴。

人 物 類

◎規格：正方形	◎尺寸：W152 × H152mm	◎片數：二十八片、三十六片
◎紋樣構成：組合紋樣	◎製法：手繪瓷磚	◎施釉方式：釉上彩

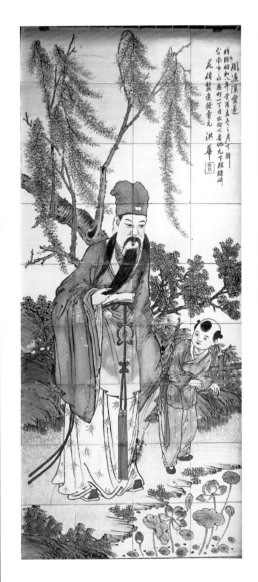 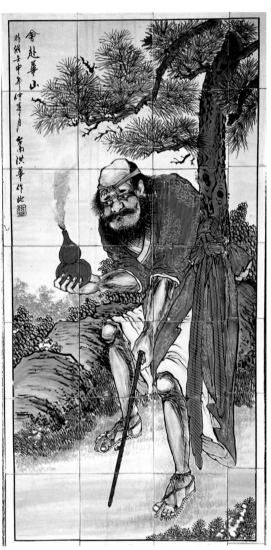

◎賞析：名畫師洪華的兩幅精彩花磚作品。左為周敦頤（濂溪）愛蓮，右為鐵拐李會赴華山。

人｜物｜類

◎規格：正方形	◎尺寸：W152 × H152mm	◎片數：六片、八片、十二片
◎紋樣構成：組合紋樣	◎製法：手繪瓷磚	◎施釉方式：釉上彩

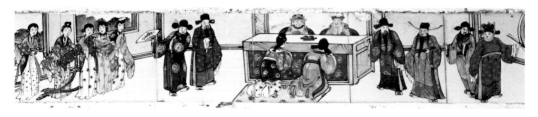

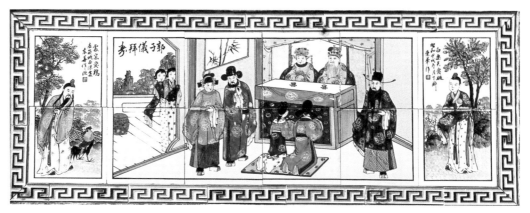

◎賞析：「郭子儀拜壽」、「張公藝百忍」都是長壽幸福的故事。郭子儀是歷史上少見福祿壽考俱全的人物，拜壽的子孫後代俱為高官。張公藝以忍治家，九代同堂仍能和樂相處。

人 物 類

◎規格：正方形	◎尺寸：W152 × H152mm	◎片數：四片、六片、十二片、十六片、十八片、三十二片

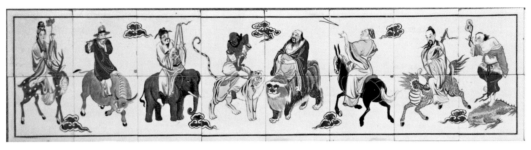

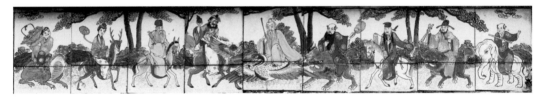

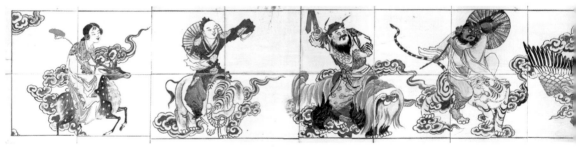

◎賞析：「八仙」是民間最常使用的吉慶素材之一，包括道教的八位神仙：鍾離權、張果老、李鐵拐、
何仙姑、韓湘子、曹國舅、藍采和、呂洞賓。由於八仙都是由凡人修道成仙，因此人物造型上更貼近世

| ◎紋樣構成：組合紋樣 | ◎製法：手繪瓷磚 | ◎施釉方式：釉上彩 |

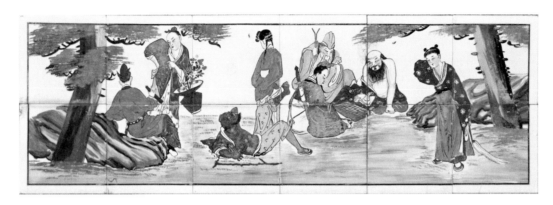

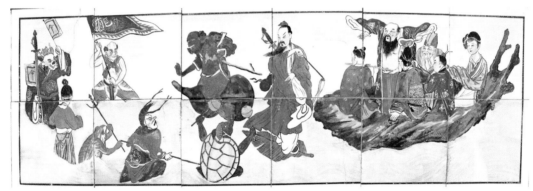

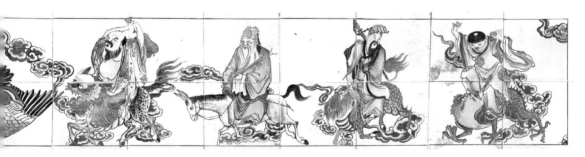

俗百姓。民間凡有喜事都會懸掛八仙彩，代表八仙降臨祝賀，也有趨吉避邪之意。

人 物 類

◎規格：正方形	◎尺寸：W152 × H152mm	◎片數：單片
◎紋樣構成：單獨紋樣	◎製法：型版瓷磚	◎施釉方式：釉下彩

◎賞析：「迎福納祥」為常見的吉慶圖案，其中一名童子把蝙蝠（代表福）抓進缸中（納福），另一名童子則雙手張開迎接蝙蝠到來（迎蝠）。缸旁有象徵長壽的仙桃、缸上的花樣則為松鶴延年。還有蓮花象徵連（蓮）年如意，也有清高之意。

◎規格：正方形	◎尺寸：W152 × H152mm	◎片數：四片
◎紋樣構成：組合紋樣	◎製法：浮凸瓷磚	◎施釉方式：釉下彩

◎賞析：在民間流傳的「劉海戲金蟾，步步釣金錢」的故事中，劉海是一名蓄著瀏海、打著赤腳的頑童，手執一串金錢；而能一步一吐錢的三足金蟾則被錢串引誘並釣住。

◎規格：正方形	◎尺寸：W152 × H152mm	◎片數：六片
◎紋樣構成：組合紋樣	◎製法：手繪瓷磚	◎施釉方式：釉上彩

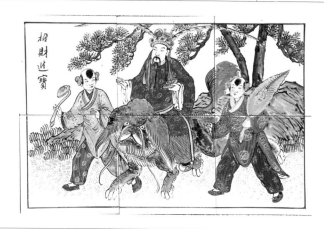

◎賞析：這幅「招財進寶」的畫作中，財神爺手握銀錠、騎神獸，右方童子手持芭蕉與錢幣，左方童子手持如意，喻招財如意。

◎規格：正方形	◎尺寸：W152 × H152mm	◎片數：多片
◎紋樣構成：組合紋樣	◎製法：手繪瓷磚	◎施釉方式：釉上彩

◎賞析：「麒麟童子」有麒麟送子的意味，象徵子孫後代將是超凡的人才。祂們穿戴的裝備是旗、球（右）、戟、磬（左），意為「祈求吉慶」。

人 物 類

歷史及文學典故人物

◎規格：正方形	◎尺寸：W152 × H152mm	◎片數：三片、十六片
◎紋樣構成：組合紋樣	◎製法：手繪瓷磚	◎施釉方式：釉上彩

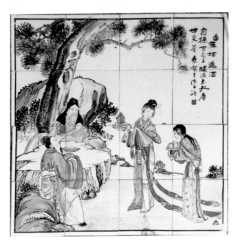
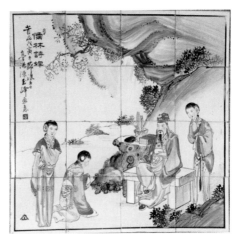

◎賞析：這一系列的彩繪作品取材自章回小說與戲曲中有名的故事橋段，將大家耳熟能詳的故事搬
上牆面。「八美圖」是古人柳樹春與八位美人悲歡離合的故事，「麻姑進酒」是象徵長壽的場景，
而「儒林詩婢」則是唐朝崔郊與相戀的婢女離別又重逢的故事。

◎規格：正方形	◎尺寸：W152 × H152mm	◎片數：六片
◎紋樣構成：組合紋樣	◎製法：手繪瓷磚	◎施釉方式：釉上彩

 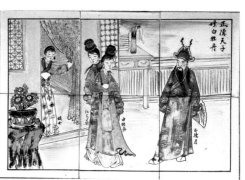

◎賞析：本頁亦為戲曲中的名場景，由左至右、由上至下分別為：孟德獻刀（《三國演義》）、牛皋
問路（《岳飛傳》）、穆桂英計破洪州（《楊家將》）、薛仁貴計奪摩天嶺（《薛仁貴征東》）、狸貓換
太子（《三俠五義》）、正德天子嫖白牡丹（《白牡丹》）。

人 物 類

◎規格：正方形	◎尺寸：W152 × H152mm	◎片數：四片、六片、八片
◎紋樣構成：組合紋樣	◎製法：手繪瓷磚	◎施釉方式：釉上彩

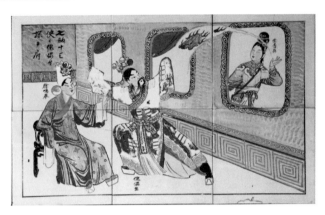

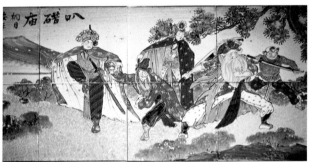

◎賞析：本頁彩繪的故事由上至下、由左至右為：魁儡生探寧王府（《七劍十三俠》）、八蜡廟（《施公案》）、楊令公招親（《楊家將》）、四傑村（《綠牡丹》）。

人 | 物 | 類

◎規格：正方形	◎尺寸：W152 × H152mm	◎片數：六片、十二片、二十四片
◎紋樣構成：組合紋樣	◎製法：手繪瓷磚	◎施釉方式：釉上彩

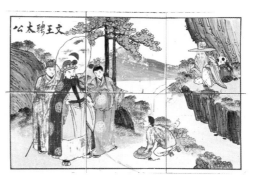

◎賞析：「四愛」指君子的四種雅興，通常由羲之愛鵝、子猷愛竹、淵明愛菊、唐明皇愛牡丹、太白醉酒、玉川品茶、和靖詠梅、茂叔愛蓮組合而成。「四聘」指歷史上四個放下身段聘請賢才的故事，一般採用：舜耕歷山（堯聘舜）、為國為民（湯聘伊尹）、渭水訪賢（周文王聘姜太公）、三顧茅廬（劉備聘孔明）。

人 物 類

◎規格：正方形	◎尺寸：W152 × H152mm	◎片數：四片、六片、十五片
◎紋樣構成：組合紋樣	◎製法：手繪瓷磚	◎施釉方式：釉上彩

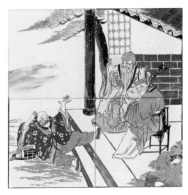

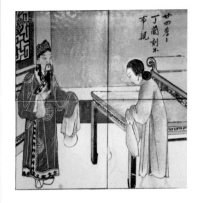
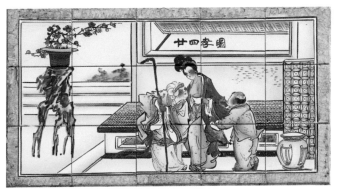

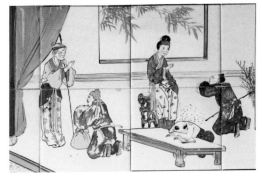
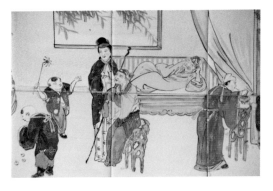

◎賞析：「二十四孝」這類瓷磚畫強調的是敦世厲俗的教化功能，通常是把好幾則故事一起裝飾展示，從不同角度、不同環境及不同做法來彰顯孝道的重要性。

◎ 規格：正方形	◎ 尺寸：W152 × H152mm	◎ 片數：四片、六片
◎ 紋樣構成：組合紋樣	◎ 製法：手繪瓷磚	◎ 施釉方式：釉上彩

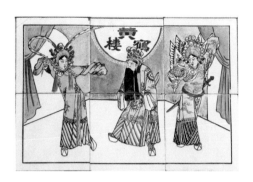

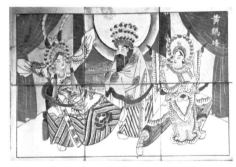
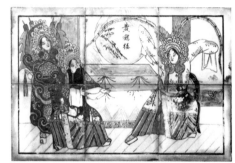

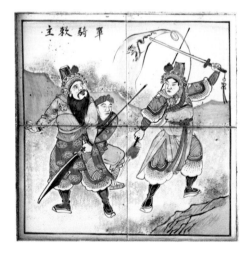
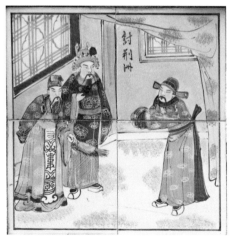

◎ 賞析：《三國演義》的故事被京劇取材甚多，在手繪花磚中，人物也常以京劇扮相呈現。

人 物 類

◎規格：正方形	◎尺寸：W152 × H152mm	◎片數：六片、三十二片

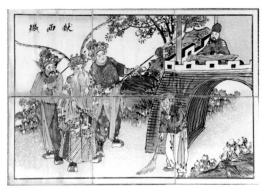
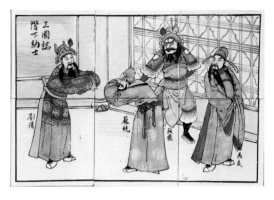

◎賞析：《三國演義》是中國四大名著之一，描寫東漢末年黃巾起義直到西晉統一為止，約百年間

人 物 類

◎紋樣構成：組合紋樣	◎製法：手繪瓷磚	◎施釉方式：釉上彩

三國爭雄的歷史。書中的英雄氣概、君臣節義、謀略智慧都精彩萬分，常成為彩繪花磚的主題。

人 物 類

◎ 規格：正方形	◎ 尺寸：W152 × H152mm	◎ 片數：六片
◎ 紋樣構成：組合紋樣	◎ 製法：手繪瓷磚	◎ 施釉方式：釉上彩

◎ 賞析：四大民間傳說之一《白蛇傳》中著名的一幕：許仙借傘。

◎ 規格：正方形	◎ 尺寸：W152 × H152mm	◎ 片數：六片
◎ 紋樣構成：組合紋樣	◎ 製法：手繪瓷磚	◎ 施釉方式：釉上彩

◎ 賞析：《鐵弓緣》為京劇中有名的愛情故事。畫面中男主角匡忠正拉開鐵弓，獲得許婚的資格。

◎規格：正方形	◎尺寸：W152 × H152mm	◎片數：二十八片
◎紋樣構成：組合紋樣	◎製法：手繪瓷磚	◎施釉方式：釉上彩

◎賞析：金童、玉女泛指侍奉仙人的童男童女。民間習俗中有對句曰：「金童指引西方路、玉女隨行極樂天（此處作：玉女道歸極樂家）」，祂們的任務是接引逝者前往西方極樂世界。

◎規格：正方形	◎尺寸：W152 × H152mm	◎片數：九片
◎紋樣構成：組合紋樣	◎製法：轉印瓷磚	◎施釉方式：釉下彩

◎賞析：這兩組花磚攝於家廟，以照相轉印的方式，紀念對建造宗祠有重大貢獻的先祖。

人 物 類

其他

◎規格：正方形	◎尺寸：W152 × H152mm	◎片數：六片
◎紋樣構成：組合紋樣	◎製法：轉印瓷磚	◎施釉方式：釉下彩

◎賞析：左圖為日本藝妓，右圖為舞妓。舞妓是成為藝妓之前的一個學習階段，主要工作是以跳舞來迎接客人。兩者的差別可以從髮型及衣著看出，舞妓為裂桃式髮型，和服花色較繁複鮮豔；藝妓梳島田髻，和服花色與樣式比較素雅低調。作品年代較晚，約為1920年代。

人 物 類

◎規格：正方形	◎尺寸：W152 × H152mm	◎片數：單片
◎紋樣構成：單獨紋樣	◎製法：浮凸、轉印瓷磚（右）	◎施釉方式：釉下彩

◎賞析：左圖浮凸瓷磚簡單地勾勒出山水及人物，渲染的漸層用色充滿異國風情。右圖轉印瓷磚則是非常在地形象的摩托車騎士，台灣本土氣息撲面而來。

◎規格：正方形	◎尺寸：W152 × H152mm	◎片數：單片
◎紋樣構成：單獨紋樣	◎製法：型版＋手繪瓷磚	◎施釉方式：釉下彩＋釉上彩

◎賞析：這兩塊瓷磚來自迪化街，風格仿自藝術家立石鐵臣的版畫作品〈民俗圖繪〉。左圖「錦記茶行」原設於陳天來宅邸的一樓，氣派的三層洋樓是日治時期大稻埕醒目的地標。右圖為一名販賣雜貨的年長女性，頭梳成漂亮的「頭鬃尾」，戴耳飾、手環，有著纏足的小腳。

人 物 類

◎規格：正方形	◎尺寸：W152 × H152mm	◎片數：四片、六片
◎紋樣構成：組合紋樣	◎製法：手繪、轉印瓷磚（右）	◎施釉方式：釉上彩、釉下彩

◎賞析：左圖由四塊花磚組合而成，這類裸女圖都裝飾在私密的浴廁空間；右圖為近代（約1970）所做的轉印瓷磚。

◎規格：正方形	◎尺寸：W152 × H152mm	◎片數：單片
◎紋樣構成：單獨紋樣	◎製法：手繪瓷磚	◎施釉方式：釉上彩

◎賞析：這兩片花磚皆為台南名畫師蔡草如手筆，描寫當時的台灣生活。左圖「村娘賣蔗」，右圖三輪車伕「等客補眠」，雖磚面破損仍不損生動的往日風情。

人 物 類

◎規格：正方形	◎尺寸：W152 × H152mm	◎片數：四片
◎紋樣構成：組合紋樣	◎製法：手繪瓷磚	◎施釉方式：釉上彩

◎賞析：民國初期的畫報風格，畫中人物短髮、腳踩高跟鞋、手拿陽傘，身著洋裝、披肩、戴呢帽、手環。仔細觀察則可發現五官為東方人面孔，且混搭中式上衣，描繪對象為民國初年的仕女。反映了人們追求現實生活的美好。

人 物 類

外國宗教人物

◎ 規格：正方形	◎ 尺寸：W152 × H152mm	◎ 片數：單片
◎ 紋樣構成：單獨紋樣	◎ 製法：浮凸瓷磚	◎ 施釉方式：釉下彩

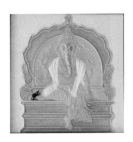

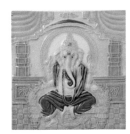

◎ 賞析：「大聖歡喜天」（或「象頭神」格涅沙）是印度教的福德及除障礙之神，祂的造型奇特可愛，頂著一顆大象頭，挺著圓滾滾的肚子，屈著一邊膝蓋在座位上。祂的座騎是老鼠，與祂相伴。。

◎規格：正方形	◎尺寸：W152 × H152mm	◎片數：單片、二片、九片
◎紋樣構成：單獨、組合紋樣	◎製法：浮凸瓷磚	◎施釉方式：釉下彩

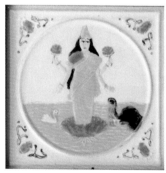
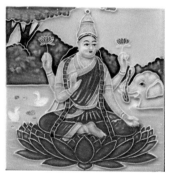
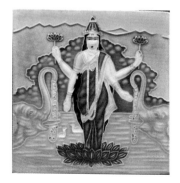

◎賞析：「吉祥天」是印度教大神毗濕奴的妻子，祂對愛情十分忠貞，又是財富、幸福和美的象徵，因此在印度被視為宜室宜家的好妻子典型，是印度最受歡迎的女神。

人｜物｜類

◎ 規格：正方形	◎ 尺寸：W152 × H152mm、W152 × H75mm（邊框）	◎ 片數：單片、九片
◎ 紋樣構成：單獨、組合紋樣	◎ 製法：浮凸瓷磚	◎ 施釉方式：釉下彩

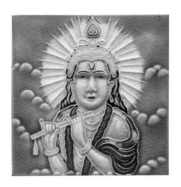

◎ 賞析：「黑天」是印度教大神毗濕奴的十化身之一。黑天信仰在印度教中自成一派，經常出現在文學、繪畫和歌舞藝術中。吹著笛子的牧童是祂的典型造像，此外祂也可能會拿著毗濕奴的法螺和神盤。

人 物 類

◎規格：正方形	◎尺寸：W152 × H152mm	◎片數：單片、六片
◎紋樣構成：單獨、組合紋樣	◎製法：浮凸瓷磚	◎施釉方式：釉下彩

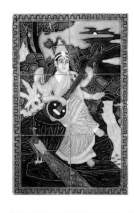 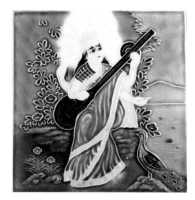 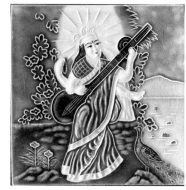

◎賞析：「辯才天」是印度教創世者梵天的妻子，象徵藝術才華、口才和聰慧。祂手執維納琴、經書、念珠，腳旁有孔雀相伴。

◎規格：正方形	◎尺寸：W152 × H152mm、W152 × H75mm（邊框）		◎片數：單片、九片
◎紋樣構成：單獨、組合紋樣	◎製法：浮凸瓷磚		◎施釉方式：釉下彩

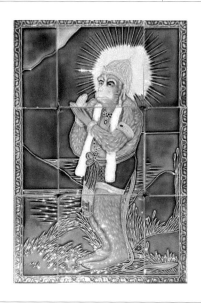

◎賞析：「猴神」哈奴曼在印度家喻戶曉，被視為正義與勇氣的化身。祂能飛騰於空中，面容和身軀可隨意變化，還具有一步跨海、隻手擎山的傲人本領。

文字類

文　字為我國傳統書寫藝術之一，多用毛筆書寫，技法上講究執筆、用筆、用墨、結構、分布等。文字表達常見於匾額聯對上，於建築物裝飾中扮演著有如招牌的重要角色，屋主的學養、品味、期許、教化等，都可藉由各種形式、色彩、字形的文字來一窺端倪。台灣彩瓷中，常見用進口白瓷磚上書寫文字表現，如楹對、門匾等，但因文以載道語意奧妙，能啟人智慧引人深思，因此對建物有畫龍點睛之妙。彩瓷圖案也有發現書寫印度雅利安人語系之中的天城文（梵文系統）文字者，極其罕見特別，推測此產品的主力銷售市場應為印度、中亞等地，少量轉銷來台。

楹聯

◎ 規格：正方形	◎ 尺寸：W75 × H75mm	◎ 片數：多片
◎ 紋樣構成：組合紋樣	◎ 製法：手繪瓷磚	◎ 施釉方式：釉上彩

◎ 賞析：楹聯花磚黏貼的位置與作用與春聯相同，部分有相當特殊的設計，如最下排左二的爐鼎文。

這副對聯寫的文字是：春暖觀龍變（右聯）、秋高聽鹿鳴（左聯）

文 字 類

標示

◎規格：長方形、正方形	◎尺寸：W152 × H75mm、W152 × H152mm	◎片數：單片
◎紋樣構成：單獨紋樣	◎製法：浮凸瓷磚	◎施釉方式：釉下彩

◎賞析：此為一系列日本推出的告示牌花磚，除了標示場所外，也有各種標語的產品。

印地語之天城文字

◎規格：正方形	◎尺寸：W152 × H152mm	◎片數：單片
◎紋樣構成：單獨紋樣	◎製法：浮凸瓷磚	◎施釉方式：釉下彩

◎賞析：這些花磚的文字屬於印度印地語，梵文系統的天城文。它們可組合成印度神祇的名字。

其他類

包 含大理石紋、皮紋、布紋、木紋、玻璃紋……。在台灣發現少數特殊彩瓷，有似大理石般的花紋、似皮革的花紋、似布紋的花紋、似玻璃紋，均非常特殊。這也許是設計者刻意模仿實物的質感，創作出來的新紋樣，但色調彩度較深暗，不似其他紋樣般豔麗討喜，因此市面上非常罕見。

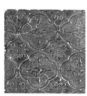

其 他 類

◎ 規格：正方形	◎ 尺寸：W152 × H152mm	◎ 片數：單片
◎ 紋樣構成：組合紋樣	◎ 製法：浮凸瓷磚	◎ 施釉方式：釉下彩

◎ 賞析：花磚中也有各種仿石的紋路，有仿造花崗石、大理石或特殊花紋之貴重石材的產品。

其 他 類

◎ 規格：正方形	◎ 尺寸：W152 × H152mm	◎ 片數：單片
◎ 紋樣構成：組合紋樣	◎ 製法：浮凸瓷磚	◎ 施釉方式：釉下彩

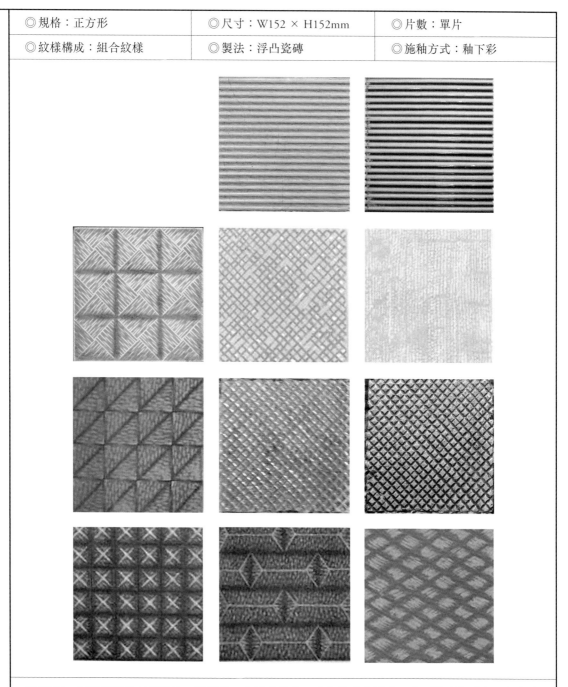

◎ 賞析：有些花磚具有細格紋、細條紋、交織的紋樣，或有特殊的壓花，表面質感乍看之下似布與皮革。

其 他 類

◎規格：正方形	◎尺寸：W152 × H152mm	◎片數：單片
◎紋樣構成：組合紋樣	◎製法：浮凸瓷磚	◎施釉方式：釉下彩

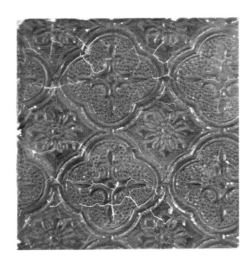

◎賞析：這些花磚的紋樣看似壓花玻璃窗，卻非玻璃材質，有著各自的底色。

◎規格：正方形	◎尺寸：W152 × H152mm	◎片數：單片
◎紋樣構成：組合紋樣	◎製法：浮凸瓷磚	◎施釉方式：釉下彩

◎賞析：其他難以歸類的不規則紋樣花磚，也是相當少見的種類。

◎規格：正方形、長方形	◎尺寸：W152 × H152mm、W152 × H75mm	◎片數：單片
◎紋樣構成：組合紋樣	◎製法：浮凸瓷磚	◎施釉方式：釉下彩

◎賞析：僅有一種顏色，無紋樣的花磚。在前文所述的台北賓館可以見到許多實物。

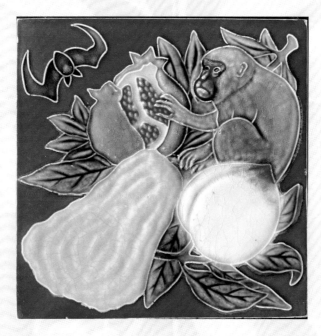

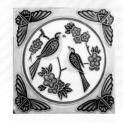

附錄

附錄一、台灣彩瓷代表性建築

附錄二、圖案紋樣比列表

附錄三、參考資料

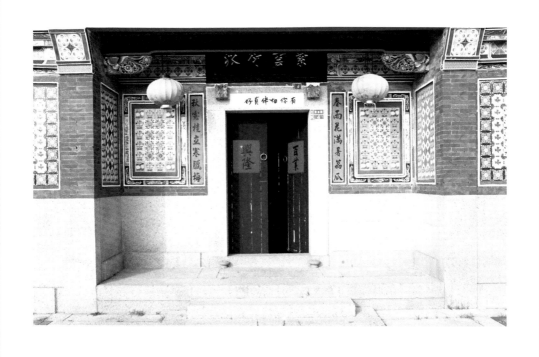

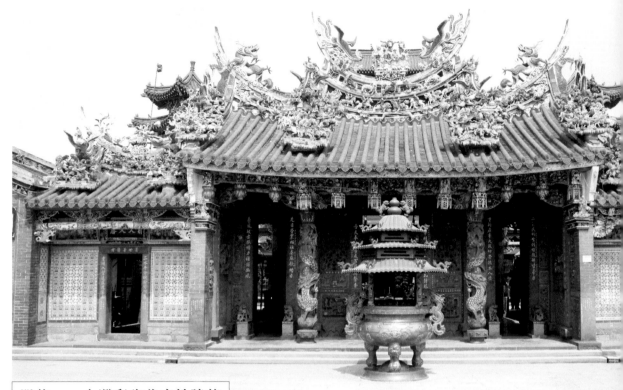

附錄一、台灣彩瓷代表性建築

台北三重先嗇宮

　　台北三重先嗇宮是位於三重區二重埔的神農廟，一般俗稱五谷王廟。乾隆十年（1745）李姓先民來二重埔開墾，從原鄉福建恭請神農大帝神像奉祀。道光三十年（1850）年重建成兩殿，大正十四年（1925）大修，兩組工匠同時受聘興建，虎邊由陳應彬負責；龍邊乃吳海桐施作，堪稱廟宇最明顯對場作。2001 年再次大修為今現況。

花磚

　　1925 年整修時期，匠師引進當年日本進口的彩瓷面磚，貼在龍虎廳牆面打造四大幅的花磚牆，牆面以花卉為主題，由綠底花磚圍繞著白底幾何形紅花磚，四周再加長條形的紅花邊磚做為畫框，形成百花祈福的樣貌，旁用水滴形邊磚做為框，兩旁對看牆以黃底牽牛花搭配，此可稱北台灣最大面積的花磚牆。

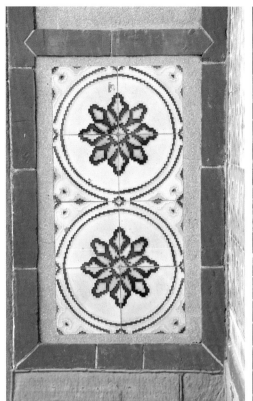

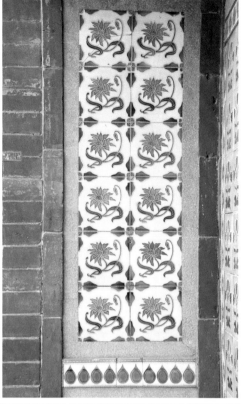

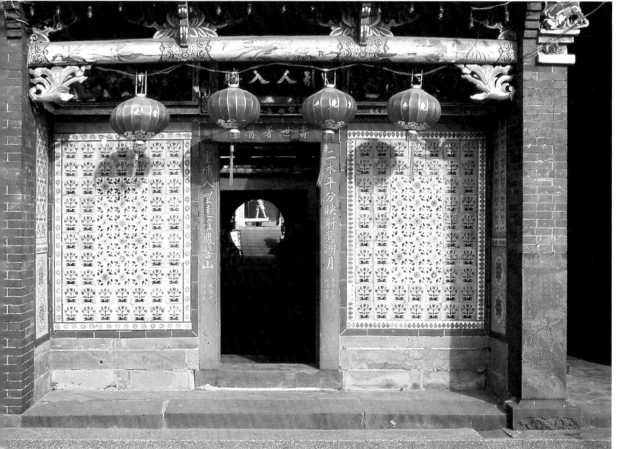

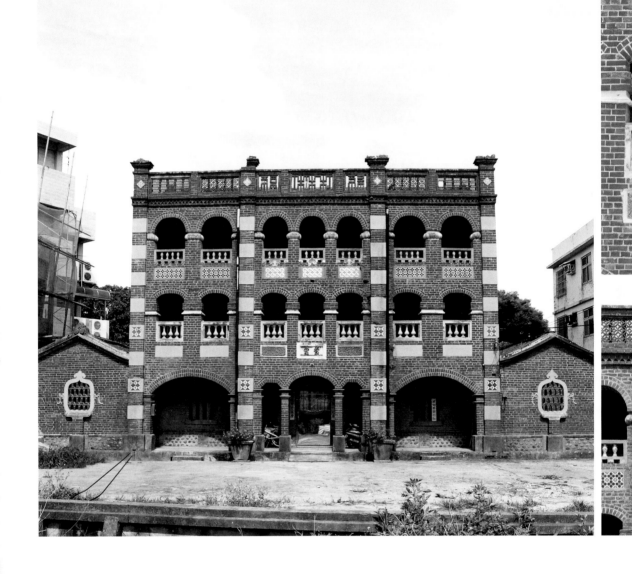

台中大安中庄黃宅

　　黃宅為黃煥然所建，日治時期任大安壯丁團長，原址為三合院房舍，旁有畜舍，後為果園。由於正身與護龍在昭和十年（1935）中部大地震所毀，黃家乃決定改建為四合院的平面配置，一進為三樓洋房，二進為傳統中式形貌，合院正廳帶護龍，但正身再整建加高，洋樓本身完全遮住了後方的正廳，與一般傳統民居前低後高的慣例完全相悖，格局非常特別。

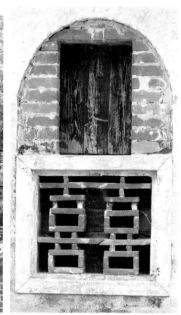

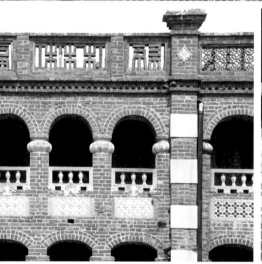
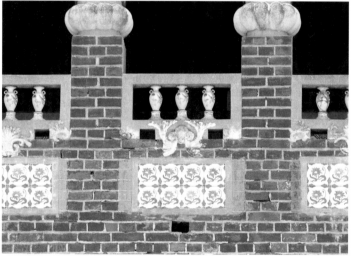

花磚

　　建築立面採三開間格局，為三層樓，可以遠眺，有匾題「觀海亭」。四根柱子均採用紅白相間的橫飾帶，女兒牆兩側採用不同的。磚組砌圖紋，正中間則採用「福、壽、祿」的精緻磚工，山牆可以看到雙囍字樣的磚砌欄杆，柱頭有南瓜造形，花瓶及葫蘆形欄杆寓「平安」，牆面及牆柱上貼滿塊狀彩瓷面磚，讓整棟洋樓，紅配綠增顯多面的層次，營造幸福典雅的立面氛圍。

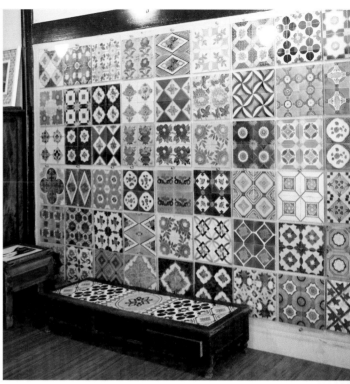

台灣花磚博物館

　　位於嘉義市，建築前身為日治時期「德豐材木商行」。二層樓街屋形式，整棟建築採用阿里山檜木打造，是嘉義林業發展的見證，與嘉義近代史有著密切的連結。老屋經活化改造為「台灣花磚博物館」，已成為熱門新景點。

花磚

　　這棟建築物用逾千片的花磚，打造台灣首座花磚博物館。室內牆堵、壁堵、樓梯、擺設、家具均鑲貼著花磚，除了展示及保存所搶救的花磚收藏之外，也積極與藝術家合作開發產品，結合台灣陶藝技術重新複製花磚，希望能修護百年老屋上破損的花磚，讓花磚再走回到人們生活中，延續時代的記憶。

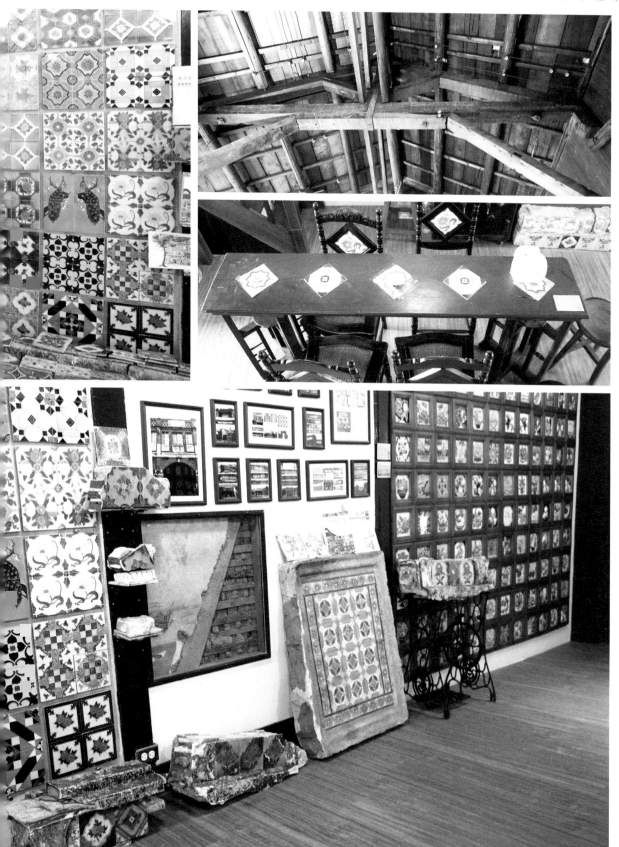

高雄美濃廣善堂

　　此鸞堂為美濃庄耆老古阿珍等人，在大正六年（1917）建立，香火可追自苗栗玉清宮。曾兼作私塾教育場所，在初興建完成時只有正殿以及宣講堂，至昭和八年（1933）增設文昌殿，1999年增建凌霄寶殿，取名為「玉清宮」。空間分正殿、迴廊、宣講堂以及清修軒等處。

花磚

　　彩磚集中於昭和八年建造的文昌殿，殿內全貼滿彩磚，從一樓扶手處貼玫瑰腰帶花磚、樓梯踏階兩面貼紅綠幾何花磚，上二樓大殿內地面也鋪滿幾何形花磚，周圍再以小紅花的條狀花磚為框，供桌前方的拜墊處，採用紅玫瑰與白玫瑰大片花磚鋪地，三層供桌也鑲有牡丹、玫瑰花、卷草、滾邊等花磚。殿內牆面全由幾何星芒紋花磚所組構，殿內轉角處用了許多罕見的轉角花磚收邊，技法高超十分罕見，空白處補滿白瓷磚。廣善堂文昌殿，可說是全台灣花磚數量最多配色最美的廟宇。

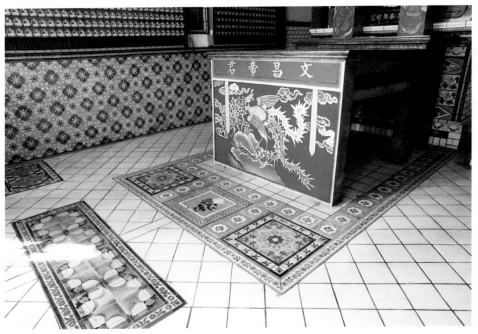

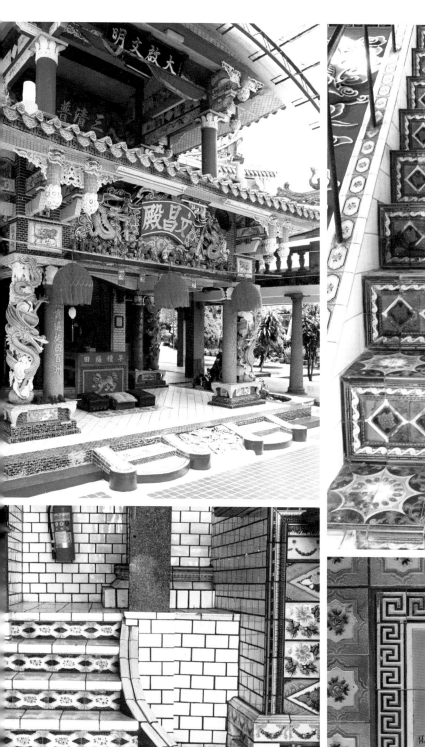

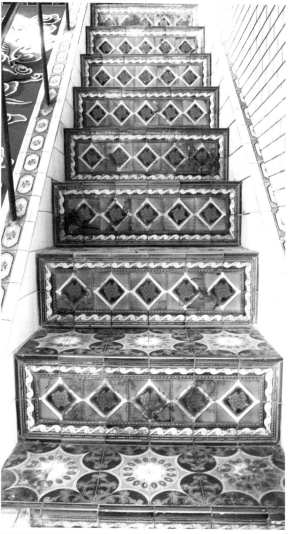

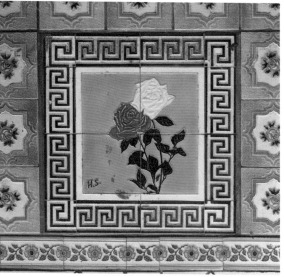

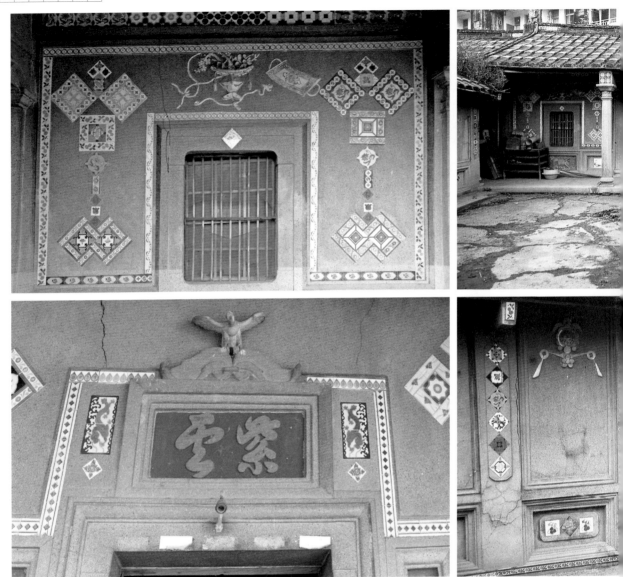

屏東林邊金良記古厝

　　古厝建造者為黃允良，建於日昭和三年（1928），建築方位為坐北朝南，建築形制為傳統三合院帶門樓。門樓做西式山牆，上有金良記家號「金」，古厝以花磚洗石子浮塑裝飾：立柱、花瓶欄杆、勳章、時鐘、飛鷹、花籃、麒麟等，都是當年流行的建築樣式，正廳內彩繪為台南畫師黃矮作品。

花磚

　　立面外觀到處貼滿彩瓷面磚，組砌各種造形圖案、框邊線條，數量樣式極多，利用花磚 3"×3"、3"×6"、6"×6" 的不同尺寸，組合成延綿不絕及連接著各種造型圖案，匠師組合花磚，貼出類似勳章的圖案；鑲組似中國磬牌的樣式與中國結框邊效果，華麗風雅，令人拍案叫絕。這全台最美的花磚古厝，可惜今已消失不存。

宜蘭頭城頂埔林朝宗古厝

　　林朝宗曾任保正及區總代、二城保甲聯合會會長。古厝約建於日大正十四年（1925）。古厝為傳統閩南式三合院建築格局，坐西朝東偏南，東朝龜山島，簡單完整，正身面寬為五開間，左右護龍均衡對稱，正廳採簷廊設計，木構桁架構件精雕細鑿，工藝精湛，尤其是棟架上員光雙面透雕、瓜筒、螭虎斗栱，為民居建築少見。宅內外門聯多幅，內容述說林宅幽美之環境，反映當時富戶階層的社會關係與生活方式。

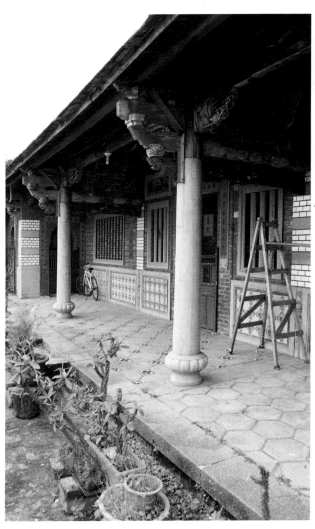

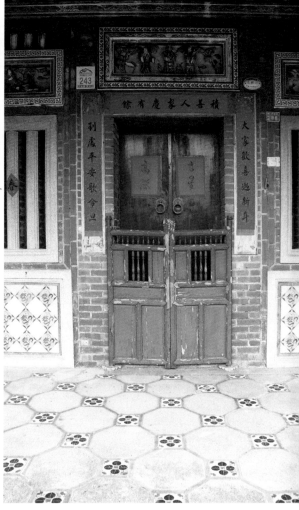

花磚

　　正身為出廊起形式，正立面牆面台度下則以大面積裝飾彩瓷面磚貼飾，色樣華麗，地板鋪面亦有花磚設計組合的龜甲紋，花磚鑲嵌於腳下任人踩踏，真是大氣奢侈，另外左右護龍各房大門門楣上方亦用花磚框裝飾，正廳明間門楣上方的花磚框搭配福祿壽三仙人物剪黏，廳內牆貼粉系二丁掛瓷磚。左右次間柱身、牆角另以白色二丁掛瓷磚與洗石子貼飾，形成紅灰白三色滾邊飾帶，簡潔大方。正廳大門及兩旁石窗上面、凹壽兩門上面皆有美麗的剪黏戲齣，並以小片花磚圍框。傳統合院建築中穿插了彩瓷，使得古厝有了流行的時代感，這在宜蘭地區可以算是超級豪宅了。

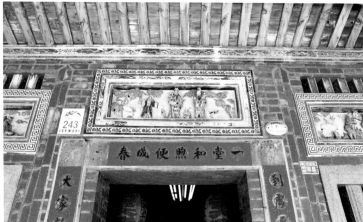

宜蘭黃纘緒舉人墓

　　黃纘緒，嘉慶廿二年（1817）生，祖先原本居住在台北的芝蘭堡（今士林），
到了祖父這一代才舉家遷入宜蘭並以農耕為生。移民後代的農家子弟黃纘緒道光
二十年（1840）考上秀才，並在同年秋試上順利中舉，成為開蘭以來的第一位舉
人。曾任宜蘭仰山書院教授，並參與編修《噶瑪蘭廳志》，光緒十九年（1893）
逝，享壽77歲，葬於四圍堡草湳山。墓碑上刻著：「皇清誥封中憲大夫候縣儒
學正堂諡啟堂黃府君墓」，從墓的形制及建材看來，此處應有搬遷或改修過，非
早年的原味。

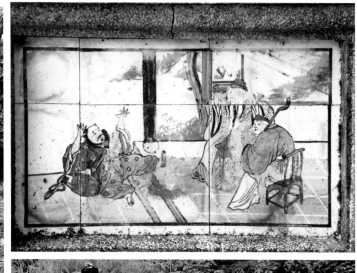

花磚

　　此墓特色於墓曲手、墓碑向外延伸環抱的部分、轉折立柱牆面都為彩瓷面磚，種類多樣，有手繪瓷磚、圖案彩瓷、白色瓷磚，連墓內外埕鋪面都貼滿瓷磚，墓埕拜墊也貼大片彩瓷。墓手對看牆上有著闡揚孝道的手繪瓷磚，為宜蘭景陽所生產，立柱貼進口的日本白色彩瓷，營造出整個墓園乾淨高雅的氣氛。墓前有一對旗竿座，座上也可見到以彩瓷做為裝飾，極為特殊。

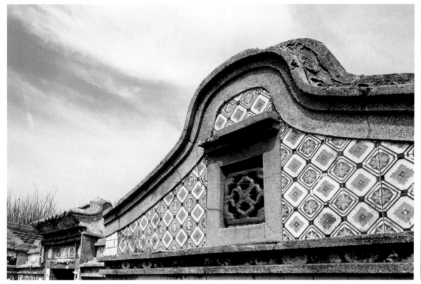

澎湖五德雞母塢歐陽宅

　　五德里原名為雞母塢，相傳因聚落西方有一個小山，山頂平坦，頂上稍呈凹形狀似雞巢，即似母雞臥巢孵蛋狀而得名。雞母塢歐陽古宅為昭和七年（1932）建。古宅為傳統三合院一落四櫸頭帶亭形式。外觀保有澎湖傳統民宅特色，硓𥑮石、玄武岩石牆等，洗石子技法加色灰泥塑花窗，並融入大量西式彩瓷面磚。

花磚

　　古厝入口牆堵上有四片圓形「萬字錦團」花窗，展現圓滿的吉祥意涵。「牆規樓」裙堵與護龍山牆上，均配以綠色系幾何造型花磚。進到內埕，廳前門額用手繪瓷磚上書堂號「渤海衍派」；埕內向外望，牆圍、牌樓、牆堵處有綿延不斷的花磚邊飾帶。牆堵上有多幅歷史人物手繪瓷磚，為府城彩繪名師洪華的作品。埕牆門邊的洗手台座及旁邊儲水池，也鋪滿多樣的彩色花磚，中央有幅戲齣人物故事手繪花磚，邊鑲嵌圓弧形四合一組砌花磚。左右護龍的牆堵，各有兩大幅花磚拼成的抽象畫代替窗格，旁配白色系瓷磚，採用多層次拼法，層層展現框景的趣味。進入大廳堂，案桌上觀音聯「福祿壽三星」大幅手繪人物瓷磚畫，兩則聯楹「多福多壽多男子，曰富曰貴曰康寧」，精湛的彩瓷工藝彰顯歐陽先祖的財富，令人嘆為觀止。

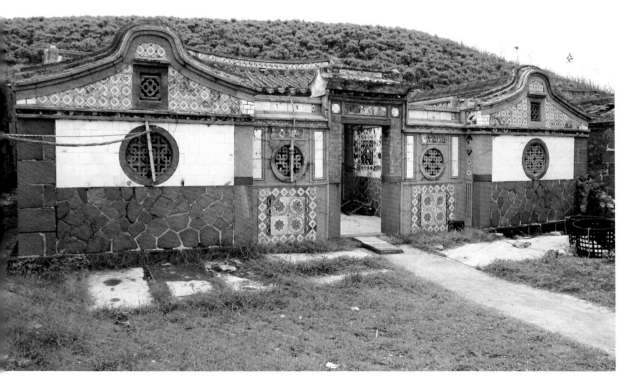

金門水頭黃天露宅

　　黃天露宅建於民國十九年（1930），黃天露為黃氏十七世先祖，民國初年到印尼從事雜貨買賣有成，匯款返鄉蓋厝，當年聘請同安師傅，歷兩年多完工。可見做工精細。建築平面格局為兩落大厝右加護龍疊樓建築，中西合璧的五腳基洋樓，外廊有華麗拱圈，充滿英國維多利亞殖民風格，屋頂女兒牆上書民國十九年字樣。大厝正前方另有小屋為「卓齋」。

花磚

　　二落大厝正面壁堵，採用大量豐富多樣的彩瓷面磚，讓人印象深刻，經過近一世紀的時光，這些彩瓷依然亮麗耀眼，讓人感受到主人當年的風光與富貴顯耀。使用的美麗彩瓷面磚多是從南洋或日本透過廈門轉運來的舶來品，在那個金門壯丁紛紛落番的年代裡，是要在海外有所成就後，學習南洋豪宅式樣，才會在故鄉大量使用這種建材裝飾。

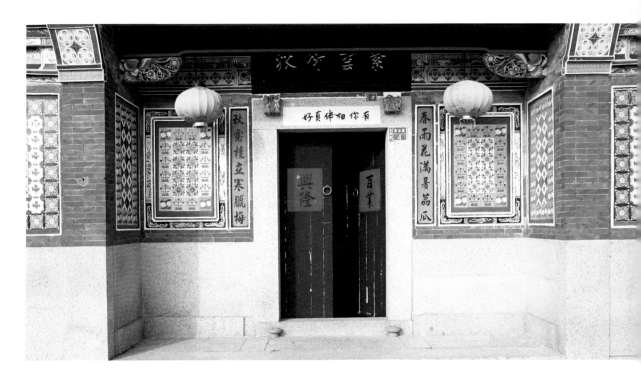

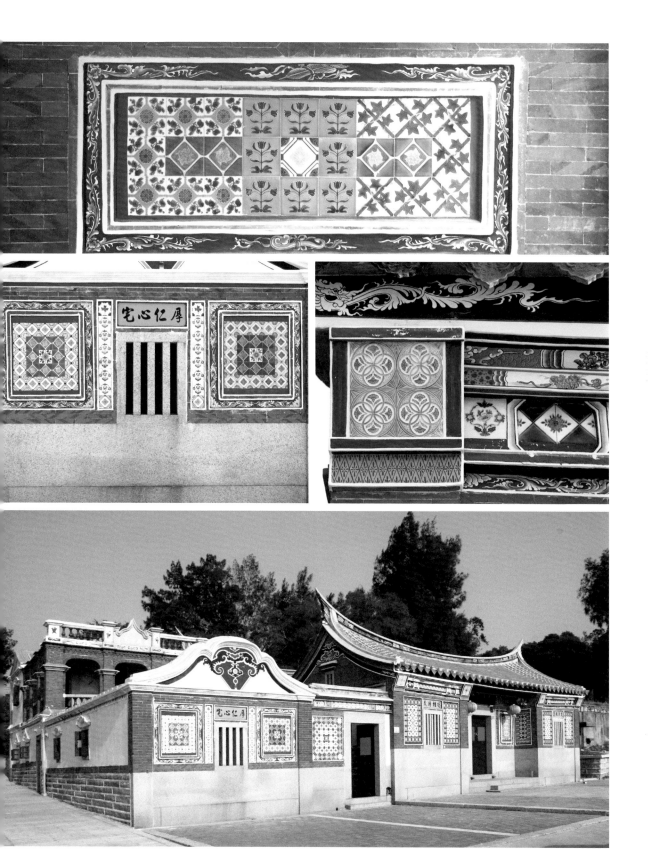

附錄二、圖案紋樣比列表

以下列表為筆者進行彩瓷面磚調查三十餘年之統計數字，取樣範圍除台灣及離島外，尚包括中國、星馬各國，以及收藏家藏品，僅供研究者參考。

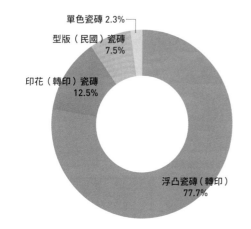

表面構成分析	總數 839
浮凸瓷磚	652
印花（轉印）瓷磚	105
型版（民國）瓷磚	63
單色瓷磚	19

組合分析	總數 1147
單獨紋樣	500
連續紋樣 - 二方	277
連續紋樣 - 四合（向心、離心等）	258
組合紋樣	78
角隅紋樣	34

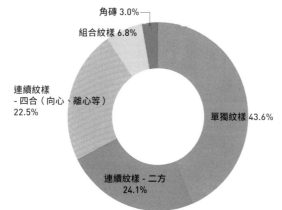

紋樣分析	總數 1620
花卉	642
幾何	520
鳥類	89
瓜果	57
植物	54
文字	35
花籃	33
人物	33
花瓶 / 花盆	32
山水 / 風景	31
蝶 / 昆蟲	29
宗教	25
其他動物	21
魚類	11
其他	8

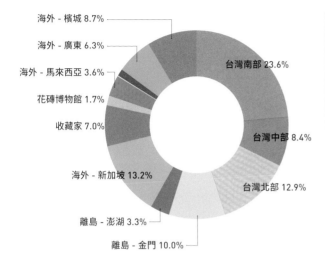

區域	總數 783
■ 台灣南部	185
▨ 海外 - 新加坡	103
▨ 台灣北部	101
▨ 離島 - 金門	78
■ 海外 - 檳城	68
■ 台灣中部	66
■ 收藏家	55
▨ 海外 - 廣東	49
▥ 海外 - 馬來西亞	28
■ 離島 - 澎湖	26
▨ 嘉義 - 花磚博物館	13
■ 宜蘭 - 碗盤博物館	10
▨ 海外 - 廈門	1

製表：蘇純儀

附錄三、參考資料

書刊

Victor Lim & Anne Pinto-Rodrigues. *Peranakan Tiles*，Singapore，Aster by Kyro Pte Ltd，2015。

李乾朗　〈二十世紀初葉台灣建築的彩瓷面磚〉，《室內雜誌》第四期，台北：美兆文化事業股份有限公司，1992 年。

徐嘉彬　《重返花磚時光》，境好出版，2021 年 10 月。

康鍇錫　〈金門古厝的彩瓷面磚〉，《金門季刊》，1993 年 2 月。

康鍇錫　台灣傳統建築裝飾電子書「彩瓷」，嘉利博公司，1997 年 12 月。

康鍇錫　《台灣古厝圖鑑》，台北：貓頭鷹出版，2003 年。

康鍇錫　《台灣老花磚的建築記憶》，台北：貓頭鷹出版，2015 年 9 月。

繆弘琪　《流光凝煉方寸間——台灣與荷蘭老瓷磚展》，台北縣：鶯歌陶瓷博物館，2003 年。

學位論文

李宗鴻　〈府城彩繪瓷磚的發展與變遷——以台南天山畫室為例〉，雲林：雲林科技大學文化資產護系碩士論文，2010 年。

洪旭騰　〈宜蘭景陽號手繪彩磁之研究〉，台北：國立臺灣藝術大學古蹟藝術修護學系碩士論文，2013 年。

堀込憲二　〈日治時期使用於台灣建築上彩瓷的研究〉，《台灣史研究》，2001 年。

堀込憲二　〈淡水紅毛城與維多利亞瓷磚〉，2005 年。

康格溫　〈日治時期台灣建築彩繪瓷版研究——以淡水河流域為例〉，台北：國立台北大學民俗藝術研究所碩士論文，2006 年。

張蔚瑩　〈宜蘭顏家景陽畫室建築彩繪之研究〉，宜蘭：佛光大學文化資產與創意學系碩士論文，2014 年。

劉映辰　〈日治時期台南地區手繪彩瓷裝飾之研究〉，台南：成功大學建築研究所碩士論文，2006 年。

蔡日祥　〈日治時期台灣地區建築上使用彩瓷裝飾之研究——以雲林、嘉義、台南地區傳統民宅為主〉，台北：淡江大學建築研所碩士論文，2001 年。

台灣老花磚全圖錄

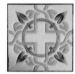

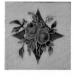

作者　　　　康鍩錫

攝影　　　　康鍩錫、何玉燕、陳耀威、郭建勇、Victor Lim

責任主編　　李季鴻

特約編輯　　莊雪珠

校對　　　　莊雪珠、李季鴻、林欣瑋、廖碧婷、蔡翠茹

版面構成　　郭忠恕

封面設計　　陳文德

行銷部　　　張瑞芳、段人涵

版權部　　　李季鴻、梁嘉眞

總編輯　　　謝宜英

出版者　　　貓頭鷹出版

發行人　　　涂玉雲

發行　　　　英屬蓋曼群島商家庭傳媒股份有限公司城邦分公司

　　　　　　104 台北市中山區民生東路二段 141 號 11 樓

劃撥帳號　　19863813 ／戶名：書虫股份有限公司

城邦讀書花園 www.cite.com.tw ／購書服務信箱：service@readingclub.com.tw

購書服務專線 02-25007718 ～ 9（週一至週五 09:30-12:30；13:30-18:00）

24 小時傳眞專線　02-25001990 ～ 1

香港發行所　　城邦（香港）出版集團／電話：852-2877-8606 ／傳眞：852-2578-9337

馬新發行所　　城邦（馬新）出版集團／電話：603-9056-3833 ／傳眞：603-9057-6622

印製廠　　　中原造像股份有限公司

初版　　　　2023 年 9 月

定價　　　　新台幣 1680 元／港幣 560 元（紙本書）

　　　　　　新台幣 1176 元（電子書）

ISBN　　　　978-986-262-637-5（紙本精裝）／ 978-986-262-639-9（電子書 EPUB）

有著作權・侵害必究（缺頁或破損請寄回更換）

讀者意見信箱 owl@cph.com.tw

投稿信箱　　owl.book@gmail.com

貓頭鷹臉書　facebook.com/owlpublishing/

【大量採購，請洽專線】（02）2500-1919

貓頭鷹

本書採用品質穩定的紙張與無毒環保油墨印刷，以利讀者閱讀與典藏。

國 家 圖 書 館 出 版 品 預 行 編 目 （ C I P ） 資 料

台灣老花磚全圖錄 / 康鍩錫著 . -- 初版 . -- 臺北市：貓頭鷹出版：英屬
蓋曼群島商家庭傳媒股份有限公司城邦分公司發行 , 2023.09
　面；　公分
ISBN 978-986-262-637-5（平裝）

1.CST: 磚瓦 2.CST: 建築藝術 3.CST: 裝飾藝術 4.CST: 臺灣

921.7　　　　　　　　　　　　　　　　　　112006932